清江流域土家族人生仪礼歌唱传统研究

A Research on the Tradition of Sing in Rites of Passage
of Tujia Ethnic Group in Qingjiang River Basin

王 丹 著

图书在版编目（CIP）数据

清江流域土家族人生仪礼歌唱传统研究/王丹著.—北京：北京大学出版社，2019.8
国家社科基金后期资助项目
ISBN 978-7-301-30611-6

Ⅰ.①清… Ⅱ.①王… Ⅲ.①土家族—民歌—研究—湖北 Ⅳ.①J607.273

中国版本图书馆CIP数据核字(2019)第168502号

书　　　名	清江流域土家族人生仪礼歌唱传统研究 QINGJIANG LIUYU TUJIAZU RENSHENG YILI GECHANG CHUANTONG YANJIU
著作责任者	王　丹　著
责任编辑	武　岳
标准书号	ISBN 978-7-301-30611-6
出版发行	北京大学出版社
地　　　址	北京市海淀区成府路205号　100871
网　　　址	http://www.pup.cn
新浪微博	@北京大学出版社　　@未名社科-北大图书
微信公众号	ss_book
电子信箱	ss@pup.pku.edu.cn
电　　　话	邮购部 010-62752015　发行部 010-62750672 编辑部 010-62753121
印　刷　者	北京虎彩文化传播有限公司
经　销　者	新华书店
	650毫米×980毫米　16开本　18.5印张　310千字 2019年8月第1版　2019年8月第1次印刷
定　　　价	59.00元

未经许可，不得以任何方式复制或抄袭本书之部分或全部内容。
版权所有，侵权必究
举报电话：010-62752024　电子信箱：fd@pup.pku.edu.cn
图书如有印装质量问题，请与出版部联系，电话：010-62756370

国家社科基金后期资助项目
出版说明

后期资助项目是国家社科基金设立的一类重要项目,旨在鼓励广大社科研究者潜心治学,支持基础研究多出优秀成果。它是经过严格评审,从接近完成的科研成果中遴选立项的。为扩大后期资助项目的影响,更好地推动学术发展,促进成果转化,全国哲学社会科学工作办公室按照"统一设计、统一标识、统一版式、形成系列"的总体要求,组织出版国家社科基金后期资助项目成果。

<div style="text-align:right">全国哲学社会科学工作办公室</div>

序　言

《清江流域土家族人生仪礼歌唱传统研究》选取了聚居于湖北清江流域的土家族的人生仪礼歌唱传统作为研究对象，从特定社区民众的生活文化中探讨人生仪礼歌作为仪式语言的诗学特征、文化意义和社会功能，在研究方法上体现了晚近民俗学的发展方向，即从以文本为基础的研究，开始转向以民族志为导向的研究。作者力图从言语行为的角度，关注语境对于文本创造的作用，关注作为言语模式和交流模式的演述行为，试图在一个特定的、活形态的口头传统中探讨一种特定的民俗学体裁样式的内部运作过程，即民俗文本的创造、表演和传承的过程，具有很强的创新性。作者基于有代表性和特殊性的土家族民间歌谣和歌唱传统研究，进一步探讨了歌唱类非物质文化遗产的发生与传承，在生活和文化的双重视野和维度中考察和认识它与人生仪礼、生活系统的联系，能够为歌唱传统的保护提出在地化和普适性的措施，这对于当下歌唱类非物质文化遗产的保护研究有积极作用。作者关注民族民间传统文化的当代意义，能够从民族地区的历史和现实出发，通过田野调查和文本分析，探讨人生仪礼歌唱传统与土家族民众生活的深刻联系，揭示当代社会背景下民众的文化创造力，这对于我们认识传统与现代化的关系，推动乡村社会的健康发展，具有实践性和理论性的价值。

在过去的50年间，研究者已经搜集了大量的土家族民族志诗学、语言学和民俗学的材料。这些材料包括土家族仪式和仪式语言的描述，也包括土家族人生仪礼歌。虽然研究者不断强调土家族仪礼歌的本质和它的独特性，不过，它还属于一个边缘化的研究对象。目前既无关于土家族仪礼歌的界定，也没有关于各种各样的土家族仪礼歌的标准的术语。为了分析该文类的边界，我们有必要考虑到它的功能、演述的特点、交流、非语言的要素，它的内容、意义、诗歌系统等。要想确立这一文类的特点还是存在很

多问题的,而且要求研究者提出一系列观点。

　　土家族人生仪礼歌是一种古老的仪式歌谣。在清江流域现在仍然有土家族人生仪礼歌的表演。在那里,土家族人生仪礼歌除了在丧葬仪式场合表达失去亲人的忧伤、孤独、悲痛,在新家庭成立的婚礼、新生儿出世的诞生礼中传递喜悦、庆贺、欢快的情状之外,土家族人生仪礼歌还存在着一种世俗的价值,这些价值就表现在言语程式当中。作者试图在田野实践和文本细读中说明土家族人生仪礼歌如何反映了当地民众眼中的世界结构,研究表演者所使用的言语程式背后所包含的内容。作者的这种努力是有成效的,也是富有开拓性的。土家族人生仪礼歌既是传统的,也包含即兴的成分:这些作品一方面是用死记硬背的方法学习来的;另一方面,在仪式现场还需要表演过程中的创编。土家族人生仪礼歌表演者在每一次表演情境中都要重新去创作,但是他们依靠的是传统的语言和主题。

　　清江流域土家族人生仪礼歌是一种仪式语言,在地方文化中,它的地位很重要。对于诞生礼、婚礼和丧葬仪式来说,土家族人生仪礼歌是一种标识,除此之外,土家人还有一些不为周边其他族群所了解的文类,如职业演述者的土家族仪礼歌和在年中行事过程中表演的土家族仪礼歌祈祷辞。而后者的演述,其功能是驱赶灾害。土家族仪礼歌具有特别的言语形式,用以传递信息,表达表演者和观众对于文化特性的感知,其主要特征是专门化的诗歌语言,这种特殊的语言常见于日常生活和年中行事的仪式活动中。土家族人生仪礼歌的语言和表演证明了一些特定的成规,每个地方都表现出土家族人生仪礼歌在语言、诗歌和文体上的风格。这是因为土家族人生仪礼歌存在一般情况和地方特殊性以及相应的表演。我们可以从一地的角度,也可以从方言和语域的角度谈土家族人生仪礼歌。另外,每个有才气的歌手都会在表演过程中积累特定的语域,进而构成个人的演唱风格。

　　本书还分析了其他应时性的土家族人生仪礼歌,按照一般规则、观念、主题等分析呈现出来的程式。土家族人生仪礼歌的语言分为两组,第一组代表了普遍的语言或语域——所有的土家族人生仪礼歌都要使用的程式,不与语境、地点或场合相互关联。这一组包括那些涉及亲族关系的词汇以及指涉世界结构的词汇。第二组更加丰富的土家族人生仪礼歌语言则依赖于表演的语境。这一组包括所有其他的在土家族人生仪礼歌语言里使用的言语程式。表演土家族人生仪礼歌的人可以根据具体语境自由地选择任何必要的言语程式来表达一定的主题。有一些程式类型专门为丧葬仪式服务;有一些词用以表达各种各样的感情,如悲、喜、失落;还有一些隐

喻的对应成分，用以指称器具、物象、人物、事理等。

土家族人生仪礼歌具有象征的重要意义。譬如，在仪式性的土家族跳丧歌舞中，仪式的表演者被假定为一座连接生活世界与死亡世界的桥梁。歌手要引领死者到死亡的世界，他还要保护那些活着的人。因此，他具有关键性的社会功能：他是这两个世界的引领者。作为我们这个世界的人们的接触者，他要表达个人和集体对死者的哀悼，在死者的葬礼上演唱土家族人生仪礼歌，而且在丧葬仪式之后，他还有责任纪念死去的人。作者从文化象征的视角探索了清江流域土家族歌唱传统与人生仪礼交互运作所传递的"人观"。

限于篇幅，我不能很好地介绍本书作者王丹博士在民间文学领域的全面成就，从这本书里读者可以感受到作者具有深厚的田野实践能力。希望作者能够继续努力，为民俗学建设提供更多的成果。

<div style="text-align:right">
尹虎彬

2019年5月
</div>

目 录

绪 论 ………………………………………………………………… 1

 第一节 研究对象、目标与意义 ………………………………… 1

 第二节 人生仪礼歌唱传统研究学术史 ……………………… 4

 第三节 主要研究理论、方法与资料 ………………………… 14

 第四节 相关术语简释 ………………………………………… 22

第一章 清江流域土家族人生仪礼歌唱传统的文化生境 …… 25

 第一节 自然生态 ……………………………………………… 25

 第二节 人文生态 ……………………………………………… 30

 小 结 ……………………………………………………………… 41

第二章 清江流域土家族人生仪礼歌唱传统传承 ……………… 43

 第一节 从歌舞乐到人生仪礼歌 ……………………………… 43

 第二节 人生仪礼歌的存续发展 ……………………………… 49

 小 结 ……………………………………………………………… 72

第三章 清江流域土家族人生仪礼歌的歌唱仪程 ……………… 75

 第一节 打喜歌的歌唱 ………………………………………… 75

 第二节 婚嫁歌的歌唱 ………………………………………… 92

 第三节 丧鼓歌的歌唱 ………………………………………… 117

 小 结 ……………………………………………………………… 135

第四章 清江流域土家族人生仪礼歌的主题内容 ……………… 138

 第一节 人生仪礼专属性歌谣 ………………………………… 138

第二节　人生仪礼通用性歌谣 …………………………………… 147
　　小　结 …………………………………………………………… 191

第五章　清江流域土家族人生仪礼歌的程式艺术 ……………………… 193
　　第一节　人生仪礼歌的歌体形式 ………………………………… 193
　　第二节　人生仪礼歌的结构母题 ………………………………… 217
　　第三节　人生仪礼歌的韵律修辞 ………………………………… 245
　　小　结 …………………………………………………………… 260

结　语 …………………………………………………………………… 262

参考文献 ………………………………………………………………… 277

后　记 …………………………………………………………………… 285

绪　论

第一节　研究对象、目标与意义

一、研究对象

歌谣是存在于民众生活中的"活生生"的文艺。本书选取清江流域土家族在人生仪礼——诞生礼、婚礼和丧礼——中演唱的歌谣作为考察对象,通过对这一歌唱传统在特定族群和地方传统,以及在民众的生活文化中的生存状态和演述形态的调查研究,分析和解构土家族人生仪礼歌的特殊语言、文类特质和社会功能,探讨和认识土家族歌唱传统与人生仪礼的互动关系,感知和理解土家族的生命观念和生活方式,揭示和探索歌唱传统与清江流域土家族生活的关联及构成的知识谱系,寻觅和探求民族文化资源的现代存续策略与和谐社会建构的文化根基。

朱自清的《中国歌谣》一书对中国现代歌谣学的建立具有开创意义。在该书的"歌谣的分类"中,他提出,在民歌这种总名之下,可分出仪式歌,它与情歌、生活歌、滑稽歌、叙事歌、儿歌并列,包括嘏辞和诀术歌两类。① 钟敬文主编的《民间文学概论》将"经常被用于男婚女嫁、贺生送葬、新屋落成、迎宾待客等场合"②的歌谣称为礼俗仪式歌。刘守华、巫瑞书主编的《民间文学导论》亦有相同的民间歌谣分类标准和分类表述。③ 段宝林的《中国民间文学概要》也认为仪式歌是民间传统仪式中所唱的民歌,包括祭祀歌、酒歌、哭嫁歌、喜歌、贺词、迎送词和挽歌、哭调等。④ 黄涛则在《中国

① 朱自清:《中国歌谣》,复旦大学出版社2004年版,第128—129页。
② 钟敬文主编:《民间文学概论》,上海文艺出版社1980年版,第250页。
③ 刘守华、巫瑞书主编:《民间文学导论》,长江文艺出版社1997年版,第350—351页。
④ 段宝林:《中国民间文学概要》,北京大学出版社1985年版,第143页。

民间文学概论》①中强调民歌既是一种文学体裁,也是融诗乐舞为一体的综合艺术,凸显了"歌俗""歌节""歌手"等内容。万建中在《民间文学引论》中直接将"民间歌谣"与"歌唱传统"对接起来,并提出"民歌是一种方言的演唱"②,具有"表达民俗礼仪的内涵"③。

人生仪礼作为"人在一生中几个重要环节上所经过的具有一定仪式的行为过程"④,不仅对个体有着生命成长和人生过渡的意义,而且对他所在的家庭、所属的社群具有关系建构和秩序整合的功用。清江流域土家族的歌唱传统悠久而繁盛,在人生仪礼的关键时刻,他们都要唱歌。为了庆祝孩子出生,诞生礼时主人家和客人要打花鼓子,唱花鼓调的歌;结婚成家,女方要"陪十姊妹"、男方要"陪十兄弟"唱歌;老人离世,丧礼时乡亲邻里要为之打丧鼓,他们边击鼓、边歌舞。这些人生仪礼中演唱的歌谣是仪式活动的核心与灵魂,它们不仅形式多样、内容丰富、特色鲜明,而且体现和表达着清江土家人的生命意识、家庭观念和社会秩序,其间歌谣的选择、演述和呈现与礼俗的规约、关系的维系、秩序的构建有着严密的逻辑联系和显著的功能作用,据此笔者将它们界定为"人生仪礼歌"。从学术分类上看,"人生仪礼歌"归属于"礼俗仪式歌"。这里,之所以使用"人生仪礼歌"这个术语,首先是因为它指的是在清江流域土家族人生仪礼上演唱的歌谣;其次是从歌谣演唱的语境、题材、内容上来认识和理解,它既注重在仪式过程中审视和观照歌谣类别的择定和演述的形态,又强调这些人生仪礼歌作为民众言语行为交流和仪式结构部分的必要性和重要性,还关注人生仪礼歌及其演述中彰显的礼俗规范、关系秩序和生命关怀。

二、研究目标

清江流域是土家族的主要聚居地之一。古代巴人的一支——廪君蛮就世代繁衍和生活于此,他们拓疆土、谋生计、创文明,并融合该地区的土著和迁入的汉人、濮人、楚人等不断发展壮大,创造和形成了自己独特的生活方式和文化体系。

人生仪礼歌唱传统是清江流域土家族标志性文化的重要表现,它既是一种文化事象,又是一种生活内容,歌唱与仪式交融一体、彼此关联,构成

① 黄涛编著:《中国民间文学概论》,中国人民大学出版社2004年版,第212—253页。
② 万建中:《民间文学引论》,北京大学出版社2006年版,第251页。
③ 同上书,第248页。
④ 钟敬文主编:《民俗学概论》,上海文艺出版社1998年版,第156页。

一个逻辑整体。本书的研究目标如下：

（1）明确清江流域土家族人生仪礼歌的文类特质。人生仪礼歌是现存的专门化的仪式语言，本书在仪式过程中分析人生仪礼歌的内容、意义、功能、演唱特点、交流系统与非语言的要素等，阐析其主题思想与结构母题、言语程式与个性创造、语码表达与隐喻成分，辨析人生仪礼歌在语言、诗歌和文体上的风格。

（2）揭示清江流域土家族歌唱传统与人生仪礼的互动关系。人生仪礼歌这一歌唱传统离不开土家族生活的培育和滋养，土家族的生活也离不开歌唱传统的润滑和表达，二者交融共生，体现土家族的生活情怀和生命意识，从文化象征的视角探知清江流域土家族歌唱传统与人生仪礼交互运作所传递的"人观"。

（3）探讨民间歌谣类非物质文化遗产保护的科学路径。从历史维度及现实层面描述和梳理清江流域土家族人生仪礼歌唱传统发生、发展的人文生态背景和演变过程，探究民众生活的"文化语法"，寻找清江流域土家族人生仪礼歌唱传统在现代社会中转换和新生的途径，阐释其存在的意义与发挥的功能。

三、研究意义

人生仪礼歌唱传统在清江流域土家族生活中的地位极其重要。对于诞生礼、婚嫁礼俗以及丧葬仪式来说，人生仪礼歌就是一种标识，它具有历史的、民族的和文化的专属特性。因而，在民众的言语行为中研究和确认人生仪礼歌的文本、表演和文类具有重要意义。

（1）人生仪礼歌是一种仪式语言，有着特别的言语形式，用以传递信息、表达表演者和观众对于文化特性的感知。搜集、整理清江流域土家族的人生仪礼歌，分析其思想内容、功能意义、演述形态、交流系统、非语言的要素等，可以明确人生仪礼歌这一文类的内在特质，阐析人生仪礼歌在语言、诗歌和文体上的风格。

（2）人生仪礼歌在清江流域土家族的仪式生活中呈现和表演，相对于日常生活的语言来说，它的逻辑结构更加复杂。深入语境观照人生仪礼歌的演述，可以明晰这一歌唱传统的情状和意蕴，发现文本语言的组织、韵律的获得、表演的形成，理解人生仪礼歌发生、传承与创新的动力和规律，把握它与文化传统的关联与互动。

（3）人生仪礼歌的交流模式反映和彰显了清江流域土家族的生活和思想，通过考察这一歌唱传统的存在和表演，进而审视生命的过程与观念

的表达,可以发掘人生仪礼的文化象征,解读清江流域土家族的"人观"和社会成员的关系建构,并推动土家族歌唱传统的保护和传承,促进民族社会的稳定和发展。

第二节　人生仪礼歌唱传统研究学术史

民间歌谣研究是中国民间文艺学的重要内容之一,从五四时期北京大学"歌谣学运动"至今,民间歌谣一直就是"文艺"和"学术"关注和探讨的对象。近一个世纪以来,学界运用历史学、文艺学、民俗学、民族学、人类学、社会学和音乐学等学科的理论和方法对民间歌谣展开了多角度、多层面的考察和研究,着力讨论歌谣的源起流变、思想内容、艺术价值、表现手法、分类方式等问题,同时也探讨歌谣与历史、社会、文化、生活等的各种关系,既有侧重以写定的歌词为依据的文本研究,又有透过文本观照特定民族地方文化的研讨,还有结合语境整体把握歌唱传统的积极尝试,成果十分丰硕。赵晓兰曾这样概括:"第一,过去只重文本的文学价值,只看到其表层意义,将歌谣与民族文化深层割裂,现在则主张把歌谣当成民族文化系统的组成部分,是将民族心理素质、思维方式、习俗、信仰、价值观念融汇一体的综合艺术;第二,过去片面强调其作者的阶级地位、题材、主题等,只重思想教育和道德感化作用,现在将其作为民间传承的知识、一种精神文化的知识看待,除了教育、感化作用外,还有认识的作用;第三,过去用静止、僵化眼光将歌谣看成古老文化的'遗留物'和历史的'回声',现在认识到它是不同时代的历史积淀物,其传承和变异从未停止过,是活态的。"[①]任何一种民间歌谣及其歌唱行为均存在于民众的生产生活中,"它在过程中完善结构,丰富内容,展现意义,发挥作用并实现价值"[②]。然而,如何真正在生活的脉络和情境中实施整体且动态的考察,进而把握活跃着的歌唱传统仍然是一项需要不断深入探索的研究工作。

一、仪礼歌研究

仪礼歌是民间歌谣的重要门类。在以往的调查和研究中,学界不仅搜集了大量不同民族、不同地区的仪礼歌,而且从其文艺属性、言语形式和应

[①] 赵晓兰:《歌谣学概要》,电子科技大学出版社1993年版,第315页。
[②] 林继富、王丹:《解释民俗学》,华中师范大学出版社2006年版,第282页。

用场景等方面强调了仪礼歌的本质和特殊性。学者们又依据仪礼歌演唱的具体情境、内容和形式对其加以区分和命名，但是目前还没有形成对于各种各样仪礼歌的标准术语和统一认识。

谭达先在《中国婚嫁仪式歌谣研究》①中分中国婚礼歌和中国哭嫁歌两个部分对婚礼仪式中的歌谣进行专题研究。在他看来，婚礼歌是结婚当天仪式中所唱的歌谣，而哭嫁歌是结婚前的一种仪式歌谣。杨民康的《中国民歌与乡土社会》②基于对民歌文化与乡土社会的依存关系的认识，立足中国传统社会，阐述民歌的性质、结构与功能，并借助大量实地调查案例，分析人生仪礼民歌与社会人格、婚姻恋爱民歌与两性相与、家庭家族民歌与宗法意识、乡里社会民歌与群体乐念等主题，进而强调民歌与人的关系。《贝叶礼赞——傣族南传佛教节庆仪式音乐研究》③以仪式的眼光和观念审视并分析傣族佛教仪式音乐的类型、仪式与仪式音乐的结构关系以及音乐风格与表现形态，描绘和论述中国南传佛教节庆仪式音乐的文化传统、当代适应与变迁，指出中国少数民族传统音乐常"包含在有着高度'整体化'特点的民族传统文化内部"，"带有音乐性与非音乐性文化环境因素相互混融的特征"。薛艺兵的《神圣的娱乐——中国民间祭祀仪式及其音乐的人类学研究》④是对中国五个不同地区的五种不同类型的民间祭礼及其音乐展开个案研究和比较研究，并以"神圣的娱乐"——"信仰是仪式的神圣主题，音乐是仪式的娱乐方式"来阐明中国民间音乐祭礼的本质特征。夏敏的《喜马拉雅山地歌谣与仪式——诗歌发生学的个案研究》⑤则在环喜马拉雅的宗教文化圈中透视民歌与人类生活文化的关系，以及在这种关系中，民歌作为一种生长的文化是如何伴随人类一同在仪式生活中传播与涵化的。郑土有的《吴语叙事山歌演唱传统研究》⑥系统考察和研究了吴语叙事山歌的主题类型、分布特征、生成因素和演唱语境、演唱歌手、演唱传统等，将吴语叙事山歌还原到民间文化生态环境中，探求其编创、演唱、传承的规律和模塑一代代歌手的内在动力机制。陆晓芹的《乡土中的歌唱

① 谭达先：《中国婚嫁仪式歌谣研究》，台湾"商务印书馆"1990年版。
② 杨民康：《中国民歌与乡土社会》，吉林教育出版社1992年版。
③ 杨民康：《贝叶礼赞——傣族南传佛教节庆仪式音乐研究》，宗教文化出版社2003年版。
④ 薛艺兵：《神圣的娱乐——中国民间祭祀仪式及其音乐的人类学研究》，宗教文化出版社2003年版。
⑤ 夏敏：《喜马拉雅山地歌谣与仪式——诗歌发生学的个案研究》，黑龙江人民出版社2005年版。
⑥ 郑土有：《吴语叙事山歌演唱传统研究》，上海辞书出版社2005年版。

传统——广西西部德靖一带壮族社会的"吟诗"与"暖"》①探讨了壮族民间歌圩的一种地方性表现,考察和描述"吟诗"传统及其"暖"的生成方式、内容表达和效果呈现,理解歌唱对于民众生活的意义,其中包括仪式中的歌唱。徐霄鹰的《歌唱与敬神:村镇视野中的客家妇女生活》②从民间信仰仪式和山歌演唱两个维度,描述和分析了客家妇女在歌唱领域中的身份、组织、活动、人际关系以及她们的观念和行为,认为唱山歌是客家妇女自我解放的一种姿态和表达,其关注的中心是"客家妇女"。臧艺兵的《民歌与安魂:武当山民间歌师与社会、历史的互动》③在民族音乐学的理论背景下,通过对一位汉族歌师从事各种仪式和文化活动的个人命运的描写与阐释,指出民间歌手与其生活的社会、与其体验的历史过程所形成的关系,是一种互为依存、互为建构的互动关系,而建立这种互动关系的中介正是民歌文化。马莉的《非物质文化遗产与历史变迁中的地方社会——以歌谣为中心的解读》④陈述了歌谣如何参与、适应地方社会历史文化变迁的过程,探究包括仪式在内的有关歌谣的各类文化活动与当前政治、经济、商业、旅游、全球化的复杂关系,从文化人类学的视角对非物质文化遗产保护问题进行审视与反思。

中国仪礼歌亦是国外学界关心和研究的对象。法国学者葛兰言的《古代中国的节庆与歌谣》⑤借助《诗经》和在其他文献中保留的歌谣、节庆等,来了解中国古代的宗教习俗和民族信仰,进而认识中国远古社会的仪式及信仰的演变过程。日本学者深尾叶子与井口淳子、栗原伸治合著的《黄土高原的村庄——声音·空间·社会》⑥则以特定村社的仪式为载体,分析祈雨时的歌谣及演唱行为,指出当"对'雨'和'歌'的期待、愿望以及谛观和悲愤""达到极限时,人们便唱起各自村里流传的祈雨调",强调民众歌唱的情感因素。

① 陆晓芹:《乡土中的歌唱传统——广西西部德靖一带壮族社会的"吟诗"与"暖"》,北京师范大学博士学位论文,2006年。
② 徐霄鹰:《歌唱与敬神:村镇视野中的客家妇女生活》,广西师范大学出版社2006年版。
③ 臧艺兵:《民歌与安魂:武当山民间歌师与社会、历史的互动》,商务印书馆2009年版。
④ 马莉:《非物质文化遗产与历史变迁中的地方社会——以歌谣为中心的解读》,人民出版社2011年版。
⑤ 葛兰言:《古代中国的节庆与歌谣》(赵丙祥、张宏明译),广西师范大学出版社2005年版。
⑥ 深尾叶子、井口淳子、栗原伸治:《黄土高原的村庄——声音·空间·社会》(林琦译),民族出版社2007年版。

二、土家族仪礼歌研究

在20世纪五六十年代民族识别和少数民族社会历史调查阶段，一批民族学家、社会学家、语言学家等深入土家族地区，搜集整理了大量包括仪礼歌在内的土家族歌谣，将歌谣等民族民间文学作为研究民族社会的资料和工具，但并未专注于歌谣这一文类本身的研究。

对于土家族民间歌谣，包括仪礼歌的采录、分析和研究更多的是伴随20世纪80年代以来我国的民间歌谣搜集整理工作而逐步开展的。关于土家族民间歌谣的材料和研究最早散见于土家族研究专著的歌舞文化的部分章节中，这些专著大多将民间歌谣列为民间口头文化的一个章节，从内容、形式和应用场合的角度对土家族民间歌谣进行分类介绍，并附有相关的歌词文本。杨昌鑫的《土家族风俗志》①设列"独具风情的民族歌乐"一章，介绍和评述土家族的摆手歌、哭嫁歌、薅草锣鼓歌、咚咚喹等，认为"对歌乐的记录，只是平面地叙述歌乐的源流及其特点，听不到动人的曲调和优美的旋律，故适当地节录了民族歌乐的曲调，使之立体化"。彭官章在《土家族文化》②"歌谣"章节中讲到，土家族人民喜欢唱歌，往往即兴编唱，出口成章，创作了内容丰富、题材广泛的多种歌谣，并对"锣鼓歌""摆手歌""情歌""山歌""哭嫁歌""丧鼓歌"等做了详细论述。田荆贵主编的《中国土家族习俗》③亦根据土家族民间歌谣演唱的语境和内容，将其分为传统古歌、仪式歌、劳动歌和情歌予以描述和分析。田发刚、谭笑的《鄂西土家族传统文化概观》④中专列两章介绍鄂西土家族的传统民歌。前一章介绍劳动歌、生活歌、情歌、长篇叙事歌、风俗仪式歌，后一章着重于梯玛神歌与摆手歌、哭嫁歌、丧鼓歌、薅草锣鼓歌，主要是从歌词文本出发进行分类表述，因此仪礼歌是其中的重要组成部分。《土家风情》⑤是由长阳土家族自治县地方文化工作者龚发达编著的，作者利用长期田野工作的经验和成果，以词条的形式将长阳土家族的传统文化展现出来，如"打喜""陪十姊妹""哭嫁""坐十友席""跳丧"等相关章节中分别有关于土家族相关仪礼歌和礼俗的介绍和解析。

目前，学界主要从音乐、审美文化、民俗、社会功能、比较与类型、传承

① 杨昌鑫编著：《土家族风俗志》，中央民族学院出版社1989年版。
② 彭官章：《土家族文化》，吉林教育出版社1991年版。
③ 田荆贵主编：《中国土家族习俗》，中国文史出版社1991年版。
④ 田发刚、谭笑编著：《鄂西土家族传统文化概观》，长江文艺出版社1998年版。
⑤ 龚发达编著：《土家风情》，湖北人民出版社2003年版。

与保护、综合性等角度和层面对土家族仪礼歌进行了研讨。

（1）音乐研究：哭嫁歌是土家族仪礼歌的典型代表，香港中文大学民族音乐学博士余咏宇的《土家族哭嫁歌之音乐特征与社会涵义》[①]本着"从文化中研究音乐"的取向，根据田野调查的丰富资料，结合已有的女性音乐研究成果，分析哭嫁仪式、哭嫁歌和它们的相互关系，从"局内人"和"局外人"的视角比较、认识和发掘土家族哭嫁歌的音乐特征，探讨其源流、传承、社会功能及文化内涵。齐柏平的《鄂西土家族丧葬仪式音乐的文化研究》[②]从考察鄂西土家族丧葬仪式音乐入手，运用民族音乐学的理论方法，研究鄂西土家族丧葬仪式音乐文化的特点、模式及其分布规律，并从中解析土家族的生死观。田世高的《土家族音乐概论》[③]从音乐学的角度对"喜花鼓歌""哭嫁歌""丧鼓歌"等风俗歌做了歌词曲谱及歌唱的阐析。他在《土家族民歌歌论》[④]中提出，土家族民歌是由歌词与乐曲相融合而构成的同一体民歌，是文学与音乐交会的产物。歌词表情达意，被人感知；乐曲以声音的外化形式作用于听觉，共同结构了土家族民歌的艺术魅力。近年来，不少高等院校音乐学专业的学生基于田野调查对土家族民间歌谣的音乐形式及特征进行研究并撰写学位论文，如《湖北省五峰县土家族婚礼告祖仪式音乐研究》[⑤]《论湘西土家族民歌的演唱特征》[⑥]等。

（2）审美文化研究：田发刚的《鄂西土家族传统情歌》[⑦]中不仅辑录、选编了土家族传统情歌的代表作品和部分曲牌、曲谱，而且分别撰文鉴赏和分析了这些在各种场合和仪式中演唱的情歌的思想内容和艺术特征。蔡元亨的《大魂之音——巴人精神秘史》[⑧]以文化学的视角，借助对历史的追溯、对歌词的解读、对仪礼的阐释，揭示土家族民歌中的"太阳钟"、烧火佬、单身、歌哭、撒野等诸种现象，挖掘土家族民歌的人性光辉和精神因素，寻找土家族社会文明的根脉和生命原型。郑艺的《恩施土家族民歌研究》[⑨]从内容、形式、修辞、风格等方面探究了土家族民歌的文学特征。曹毅

[①] 余咏宇：《土家族哭嫁歌之音乐特征与社会涵义》，中央民族大学出版社2002年版。
[②] 齐柏平：《鄂西土家族丧葬仪式音乐的文化研究》，中央民族大学出版社2006年版。
[③] 田世高：《土家族音乐概论》，中央民族大学出版社2002年版。
[④] 田世高：《土家族民歌歌论》，《湖北民族学院学报（哲学社会科学版）》2004年第2期。
[⑤] 粟茜：《湖北省五峰县土家族婚礼告祖仪式音乐研究》，中央民族大学硕士学位论文，2012年。
[⑥] 王桂芬：《论湘西土家族民歌的演唱特征》，中央民族大学硕士学位论文，2010年。
[⑦] 田发刚编著：《鄂西土家族传统情歌》，中央民族大学出版社1999年版。
[⑧] 蔡元亨：《大魂之音——巴人精神秘史》，中央民族大学出版社2001年版。
[⑨] 郑艺：《恩施土家族民歌研究》，华中师范大学硕士学位论文，2006年。

在《土家族民间文化散论》①一书中收录《人神共存 虚实相衬——土家族歌谣的显著文化特征》《土家族歌谣的巫文化内涵》《土家族哭嫁歌的悲剧性内涵》《土家族情歌的两个阶段及女性心态》等文章,意在分析土家族民歌的文化特征、思想内涵、审美表现与历史发展,指明其现实生活气息与巫风宗教色彩相交织的特点。谢亚平的《"改土归流"前后土家族情歌的文化特征》②论述了以社会生活为表现主体的土家族情歌在"改土归流"前后的变化与发展,辨析了其在不同历史时期的呈现载体、歌唱特征和文化意义等。黄洁的《土家族民歌的审美特征初探》③一文认为土家族民歌根源于寻求生命自由和情感快乐的生活欲,"为生活而生活"地进行民歌活动,着重剖析土家族民歌声韵和结构的形式之美以及其中独特的审美情趣。此外,《土家族传统民歌歌词中存在的古典文学元素——以湖北恩施市太阳河乡〈先生歌〉为例》④《土家族歌谣语言文化特征研究》⑤《长江三峡地区土家族民歌研究》⑥等均是探讨土家族民歌语言文化、文学特质、审美表现的文章。

(3) 民俗研究:杨昌鑫的《试析土家族"贺生"、"哭嫁"、"歌丧"哲理性》⑦从土家族人生仪礼出发,探析在仪式场合中演唱的民间歌谣所体现的土家族的生死观念以及所具有的朴素的哲学观念。董珞的《巴风土韵——土家文化源流解析》⑧结合土家族婚丧风俗仪式,分析和阐释"哭嫁歌"和"丧鼓歌"的内容意义、表现形式和历史渊源等。白晓萍的《撒叶儿嗬:清江土家跳丧》⑨重在对当代清江流域土家族撒叶儿嗬的实录、描述和阐释,全书以田野调查为基础,概述了丧葬习俗,记录了跳丧歌舞,诠释了其中寄寓的生命意识、人生追求和民族情怀,对清江土家跳丧进行了诸多贴近民众观点的地方性解释。胡远慧的《湘西保靖县苗族、土家族民歌族性特征调

① 曹毅:《土家族民间文化散论》,中央民族大学出版社 2002 年版。
② 谢亚平:《"改土归流"前后土家族情歌的文化特征》,《民族文学研究》2005 年第 1 期。
③ 黄洁:《土家族民歌的审美特征初探》,《民族文学研究》2001 年第 2 期。
④ 谢亚平、甘武、廖永红:《土家族传统民歌歌词中存在的古典文学元素——以湖北恩施市太阳河乡〈先生歌〉为例》,《湖北民族学院学报(哲学社会科学版)》2008 年第 4 期。
⑤ 覃megabytes敏:《土家歌谣语言文化特征研究》,中南民族大学硕士学位论文,2010 年。
⑥ 谭熙:《长江三峡地区土家族民歌研究》,重庆师范大学硕士学位论文,2010 年。
⑦ 杨昌鑫:《试析土家族"贺生"、"哭嫁"、"歌丧"哲理性》,《中央民族学院学报(哲学社会科学版)》1991 年第 1 期。
⑧ 董珞:《巴风土韵——土家文化源流解析》,武汉大学出版社 1999 年版。
⑨ 白晓萍:《撒叶儿嗬:清江土家跳丧》,湖北美术出版社 2006 年版。

查研究》①则从婚姻、信仰、节日的角度对土家族、苗族的民歌进行了习俗探讨和比较研究,指出苗族民歌更多地在纵向上继承和保留了本民族特色,而土家族民歌侧重在横向借鉴方面对汉族的民族音乐予以灵活吸收和发展。朱吉军的《湘西土家族民间歌谣生命主题研究》②描述了湘西土家族包括婚礼、丧礼在内的人生仪式中演唱的民间歌谣,分析其生命主题的文化渊源、审美旨趣及认识价值。还有关于民歌个案的一些研究,如《民俗活动"黄四姐"现象的文化意义综说》③《民歌〈黄四姐〉的民俗文化内涵》④等从经典民歌《黄四姐》所依托的仪式活动和演唱情境来阐发其歌词内容、情感皈依和文化意蕴。

（4）社会功能研究：田茂军在《土家族情歌体例与社会功能》⑤一文中强调"这里的情歌并不是传统狭义的情歌,而是作为民俗的一种文化活动而言"。他依照土家族情歌的社会功能将其分为结情、劝情、怨情和私情四种体例,并分析其在具体语境中功能的发挥。邹婉华的《土家族民歌的功能分析》⑥认为,土家族民歌记录了土家族人民的生产生活故事和心路历程,反映了土家族的历史及民间习俗传承,在文化教育、娱乐生活、社会交际、实用性等方面有着重要功能与优势。余霞的《鄂西土家族哭嫁歌的角色转换功能》⑦是从女性视角,将哭嫁歌放在土家族婚俗中,考察和探究哭嫁歌在女性从女儿到媳妇角色转换过程中的功能。罗章的《放歌山之阿——重庆酉阳土家山歌教育功能研究》⑧以民族志书写的方式记录和分析了土家族山歌的歌词文本和演唱情状,重在阐释其教化作用及表现。

（5）比较与类型研究：与其他民族民歌的比较,如丁世忠的《比较文学视阈中的水族双歌与土家族民歌》⑨通过对水族双歌和土家族民歌在结构

① 胡远慧:《湘西保靖县苗族、土家族民歌族性特征调查研究》,华南师范大学硕士学位论文,2004年。

② 朱吉军:《湘西土家族民间歌谣生命主题研究》,吉首大学硕士学位论文,2012年。

③ 陈宇京:《民俗活动"黄四姐"现象的文化意义综说》,《湖北民族学院学报（哲学社会科学版）》2003年第2期。

④ 王燕妮:《民歌〈黄四姐〉的民俗文化内涵》,《湖北民族学院学报（哲学社会科学版）》2008年第5期。

⑤ 田茂军:《土家族情歌体例及社会功能》,《吉首大学学报（社会科学版）》1989年第3期。

⑥ 邹婉华:《土家族民歌的功能分析》,《湖北民族学院学报（哲学社会科学版）》2009年第3期。

⑦ 余霞:《鄂西土家族哭嫁歌的角色转换功能》,华中师范大学硕士学位论文,2003年。

⑧ 罗章:《放歌山之阿——重庆酉阳土家山歌教育功能研究》,广西师范大学出版社2007年版。

⑨ 丁世忠:《比较文学视阈中的水族双歌与土家族民歌》,《文艺争鸣》2008年第7期。

形式、艺术手法和文化功能方面的比较,指出二者差异的原因是歌谣产生的地理环境和文化背景不同。与其他地区民歌的比较,如谢亚平、王一芳的《鄂中南荆楚民歌与鄂西南土家族民歌比较研究》①则通过传统地域文化、民歌体裁分类、音乐形态特征的比较分析,指出鄂中南荆楚地区与鄂西南土家族地区的民歌均有悠久的历史传统,虽然存在一些相同的分类、相同的意涵和互相流传的民歌,但更多的是各具不同文化特色和音乐形态的民歌,这与文化背景及生活的地理环境紧密相关,也体现了巴楚文化的交融与博弈。还有本民族不同类型歌谣的比较,如余咏宇的《土家族哭嫁歌与其他土家民歌风格之比较》②;本民族不同地域民歌的比较,如熊晓辉的《湘西土家族民歌与鄂西土家族民歌的比较研究》③。围绕土家族古代音乐的历史发展,研究竹枝词对土家族民歌的影响,如《竹枝歌的音乐人类学研究——土家族古代音乐史研究》④《竹枝遗韵土家歌——试论竹枝词与土家族民歌的关系》⑤《土家族竹枝词研究》⑥等。

(6)传承与保护研究:赵心宪的《土家族民歌资源的生态保护问题》⑦一文首先对现代汉语创造的"民歌"一词进行批判性的思辨,认为民俗文化场诞生的民歌的文学性与音乐性是共生一体的,脱离民俗音乐载体的民歌可以以诗歌歌词的形式存在,但是它的文学性已经不是民歌的文学性了,强调"民俗歌谣"的重要性,提出"民歌资源文化生态保护"的观点。谢亚平、戴宇立的《对接:土家族传统民歌与现代传播》⑧调查研究传统民歌在当下的生存方式,指出要从开放性和生长性保护的理念出发,以生产性方式保护民间歌谣。陈韵、陈宇京的《土家族歌师的文化人类学解读》⑨从民族传统音乐文化主体——歌师的角度,结合土家族的生产、生活、宗教等活动论述了歌师在民族传统乐舞文化中的地位、功能及话语表达,肯定了土家族歌师对于其所属民族乐舞的传承、创造、更新的重要作用。兰晓薇、陈

① 谢亚平、王一芳:《鄂中南荆楚民歌与鄂西南土家族民歌比较研究》,《中南民族大学学报(人文社会科学版)》2010年第4期。
② 余咏宇:《土家族哭嫁歌与其他土家民歌风格之比较》,《中国音乐学》2000年第4期。
③ 熊晓辉:《湘西土家族民歌与鄂西土家族民歌的比较研究》,《民族音乐》2008年第2期。
④ 石峥嵘:《竹枝歌的音乐人类学研究——土家族古代音乐史研究》,《中国音乐》2001年第4期。
⑤ 黄晓东:《竹枝遗韵土家歌——试论竹枝词与土家族民歌的关系》,湖北省三峡文化研究会编:《三峡文化研究丛刊》(第三辑),武汉出版社2003年版,第222—235页。
⑥ 向彦婷:《土家族竹枝词研究》,中央民族大学硕士学位论文,2011年。
⑦ 赵心宪:《土家族民歌资源的生态保护问题》,《民族文学研究》2005年第4期。
⑧ 谢亚平、戴宇立:《对接:土家族传统民歌与现代传播》,《艺术百家》2009年第8期。
⑨ 陈韵、陈宇京:《土家族歌师的文化人类学解读》,《三峡论坛》2012年第2期。

建宪的《原生态民歌保护实践模式研究——以湖北省长阳土家族自治县为例》①指出原生态民歌强调民歌与当地文化生态环境的关系,梳理了近五十年来中国原生态民歌衰微与复苏的命运,重点研究了湖北省长阳土家族自治县原生态民歌的保护实践模式及其启示。也有学者以某一首经典民歌为中心探讨民歌的传承与保护问题,如《民俗〈黄四姐〉的起源、传承与保护》②等。

(7) 综合性研究:田万振的《土家族生死观绝唱——撒尔嗬》③从歌唱内容、舞蹈形式、礼俗规范等方面讨论了撒尔嗬体现的道德伦理、人生观念和生命诉求,从价值肯定、民族凝聚、文化传承、教育、娱乐等层面解析撒尔嗬具有的功能,溯源撒尔嗬的历史,探求撒尔嗬的流变,分析撒尔嗬的文化环境及其与坐丧、跳廪的区别,指出撒尔嗬在土家族现代化进程中的意义,并附录有丧鼓词和歌师的资料。刘启明等编著的《清江流域撒叶儿嗬》④概述清江流域土家族的丧葬礼俗及其中撒叶儿嗬的基本形式、内容和文化意义,编选撒叶儿嗬的音乐唱腔、舞段舞姿和唱词,选录的四篇论文主要讨论撒叶儿嗬的历史渊源、文化精神和歌舞形式,具有一定的资料价值。周立荣等编写的《土家民歌》⑤第一辑收集婚嫁歌、丧鼓歌、情歌、创世歌、劳动歌、风情歌574首。第二辑整理29首土家民歌曲谱。在第三辑中,陈洪按照民歌的表现形式和表达内容将长阳土家族传统民歌分为号子、山歌、锣鼓歌、小调、风俗歌、儿歌六类,其中风俗歌就"十姊妹歌和十兄弟歌""打花鼓子""丧鼓歌"等进行了介绍,认为民俗生活、思想内容、语音词汇、行腔习惯等是识别土家族民歌特色的重要因素;陈金祥则从艺术特征、语言运用和文学修辞上阐述了土家族五句子歌的特点;金道行主要论述土家族情歌比喻的方式、特色和作用。陈金祥的《触摸巴土风——长阳土家族文化纵横》⑥在"长阳土家族传统文化鸟瞰"一章的"婚姻家庭文化""丧葬文化"等中介绍了与仪礼歌关联的民俗,又在"长阳土家族民间文学艺术"一章的

① 兰晓薇、陈建宪:《原生态民歌保护实践模式研究——以湖北省长阳土家族自治县为例》,《民族艺术研究》2009年第4期。
② 田戌春:《民俗〈黄四姐〉的起源、传承与保护》,《湖北民族学院学报(哲学社会科学版)》2008年第5期。
③ 田万振:《土家族生死观绝唱——撒尔嗬》,中央民族大学出版社1999年版。
④ 刘启明、田发刚、沈阳编著:《清江流域撒叶儿嗬》,湖北人民出版社2006年版。
⑤ 周立荣、李华星、肖筱编:《土家民歌》,湖北人民出版社2003年版。
⑥ 陈金祥:《触摸巴土风——长阳土家族文化纵横》,香港天马图书有限公司、长阳土家族自治县民族宗教事务局编印2003年版。

"民歌民谣"中从仪式的角度分析了婚嫁歌,从内容的角度分析了土家族情歌,从形式的角度分析了五句子歌;"音乐舞蹈"中介绍和分析了跳丧舞、花鼓子舞,资料的地方性、民族性较强。徐旸、齐柏平的《中国土家族民歌调查及其研究》①则是一部较为全面地调查和分析整个土家族地区民歌的专著。作者实地走访湖北、湖南、重庆、贵州等土家族地区,访谈当地的民间歌手,以民族音乐学的视角对土家族民歌进行分类,还对民歌歌词、音乐、文化功能、保护与传承予以阐述,并附98首土家族民歌谱例。该书内容丰富,涉及面广,但仍然没有突破"文本"与"语境"相分离的窠臼。

综上所述,20世纪80年代以来,土家族民间歌谣研究的视角趋于多元,方法有所拓展,且有了相当的学术积累。特别是先前有关土家族人生仪礼歌的研究重在历史溯源、形式描述、内容分析、思想解释等,诞生礼歌谣、哭嫁歌研究也有涉及性别意识和身份转换,以及与仪式关系的探讨;丧葬歌谣研究有音乐解析的、仪式性研究的。但总体上看,这些研究多侧重对土家族人生仪礼歌做静态的文本分析,忽视其所处的生活语境和仪式过程,因而必然遗落人生仪礼歌的本真意义,而且没有将出生、结婚和死亡等人生仪礼系统考察,没有从人的生命过程和人的生活角度来认识和理解民间歌谣与歌唱传统,更没有关注和阐释歌唱传统与人生仪礼之间的交互作用,在研究取向和理论方法上有待转变和更新。

人生仪礼歌唱作为口头传统的重要内容,是特定族群或地方民众的一种"表达系统"和"交流方式",归根结底要受到语言规律的制约,所以必须在生活体系和仪式过程中分析其语言表达、口头演述和文本呈现。文本的研究是基础,学界围绕文本已经形成了文学的、历史—地理的、形态学的、精神分析的相关理论流派。20世纪60年代美国学者把行为科学引入文本研究中,田野调查资料成为研究的重点,以文本为基础的研究开始转向以民族志为导向的研究。口头程式理论关注文本之后的活态演述传统及过程,民族志诗学通过全新的文本制作理念反思文本制作所带有的书面偏见,表演理论则认为任何一个文本都是人的再创造的过程,都是人与人交流的模式和途径,而且重视语境对于文本创造的作用。时至当下,文本已被视作交流的事件,以及特定语境中演述的动态交流过程来进行认识和研究,其核心关注点是作为言语模式和交流模式的演述行为。鉴于此,本书力图从民众言语行为的视角深入且整体地研讨土家族人生

① 徐旸、齐柏平:《中国土家族民歌调查及其研究》,民族出版社2009年版。

仪礼歌唱传统的仪式语言、表演和文类特质，将人生仪礼歌的演述与传承置于特定集团人们的生活文化及具体场景中辨识，探讨人生仪礼歌的体裁样式，彰显人生仪礼歌的功能和价值，讨论这一歌唱传统与人生仪礼的链接与互动。

第三节　主要研究理论、方法与资料

一、研究理论

任何一种文化的产生和发展都离不开具体的自然环境和社会环境，作为文化形式之一的清江流域土家族人生仪礼歌唱传统也无法独立于其整个的文化环境和文化传统而存在。美国人类学家朱利安·斯图尔德（Julian Haynes Steward）于 1955 年提出了文化生态理论。该理论着力解决和阐释文化与环境之间的关系问题，认为人的生存与环境密切相关，对人们的生存而言，没有什么比从环境中获取资源更为重要。由人而生的文化与环境之间始终存在着动态关系。人类文化的差异与特定环境有关，地形、动物群和植物的不同，会使人们使用不同的技术和构成不同的社会组织。[1] 所以，文化是在环境中生成和发展的，文化的存续就是一个不断适应环境、不断创新传统的过程。

人类的生存、文化的发生有自然、社会、经济等多重因素的作用，这些因素或许在某个时间、某些地域会发挥不一样的功能，但绝不是决定人类生存和文化发生的全部因素。文化生态理论不是孤立地考察社会文化的某一项内容或某一方面，而是致力于从整体和动态的视角展开讨论。文化总是与其他生命体、生物及各种生存环境相互影响、相互作用，每一种文化都是在与其所处的自然环境和社会环境的交流互动中演化并发展。文化类型和文化模式与文化的生态环境紧密相连。

文化生态理论提出的"文化适应"，使人们把注意力转移到内与外的关系上，充分肯定了文化与环境的互动对于推动文化进化的重要性。"文化变迁可被归纳为适应环境，这个适应是一个重要的创造过程"，因为"人进入生态学的场地，不仅因为其体质特征是与其他有机体相关的另一种有机

[1] 罗伯特·F. 墨菲：《文化与社会人类学引论》（王卓君译），商务印书馆 2009 年版，第 150—151 页。

体,而且还引进了文化这一超有机体的因素……人科的进化与文化的出现密切相关"①。"生态适应问题将对文化有支配性的影响,因此,生态环境是文化整合与变迁的关键。"②

文化发展的生计根性,说明了不同文化面对着不同的生态环境,需要不同的生存发展模式。特定地区的人们在长期的生存实践过程中,通过对生存环境及资源可利用性的认知、适应而逐渐选择形成具有该地区自然环境特色的特定的生存模式和特定的文化模式。

清江流域的生态环境影响和决定了生活在这里的土家族歌唱传统的发生及其特色的呈现,可以说,特殊的歌唱传统是清江流域特殊环境的效应表现。清江流域群山沟壑,植被茂密,河溪川流,动物繁多,土家族在认识自然、适应自然、与自然打交道的过程中进行着有利于生活的资源开发和利用,从事着文化的创造和更新,人与自然的关系一直是清江流域土家族"因地制宜"、"顺天时,量地利"、"择丘陵而处之"、"枕山、环水、面屏"、与生态环境和谐相处时需要关注和考虑的问题,这也是他们顺应自然的生存智慧。清江流域广袤的土地、复杂的地形、温润的气候是培育其独特文化的胚胎,是滋养文化生机蓬勃的养料,是维系文化永不衰竭的伟力,这其中就包含蕴藏着山水气质的土家族歌唱传统。清江土家人津津乐道于以歌唱表达情感,以歌唱传递思想,以歌唱规范行为,以歌唱尊崇礼仪,同时也体现和贯穿着他们的生活理念和生态观念。

民俗学对口头传统的研究存在以文本为中心和以表演为中心的两种范式。以文本为中心的研究,在民间文学的学科史上,一是民间文学文本的内容研究,以德国浪漫主义思潮的民间文学研究为代表;二是民间文学文本的形式研究,以芬兰历史地理学派的民间文学研究为代表。③ 芬兰历史地理学派采用历史的或地理的、历时的或共时的比较方法,通过对不同地区相关民间文学异文的搜集和比较,探索某一种民间文学创作流传演变的状况,力图确定它的形成时间和流布范围,从而尽可能地探寻其最初的形式和发源地。这一理论流派虽然是以民间故事的类型研究而闻名于世,但其理论方法最早却是源于对民间歌谣的分析。芬兰历史地理学派的创始人尤利乌斯·克龙(Julius Krohn)发明了通过比较一首民歌的多种异文,将民歌异文分解成情节单元,分析这些情节单元的分布状态和历史变迁,

① 黄淑娉、龚佩华:《文化人类学理论方法研究》,广东高等教育出版社1998年版,第303页。
② E. 哈奇:《人与文化的理论》(黄应贵、郑美能编译),黑龙江教育出版社1988年版,第126页。
③ 吕微:《"内在的"和"外在的"民间文学》,《文学评论》2003年第3期。

最后确定该民歌的传唱历史,这便是历史地理方法的雏形。卡勒·克龙(Kaarle Krohn)继承父业,主要在民间故事领域深入发挥,并且在1926年发表的《民俗学方法论》中系统阐述了这一理论和方法。芬兰历史地理学派创立的类型学理论的成果主要体现在追寻民间故事生活史、提出"类型"和"母题"的术语、建立民间故事分类系统等三个方面。尽管对于"母题"的提炼、"类型"的归纳以及类型索引的编纂,芬兰历史地理学派依据的是文字写定的、脱离讲唱场景的文本,存在形式主义之嫌,"但是他们并非完全无视作品的内容和意义……学术术语'类型'和'母题'的提出就为解读故事内涵创造了独特的视角,也开辟了深入故事内部肌理的路径"①。

到了口头程式理论的倡导者米尔曼·帕里(Millman Parry)和阿尔伯特·洛德(Albert B. Lord)那里,文本的概念就来自于"表演中的创作"。口头程式理论建立在帕里和洛德对于"荷马问题"的探寻过程中。荷马是谁?《荷马史诗》是怎样被创作出来的?这一直是困扰历代古典学家的难题。帕里在前辈学者研究的基础上,对《荷马史诗》的书面文本做了详细而深入的分析,并且提出假设:荷马是一个口头诗人,《荷马史诗》源自流传久远的古希腊口头诗歌传统。为了验证这一假设,帕里和洛德深入仍在传唱史诗的南斯拉夫地区进行了为期十六个月的田野工作,考察了当地活态的史诗演唱传统,录制和保存了大量史诗演唱资料。帕里去世后,洛德继续他们的研究工作,将南斯拉夫史诗歌手与荷马进行比照,对史诗文本进行精细分析,不仅印证了原来的理论假设,而且发现口头文本是一种模式化的创作,史诗演唱就是依凭特定的程式进行即兴创作的过程。所以,从这个意义上说,《伊利亚特》和《奥德赛》便是无数史诗演唱歌手共同创作的结晶,他们之所以能演唱长篇而细腻的史诗,并非天生具有特别强的记忆力,而是善于在演唱中使用具有程式性的词语,且练就了一套掌握口头程式的编作技巧。口头程式理论强调对口头文本的内部研究,即透过语言形式把握文本的结构程式,其最重要的概念是"程式""主题"和"故事型式",借此以解释史诗歌手何以能够演唱成千上万的诗行,何以具有流畅的现场创作能力的问题。② 这种从演唱的动态过程中来把握史诗及其文本特质的追求,与以往对文本内容社会文化意义的探讨完全不同,也与透过文本关注特定社会及人性的旨趣截然有别。1960年出版的洛德的《故事的歌手》虽

① 林继富、王丹:《解释民俗学》,第259页。
② 约翰·迈尔斯·弗里:《口头诗学:帕里-洛德理论》(朝戈金译),社会科学文献出版社2000年版。

然有对于史诗演唱一般环境和社会背景的概略勾勒,也有对歌手学艺过程的记述,但主要是分析口头文本的程式特性。① 口头程式理论及其创立者践行的田野工作对从文本到演述、从书面到口头的观念转变起到了至关重要的作用,这正是上承芬兰历史地理学派的方法,下开民族志诗学和表演理论的先河的表现。

清江流域土家族歌唱传统历史久远,流播广泛,内容丰富,具有多元化和多样化的特点。而且,他们的歌唱活动有时间和空间的限定,在特定时间和空间的歌唱主题、内容、结构、形式、语言、修辞、韵律等方面各有特色,这些成为土家族歌唱传统的有机组成部分。因此,借鉴类型学理论和口头程式理论对清江流域土家族人生仪礼歌唱传统的文本及演唱展开研究是有价值和有意义的,它可以探讨人生仪礼歌的内容类型、歌唱类型和传统类型,诠释这些人生仪礼歌为什么是如此的状貌,为什么能传唱至今,并且从"歌骨"的角度阐明歌词文本内部的结构规律,进而实现对歌唱文本程式化的认知。

口头程式理论将对文本自身特性的把握作为其始终如一的追求,而放弃了对文本外部世界的意义追寻,因此它"大都运用在毫无背景的书面史诗的研究上,强调文本而忽略演唱背景"②。了解了文本内部的规律,并不意味着理解了口头传统的全部意义。表演理论在关注文本口头特性的同时,将研究视野从文本本身转移到富有活力的创作过程中,关注表演者和观众。其创始人理查德·鲍曼指出:"米尔曼·帕里和阿尔伯特·洛德从史诗歌手那里记录的最详细、最广泛的文本,并不是从咖啡馆、婚礼或庆典等传统的表演情境中记录的。实际的情形是,他们是把某个歌手带到录音的房间,再由他对着录音机来演唱。这样,演唱不会被打断,也没有与其他歌手的比赛,这使得歌手有机会在那里发挥所有的特长,展现表演的各种可能性。"③然而,他所说的"表演"与这种以文本为主的方法不同,是把民俗看成一种生存的手段,是交流实践的一种模式,是在别人面前对自己的技巧和能力的一种展示,关注人们如何通过这样或者那样的交流实践,来达成他们的社会关系,建构他们的社会生活。④ 因此,人们交流互动的情境成为表演理论关注的焦点。表演理论所说的文本也是包含了表演者、观众

① 阿尔伯特·贝茨·洛德:《故事的歌手》(尹虎彬译),中华书局2004年版。
② 尹虎彬:《"口头程式理论"(Oral Formulaic Theory)》,《民族文学研究》2000年增刊。
③ 杨利慧、安德明:《理查德·鲍曼及其表演理论——美国民俗学者系列访谈之一》,《民俗研究》2003年第1期。
④ 同上。

及其行为的表演文本。"将口头艺术看作是'以文本为中心的'"观点"严重地限制了我们建构一个有意义的框架,以便将口头艺术理解为表演、理解为特定情境下人类交流的一种样式和一种言说方式的努力"。①"表演建立或者展现了一个'阐释性框架'"②,在这个框架里面,可以实现对表演的文本、行为、事件和角色的描述和理解。本书在讨论清江流域土家族人生仪礼歌唱传统的时候,亦需关注演唱情境和演唱过程,关注演唱过程中的歌手和听众,且在此基础上研讨歌手、歌唱与歌唱传统的关系,研讨人生仪礼歌的交流系统及其发生的意义,研讨人生仪礼歌唱传统的"在地"性和"在场"性,这些都要借助表演理论的视角和方法。

对于"在地"性知识"语法"的研究,本书则更多借助于象征—解释理论。象征—解释理论将文化作为意义系统来研究,格尔兹曾说:"人是悬挂在他们自己编织的意义之网上的动物,我把文化看作这些网,因而认为文化的分析不是一种探索规律的实验科学,而是一种探索意义的阐释性科学。"③无论是艺术还是宗教,都是作为文化体系而存在的,并且文化的解释者以"文化持有者的内部眼界"对这种"地方性知识"进行"深描"。④ 在描述和解释的过程中,必须抓住地方性知识的象征符号展开讨论,并且将这些象征符号置于文化体系中进行阐释,从而能够较为真实地探寻到文化系统的深层意义,以及文化的内在结构和逻辑。关于清江流域土家族人生仪礼歌唱传统,本书坚持它既是历史传承的结果,也是当下土家族的生活传统,这种内部知识与土家族的生活和文化紧密关联,其中诸多文化符号的意义都是在土家族的地方性内部知识中生成和释放的,并依据土家族的"内在文化语法"来歌唱和传承。

本书研究的是清江流域土家族人生仪礼歌唱传统,这种仪式中的歌唱活动和歌唱活动所依附的仪式,让我们更加充分地认识到仪式—象征所涉及的基本上是一个社会生活过程。人生仪礼歌唱缘起于社会生活过程,并支持着社会生活过程。在历时性和共时性的作用下,清江流域土家族人生仪礼歌唱传统关涉社会关系的时空变化,其间运用和显现的符号及其象征成为社会行动中的一个因素,也是行动场域中的活跃力量。正是在清江土

① 理查德·鲍曼:《作为表演的口头艺术》(杨利慧、安德明译),广西师范大学出版社2008年版,第7页。
② 同上书,第9页。
③ 克利福德·格尔兹:《文化的解释》(纳日碧力戈等译),上海人民出版社1999年版,第5页。
④ 克利福德·吉尔兹:《地方性知识》(王海龙、张佳瑄译),中央编译出版社2000年版。

家人的社会生活过程中,人生仪礼歌唱传统中的象征符号才与人们的利益、目的、手段联系在一起。有时候,这些符号的象征意义脱离了仪式性的场域便具有了普泛化的意义。这正是我们要探寻的,也是清江流域土家族人生仪礼歌唱传统的功能价值所在。

以生活过程为取向的民俗整体研究看重活生生的民俗事件和作为生活事实的民俗。英国功能主义学派强调社会—文化的整体性,认为任何文化都是在完整的社会文化体系中占据了一定的位置、发挥着一定的功能。法国社会学派注重"总体社会事实",认为社会是一个由各个群体或者各个分子组成的整体,而不是简单个体相加的总和。因此,要考察社会现象的原因必须从社会整体中进行研究。20 世纪 60 年代以来,这种整体观更侧重于对某一具体生活方式的充分认识和表述,尤以格尔兹的象征—解释理论为代表。在中国民俗学学科中,早有学者主张对包括民间文学在内的民俗文化进行整体性的研究。比如,段宝林从五个方面谈及民间文学的立体性特征:(1)民间文学作为一种特殊的文学是立体的,是由所有不同的"异文"所代表的各个侧面组成的一个立体;(2)民间文学作为一种口传的文学,是与表演性相联系的;(3)民间文学与人民生活有密切联系,它往往是触景生情的即兴创作;(4)民间文学有多功能性和实用性;(5)民间文学有多种科学价值,必须进行多角度的研究。① 高丙中认为,民众生活应该在通过实地调查记录他们生活的民俗过程的基础上把民俗事象置于事件之中来理解,把文本与活动主体联系起来理解②,并提出"民俗是具有普遍意义模式的生活文化和文化生活"③的观点。吕微指出,将规则抽离活动主体和主体活动,就是仅将文本抽离文本语境的做法,并非一个绝对使学术研究客观性达到最大化的有效途径④,要让我们的研究对象——民俗中的人不再仅仅是自上而下被规定、被给予的"俗民",而是作为具体的个体和主体所自我筹划、自我规定的自由存在的个人⑤。万建中也强调民间文学浓厚的生活属性。⑥ "在一个地域生活文化的整体中包含着诸多的民俗事象,形成一个文化体系。这个体系的形成不是根据哪一个人的设计或倡导,而是

① 段宝林:《中国民间文学概要》,北京大学出版社 1985 年版,第 18—20 页。
② 高丙中:《中国民俗学的人类学倾向》,《民俗研究》1996 年第 2 期。
③ 高丙中:《民俗文化与民俗生活》,中国社会科学出版社 1994 年版,第 11 页。
④ 吕微:《"内在的"和"外在的"民间文学》,《文学评论》2003 年第 3 期。
⑤ 吕微:《民间文学-民俗学研究中的"性质世界"、"意义世界"与"生活世界"——重新解读〈歌谣〉周刊的"两个目的"》,《民间文化论坛》2006 年第 3 期。
⑥ 万建中:《民间文学本体特征的再认识》,《北京师范大学学报(社会科学版)》2004 年第 6 期。

根据一个地区人们的生活需要。"①同样,清江流域土家族人生仪礼的歌唱活动不是单一的,它与其他文化事象一起构成社会的文化体系。因此,我们应该遵从民俗整体研究的取向,从具体的时空去考量和理解歌唱活动及其传统之于土家族生活的意义,这是我们认识和阐释清江流域土家族人生仪礼歌唱本质特性的前提。

二、研究方法

1. 文献研究法

民间歌谣是人类创造的最早的语言艺术之一,它与民众的生活、思想息息相关,由于不需要其他条件配合,人们可以随时随地地歌唱和吟咏。在历史的发展进程中,基于不同的目的,民间歌谣或多或少地被采录和记载。本书在讨论清江流域土家族人生仪礼歌唱传统的时候,需要梳理其歌谣的发展及演化脉络,因而需要利用大量考古资料和文献资料。

文献研究法主要体现在利用历史文献及考古资料上,尤其是地方志、民族志、民俗志等材料,认识和了解清江流域土家族社会、政治、经济、文化等方面的情况,挖掘和整理其歌唱传统与人生仪礼的记录和评述,以此构拟歌唱传统与人生仪礼的关系脉络和互动图示,理清二者的相互作用和影响,探求清江流域土家族人生仪礼歌唱的基本面貌、言语特性和意义价值。

2. 文本分析法

清江流域土家族的人生仪礼歌已被大量记录,许多歌谣也以各种形式被编辑出版,成为书面文本被确定下来。关于人生仪礼歌唱传统的研究一个重要的方面就是对歌谣文本的分析。

文本分析法主要表现在搜集、整理业已记录下来的土家族人生仪礼歌的文本,在田野调查中现场记录和集中采录人生仪礼过程中的文本演述,从语言学、叙述学、符号学等角度分析人生仪礼歌的言语形式、演唱特点和文化象征,确定人生仪礼歌的文类特质、诗歌系统和文体风格,明晰仪式语言的特殊性和仪式的特殊风格,把握清江流域土家族的知识谱系和文化语法。

3. 田野民族志研究法

歌唱传统既是一个历史演化过程,又是一个文化继承过程,更为重要的是,歌唱传统与其他民众生活和文化传统相结合,"活态"地存在。因此,对歌唱传统的分析和探讨离不开田野民族志的研究方法。

问题阐释的科学性建立在有效的范围内。本书的研究对象是土家族

① 刘铁梁、罗树杰:《民俗学与人类学》,《广西民族学院学报(哲学社会科学版)》2005年第3期。

人生仪礼歌唱传统,田野调查的区间限定在清江流域,这是侧重民族背景下文化空间的规定性。土家族人口数现已超过八百万,其自治区域在地理上包含鄂西山区和武陵山区,这两个区域其实是连成一片的高地,包括湘鄂川黔渝接壤的地区。土家族虽然是山地民族,但是河流对于土家族来说非常重要,它们为土家族的繁衍生息提供了无穷的资源,也成为土家族文化生长的依托。从目前自治州县的行政建制和水系的地理关系来看土家族的分布,北以清江流域为主,包括湖北省的利川市、恩施市、建始县、巴东县、长阳县等;南以酉水流域为主,主要有湖北省的来凤县以及湖南省的龙山县、保靖县、永顺县等。这种因河流而区分的以地缘为基础的土家族不同的文化系统,本书没有全面涉及,而是重点讨论清江流域土家族人生仪礼歌唱传统。

土家族的文化创造是一个整体,清江流域土家族人生仪礼歌唱传统亦非单一的文化现象,因而要在地方传统与民众生活中来研究。通过田野调查,全面观照与土家族民间歌谣相关的清江流域的历史、民俗和信仰等;记录和书写与人生仪礼歌紧密关联的生命仪式及其中歌谣的演绎情状,体察和描摹歌唱传统与人生仪礼的互动联系;忠实采录当下民众传唱的人生仪礼歌,并结合现场进行正确的分析;将业已采录的歌谣文本放到田野中去,与实际的歌唱比照,阐析人生仪礼歌唱传统的现代表述,也洞悉人生仪礼及其歌唱传统的发展与变迁。

此外,比较研究法、整体研讨法等也是"清江流域土家族人生仪礼歌唱传统研究"需要采用的方法。

三、资料使用

资料是写作成功的基础。本书主要使用的资料有:

1. 调查资料

笔者自2004年至2018年通过多次田野调查获得的第一手资料,包括2004年至2018年在湖北省长阳土家族自治县的文化体育局、文化馆、档案馆、博物馆和非物质文化遗产保护中心,及其下辖的龙舟坪镇、都镇湾镇、资丘镇、渔峡口镇、榔坪镇等地调查所得的资料;2007年至2011年、2017年至2018年在湖北省恩施土家族苗族自治州恩施市、建始县及其村镇调查的资料;2011年在湖北省恩施土家族苗族自治州巴东县及水布垭镇调查的资料;2013年在湖南省湘西土家族苗族自治州吉首市和张家界市的土家族地区调查的资料。这些资料主要是仪式现场的记录、民众歌唱的记录、对歌手及当地文化人士和地方知识人士的访谈等。

2. 文献资料

（1）清代以来长阳县、五峰县、恩施市、巴东县、建始县等县市的地方志、民族志资料。

（2）关于清江流域土家族的地理资料、考古资料、历史文献资料等。

（3）有关清江流域土家族歌唱传统的资料，包括"民间文学三套集成"和各地方搜集整理的民间歌谣资料等。

① 已经公开出版或发表的土家族人生仪礼歌文本。如《中国歌谣集成湖北卷·长阳土家族自治县歌谣分册》①、"中国建始文化丛书"《民间歌谣》②、《建始民歌欣赏》③等。

② 已经搜集整理但未公开出版或发表的清江流域土家族人生仪礼歌文本。如地方文化人士和当地民众基于工作需要与兴趣爱好记录、整理的原始歌本，大部分是手写稿。例如，长阳土家族自治县文化馆工作人员萧国松数十年在长阳乡村搜集的一千多首民歌、建始县基层文化工作者荣先祥在建始一带搜集的数百首民歌等被整理成册。对于这些宝贵的资料，笔者也都全部搜集好做研究之用。

第四节　相关术语简释

（1）清江流域：它由清江主干道河流与大大小小的支流所流经的区域

① 《中国歌谣集成湖北卷·长阳土家族自治县歌谣分册》由中国民间文艺家协会湖北分会、长阳土家族自治县文化局共同编辑，1988年内部发行出版。该书在深入挖掘土家族传统文化的基础上，依据长阳县普查和搜集的一千多首民间歌谣作品，划分为创世古歌、劳动歌、时政歌、婚嫁歌、丧鼓歌、风情歌、情歌、苦歌、儿歌和杂歌共十个类别。该书不仅按照要求在每首歌谣后附有讲唱者、搜集者、流行地区和搜集时间等的信息，而且对采录上来的歌词文本中的方言词汇、土家语及相关习俗进行了注解，全书最后还附有13位歌手的小传。

② "中国建始文化丛书"《民间歌谣》在20世纪80年代民间歌谣搜集整理工作的资料基础上完成，当时由于经费、人员更替等问题并未出版，直到2006年由地方学者侯明银编辑整理，湖北人民出版社正式出版。该书一共搜录民间歌谣422首，分为劳动歌、生活歌、情歌、仪式歌、历史传说歌、时政歌、儿歌、谜语歌和杂歌等九个类别。

③ 《建始民歌欣赏》由建始县民族宗教事务局工作人员谭德富、严奉江以及基层文化工作者荣先祥一起编著完成，2009年由湖北人民出版社出版。编者借助政府力量，以及对于地方知识的了解等优势，历时两年，先后寻访了200多名民间歌手，共整理喜花鼓类33首55调、十姊妹（十兄弟）类13首28调，劝导歌类13首17调，闹年歌类47首53调，杂歌类52首85调，五句子山歌类1173首15调。该书对现今建始县仍广泛流传的民间歌谣进行了较为全面的搜集整理，并且给每首歌谣附上了曲调，使每首歌不再是单一的歌词文本。正如编者在序言中所讲："一首民歌用不同的曲调和不断变换曲调演唱，表达不同的感情。如《唱在一》有六种唱法，有的是在喜事中演唱的'喜花鼓'唱板，有的是在丧事中演唱的'丧鼓调'唱板，不同的曲调表达了不同的心境与感情。"

构成。清江是湖北省境内的第二大长江支流,发源于湖北省恩施土家族苗族自治州利川市西部的齐岳山。本书所指的清江流域主要涵括以下三个方面:

① 清江流域的地理空间,指清江主流与支流覆盖的地域面积,包括河流、山脉、平坝组成的地理空间,以及影响清江流域的气候和生长在其中的动物、植物等。清江的主干道从恩施土家族苗族自治州的利川市,经恩施市、宣恩县、建始县、巴东县,到宜昌市的长阳土家族自治县、宜都市,于陆城注入长江,全长423千米,流域面积近17000平方千米。

② 清江流域的行政空间,指历代中央政府为管辖清江流域设置的各类郡县等行政单位。比如,"本汉南郡巫县地,吴置沙渠县,属建平郡。后周置清江郡盐水县,又置乌飞县。隋改曰开夷县,开皇五年(585年)改清江县,属施州。以县置在清江之北(边),因以为名"①。"清江县,本汉南巫县地,吴沙渠县,隋开皇五年置清江县,属施州,置在清江之西,因以为名。清江,一名夷水,昔廪君浮土舟于夷水,即此也。"②当今,清江流域的行政区划包括利川、咸丰、恩施、宣恩、建始、巴东、鹤峰、五峰、长阳、宜都等10个县市。

③ 清江流域的文化空间,指在这里生活的汉族、土家族、苗族和侗族等民族以及他们共同生活和创造的文化。此外,清江流域的文化空间还包括与之相关的文化传统区域,其范围超过清江流域的地理空间和行政空间。

本书限定的空间既非行政空间,也非自然空间,而是歌唱传统生存的文化和生活空间,关键是这个空间中文化传统的一致性和相似性,是一个包含着历史意义和现实存在的空间概念。

(2) 人生仪礼:标志人一生不同年龄阶段和身份变化的重要环节及其相关的各种仪式,统称为人生仪礼,亦被视作生命的过渡仪式。每一个阶段的人生转折都强调"生"的价值和意义,寄托人们对生命的无限渴望和美好祝福。人生仪礼主要包括诞生礼、成年礼、婚礼、丧礼和生日等。③

本书所说的人生仪礼具体包括清江流域土家族的诞生礼仪式、结婚仪式和丧葬仪式。这些仪式本身又区分为相互连接的不同的阶段性仪式,诸如诞生礼仪式中的"打喜"仪式、周岁仪式等。这里不涉及土家族的生日仪式,主要是因为与本书讨论的歌唱传统有关。清江土家人重视生日,在重

① 鄂西土家族苗族自治州民族事务委员会编:《鄂西少数民族史料辑录》,1986年,第4页。
② 李吉甫撰,贺次君点校:《元和郡县图志·江南道六》,中华书局1983年版,第753页。
③ 林继富、王丹:《解释民俗学》,第130页。

要的生日场合有唱花鼓子歌、跳花鼓子舞的习惯,但这些歌舞与诞生礼和婚礼中的演绎相同。生日仪式相对于诞生礼和婚礼来说,其仪式的隆重程度、文化含量稍逊色一些。

(3)歌唱传统:指以歌唱为核心的文化传统,包括歌唱的历史,歌唱的环境,歌唱的场所,歌唱的内容、曲调、结构等,以及歌手的生活等。具体来说,清江流域土家族的歌唱传统可分为生产类歌唱、仪式类歌唱、娱乐类歌唱等。

(4)歌手:本书中涉及的歌手主要指自 20 世纪 50 年代以来在清江流域遵从歌唱传统、演唱民间歌谣的土家人,包括在生活中能够演唱、善于演唱、乐于演唱的人;被民众认定为歌师傅的人;各类仪式中扮演重要角色、擅长演唱的人;非物质文化遗产保护名录中的代表性传承人等。在此,歌手具有不同的身份属性:生活型的歌手,即他的歌唱是其生活的组成部分,人人都可以是歌手,只要能够演唱传统的民间歌谣;在民间被认为是善于歌唱的歌手,他们常在仪式性场合担当某些角色的歌唱重任,并引导当地民间歌谣的传承与发展;被政府命名的歌手,主要是非物质文化遗产项目代表性传承人,他们肩负荣誉与责任,有传承民间歌谣的职责和任务。

第一章　清江流域土家族人生仪礼歌唱传统的文化生境

文化的生成由诸多因素造就。清江流域土家族人生仪礼歌唱传统同样在诸种自然因素、社会因素以及其他因素的影响下发生和发展。清江流域土家族人生仪礼歌唱传统较之其他文化传统而言，更具连续性和普遍性、生活性和情感性。因此，这一传统的文化生境亦具有较强的稳定性和持久性，由此形成了清江流域土家族文化发展的延续性和传统性。在影响清江流域土家族人生仪礼歌唱传统发生和发展的各类因素中，地理气候、自然环境及其中生成的文化传统，都发挥着重要的作用。

第一节　自然生态

土家族是大山的民族，他们生活在崇山峻岭之中，并且以山谷为生活的中心区域，有"六山一水三分田"的说法。早在东汉时期，土家族先民"武陵蛮"就已经形成了"喜居山旷，不乐平地"的居住习俗。也就是说，土家人历来对山川有着一份特殊的情感。

清江土家人开门见山，与大山朝夕相处，山是他们生活的依靠，是他们生活资源的源发地。清江流域的北部是巫山山脉，东南部和中部是武陵山脉，西部是齐岳山脉，三大山脉走向各异，山峦起起伏伏，结构了高原与盆地、山地与坪坝交相错落的地形地貌。清江流域主要的山峰有齐岳山、寒池山、石板岭、马鬃岭、麻山、钟灵山、甘溪山、福宝山、星斗山、人头山、雷音山、挂子山、大木峰、九条岭、柳山、武落钟离山、天柱山等。地势的落差、地形的多样和地貌的复杂，使清江流域被区隔为各种不同的自然生态单元。在清江流域，海拔最高点是巴东县的大窝坑——高达3023米，最低点红庙岭仅66米。如此大小、高低不一的山坝谷岭成为土家族奋斗的灵性之地，成为土家族生活的美好家园。

土家族是爱水的民族,他们大多依山傍水而居。从远古时候起,土家族先民就沿清江、澧水、酉水、乌江定居生活,以渔猎、采集为生,杂有少量的农耕生产。至汉代,土家族地区有名的县治设置就有涪陵县(今彭水)、酉阳县(今永顺、龙山等地)、迁陵县(今保靖、秀山等地)、零阳县(今慈利、石门等地)、充县(今桑植、来凤等地)、佷山县(今长阳、五峰等地),它们均位于溪河岸边。具体到清江流域,以清江为核心形成的清江水系成为土家族生活的重要资源。

清江,古称"夷水""盐水"。北魏郦道元《水经注》卷三十七记载:"夷水,即佷山清江也。水色清照十丈,分沙石,蜀人见其清澈,因名清江也。"《后汉书·南蛮西南夷列传》注中说:"施州清江县水,一名盐水,源出清江县西都亭山。"在这里,"清江"又有"盐水"的别称,并且该书认为清江的源头在"清江县西都亭山"。当时的"清江县"管辖着现今清江上游的恩施和利川等地,"都亭山"位于今天利川市域内,即齐岳山。以水色澄清而得名的清江,发源于渝鄂边境的齐岳山东南麓,分南北两源。北源出自朝阳寺溶洞(利川境),南源出自龙洞溶洞(利川境)。①

清江由利川的齐岳山发源,从西向东主要流经湖北省西南部的恩施、建始、巴东、长阳、宜都等县市,从海拔 1500—2000 米的源头到海拔不足 200 米的入江口,清江一线弯弯曲曲、上上下下、起起落落。既有汹涌的波涛,又有平缓的流水;既有陡峭的崖壁,又有深邃的峡谷;既有渐起的山岭,又有宽敞的场坝。这一方面造就了鬼斧神工的自然景观,另一方面也对人的生存构成了威胁。清末民初的地理学家杨守敬在《水经注疏》中写道:

> 余尝由清江上溯,至长阳之资丘,舟行止此,其间滩险以数十百计,两岸山峡壁立处,较巫峡又狭数倍。由资丘以上,则崎岖更甚。其水有悬崖数十丈若瀑布者,必不可通舟。若古时又有江水并流,势必漫山溢谷,非惟险逾三峡,将沙渠,佷山之间,无居民矣。②

奔流的江水在山峡中穿行,形成了许许多多大大小小的险滩。诚如《清江谣》唱道:"清江滩多水又恶,要过九弯十八沱。大水怕的膀子石,小

① 唐贵智编著:《长江三峡地区新构造 地质灾害和第四纪冰川作用与三峡形成图集》,湖北科学技术出版社 2001 年版,第 29 页。
② 郦道元注,杨守敬、熊会贞疏:《水经注疏》(下),江苏古籍出版社 1989 年版,第 3055 页。

水怕的猫子滩,七难八鱼共九洲,七十二滩上资丘。"①山脉、沟壑、平坝、河流交错连接,相依相偎,既复杂多变,又风景别致。

　　清江一带是土家族的世居之地,从目前清江流域的考古发现来看,其遗址主要分布在清江沿岸。这一带关涉土家族的县治有利川、恩施、建始、巴东、长阳、五峰等,这些县治早在汉朝就已确立,至今没有改变,土家族世代生息繁衍在这一片土地上,他们不曾,也不能离开。影响清江流域土家族生活的河流除了清江以外,还有诸多支流,它们是流料河、车坝河、龙桥河、带水河、太阳河、高桥河、米田河、长沙河、马水河、芭蕉河、麒麟溪、甘名溪、细沙河、马鹿河、伍家河、野三河、东龙河、闸木水河、刀龙河、猪耳河、龙王河、招徕河、渔洋河、丹水等。这些河流就像大树的枝丫生长在清江的主干道上,它们所构成的水系与分割的山脉彼此相连,又存阻隔,形成山峡、平场、院坝,建成城镇、村社,成为民众生活和文化生发的有效空间。

　　山水的品性滋养了土家人的秉性。正是清江流域土家族喜山乐水的性情,决定了他们多生活在山与山之间的河谷平坝地带。山和水是土家族生活的依靠,也构成了他们生活的屏障,因此,清江流域被结构成许多相对独立的文化单元。土家族相对封闭与自足的生活使得他们文化传统的同质性较高。《巴东县志》载:"邑前后八里,前四里俗尚与鄂郧略相似,而民较醇朴,无江汉间谣靡风,畏官长,急公役,少争讼,颇以衣冠文物相高;后四里古为蛮彝,椎髻侏语,信鬼尚巫,小忿易讼,亦易解,解则匿,不肯赴公庭,勾摄经年不结。但甘俭朴,惯劳苦,深山野处,混沌未凿,多有老死者未见官府者。"②相似的自然生态环境,以及由山脉和河流分割而成的稳定性较强的生活空间,给土家人的文化生活带来了较多的单质性,也保存了土家族淳朴的风尚。

　　当河流与山脉将原本一体的土地切分成大小不一的区域,并且与清江土家人的生活联系起来时,就组成了相对独立的文化区域,形成了相对统一的文化传统。比如清江上游的利川,钟灵山、甘溪山、福宝山呈东西走向,将利川全境截分为南北两半:北部为利中盆地,土肥物丰,四周有齐岳山、寒池山、石板岭、马鬃岭、麻山、钟灵山、甘溪山、福宝山环抱;南部山高坡陡,沟深谷幽,树高林密。利川地势比相邻各县市海拔要高,境内河流呈射线状向四面奔流,是清江、郁江、唐崖河、磨刀溪的发源地。利川为典型

① 中国民间文艺家协会湖北分会、长阳土家族自治县文化局编:《中国歌谣集成湖北卷·长阳土家族自治县歌谣分册》,长阳土家族自治县印刷厂1988年版,第174—175页。
② 廖恩树修,萧佩声纂:《巴东县志》,清同治五年(1866年)刻本。

的山地气候,不同海拔的地方年平均气温、年降水量、日照时长等均有差别。所有这些构成了自成系统的地理环境和气候环境,由此孕育出有区域特征且具个性的地域文化传统。如此一个又一个的"小传统"①形成了清江流域土家族的生活传统和文化传统,进而造成了清江流域土家族传统的多样性和丰富性。

但是,山脉与山脉之间并非隔绝的,河流与河流之间是畅通的。因此,相对独立的文化区域又相互连接、彼此互动,表现为清江土家人的交流与文化的联系,这样便在"小传统"差异性的基础上形成了清江流域土家族文化传统的同质性。

河流是土家族地区与外界交流的通道。自古以来,清江就是生活在河谷两岸的土家人与外面世界沟通的渠道。清代诗人彭秋潭写道:

下滩欢喜上滩愁,攒笪扯纤到资丘。
铁丁不开药材少,夹艓改作螳螂头。

在这首诗后,彭秋潭注曰:"清江的资丘而止,其地产铁及药材。船大者为夹艓,次为螳螂头。俗谓以大改小者曰'夹艓改作螳螂头'也。笪,即百丈,舟人俱呼为弹子。上滩时数舟之人共牵一舟,以次轮助,曰'攒笪'。"②长阳境内的资丘凭借清江水道建成为享誉清江流域的商埠,素有"小汉口"之称。频繁的商贸往来诞生了商埠集镇,比如"(巴东)商贾依川江之便,民多逐末,然亦无大资本,贫民或人负土货出境,往来(恩)施、来(凤),以佣值资其生"③;恩施有"荆楚、吴越之商,相次招类偕来,始而贸迁,继而置产,迄今皆成巨室"④。因此,清江沿岸的城镇往往位于交通要道,如武陵山区清江段的盐道上的驿站龙舟坪、都镇湾、盐池河、水布垭、景阳关等全部在清江岸边。从这个意义上说,清江流域土家族文化在接受外来文化方面具有较为明显的便利条件。

多山多水的自然环境孕生了温润怡人的气候。清江流域属中亚热带季风性山地湿润气候,受地形、地势的影响,这里冬无严寒,夏无酷暑,光照充足,雨量充沛,年平均降水量为1418.9毫米,是长江区域内的多雨地区。

① 这里的"小传统"是指地域上"小"范围内的生态与文化结构而成的传统,在内涵上与雷德菲尔德提出的"小传统"有一致性。
② 沈阳选注:《土家族地区竹枝词三百首》,民族出版社2003年版,第79页。
③ 齐祖望纂修:《巴东县志·风俗》,清康熙二十二年(1683年)刻本。
④ 多寿修:《恩施县志·风俗》,清同治三年(1864年)麟溪书院刻本。

降水多发生在春夏季,进入秋季雨量逐渐减少。清江流域多山、多峡谷、多狭小的平地,因而常将暖湿气流聚集在山谷洼地,形成多雨、多雾的山地景观。在清江流域,气候条件随海拔高度的不同而有所差异,海拔500米以下的清江中下游河谷地带以及流域内东部的丘陵、平原地段属于温暖湿润的平谷气候带,年平均气温15.8—18.5℃,年降水量在1000—1400毫米;海拔高度在500—800米之间的地区四季分明,属于温暖湿润的低山气候带,年平均气温为14.0—16.0℃,年降水量为1400毫米左右;海拔高度在800—1200米的地区冬长夏短,属于温和湿润的中山气候带,年平均气温为12.0—14.0℃,年降水量1200—1400毫米;海拔高度在1200—2000米的地区雾多湿气重,属于温凉潮湿的高山气候带,年平均气温6.5—11.5℃,年降水量1500—1600毫米。① 不同的地理环境和气候条件决定了动植物的生存与延续,也与土家族的生活习俗和文化创造息息相关。

有史料记载,清江流域土家族生活的地区在"改土归流"以前,森林密布,生态环境良好。"改土归流"后,外来人口增多,大规模的垦荒和砍伐树木的情况时常发生。乾隆年间,"外来各处人民,挈妻负子,佃地种田,植苞谷者,接踵而来。山之巅,水之涯,昔日禽兽窠巢,今皆为膏腴之所"②。到同治年间,建始县"木植甚繁,惟香楠櫻为上,从前人不知贵,今则岭岑丛林剪伐殆尽,不特香楠櫻木甚少,即成材之古杉、古柏亦不易见"③。长乐县(今湖北省五峰县)"改土归流"前"人户稀少,药材遍满山谷之间,惟黄柏最多";之后"渐次招来,居民日繁,近日伐木开垦,以种洋芋,黄柏殆尽,无人采办,税银无出"。④ 森林和植被的破坏,致使水土流失严重。"迨耕种日久,肥土为雨淹洗净,粪种亦不能多获。"⑤

外来人口的进入、生活资源的紧张、生存空间的争夺,导致清江流域土家族生活地区环境和生态的急剧变化。同治《建始县志》记载:"迨改土以来,流人麋至,穷岩邃谷,尽行耕垦。"⑥

① 艾训儒:《湖北清江流域土家族生态学研究》,中国农业科学技术出版社2006年版,第3—4页。
② 《鹤峰县·甄氏族谱·山羊隘沿革纪略》,中共鹤峰县委统战部、县史志编纂办公室,中共五峰县委统战部、县民族工作办公室编印:《容美土司史料汇编》,1984年,第491页。
③ 熊启咏修:《建始县志·食货》,清同治五年(1866年)刻本。
④ 李焕春等修:《长乐县志·风俗》,清同治九年(1870年)补刻本。
⑤ 吉钟颖修:《鹤峰州志·风俗》,清道光二年(1822年)刻本。
⑥ 熊启咏纂修:《建始县志·物产》,清同治五年(1866年)刻本。

嗣是外郡如荆州、湖南、江西等处之民多迁居此地。唯时林木繁盛,禽兽纵横,土旷人稀,随力垦辟不以越畔相呵也。及后来者接踵,则以先居者为业主,兴任耕种,略议地界,租价无多,四至甚广。又或纠合众姓共佃山田一所,自某坡至某涧,何啻数里而遥。始则斩荆披棘,驱虎豹狐狸而居之。久而荒地成熟收如墉栉,昔所弃为区脱,今直等于商于……然多狃目前而忘远虑。尝夏月骤雨大水暴至,有阖庐飘荡者,有耨耘山上不及奔避急流冲激而去者。①

从有关记载来看,影响清江流域自然生态环境出现较大变化的一次事件就是"改土归流"。这次清朝政府主导下的土家族地区管理方式的改变,直接导致了大量汉族移民的迁入。外来移民进入原本耕种面积相对缺乏的武陵山区,为了生存,他们砍伐森林、削平山包、焚烧草地,原有的自然生态遭到破坏,而且频繁的狩猎活动也使得清江流域的动物资源和植物资源减少。所以,移民的迁入较明显地作用于土家族的生存环境,也在一定程度上改变了土家族的生活方式。

第二节 人文生态

清江流域自古及今一直活跃着人类的足迹。自然环境中土家族先祖及后来人的活动,构成了自然的文化属性。相应地,土家人在清江流域的自然生态里生存发展,建构了属于清江流域土家族的文化传统。这些山水的自然人文属性和土家人的生活文化结构的传统关涉清江流域的政治、经济、宗教、历史和文化等诸多领域。

古时,清江流域属于"蛮地",但中央政府从未放松和放弃对这一区域的管辖和控制。夏启时,孟涂就司神于清江巴地。秦统一后,设南郡和黔中郡进行管理。西汉时期,在今长阳设佷山县,隶属武陵郡。建始在三国永安三年(260年)建县。巴东在隋开皇十八年(598年)设县。北周建德二年(573年)建施州,隋朝时改为清江郡,唐、宋、元时期仍为施州。明朝洪武十四年(1381年)设施州卫,洪武二十三年(1390年)设大田千户所,以便对当地土司实施监管。中央政府在清江流域设置的行政管辖单位在某种程度上属于自然地理概念式的政治范畴,不过,这种自然地理被作为行政区

① 袁景晖修:《建始县志》,清道光二十二年(1842年)刊本。

划概念的时候,就具备了文化的意义。比如影响较大的西汉时期设置的"武陵郡"。"武陵"一词取自《左传》"止戈为武,高平曰陵",而"武陵郡"作为行政区域则始于汉朝。《汉书·地理志》记载:"武陵郡,高帝置,莽曰建平,属荆州。"元朝设行省以后,"武陵郡"分别属于湘、鄂、川、黔四省管辖,作为行政区划的"武陵"便进入了历史,并在此基础上诞生了与此相关的文化意义上的"武陵",它与"夷水""盐水"一道汇聚成清江流域土家族的文化洪流,影响并充实着土家人的生活。

清江流域山岭峡谷逶迤延绵,清江及其支流穿行其间,多变的地貌和多样的物种决定了土家族早期的经济类型是以采集渔猎为主的山地农耕经济。尽管经过了唐宋时期的羁縻制度、元明清初的土司制度、清代中期的"改土归流"、外来文化的涌入等,这些均在一定程度上改变了土家族的社会生活和思想观念,但土家族的生活秩序仍然通过自己的本土文化得到维系。在"改土归流"之前,清江流域土家族土司区内是"居常则渔猎腥膻、刀耕火种为食"①,"伐木烧畲,以种五谷,捕鱼猎兽,以供庖厨"②,"硗确坡陀岁易荒,山氓半赖蕨为粮"③。这种"刀耕火种""捕鱼猎兽"的农耕生活在建始、长阳、巴东、归州等峡江地带十分盛行,思南百姓"务本力穑""负弩农暇,郎以渔猎为事"④。土家族长期保持着农耕和渔猎相结合的生产方式,原始耕作和游猎特质也使得清江流域的土家族敬畏并祭祀自然神灵。

清江流域的农耕生产条件恶劣、耕作方式落后,"苞谷根从石罅寻,石田戴土土如金""菽麦沿山聊布种,艺麻方可望三成"⑤。"生凭土养,死凭土葬"是流传在土家族地区的两句俗语。每逢农历二月初二土地神生日之际,清江沿岸的土家族村寨都要做土地会,以香纸、饭食祭祀之。《太平寰宇记》记载:"巴之风俗,皆重田神,春则刻木虔祈,冬则用牲解赛,邪巫击鼓以为淫祀,男女皆唱竹枝歌。"⑥虽然清江流域山多坪少,农耕生活艰苦,但是长久生活在清江岸边的土家人习惯春播秋收的劳作节律,甘愿将自己的汗水洒落在清江流域的土地上,收获劳动的果实。此番美妙的图景常被文人诗者所描绘和歌咏。

① 王士性著,吕景琳点校:《广志绎·江南诸省·湖广》,中华书局1981年版,第95页。
② 李贤、彭时等纂修:《大明一统志·施州卫》,明万寿堂刊本。
③ 吉钟颖修:《鹤峰州志·艺文》,清道光二年(1822年)刻本。
④ 钟添纂修:嘉靖《思南府志·拾遗》,上海古籍书店1962年版。
⑤ 周鲲化:《业州竹枝词》,松林、周庆榕修,何远鉴、廖彭龄纂:《增修施南府志·艺文》,清同治十年(1871年)刻本。
⑥ 覃光广等编著:《中国少数民族宗教概览》,中央民族学院出版社1998年版,第409页。

>栽秧插禾满村啼，正是栽秧插禾时。
>口唱秧歌骑秧马，晚来还带鲊包归。①

这是一幅清江土家人的春耕图。勤劳的土家人栽秧插禾，撒播种子，也撒播着希望。他们劳作了一天，晚上带着主人赠送的食物回家，是无比的欣慰和欢愉。"口唱秧歌骑秧马"生动而传神地展现了清江土家人农耕生产的歌唱景象，清新自然、活泼俏皮。清江流域更为热烈的农耕歌唱场面要数打薅草锣鼓了。

>薅歌六月满山岗，锣鼓声中抑复扬。
>莫道山中无礼数，男男女女各分行。②

"薅歌"是田间管理时薅草护苗唱和的歌谣，它催工鼓劲，又游戏娱乐，为清江土家人所喜爱。在水田、旱地耕作，尽管属于不同的生产形式、处于不同的生产阶段，土家族都有歌相伴，比如《栽秧歌》《丰收调》《剥苞谷》等。

下水捕鱼是清江流域土家族由古及今的一种生产方式和物资来源，渐而形成一种生活的传统。清代文人彭淦有竹枝词写道：

>青鱼白甲共重唇，麻牯鲉筒更可珍。
>不信清江江见底，年来无数处游鲶。③

青鱼、白甲、重唇、麻牯丁、鲉筒子……清江里的鱼类繁多而美味。词中描写了捕鱼最好的时节、最好的工具、最好的方法，也透露出渔民劳动的艰苦与乐趣。这种依水而形成的生产劳作成为清江流域土家族生活的组成部分与情感的依托。

清江流域土家族有种茶、饮茶的传统，尤其是在清代以后，土家人的茶树种植规模不断扩大，采茶制茶工艺不断提高。在单调的种植、采摘、制作过程中，土家族亦创作了大量既写实又美妙的歌谣，特别是形成了独具特色的采茶调。

① 杨发兴、陈金祥编注：《彭秋潭诗注》，中国三峡出版社1997年版，第184页。
② 沈阳选注：《土家族地区竹枝词三百首》，第156页。
③ 同上书，第53—54页。

> 灯火元宵三五家,村里迓鼓也喧哗。
> 他家纵有荷花曲,不及侬家唱采茶。①

彭秋潭描绘的200多年前清江流域土家族村寨元宵节庆的场景历历如在眼前,尽管"荷花曲"的小调今天已难以寻觅,但采茶调的歌谣种类多样,至今传唱在清江两岸。诗中提及的"迓鼓"则可溯源到《华阳国志》中记载的"巴师勇锐,歌舞以凌殷人"了。

《长阳县志》记有"采茶歌"曰:

> 二月采茶茶发芽,姊妹双双去采茶,大姐采多妹采少,不论多少早还家。
> 三月采茶是清明,奴在房中绣手巾,两边绣的茶花朵,中间绣的采茶人。②

清江流域土家族仪礼歌谣的生成、发展与清江土家人的生活环境密不可分,与清江土家人特殊的歌唱传统文化生态密不可分。清江流域土家族仪礼歌谣的生发可以说从原始的祭祀仪式就开始了。《华阳国志·巴志》记载:"武王伐纣,前歌后舞。"这唱歌跳舞之人正是土家族的先祖——巴人。《湖北通志》卷二十一中也明确提到"巴人好歌"。土家族是古代巴人的后裔,继承了巴人能歌善舞的传统。直到今天,在清江流域土家族的各类仪式活动中形式多样、特点不一的仪礼歌谣仍被演述传唱。与此同时,每个时代的人文生态对仪礼歌谣的影响也是巨大的。

唐宋以前,清江流域土家族的生活较少受到外界的干扰,生存的自然环境因素对生活的影响比较突出,虽然中央政府在清江流域设置了一些郡县来管理和引导土家人的生活,但是这种管理并不严格,也没有过多限制。清江土家人延续着在山水间创制的传统,遵循着自然的生活节律,祖先信仰、神灵观念、巫术活动无处不在、作用广泛,这不仅表现在各种有关生命的仪式中神祖意识浓烈,而且与仪式相伴的歌谣也充满神秘奇幻的色彩。

唐代,为了有效管理包括清江流域在内的土家族地区,中央政府实行了羁縻制度。先前的土家族土酋为羁縻州县的首领,羁縻州县虽然在名义

① 杨发兴、陈金祥编注:《彭秋潭诗注》,第183页。
② 陈维模修,谭大勋纂:《长阳县志》,清同治五年(1866年)刻本。

上隶属朝廷管辖,但实际上每个羁縻州县都是相对自主地管理和处理本地区的事务。唐宋时期,清江流域土家族的文化发展与先前的文化传统是基本连贯的,在品格上是一致的。不过,由于土家族地区被纳入中央政府的管辖之下,所以,清江流域土家族文化又必须与以汉族为主体的文化保持紧密联系,并与之发展相适应。因此,汉族文化进入到土家族地区较之以前更为频繁和强烈,形式和类别也更多样化,尤其是与汉族地区接壤的清江流域土家族地区更是如此。比如,宋代施州通判李周鉴于土家族地区"州介群獠,不习服牛之利,为辟田数千亩,选谙成知田者,市牛使耕,军食赖以足"①。也就是说,在宋代,清江流域土家族逐渐改良了生产工具,引进了农耕技术,提高了劳作效率,生产和生活方式也随之发生变化。到了清代,土家族地区的农业耕作尽管是粗放式的,但更为普遍。《永顺府志》记载:"山农耕种杂粮,于二三月间薙草伐木,纵火焚之,冒雨锄土撒种,熟时摘穗而归,弃其总藁。"②类似的记载普遍留存在当时土家族各州县的地方志中。山地农耕较平地劳作更为辛苦,在繁重的劳动中,土家人创造出了独特的歌唱类型。

恶劣的生存环境频频给清江流域土家族的生活制造了障碍,对他们的发展形成了威胁、产生了影响。彭秋潭写道:

低田生埃己亥前,撑船入市戊申年。
佷山自有阴阳石,不理阴阳底不鞭。③

"低田生埃己亥前"是说在乾隆戊戌年(乾隆四十三年,1778 年)长阳发生了一场大旱灾,"大旱,民食树皮、草根、观音土,死亡相踵"④。"撑船入市戊申年"描述的则是乾隆戊申年(乾隆五十三年,1788 年)农历五月二十一日至二十三日长阳发生的一次大水灾,"清江大水,坏城廓,漂没沿江田庐无算"⑤。"阴阳石"位于古佷山县州衙坪东北的龙角山上,"中有石穴,穴内有二石柱,一干一湿,遂以阴阳命名。相传,每逢旱涝,居民则入室

① 道光:《恩施县志》,引《宋史·李周传》。
② 乾隆:《永顺府志·风俗》,湖南省少数民族古籍办公室主编:《湖南地方志少数民族史料》,岳麓书社 1991 年版,第 216 页。
③ 杨发兴、陈金祥编注:《彭秋潭诗注》,第 187 页。
④ 民国《长阳县志》(稿)整理编辑委员会整理,陈金祥校勘:《长阳县志》(民国二十五年纂修),方志出版社 2005 年版,第 35 页。
⑤ 同上书,第 35 页。

行鞭石祭礼,鞭阳石得雨,鞭阴石放晴,史见《水经注》"①。清江流域土家族地区旱涝灾害的发生频率较高,无论旱灾还是水灾,都给生活在清江沿岸的土家族的生活造成了巨大影响。彭淦对发生在乾隆五十三年的那场水灾同样记忆深刻,他写道:"亘古初经绛水流,浇田敝屋尽沉浮。瘠民罪薄邀天鉴,不共荆人一夜休",并做标注:"乾隆五十三年五月二十三日,水灾以日午至县城,居民避山阜以免,所漂沉者田庐耳,若入夜则举县人殆矣。天怜贫民而薄谴之也。"②面对灾害,那时的清江土家人只能退避躲让,祈求上天保佑,相应的求神护命的仪式与歌谣大量存在。

更为重要的是,身处大山的清江土家人长期依靠自然为生,抵抗自然灾害的能力较弱。当灾害来袭之时,土家人的生命安全受到严重威胁,而人口数量的多少、凝聚力量的大小对于靠天吃饭的土家人来说又至关重要,因此,土家人对生命极其珍爱和重视。道光二十九年(1849年),鄂西发生了历史上罕见的春夏旱灾,导致"邑大饥,流民入境,死者枕藉。是年之夏,竹皆花,花后尽枯死"③。在这样的情况下,人们无食物可吃,就纷纷打竹米度日,传说土家族生孩子"送祝米"的诞生礼习俗就源于此。由此可见,土家族希冀借助危急时刻的生存之道以促进人口繁衍和护佑生命的期盼。所以,人生仪礼更是备受土家人的关注。

清江流域土家族生活变化较为明显的时期是从元代到清代初年。由于羁縻制度在管理上的问题,中央政府为了密切与土家族的关系,推进土家族社会的发展,于是在包括清江流域在内的土家族地区建立了土司制度。土司统治时期,中央政府一方面在土司区域周围设置边卡、驻军,实行"卫所官兵不得与土司土民通婚"的限制和"土人不许出境、汉人不许入峒"④的封锁;另一方面在土司上层推行汉化政策,倡导汉族文化进入土家族地区,开始兴办以传播汉族文化为核心的学堂,劝奉土家族子女入学。明洪武年间规定"诸土司皆立县学",明孝宗又规定"土官应袭子弟,悉令入学,渐染风化,以格顽冥。如不入学者,不准承袭"⑤。当地官员亲自捐款兴办学堂。乾隆元年(1736年),鹤峰知州毛峻德捐建了"紫金书院"⑥;乾隆

① 陈维模修,谭大勋纂:《长阳县志》,清同治五年(1866年)刻本。
② 陈金祥编著:《长阳竹枝词》,湖北人民出版社2003年版,第104页。
③ 李勷修,何远鉴、张钧纂:《来凤县志·杂缀》,清同治五年(1866年)刻本。
④ 李焕春等修:《长乐县志·山水》,清同治九年(1870年)补刻本。
⑤ 张廷玉等撰:《明史·湖广土司》第一百九十八"保靖"条,中华书局1974年版,第7997页。
⑥ 毛峻德纂修:《鹤峰州志》,清乾隆六年(1741年)刻本。

二十年(1755年),建始知县邱岱捐建了"五阳书院"①;乾隆五十八年(1793年),利川巡检王霖捐款建立了"长潭坝义学"②,"向学"的风气日渐浓厚。同治《宜昌府志·学校》载:"鹤(峰)长(阳)二属,以獉狉椎结之习,忽变为衣冠诵之风。立学校,应选举,彬彬向风,与壮县比矣。"同治《恩施县志·风俗》载:"文治日新,人知向学。微独世家巨室,礼士宾贤,各有家塾,寒俭之家,亦以子弟诵读为重。"土家族地区的"改土归流"从雍正五年(1727年)起,至雍正十三年(1735年)基本完成。"改土归流"以后,清政府废除了"蛮不出境,汉不入峒"的禁令,汉族农民、手工业者和商人大量迁入,他们带来了先进的生产技术和劳动工具,极大地促进了土家族与外面世界的联系,加速了土家族地区文化发展和民俗传统的更新,同时也带来了不同的文艺形式,对土家族民歌产生了重要影响。譬如,《三国演义》《水浒传》《西游记》《孟姜女》等戏曲艺术传入土家族地区,为土家人所喜爱,相关历史人物、历史故事的歌谣大量被编创,并广泛流传。不同题材形式的民歌,例如汉族小调《绣荷包》《闹五更》等,灯歌《三棒鼓》《花灯》等,传到土家族地区后,与土家族的歌唱音调、方言土语等相结合,成为具有土家族风格的歌舞形式。

　　清江流域土家族对家族香火的延传非常看重,在他们的信仰体系中,祖先崇拜很早就出现了,廪君、向王天子是他们尊崇的民族祖先。清江流域有许多廪君遗迹与向王庙宇,人们常去烧香礼拜,祈财、求子,或祈求免祸禳灾。

　　"土人度岁,先于屋正面供已故土司神位,荐以鱼肉。其本家祖先神位设于门后。家下鸡犬,俱藏匿,言亡鬼在堂,不敢凌犯惊动。"③土家族于节庆年岁祭祀家族祖先,仪式庄重,禁忌严格,不过,采用宗族祠堂式的祭祀则较为晚近,土家族宗族祠堂的建造基本是清代中期以后的事情了。在清代前期和中期建宗祠者少,"兄弟分析,不图聚处,虽士人之家,亦无祠堂,岁时伏腊,各祭于正寝而已"④。直到光绪年间,土家族的宗族祠堂才开始较大规模地建造。据光绪《施南府志续编》记载:"祭礼,则祀于正寝。近日寄籍者多创建宗祠,笃报本之念,而土著之家,亦渐师以为法。"宗族祠堂的建立是基于宗族组织团结的需要,也是接受了周边汉族宗族社会的影响。

① 熊启咏纂修:《建始县志》,清同治五年(1866年)刻本。
② 何蕙馨修,吴江纂:《利川县志》,清同治四年(1865年)刻本。
③ 乾隆《永顺府志·杂记》,湖南省少数民族古籍办公室主编:《湖南地方志少数民族史料》,第182页。
④ 王协梦修,罗德昆纂:《施南府志·典礼》,清道光十四年(1834年)刻本。

土家族神龛的设置同样受惠于汉族传统的祖先崇拜。"查土司尽属屋穷檐,四周以竹,中若悬罄,并不供奉祖先。半室高搭木床,翁姑子媳联为一榻。不分内外,甚至外来贸易客民寓居于此,男女不分,挨肩擦背,以致伦理俱废,风化难堪。现在出示化导,令写天地君亲师牌位,分别嫌疑,祈赐通饬,以换颓风。"①从这段记载看来,供奉祖先的神龛是由汉族传入,并被土家族接受、内化和传承的一种文化形式,并不能说土家族崇拜祖先始于汉族。

土家族重视祖先,尽管与血缘有紧密关系,但是当在血缘家庭中无法实现传宗接代时,土家人也会较为开放地接受异姓或女婿进入家庭,成为家庭成员,完成延续香火的任务。"旧日土民无子,无论异姓,即立为子。有名系祖孙,父子,实贰叁姓者,乱宗渎伦,莫此为甚。"②"旧日土民无子,即以婿为子。"③然而,到了"改土归流"之后,流官常由朝廷委派任命。许多流官在土家族地区推行汉族礼制,对异姓进入家庭有严格规定。比如,毛峻德颁布《条约》约定"土民""嗣后,即兄弟各居,祖父母、父母衣食稍有不给,子弟当供奉之。富者勿吝,贫者竭力。敢有执分火之说,以路人相视,访知之杖壹百不贷"④。"嗣后有无子者,照律先立同胞子侄,次于嫡堂从堂,再从堂依序立侄为嗣。如无侄可立,方于远房及同姓中,照世次择立,承奉宗祀,传授产业。敢有以异姓为子,及随母异姓之子为子者,事发定照律杖陆拾。以子与异姓人者同罪。"⑤"今凡有招婿养老之家,如无子孙,仍按律于同宗应继者,立壹人为嗣,家产均分,不得以有婿不必另立,绝其宗祀。违者照乱宗律治罪。又律载止有壹子者,不许出赘,违者法究。"⑥由此可见,流官将朱子家礼推行到土民社会中,尽管是强制性的,在当时有明显效果,但在今天的土家族地区,"招婿""过继"之风仍很盛行。

清江土家人的信仰是开放性的。他们十分崇尚巫术,这种传统至今犹存。"惟土人追远之祭,不延僧道,止用巫师摇铃解钱。"⑦巫术贯穿在土家人生活的诸多方面,在各类仪式中均有巫术性的歌谣被演唱。

① 张天如修,顾奎光纂:《永顺府志》,清乾隆二十八年(1763年)刻本。
② 乾隆:《鹤峰州志·条约》,中共鹤峰县委统战部、县史志编纂办公室,中共五峰县委统战部、县民族工作办公室编印:《容美土司史料汇编》,第77页。
③ 同上书,第78页。
④ 同上书,第77页。
⑤ 同上书,第77—78页。
⑥ 同上书,第78页。
⑦ 光绪:《古丈坪厅志》,湖南省少数民族古籍办公室主编:《湖南地方志少数民族史料》,第325页。

清江流域土家族的先祖尊崇白虎,敬畏日、月、水、火、土、山、川,并奉之以为神,相信万物皆有灵,人鬼可以沟通。清江土家人正月十五"赶毛狗",护家院;春、秋社日祭土地神,祈祷风调雨顺、五谷丰登;四月初八嫁毛虫,保庄稼;四月十八牛王节,供牛神,优待牛;五月十三磨刀节;六月初六晒龙袍;七月月半节,祀鬼神,烧"冥袱";腊月二十四送司命,嫁老鼠。凡遇天灾人祸,清江土家人多请道士"做斋打醮",驱鬼除灾。婚丧嫁娶要择黄道吉日,建房、筑墓要卜吉地,送老人"上山"要做斋、"开路"等。道教在清江流域影响较深。据清同治版《建始县志》载:同治年间(1862—1874年)全县有宫、观40余所,其中以朝阳观、石柱观、三宝观、云雾观、下坝观等较为著名。在清江流域,除本地固有的向王天子庙、德济娘娘庙、竹王祠外,还有文庙、关帝庙、张飞庙、伏波庙、水浒宫、禹王宫、天后宫、川主宫,以及诸多道观、寺院、天主教堂等。

清江流域土家族的仪礼节庆活动常伴有歌唱,或者说这些仪礼节庆活动本身就是歌唱的极佳时间和场合,这里孕育了许多歌手和歌谣,不同的歌唱类型也应运而生。

> 上元节,城内四街,城外四乡悬灯,或扮龙灯、狮子、竹马及杂剧故事。先于各庙朝献,谓之"出马"。然后逐户盘旋,击大钲鼓,主人亦肃衣冠拜神,盖犹索室驱疫,朝服阼阶之意。有牌灯一对,上书吉庆语。龙狮舞罢,扮杂剧,丝管吹弹,花灯成队,唱《荷花》《采茶》等曲,谓之"唱秧歌",或饰男女为生旦,扮小丑,谓之"跳秧歌"。听者,谓之"听秧歌"。十二、十三为正灯,十五、十六为罢灯,喧阗彻夜,曰"闹元宵"。①

像这一类的节庆表演和歌唱,在清江流域土家族地区十分普遍。仪礼节庆活动既是清江流域土家族歌唱传统诞生、发展的载体,又是清江流域土家族歌唱传统的表现。在此,歌手、听众以及仪式性的祈福禳灾、嬉戏游乐共同构筑了仪式活动的功利性、象征性和娱乐性。

在清江流域土家族人生仪礼歌唱传统形成和发展的过程中,人口流动带来的自然生态环境和人文生态环境的变化是显著的。清江流域的大规模移民从春秋战国时期就开始了,当时清江流域是楚人西进,巴人和蜀人走向东方的通道。明清时期,在湖广填四川的人口迁移中,清江流域作为

① 陈维模修,谭大勋纂:《长阳县志》,清同治五年(1866年)刻本。

必经之道滞留了大量汉人。尤其是清朝政府实施"改土归流"时期,更是外来人口迁居清江流域的重要时间段,由此引起的生态变化是明显的,也是直接的。有文献记载:

> (山羊隘)军丁专以刀耕火种,所植惟秋粟龙爪谷而已。……春来采茶,夏则砍畬,秋时取岩蜂、黄蜡,冬则入山寻黄连剥棕。常时以采蕨挖葛为食,饲蜂为业……至乾隆年间,始种苞谷,于是开铁厂者来矣,烧石灰者至焉。众来斯土,斧斤伐之,可以为美乎,叠已青山为之一扫光矣。禽兽逃匿,鱼鳖罄焉。追忆昔日,入山射猎之日,临渊捕鱼之时,取之不尽,用之不竭,不可复得矣。①

这段文字记录了清江流域土家族地区因外来人口带入了苞谷种子,从而改变了土家人的粮食种植结构和饮食习惯。这些人还在这里开铁厂、烧石灰,以致山林被伐,江河被染,"禽兽逃匿,鱼鳖罄焉"。到乾隆二十五年(1760年),永顺、保靖、龙山、桑植四县汉族人口已占总人口的近30%。乾隆《永顺县志》载,从雍正十二年(1734年)到乾隆二十五年的26年中,该县汉族人口由5226人增加到46123人,增加了8倍多。②"查土司地方江西、辰州、沅、泸等处,外来之人甚多……皆自称客家,不当土差。"③又"客户多辰、沅人,江右、闽、广人亦贸易于此,衣冠华饰与土苗异,亦安分自守"④。以上是酉水流域土家族地区的情况。对于紧邻汉族地区的清江流域土家族地区来说,外来人口进入就更为便利了,因此,这一地区汉族人口的比例远远高于酉水流域土家族地区。嘉庆《恩施县志》载:"各处流民,入山伐木,支橡上盖茅草,仅庇风雨。借粮作种,谓之棚民。"同治《恩施县志》载:"各处流民挈妻负子","接踵而至","户口较前奚啻十倍,地日加辟,民日加聚"。乾隆二十五年,恩施县总人口为249750,流民人数为82602,流民的比例为33%。⑤ 乾隆二十年(1755年),建始县有70000人,到乾隆四十八年(1783年)增长到170836人,28年净增100836人,人口年均增长3602人。至道光三年(1823年),建始县有31030户193400多人,其中土著居民

① 《鹤峰县·甄氏族谱·山羊隘沿革纪略》,中共鹤峰县委统战部、县史志编纂办公室,中共五峰县委统战部、县民族工作办公室编印:《容美土司史料汇编》,第490—491页。
② 邓辉:《土家族区域经济发展史》,中央民族大学出版社2002年版,第275—276页。
③ 张天如修,顾奎光纂:《永顺府志》,清乾隆二十八年(1763年)刻本。
④ 同上。
⑤ 数据参见多寿修:《恩施县志·食货志》,清同治三年(1864年)麟溪书院刻本。

18541户118000多人,流动居民12489户75400多人,流民比例为38.98%。①以汉族为主体的移民大量进入土家族地区,土家族人口比例大大降低,原本在土司区土蛮集中分布的居住格局逐渐变为大分散小聚居的土汉交错杂居的分布格局。至"改土归流"后,土家族地区是"穷岩邃谷,尽行耕垦"②,"乡人于农隙之后,以猎兽捕鱼为事"③,"遇岁凶……贫民概刈葛采蕨捣粉为食"④。以汉族为主体包括侗、苗等民族人口的迁入,推进了鄂西南清江流域土家族地区生计模式的转变,带来了土家人生活方式的变革以及民间文化,包括歌唱传统的变化。

更为重要的是,以汉族文化为主的多元文化的进入改变了土家族对外来文化的态度,他们学习、接纳并吸收外来文化。比如,重视汉族文化的习得和传播成为土家族上层人士的共识。"诸土司皆立县学"⑤,"土官应袭子弟,悉令入学,渐染风化,以格顽冥。如不入学者,不准承袭"⑥。土家族无论贫富,皆以读书为荣。"富家以诗书为恒业,穷苦子弟争自濯磨,亦不以贫废读。"⑦这些学校教育与先前民间传承的知识有明显的区别。学校教育侧重于四书五经、三纲五常等儒家思想及知识的传授,为后来汉族文化与土家族文化的高度融合奠定了基础。

汉族的到来还改变了土家族原有的婚姻形式。土司时期,同姓为婚,婚嫁不用轿,背负新人,男女混杂。土家族男女恋爱、婚配比较自由,相识相恋以歌传情达意,无须媒人,没有门当户对之类的约束,女不取聘礼,男不索厚奁。待汉族移民进入,与当地"土人"长期杂居,互动联姻,土家族婚制多受汉族影响,讲究"父母之命,媒妁之言",这从根本上动摇了土家族的婚姻观念、家庭结构以及生活方式。其间,土家族的人生仪礼及其歌唱传统亦随之发生变化。

可以说,汉族进入土家族生活的武陵山区和清江流域,并生存下来,扎根发展,这成为清江流域土家族地区重要的历史文化生态现象,它深刻地

① 数据参见熊启咏纂修:《建始县志·食货志》,清同治五年(1866年)刻本。
② 何蕙馨修,吴江纂:《利川县志·食货志》,清同治四年(1865年)刻本。
③ 张金澜修:《宜恩县志·风俗志》,清同治二年(1863年)刻本。
④ 松林、周庆榕修,何远鉴、廖彭龄纂:《增修施南府志·典礼志》,清同治十年(1871年)刻本。
⑤ 李贤、彭时等纂修:《大明一统志·岳州府》。转引自湖南省少数民族古籍办公室主编:《土家族土司史录》,岳麓书社1991年版,第166页。
⑥ 张天如修,顾奎光纂:《永顺府志·土司》,清乾隆二十八年(1763年)刻本。转引自湖南省少数民族古籍办公室主编:《土家族土司史录》,第166页。
⑦ 符为霖、刘沛、何梦熊纂修:《龙山县志·风俗》,清光绪四年(1878年)重刊本。转引自湖南省少数民族古籍办公室主编:《土家族土司史录》,第166页。

影响着清江流域土家族文化的变革与发展。早在先秦时期,清江流域就有三苗、百越、濮人、楚人、巴人等族群,这些族群及其活动成为清江文化创造的重要诱因。经过长期的演变,直至明清,清江流域形成了汉、苗、土家等多民族大杂居小聚居的共生形态,而且构建了平等、和谐的民族关系,这为土家族文化的发展提供了良好的土壤。

清江流域位于中原地区与西南地区的交界地带。在历史上,其东边是楚文化,西边是蜀文化,北边是汉中文化,南边是西南少数民族文化,在以后的历史进程中,各种文化之间的相互作用、彼此影响从来没有停歇过。土家族、汉族、苗族、侗族等多民族长期居住在这里,这就难免出现中原的汉族文化与世居的土家族文化交汇融合,以及生活在清江流域的多民族文化的交流融合。因此,清江流域多民族社会变迁影响了土家族文化传统的形成,也因为土家族、汉族、苗族、侗族等多民族的交互影响形成了具有鲜明特色的清江文化。

尽管从唐宋时期开始,清江流域土家族经历了羁縻制度、"改土归流"等作用于土家族社会进步和生活方式的重大事件,但是,土家人仍然依山傍水、聚族而居,仍然崇拜白虎、歌颂廪君,仍然重生乐死、勤恳团结,以汉族为主体的外来文化并没有从根本上动摇土家族文化的根基,而是被土家族文化接受吸纳。正是基于此,土家族文化不是故步自封,而是在吸收、兼容和整合中发展,也正是这种坚守与包容的文化品格,使土家族文化能够不断生发延展,清江流域土家族的歌唱传统也才能够不断传承创新。

清江流域土家族的生活环境和文化传统决定了他们人生仪礼歌唱传统的发生、发展和基本特征。清江流域土家族总是依赖自然生态所提供的生存条件进行文明构建,推进文化发展。土家族人生仪礼歌唱传统的延续性和稳定性,得益于清江流域的"山"和"水"构成的相对独立的文化传统区域,得益于土家族生活的自然环境、文化传统和人的生活三者之间构成的相对稳定、和谐的互动体系。清江流域的自然生态因素在土家族的社会生产方式、生活习俗中有明显的影响和展示,由此生成了与清江流域自然环境和人文生态相对应的歌唱传统。

小　　结

清江流域土家族生活的自然生态环境成为他们生活的地理空间和生态空间。武陵山脉和清江水系所构成的独特的生境成为清江流域土家族

生活传统诞生的土壤,也成为他们守护自身文化传统的屏障。清江流域土家族的生活环境具有同一性,导致他们的生活习惯、文化传统、价值观念具有同质性,这为清江流域土家族的认同提供了心理基础和文化保障。

自然生态环境作用着清江流域土家族民众性格与思想的形成。这里蜿蜒逶迤的山脉、纵横交错的河流,养成了土家人秉直、友善、好强的品性,养成了土家人互助、协商、交流的惯习。在清江流域土家族地区,人生仪礼不仅是家庭、家族的重要事件,而且成为村落内部和村落之间互惠协作的关系纽带。

地缘位置和自然环境之于"文明""文化"的影响力具有决定性的作用:"讨论文明就是讨论空间、土地及地貌、气候、植物、动物种类,以及自然方面或其他方面的优势。讨论文明也就是讨论人类是如何利用这些基本条件的:农业、畜牧、食物、居所、衣着、交通、工业等。"①因此,清江流域土家族人生仪礼及其中的歌唱,均源于土家族所处的地缘环境和所创造的历史传统,歌唱既是人生仪礼的有机组成部分,也是对人生仪礼的记忆和再现。

清江流域是地域概念,也是文化概念,在地域概念作用下诞生了土家人的文化概念。因此,"清江流域"在土家人的意识中具有很强的"认同"性质。清江土家人生活的自然环境以及环境中的动物、植物和各类物质,一方面成为他们的生活场域和物资来源,另一方面也给他们的生活带来威胁,但无论怎样,这些都与清江土家人关系紧密,其间的自然景观与人文因素,诸如山脉、河流、平原、谷地、村镇和庙宇等成为他们歌咏的素材,也是土家族歌唱传统存续的土壤。

① Fernand Braudel, *A History of Civilizations* (translated from the French by Richard Mayne), London: Penguin Books (UK), 1995, pp. 9-10. 转引自阮炜:《地缘文明》,上海三联书店 2006 年版,第 3 页。

第二章　清江流域土家族人生仪礼歌唱传统传承

清江流域被誉为"歌的海洋",清江土家人爱唱歌,爱传歌,也爱作歌,歌与他们的生活息息关联。上山运输有背脚歌,下田劳动有栽秧歌,坡上放牛有放牛歌,河里架排有船工歌,山间采茶有采茶歌,林中砍柴有砍柴歌,生子有花鼓歌,婚配有婚嫁歌,丧葬有丧鼓歌,盖房有建房歌……清江流域土家族民众生活的方方面面都离不开歌。这些歌有的曲调高亢,粗犷豪放;有的文辞古朴,含蓄悠扬;有的词曲工整,通俗易懂,蕴涵和展示着土家族久远的历史与丰富的情感。"向王天子一支角,吹出一条清江河。声音高,洪水涨,声音低,洪水落,牛角弯,弯牛角,吹成一条弯弯拐拐的清江河。"①土家族的歌从远古流淌而来,自祖先传递下来,伴随着他们开疆拓土的业绩,伴随着他们勇敢勤勉的奋斗,伴随着他们情真意切的渴望。"石榴没得橘子圆,郎口没得姐口甜。去年六月亲个嘴,今年六月还在甜,好似蜜糖调炒面。"②这就是清江土家人,这就是清江土家人的生活,这就是清江土家人生存智慧与文化创造力的独特彰显。

第一节　从歌舞乐到人生仪礼歌

自古以来,清江土家人就以好歌乐舞著称,其先辈早在开天辟地、谋求生存的征途中便开始了歌谣的创作,包括人生老病死之时演唱的歌谣,这些歌谣常与舞蹈、音乐交织在一起,构成清江土家人歌唱生活、舞蹈生活和演奏生活的乐章。

①　中国民间文艺家协会湖北分会、长阳土家族自治县文化局编:《中国歌谣集成湖北卷·长阳土家族自治县歌谣分册》,第1页。
②　访谈对象:萧国松;访谈时间:2013年7月16日晚上;访谈地点:湖北省长阳土家族自治县龙舟坪镇萧国松家。

一、劳动歌与人生仪礼歌

劳动歌是清江流域土家族进行生产劳动时演唱的歌谣,按其表现的内容可分为猎歌、渔歌和农事歌等。这些歌谣或协调集体合作,提高劳动效率;或表现劳作场景,抒发内心情怀;或叙说人物故事,表达价值认知。从体裁形式来看,劳动歌主要有号子、山歌、田歌等类别。目前,清江流域土家族地区以山歌、田歌最为盛行。

土家族山歌以旋律起伏、节奏自由为特点,分为高腔山歌、平腔山歌和低腔山歌,其中高腔以五句式为主,平腔以四句式为主,音调均富有极强的穿透力。清江土家人唱山歌声高音大,故又叫"喊山歌"。干什么活,喊什么歌;见什么人,喊什么调。喊山歌一般是一人叫歌,众人接歌。在山里对歌有两种唱法:一是你唱一首,我对一首;二是同一首歌,你叫我接,唱得热闹。

> 在坡的做活路啊,先那时候是拖大集体啊,不是和现在这样的责任到户,拖大集体,那你说怎么大的太阳唱几个歌儿哒,它就一天望得到黑些啊,晒的吵。就喊歌儿吵,这一班喊哒,那一班喊啊,就横直一天到黑喊歌儿吵。①

因地域的差异,加之歌手对歌唱处理方式的不同,清江土家人演唱山歌的特色也不一。正如土家族俗语所说:"山歌不出乡,各有各的腔""能打三家的鼓,难唱一家的歌"。

清江流域土家族的田歌主要是配合劳动生产的一种歌唱形式,尤以薅草锣鼓为代表。薅草锣鼓唱腔丰富、曲牌多变,一般是歌师领唱,众多劳动者边劳作边接腔唱和,并配以锣鼓伴奏。在唱词上,薅草锣鼓有"上午唱古人,中午唱花名,下午唱爱情"的讲究,可见歌唱的内容涉及领域广泛,这是与一天的劳动节奏、人们的体能状况和心理需求相适应的,它能最大限度地提振人们的精神,加快生产的进度,使人们更高效地完成生产。

清江流域土家族创编演唱的劳动歌是对劳动的鼓舞与礼赞,与人的生命、生活紧密相关,其中大量歌唱生命与爱情、唱述自然与历史的内容都在人生仪礼歌中出现和展示,如"十二月歌""石榴开花""荷包传情""种地采茶""文官武将"等。

① 访谈对象:李道翠;访谈时间:2013年7月23日上午;访谈地点:湖北省长阳土家族自治县榔坪镇乐园村绿盛宾馆。

二、情歌与人生仪礼歌

情歌是清江流域土家族民歌的主体部分,所谓"无山无水不成清江河,无姐无郎不成土家歌"。土家族情歌数量庞大、内容丰富、情感充沛,出现和运用于各个歌种和各类活动中。

在清江流域土家族地区,人们在男女婚恋、生子庆贺、丧葬祭祀、造房祈福以及岁时节庆等场合都要唱歌,而且唱的歌大部分是情歌,并多于庭院室内演唱,体裁上属小调一类。小调式的情歌结构方正、声腔圆润、旋律自由,既能叙事,又长抒情,最多表现的是恋情和亲情。比如,青年男女在初识、相爱、定情、结婚,乃至失恋、分离等时刻都用情歌来表现复杂细腻的思想感情,有"初恋歌""结交歌""相思歌""失恋歌""离别歌""绝交歌"等。一首《去年六月留块肉》唱道:

> 去年六月留块肉,留到今年六月六。一壶浓酒放淡了,一碗肥肉化成油,还不见哥哥到门口。①

这首"相思歌"通过最日常,也最真实的生活细节与场景的素描展现了情妹对情哥的爱恋与期盼。自与情哥分离后,情妹无时无刻不思念情哥,她把好吃的肉、好喝的酒都留待着与情哥的相逢。"去年六月留块肉,留到今年六月六"足见情妹的痴心痴情,"一壶浓酒放淡了,一碗肥肉化成油"暗示了她的望眼欲穿。歌句精短,唱词朴质,情意深沉,如泣如诉。

> 我们土家族就是姐啊郎,一般的还是以情歌为主,广泛些,流传得广些。我说那个《十个姐》:"看姐望姐把眼睒啊,思姐想姐在心窝,捏姐胳姐姐没躲,逗姐玩姐费工多,丢姐别姐难得过。"这个歌儿真是好,唱男女之间的情,动人传神。②

情歌是爱情的信息、生命的象征,清江土家人对情歌尤为钟爱,所以在婚丧嫁娶、生老病死、神祖祭祀等仪式活动中,他们都要热情洋溢、酣畅淋漓地演唱不可胜数的情歌,以慎终追远、启发后人。以叙事带表情的歌,如

① 侯明银编:《民间歌谣》,湖北人民出版社 2006 年版,第 176 页。
② 访谈对象:田汉山;访谈时间:2013 年 7 月 19 日上午;访谈地点:湖北省长阳土家族自治县资丘镇文化站办公室。

《十绣》《十想》《十梦》《十月怀胎》《灯草开花黄》《一笔写终南》等，铺陈直叙，夹叙夹议，重在抒情，清江土家人非常善于编创和演唱这一类歌谣。由此可知，情歌是清江流域土家族人生仪礼歌的重要组成部分和主要表现内容。

三、令歌与人生仪礼歌

令歌是清江土家人在诞生礼、婚礼、丧礼、造房等仪式的关键环节唱诵的歌令，有说有唱，说的称为令，唱的称为歌，均可叫作令歌。令歌多选用吉祥事物，说喜庆话语，通俗易懂、朗朗上口，是清江土家人讲礼性、求祥瑞的集中体现。

在清江流域土家族地区，分家立户是生命兴旺与延续的表现。一个家庭几世同堂，人口多了，生活起来不方便，生活质量也难以得到保障。所以，待后代成家立业后就起屋造房，分家而居。俗语讲"长大的树木要分丫""葱不分不长，家不分不发"，说的都是"分家"之于生命旺盛、家业蓬勃的道理。民间流传的《九节牛角》讲田姓土家族祖先是一母所生的九兄弟，他们种田打猎，分工合作，有吃有穿，生活愉快幸福。一天，府里来了官兵，抢夺他们开凿的田土，侵占他们居住的地方，将他们的山寨团团围住。九兄弟商量待五更鸡鸣、官兵昏昏欲睡时逃出去，可这一逃，天南地北，年长日久，兄弟和子孙们怎么相认呢？老大想出了个办法：将一只牛角锯成九段，各人保存一节，等到将来太平了，子孙后代定有相聚之日，相认时，能接成一只完整的牛角，就是同祖族人了。① 故事中，兄弟分家是迫于侵害，分家是为了更好地保存生命，最终分开的兄弟及其子孙用牛角来维护家族力量，保持家族认同。因此，清江土家人的"分户立灶"并非分散生命的力量，相反是家族兴旺的彰显。

清江流域土家族起屋造房、分户立灶在不同的时刻、不同的阶段都有令歌来祈愿祝福。比如，梁树抬回整形后，要画符挂红，杀鸡祭梁，令歌说唱道：

> 东君赐我一只好雄鸡，
> 今日还在弟子我手里，
> 一祭东，代代儿孙在朝中，
> 二祭西，代代儿孙穿朝衣，
> 三祭腰，代代儿孙步步高。

① 冉春桃、蓝寿荣：《土家族习惯法研究》，民族出版社2003年版，第101页。

手拿雄鸡祭梁头，
　　子子孙孙做王侯，
　　手拿雄鸡祭梁尾，
　　子孙万代多富贵，
　　手拿雄鸡祭梁腰，
　　世代儿孙穿龙袍。①

造房仪式中唱诵的各种令歌均是围绕生命接续、家业昌盛而展开，表达了清江土家人对生命安康的渴望和对幸福生活的追求。有了生命就有了希望，有了生命就有了未来。诸如此类的清江流域土家族的仪式生活饱含着生命情怀，它们以生命为主旋律，构成了仪式类歌唱生命的文化传统。

四、吹打乐与人生仪礼歌

在清江流域，娶亲、生子、祝寿、送葬、造房、节庆等活动都少不了演奏吹打乐，鄂西土家人称之为"打家业"。吹奏类的主要乐器有唢呐、长号、笛和箫等。打击类的乐器有锣、鼓、钹、镲子、梆子等。吹奏乐器的人被称为"响匠"，敲击乐器的人被称为"师傅"。

古时，土家族祖先征战有助阵进攻的乐器，祭祀有庄重肃穆的乐器，如铜钲、虎钮錞于和猪嘴形青铜特磬等。"改土归流"后，土家族地区出现了"南京城的鼓，北京城的锣，云南陕西的号子，打我们湖广过"的局面，土家人大量吸收和利用汉族的乐器和曲调。道光《长阳县志·土俗·婚冠》记载，迎亲时婿家须"具彩轿、鼓乐、仪仗……"；"土俗·丧祭"记载，"临葬夜，众客群挤丧次，一人挝大鼓，更互相唱，名曰'唱丧歌'，又曰'打丧鼓'"。当今，吹打乐是土家族民间最为流行的仪式性音乐。

因仪式场合的不同，吹打乐演奏的曲牌及其组合各不相同。在红喜事中，演奏的曲调讲求热烈，以"堂调""大调""客调""菜调"和"笛调"为主。"堂调"声势磅礴，在各种仪礼活动的开始和结束时演奏；"大调"庄严热烈，运用于各种仪礼活动的重要环节；"客调"欢快活泼，专用于迎送宾客；"菜调"渲染气氛，是宴席出菜的伴奏曲；"笛调"优雅婉转，主要用于婚礼中迎送新人入洞房或礼送客人。白喜事是土家族为年老去世者举行的丧事活动，响匠师傅吹奏的一般是"丧调"，即祭拜用的"茶调子"，并伴以"十番鼓"打击乐。器乐中还有一种"综合调"，既能在喜事场中演奏，又能在丧事

① 龚发达编著：《土家风情》，第69页。

场上运用。建始县的吹打乐以长梁区的丝弦锣鼓最具代表性。丝弦锣鼓在融合了薅草锣鼓音律特征的基础上,经民间艺人不断加工、改造和完善,并吸收当地民间音调和外来戏曲音乐后逐步形成,现今广泛应用于仪式、节庆、游乐等活动中。

由于吹打乐的娱乐性和传承性都很强,所以它能凝聚起喜爱它的人共同学习、合作和演奏。吹打乐班子几乎遍布整个土家族地区,只是规模有大小之分,水平有高下之别。村与村、乡与乡、县与县的吹打乐各具特色、各有风采。

五、仪式舞蹈与人生仪礼歌

清江流域土家族的歌唱、音乐和舞蹈是一体的,这种传统始于土家族先祖巴人。周伐商,巴人前歌后舞,史有明载。汉代有"巴渝舞",晋代有"宣武舞",唐代有"踏蹄",皆可溯源至巴人。自此而下,巴人——土家人能歌善舞的事例,在历史上屡见不鲜。

清江流域土家族的舞蹈常展现于人生仪礼的场合,成为人生仪礼的构成部分。跳撒叶儿嗬,俗称跳丧、打丧鼓,是一种祭亡、悼亡的舞蹈,因唱时多用衬词"撒叶儿嗬"而得名。跳撒叶儿嗬曾经遍及整个清江流域和三峡地区,如今,只有清江中游的长阳、五峰和恩施州的巴东、鹤峰、建始等县及周边地带还在跳撒叶儿嗬。跳撒叶儿嗬,是于亡人灵柩的左前侧置一直径一尺三四寸①、高二尺多的牛皮大鼓,此鼓放在木盆中,掌鼓师傅击鼓领唱,舞蹈者踏节接歌起舞,"脚跟鼓,鼓跟脚",意即踩准节奏。目前流传的撒叶儿嗬舞蹈套路主要有"四大步""幺姑姐""滚身子""哑谜子""幺女儿嗬""叶叶儿嗬""待尸""摇丧""双狮抢球""凤凰展翅""犀牛望月""牛擦痒""虎抱头""狗连裆""狗撒尿"等,它们或以动作要领命名,或以歌唱衬词称呼,舞者时而面对面,时而背靠背,时而转身相向,舞姿粗犷豪放,舞步刚劲有力,他们还即兴做一些形象性、模仿性强的动作,引人注目,活跃气氛。跳到激动时,掌鼓师傅离开鼓座,走到场上,与舞者共同歌舞,手之舞之,足之蹈之。撒叶儿嗬的舞与歌密不可分,相同的歌可配不同的舞,舞蹈形式的变化要靠掌鼓者改腔改调,或者叫唱几句连接词,提示改号,舞蹈者随声附和,转换自如。丧鼓歌有唱祖先业绩的,有唱父母恩德的,有唱人物故事的,更多的是唱男女爱情的,这些歌有的激昂,有的婉约,有的直白,有的苍劲,表达和展现了清江土家人对生命的尊重与热爱、对生活的珍惜与赞颂。

① 1尺≈0.33米,1寸≈3.33厘米。

花鼓子舞是清江土家人在喜事场中跳的一种舞蹈,俗称打花鼓子。打花鼓子通常两人一对,各执方巾,口唱小调,相对起舞。歌舞者无论老少,无论婚否,皆可选择般辈的搭档,即辈分相当,比如祖父母这一辈,叔伯姑婶这一辈,堂表兄妹这一辈。《长阳县志》描述道:"花鼓子并不要鼓,演伎人也不化妆,往往二人、四人对舞……舞蹈者手执花帕,边唱边舞,其动作要领是:脚踏之字拐,手似杨柳飘,腰身前后扭,臀部两边翘。"①花鼓子的舞步动作朴实,肢体形态舒缓,以一左一右的同边上步、提胯下沉为特色,一步一拍,"两步半"形成"之"字状,半步为息步,稍做停歇,平缓而优雅。调度上,常用"穿十字""走∞字""转圆圈""左右横穿""前后交换"等。打花鼓子是即兴而歌,乘兴而舞,伴随步伐的移动带动腰部扭动,屁股随之两边翘,从侧面看上去,歌舞者头部往前倾,背部往后翘,膝部往前弯,呈 S 型。正如俗话所说:"跳花鼓不为巧,全靠屁股扭得好。"花鼓子歌以土家族儿女的感恩、爱情、生活、劳动和娱乐为主要唱述对象,既有唱腔又有道白,既有叙事又有抒情,你来我往,有问有答。打花鼓子的人一方面要遵循统一的调配,另一方面会根据自己的理解和特长尽情发挥。他们你一言,我一语,彼此较劲,又互相谦虚,很是愉快。每当歌酣情浓之时,他们踏着歌的节奏,相互调笑嬉戏,给对方或戴上破草帽,或披上烂蓑衣,或抹上黑锅灰,引得笑声一片。

　　清江流域土家族的人生仪礼是歌舞乐的生命场。无论是对生命诞生的祝贺,抑或是对生命圆满的向往,还是对生命逝去的送别,清江土家人都要用歌唱、舞蹈和音乐来表达和表现,而且这一生命场尤以歌唱为中心,他们唱出的是生命之歌,舞出的是生命之魂,奏出的是生命之音。这种歌舞乐高度融合的综合性艺术及具有仪式性的存续场域,为清江流域土家族歌唱传统的生发、繁荣与守护提供了土壤和根基,也为清江流域土家族多种民间文艺形式提供了发展路径和借鉴素材。

第二节　人生仪礼歌的存续发展

　　清江流域土家族对生命的关注贯穿于代代相传的生命接续中。从诞生、成人、结婚、生儿育女、嫁女娶媳、过寿,直至离世,清江土家人在生命的

① 湖北省长阳土家族自治县地方志编纂委员会编:《长阳县志》,中国城市出版社 1992 年版,第 590 页。

不同阶段都要经历相应的人生仪礼,在这些仪式活动中他们创造了属于自己的生命文化,包括歌唱传统。从当前清江流域土家族歌唱传统的流传情况看,其人生仪礼歌主要有打喜歌、婚嫁歌和丧鼓歌等类型。

清江流域土家族的人生仪礼歌与土家人生命的文化表述,是同土家族民众的生命延续、社会发展紧密相连的,有其自身的发展脉络,但要梳理清楚确实不易。在历史上,清江流域土家族经历了多次重大变动,且族群称呼并不稳定;清江流域土家族是在与其他族群不断交流、相互融合的过程中形成和发展的,人生仪礼歌自然也融入了多个族群的文化因素;土家族没有自己的文字,仅凭汉字文献的零星记录既不系统,也不客观;口头传承的人生仪礼歌是唯一可以采信的资料,不过,随着时代变迁,人生仪礼歌发生了诸多变化,有的甚至变异、消失,这就导致梳理的困难。然而,人生仪礼歌与土家族的社会历史发展和文化发展是同步的,因此,通过对清江流域土家族社会、历史、文化发展线索的认识,我们大略可以辨析出清江流域土家族人生仪礼歌存续发展的基本脉络。

一、从未中断的文化传统

清江流域是土家族文化的发源地之一,清江流域的土家族文化从远古廪君时期创立的传统开始从未中断。1968年至2000年,考古工作者对建始县高坪镇的巨猿洞先后进行了十多次的考古发掘,获得了5枚早期直立人下臼齿化石和包括巨猿在内的哺乳动物化石20多个种属,同时还发现了较多数量的骨器和石器。考古学界将这种人称为"建始直立人",确认其年代在更新世早期,距今200万—250万年。1956年和1957年在长阳县钟家湾发现的"长阳人",距今约19.5万年,属清江流域的早期智人。1992年在长阳县鲢鱼山—洞穴遗址,又发现了旧石器时代中期古人类用火的痕迹,距今约9万—12万年。目前,清江流域旧石器时代遗址的发掘集中在中游地段的果酒岩遗址、伴峡榨洞遗址、伴峡小洞遗址和鲢鱼山遗址。这些遗址及其中沉积的物质表明,清江流域的早期人类都在以自己的方式推动着清江文明的发展。

清江流域新石器时代的遗址主要分布在清江中下游,有西寺坪遗址、桅杆坪遗址、沙嘴遗址、深潭湾遗址、王家渡遗址等。在这些遗址中,发掘了多种石器、陶器、骨器以及动物、植物的化石等。石器的原料是清江河滩的砾石,种类有斧、锛、铲、钺、镞、杵等,主要用于生产劳动。陶器有碗、钵、盘、盆、罐、釜、杯、鼎、器盖、支座等20多种。骨器有骨锥、骨针、骨镞、骨钩、骨饰等。在出土的文物中,还有箭镞、鱼钩、网坠等狩猎和捕鱼工具,禽

类、兽类、鱼类的遗骸也大量被发现。所有这些都充分证明清江岸边生活的土家族先民已经过上了原始农耕兼营渔猎的生活。

从"建始直立人""长阳早期智人"到旧石器时代、新石器时代清江流域的生产生活来看，清江文明渐次递进，接续传承，具有线性向前发展的特点，尽管这未必是清江流域人类活动的起点。在有了人的活动之后，清江流域的人类文明就从来没有中断过，土家族的文明进程从来就没有停歇过，土家族文明与清江文明紧密关联。在与自然合作与斗争的生存过程中，土家族躲避灾难、祈求神灵、呵护生命、保存力量的努力一直都在进行，与之相关的语言灵力崇拜由此产生并表现于各种仪式活动及文学形式中，尤其是歌谣中。可以想见，当时的歌谣或许不具备其成熟时期的文学审美特质，但具有人类所能想象的无限灵力，因而成为拥有永恒艺术价值和不朽文化魅力的文学体裁。

二、廪君时期的人生仪礼歌

公元 3 世纪，南朝宋史学家范晔主要依据民间传说和不同区域的民众心理素质把当时居住在湘鄂川黔边境邻近地区的土家族先民分为"廪君"种和"盘瓠"裔两大部类。作为土家族先祖之一的廪君所统率的部族在后来的发展中逐渐分化出不同的支脉，成为土家族包括人生仪礼歌在内的民俗传统多样性生成的直接原因和根本土壤。①

在土家族的形成过程中，巴人发挥了重要作用。巴人与土家族共同体之间的渊源关系成为学术界的共识。潘光旦指出，土家族的主源是巴人，而巴人除土家族外别无遗裔了。② 作为共同体，早在廪君时期，土家族就已具备了雏形。赤穴务相决技胜出，统治赤、黑二穴五姓，形成了巴氏部落共同体，此时他们不再以血缘关系为纽带，而是以地域联系为核心，结合为生活的共同体。《十道志》曰："楚子灭巴，巴子兄弟五人，流入黔中，汉有天下，名曰酉、辰、巫、武、沅等五溪，各为一溪之长，号五溪蛮。"廪君率领的巴人五姓因为战争遂分解为较小的共同体，分化流落到武陵山区的不同区域。据童恩正考证，廪君"君乎夷城"以后，巴族势力迅速增长，北面到达了陕西南部的汉中，东面控制了汉水流域的中上游，南面立足于清江上游，扩展到川东南、黔东北及湘西北等地，西面到达四川重庆嘉陵江流域。③ 这就

① 林继富主编：《酉水流域土家族民俗志》，民族出版社 2014 年版，第 2—3 页。
② 潘光旦：《湘西北的"土家"与古代的巴人》，《潘光旦民族研究文集》，民族出版社 1995 年版，第 440 页。
③ 童恩正：《古代的巴蜀》，四川人民出版社 1979 年版，第 9 页。

是说,以廪君为首的巴族势力不断扩张,生存范围逐步扩大。在这个过程中,他们与不同地域的人交流、交融,不同地域的人也进入到他们生活的武陵山区。所以,在廪君时期,土家族的形成就并非是单一而纯粹的,而是融合了不同族群、不同区域的文化,进而形成自己的民族传统。《后汉书·南蛮西南夷列传》中记载:

> 巴郡南郡蛮,本有五姓:巴氏,樊氏,瞫氏,相氏,郑氏。皆出于武落钟离山。其山有赤黑二穴,巴氏之子生于赤穴,四姓之子皆生黑穴。未有君长,俱事鬼神,乃共掷剑于石穴,约能中者,奉以为君。巴氏子务相乃独中之,众皆叹。又令各乘土船,约能浮者,当以为君。余姓悉沈,唯务相独浮。因共立之,是为廪君。
>
> 乃乘土船,从夷水至盐阳。盐水有神女,谓廪君曰:"此地广大,鱼盐所出,愿留共居。"廪君不许。盐神暮辄来取宿,旦即化为虫,与诸虫群飞,掩蔽日光,天地晦冥。积十余日,廪君(伺)其便,因射杀之,天乃开明。廪君于是君乎夷城,四姓皆臣之。廪君死,魂魄世为白虎。巴氏以虎饮人血,遂以人祠焉。①

这是对廪君技高一筹、胜出称王、射杀神女、开辟领地的一段历史记录。廪君部族就是在不断的征战与兼并中,寻找和拓展到适宜自身生存和发展的土壤,并在此基础上形成自己独具风格的部族文化和民俗传统。

《白虎通·礼乐》记载:"武王起兵,前歌后舞,克殷之后,民人大喜,故中作(大武)所以节喜盛。"前歌后舞的巴人在武王伐纣的战争中勇往直前,战功显赫,其歌舞被改编为"大武舞",传习演练。《后汉书·南蛮西南夷列传》载曰:"至高祖为汉王,发夷人还伐三秦。秦地既定,乃遣还巴中……阆中有渝水,其人多居水左右。天性劲勇,初为汉前锋,数陷陈。俗喜歌舞,高祖观之,曰'此武王伐纣之歌也'。乃命乐人习之,所谓《巴渝舞》也。遂世世服从。"《晋书》亦云:"汉高祖自蜀汉将定三秦,阆中范因率賨人以从帝,为前锋。及定秦中,封因为阆中侯,复賨人七姓。其俗喜舞,高祖乐其猛锐,数观其舞,后使乐人习之。阆中有渝水,因其所居,故名《巴渝舞》。舞曲有《矛渝本歌曲》《安弩渝本歌曲》《安台本歌曲》《行辞本歌曲》,总四篇。"②巴人的战歌战舞继续传承演变,至秦汉时期,"巴渝舞"已经盛行开

① 范晔撰,李贤等注:《后汉书·南蛮西南夷列传》第七十六,中华书局2005年版,第1918页。
② 房玄龄等撰:《晋书》,上海古籍出版社1991年版,第78页。

来,并且是男人出征打仗时跳的刚健勇劲之舞。汉初,高祖将"巴渝舞"引入宫廷,约唐时消亡。賨人是古代巴人的一支,即板楯蛮。巴人由江汉平原向西南方向迁徙时,其中一支逆汉水而上进入渝水,在长期的历史发展中,又逐渐形成独特的有别于其他巴人的板楯蛮或賨人。①《宋史·蛮夷传》载:"渝州蛮者,古板楯七姓蛮。"《夔府图经》云:"巴人尚武,击鼓踏歌以兴衰。……父母初丧,聱鼓以道哀,其歌必狂,其众必跳,此乃槃瓠白虎之勇也。"这种以"击鼓""踏歌"表达"兴衰"之情,以歌舞彰显勇武之势的方式,实为土家族尊崇祖先——廪君所化白虎的祭祀性表达。他们也希冀通过这种悼亡方式保护生命之躯,张扬生命之魂。宋代《溪蛮丛笑》记载:"习俗死亡,群聚歌舞,辄联手踏地为节。丧家椎牛多酿以待,名踏歌。"巴人的生命歌舞及其精神为后世土家族所继承和发扬,他们载歌载舞传递生命的力量,表达对生命的热爱。

据史学家管维良考证廪君之"廪"可能是"灵"的误写。他认为:"巴人无通俗的文字,后人用汉字记巴人的事,常用音近字代替,'廪''灵'音极近,故'廪君'应是'灵君'的误写,实际上廪君就是灵君。"②《说文》:"灵,灵巫也,以玉事神。"这表明廪君时期巴人部族崇巫尚巫,巫术活动频繁,因而廪君是为灵君。《山海经·海内经》记载:"西南有巴国。太皞生咸鸟,咸鸟生乘厘,乘厘生后照,后照是始为巴人。"③这是对巴族祖先世系的记录,到后照时始称巴人。巴人的始祖到底是谁,已无从准确判断,但《世本》中有"廪君之先,故出巫诞"的表述,它似乎昭示着"廪君之先"的巴族始祖也一定与巫有关,巫文化是巴人传统之一应当是当时的实际情况了。不仅如此,原始巫风传统成为巴人民俗传统的主流,在各种祭祀和仪礼活动中,巫歌、巫舞大量存在,延至廪君时期,巫风传统保持并发展。

三、秦至"改土归流"前的人生仪礼歌

历史上,土家族先民常被称为"蛮"或"夷"。秦把当时活动于武陵山区的少数民族通称为"巴郡蛮""南郡蛮"和"武陵蛮"。从此,关于土家族族称的记录基本是以地域为立场的。至唐宋,把居住在渝鄂湘黔交界地的土家族先民称为"夔州蛮""彭水蛮""施州蛮"等。到宋代,则把这一带的少数民族冠以"土人""土民"或"土蛮"等名称。这些称呼反映了土家族为他

① 缪钺:《读史存稿》,生活·读书·新知三联书店1963年版,第104—115页。
② 管维良:《巴族史》,天地出版社1996年版,第35页。
③ 袁珂校注:《山海经校注》,上海古籍出版社1980年版,第453页。

者认知和自我认知的文化态度和心理状态。

秦朝在巴人居住的地区设巴郡、南郡和黔中郡,分而治之。但鉴于山深林密、交通不便、语言不通、风俗不同等原因,统治并未深入。"虽有郡名,仍令其君长治之。"汉朝继续实施郡县制度,加强对巴人首领的控制和对土家族地区的管理。三国至隋,郡县制度依旧,但统治时松时紧、时断时续。从唐贞观四年(630年)到元延祐元年(1314年),中央王朝在武陵地区推行羁縻制度,于"酉溪蛮"地置思州,为黔州治下五十个"蛮州"之一。这五十个蛮州"皆羁縻,寄治山谷"。这些均在无形之中强化了土家族的地缘意识和族群观念。

宋代是土家族族群身份形成的时期,"土人"作为土家族的身份称呼被确定下来,这在一定意义上强调了土家族民俗文化的一致性和共同性特点,族群的内聚力增强。"吾楚气薄于洞庭之东,而西南九嶷二酉为坟典丘索所依,对峙者,容阳诸峰,人迹罕通,雁飞不到,而田氏世守其中。自汉历唐,迄今千百年,列爵分土,阶极公孤,勋纪琬琰,风景山河,不与人间沧桑同换。望气者,谓此中人语,不足为外人道矣。"①田氏作为土家族的强宗大姓在汉代以前就已奠定基础,从汉代起"世守"容美,经"千百年",坚如磐石,是以宗姓及地缘为纽带凝聚而成的强大共同体。

到了元代,为了加强对川边溪洞诸"蛮"的统治,遂将羁縻制度改成了土司制度,土家族地区也正式建立了"土司土官"制度。一个土司管辖的范围大大超过了一个羁縻州的范围,也远远超出了先前部落的范围,促进了土家族的交流与发展,如经济活动、行政管理和文化传统等。也是在这个过程中,土家族共同体的自我认同增强,主体性增强。经明清的推行,土司制度进一步得到强化,"以土治土"的政策不断完善。至清初,土家族的身份逐步明确。迟至清代中叶,真正意义上的"土家"称谓才出现,土家族的身份意识在共同体的形成和民俗传统的传承中得到确立和强化。

世代生活在清江流域和武陵山区的土家人依靠青山绿水过着渔猎粗耕的生活。《汉书·地理志》记载:楚地的南郡、武陵郡"或火耕水耨,民食鱼稻,以渔猎山伐为业,果蔬蠃蛤,食物常足"。每到春季,砍林焚山,以草木灰作肥料,种植粟、豆、稻、麦等农作物。耕作方式原始,作物产量不高。到隋时,管辖盐水、巴山(今长阳、五峰)、清江(今恩施、利川)、开夷(今咸丰、来凤)、建始的清江郡农业生产仍停滞在较为原始的粗放阶段,生产力

① 严守升:《〈田氏一家言〉叙》,陈湘锋、赵平略评注:《〈田氏一家言〉诗评注》,中央民族大学出版社1999年版,第430页。

低下,人口稀少,经济不发达。

羁縻制度和土司制度的施行对土家族社会产生了深远而重大的影响,包括民俗传统的发生和发展。从内部看,这使得土家族加强了团结和文化共识;从外部看,土家族的活动范围扩大了,思想和行动更为开放。比如,永顺老司城"城内三千户,城外八百家,繁华闹市,街道巷陌,摆手堂前摆起手,祖师殿中祭祖先,八百年来成一统,德政碑上抒华年"。生活的接触、语言的接触、文化的接触、民俗的接触必然导致互动与融合,进而走向地域的同一与族群的同一,形成土家族核心的价值体系和认同文化。

伴随"以夷制夷"统治制度的变化,自唐代始,武陵山区便有移民进入。唐代末年,江西彭氏入主溪州,辖周边十二州。元末,湖北随州人明玉珍于1362年在重庆建立大夏政权。处于战乱之中的湖北难民"凭借乡谊,襁负从者如归市,以故蜀人至今多湖北籍"①。明代洪武初年,为了使四川局势稳定,大批官兵留守蜀地,这样,不少移民被滞留在鄂西山区和清江流域。咸丰《云阳县志》记载:"邑分南北两岸,南岸民皆明洪武时由湖广麻城孝感奉敕徙来者,北岸民则康熙、雍正间外来寄籍者,亦惟湖南北人较多。"②外来人口的迁入势必造成资源紧张,同时也带来了多元的文化,影响着土家人的生活。

这个时期,清江流域土家族的民俗生活,包括人生仪礼主要承袭了廪君时期的旧制。《隋书·地理志》记载,魏晋南北朝时期的清江郡一带,"……其左人则又不同,无丧服,不复魂。始死,置尸馆舍,邻里少年各持弓箭,绕尸而歌,以箭扣弓为节。其歌词说平生乐事,以至终卒,大抵犹今之挽歌。歌数十阕,乃衣衾棺殓,送往山林,别为庐舍,安置棺柩。亦有于村侧瘞之,待二三十丧,总葬石窟"③。此后,历代文献中多有关于跳丧的记录。唐樊绰《蛮书》卷十曰:"巴中有大宗,廪君之后也。……巴氏祭其祖,击鼓而祭,白虎之后也。"一方面,"左人"也好,"巴中之大宗"也好,他们祭亡祀祖都要歌舞,他们与古代"廪君种"的巴人有紧密关系,巴人喜歌舞的传统在他们身上得到了传承和体现,融入了他们的人生仪礼之中。另一方面,歌舞传统也强化了他们的族群凝聚力和文化认同。丧鼓歌唱道:"天生人兮地生人,吾族母兮为盐神。巫罗山兮有五娃,巴务相兮号廪君。众君

① 《黄陂周氏族谱》卷十"跋",1923 年修,朱世镛等纂修:《云阳县志》卷二十三,1935 年铅印本。
② 江锡麟等纂修:《云阳县志》卷二,清咸丰四年(1854 年)刻本。
③ 四川省黔江地区民族事务委员会编:《川东南少数民族史料辑》,四川民族出版社 1996 年版,第 20 页。

山兮有来脉,子孙旺兮有始先。歌巫奠兮祀其祖,远古流兮至如今……""开天,天有八卦。开地,地有五方。先民在上,尔土在下,向王开疆辟土,我民守土耕家……""三梦白虎当堂坐,当堂坐的是家神。"所有这些都是土家族对祖先的追忆和敬意。

宋代,在荆南、归州、峡州等地实行的屯田带动了土家族地区农耕生产的进步。屯田区内,"岁获粟万余担",区外仍"少农桑"。寇准到巴东劝民垦殖,耕作发展较快。农业生产的变革引起了民俗生活的变化,也孕育了与之相适应的歌谣。特别是移民的迁入,造成生存资源匮乏,"赶蛮夺业"的事时有发生,土家族迫切需要通过生育增长人口、扩充实力、强大族群,因而有关人生老病死的人生仪礼备受关注,歌舞传统也不断得到丰富。长阳资丘田姓于元末迁入桃山落籍,《桃山田氏族谱·正习尚》记载:"吾族祖落籍桃山,地虽偏僻,风却古朴,如巴里郢腔,即十姊妹歌与丧鼓歌等类,虽不免俗,犹无大害。其冠婚丧葬,各从其便,儒释僧道,不必强同。"可见,当时文化之多样,礼俗之重要,歌舞之繁盛。

到了明代,土家族地区先后设置羊山、永定、九溪、崇山、施州五卫,大庸、添平、麻寮、安福、大田、黔江、平茶、思州、思南九所,这些卫所的官兵"三分守城,七分屯种",农业生产逐渐占据主导地位。比如,施州卫"大儿扶犁小儿耙,新妇插禾阿姑馌""大麦垂黄小麦青,晚稻含华早稻熟"①。不过,渔猎活动仍然是清江土家人生活物资的重要来源。"土广人稀,荒山未辟,畅茂繁殖"②,建始、长阳、巴东、归州等峡江地带多"刀耕火种""力于田亩"③。施南府人"负弩农暇,辄以渔猎为事"④。经过发展,清江流域土家族的农耕规模得到扩大,技能得到提高,力量得到增强,同时渔猎方式依旧被保存下来,这就为土家族歌唱传统提供了新的素材和内容,诞生了许多关于农业生产的歌谣。

从明代开始,多种志书记载清江流域土家族歌舞悼亡灵、祭鬼神的习俗,这是巴人人生仪礼及其歌舞传统传续不绝的明证。明嘉靖年间,《巴东县志》载:"蛮夷信鬼尚巫,伐鼓踏歌,以祭鬼神。"此时,清江土家人承继先辈礼俗,"信鬼尚巫",每有亲丧,就要于灵柩旁击丧鼓,互唱俚歌哀词,虽有唱祖先业绩、神灵恩德、亡人事功的,但也增添了不少生产和生活性质的歌谣。尽管对于婚嫁歌、打喜歌等类的人生仪礼歌的记录较少,但依然存有

① 松林、周庆榕修,何远鉴、廖彭龄纂:《增修施南府志·艺文》,清同治十年(1871年)刻本。
② 松林、周庆榕修,何远鉴、廖彭龄纂:《增修施南府志·食货》,清同治十年(1871年)刻本。
③ 廖恩树修,萧佩声纂:《巴东县志·舆地》,清同治五年(1866年)刻本。
④ 松林、周庆榕修,何远鉴、廖彭龄纂:《增修施南府志·地理》,清同治十年(1871年)刻本。

相关记载,只是这两类歌谣所依附的人生仪礼不及关乎生与死的丧礼重要,且时代变化更显著,因此其歌唱传统也在不断发展中。

四、"改土归流"至 19 世纪末的人生仪礼歌

羁縻制度和土司制度的推行促进了土家族社会与文化的凝聚和发展。到了土司制度时期,土司拥有独立的权力,他们在多年经营的基础上谋求势力的扩充,对中央王朝的统治越来越不利。于是,在政权趋于稳定、国力日益强盛的时候,清朝中央政府开始在土家族地区实施"改土归流"政策。其实,早在明朝永乐年间,土家族地区就实施过"改土归流",但规模较小,力度不大,没有对土家族的土司制度构成影响。雍正五年,清政府以"土民纷纷控告,迫切呼号,皆恋改土""土官横恣""人民请求纳入版籍"等为由,委派湖广总督迈柱在土家族地区正式大规模地实施"改土归流"。到雍正十三年(1735 年),除极少数土司,如对容美土司稍微用兵以外,"改土归流"基本上是以和平方式进行的。

"改土归流"以后,"蛮不出境,汉不入峒"的禁令被废除,民族隔离政策和土司制度同时被废除,土家人从土司的统治下解放出来,外来人口,尤其是汉族进入到土家族地区。乾隆《鹤峰州志》载:"独容美罹前土官之残虐,贰拾余年,民不聊生,流亡转徙,存之寥寥。自改州以来,招徕安集,远近乐归,人户渐众,盖月异而岁不同矣"①,并且形成了"州民客土杂处"②的居住格局。迁入的汉族人口主要来自湖北荆州、湖南洞庭湖各县、贵州、四川等地。道光《施南府志》载:"建始自明季寇乱,邑无居人十数年,迨康熙初年始就荡平,逃亡复业者十之一二,嗣是荆州、湖南、江西等流民竞集。……户口较前冥曾十倍。"③同治《咸丰县志》载:"迁移入咸者,愈迁愈甚,接踵而至,遍满乡邑""遍邑有非我族类之感焉"④,出现了历史上从未有过的"远人麋集"⑤的局面。

汉族及其他民族移民进入清江流域土家族生活的地区,垦荒种地,引进一些新的作物品种。《来凤县志》记载:"改土后民人四集,山皆开垦。"同

① 毛峻德纂修:《鹤峰州志·户口》,清乾隆六年(1741 年)刊本,中共鹤峰县委统战部、县史志编纂办公室,中共五峰县委统战部、县民族工作办公室编印:《容美土司史料汇编》,第 445 页。
② 毛峻德纂修:《鹤峰州志·风俗》,清乾隆六年(1741 年)刊本,中共鹤峰县委统战部、县史志编纂办公室,中共五峰县委统战部、县民族工作办公室编印:《容美土司史料汇编》,第 402 页。
③ 王协梦修,罗德昆纂:《施南府志·典礼·风俗》,清道光十四年(1834 年)刻本。
④ 张梓修,张光杰纂:《咸丰县志·典礼·风俗》,清同治四年(1865 年)刊本。
⑤ 鄂西土家族苗族自治州民委编:《鄂西土家族苗族自治州民族志》,四川民族出版社 1993 年版,第 7 页。

治《宜昌府志》载:"哈密瓜,雍正间出兵西路者拾种回,今种之,味颇甘美。""玉蜀粟,释名玉高粱,土名苞谷,旧惟蜀中种此,自夷陵(今湖北宜昌)改府后,土人多开山种植,今所在皆有,乡村中即以代饭,兼可酿酒。"①由移民带入的作物品种满足了土家人的生活需求,也丰富了其饮食结构。

外来汉族进入武陵山区,既带来了先进的生产力,又带来了较为文明的汉族文化,对土家族的文化传承产生了巨大作用。汉族的言谈举止、服饰装扮、生产生活方式以及价值观念与土家族自身及祖辈迥然不同,譬如当时龙山县"巨族客籍为多,服食言动皆沿华风,至伏腊婚祭一切习尚或各守其祖籍之旧,往往大同小异"②。"各守其祖籍之旧"加速了汉族文化在土家族地区的扎根生长,"华风"影响着土家人的生活,促使汉族文化与土家族文化的交流和融合。"利(川)自改土以来,治法既殊,民风一变。"③鹤峰州"风气变而华,民渊易而奢,冠、婚、丧、祭之仪,日用衣食之具,与前迥不相侔矣。舟楫之往来,连络不绝;商贾之货殖,各种俱全;人事之繁华,已至其极;心术之巧诈,愈见其甚,如往昔之淳厚俭朴殆不可复见矣……此世情风气之变"④。

"改土归流"之后,土家族逐渐接受了汉族的人生仪礼。比如成年礼,"其亲友因其名而字之,制小匾,鼓乐送至,悬于厅,盖示冠而字之之义。……其女家父母于是日宴女,亲为女上头簪笄,谓之戴花酒"⑤。后来,男子的冠礼和女子的笄礼与婚嫁礼俗融为一体,"陪十兄弟"和"陪十姊妹"被保留。清《长阳县志》卷三记载:"古冠婚为二事,长邑则合而为一。于嫁娶前一二日,女家束发合笄,曰'上头'。设席醮女,请幼女九人,合女而十,曰'陪十姊妹';男家命字,亲友合钱为金匾,鼓乐导送,登堂称贺,曰'贺号',不谓字也。是日设二(宴)席,其一,子弟九人,合新郎而十,曰'陪十兄弟',又曰'坐十友'。"这时,"陪十姊妹"和"陪十兄弟"赞辞唱歌,有《说世文》《教女歌》《要嫁妆》《请姐做个媒》《哥哥骑马看人家》《石榴开花叶叶青》《堂前红灯团团圆》《听我唱个十姊妹》等,歌唱形式和内容都吸收且融入了汉族文化因素。尤其是土家族的婚姻家庭逐渐演变为以男子为核心的父权家庭,女性没有自由选择配偶和婚姻的权力。乾隆《鹤峰县志》载曰:"至于选

① 聂光銮修,王柏心、雷春沼纂:《宜昌府志·风土·物产》,清同治三年(1864年)刻本,宜昌市档案局2002年排印。
② 缴继祖修,洪际清纂:《龙山县志·风俗·民风》,清嘉庆二十三年(1818年)刻本。
③ 何蕙馨修,吴江纂:《利川县志·风俗》,清同治四年(1865年)刻本。
④ 吉钟颖修:《鹤峰州志·风俗》,清道光二年(1822年)刻本。
⑤ 符为霖等纂修:《龙山县志·风俗》,清同治九年(1870年)修,光绪四年(1878年)续修刻本。

婿,由祖父母、父母主持,不必问女子愿否。如女子无耻,口称不愿,不妨依法决罚,一与聘定,终身莫改。"因而,许多哭嫁歌得以产生和流传。土家族"姑家之女必嫁舅氏之子"的"还骨种"、土司初夜权、"抢婚"等习俗被剔除。汉族流官还对土家族传统民俗进行了强制性改革。例如,鹤峰第一任知州就曾发布改革当地土人婚姻、丧葬、家居等习俗的言论,"禁止端公邪术""禁止过继"等。

> 施郡之民,分里屯二籍,里籍土著……丧葬前夕,绕棺歌唱,谓之打丧鼓。盖即挽歌之遗。……屯籍皆明末国初调拨各省官军之家,而河南、江南为多……亲丧多遵家礼,朝夕奠,请宾点主祭,后上迎灵,虞祭,间以延僧诵经。①

在丧葬仪礼方面,土家族沿袭"打丧鼓",屯籍移民祭奠诵经,儒释道在土家族地区产生了影响。自"改土归流"以来,在多民族文化碰撞的洪流中,清江流域土家族的丧葬习俗发生了很大变化。土家人部分地接受了汉族道士为亡人举行的丧葬仪程,如"开路引亡"、"解生死劫"、做道场等,并把这些逐步融入本民族的丧葬仪式中,有"跳丧"与"坐丧"之分。汉族的忠孝节义观念也日益深入人心,土家人开始学习汉族的伦理纲常。清乾隆《鹤峰州志》载:"容美僻处楚荒,未渐文教,纲常礼节,素未讲明。不知人秉五常,一举一动,皆有规矩,……令馆师日则教子弟在馆熟读,夜则令子弟在家温习。无儿子弟之父兄辈,亦得闻作忠作孝之大端,立身行事之根本,久久习惯,人心正,风俗厚,而礼义可兴矣。"

自"改土归流"始,清江流域土家族地区实施的正规教育主要是开办学堂,为学员传授汉族礼仪,学习汉族经典文化,讲述汉族历史故事等。在学堂学习的学员绝大部分是土家族上层人士及其子女和有文化的地方绅士等,这些人通过学习汉族礼仪和文化,并且付诸实践,从而在一定程度上影响了土家族文化原有的结构,乃至发展方向。与此同时,各类书院应运而生。乡村办幼学,吸收儿童入学,"童蒙读书馆,城乡皆有之"②。土家人开始自小学习汉族文化,而且与移民来的汉族一样通过各类会考获取功名。但是,土家族与汉族对文化教育的重视程度还是存有一定差别。"邑自乾隆三十七年,初设学馆,始定学额。三十七年以前,学附恩施,其成名者,土

① 王协梦修,罗德昆纂:《施南府志·典礼·风俗》,清道光十四年(1834年)刻本。
② 李勋修,何远鉴、张钧纂:《来凤县志·风俗》,清同治五年(1866年)刻本。

童十之八九,客籍十或一二焉。三十七年以后,土籍、客籍各居其半。今则客籍且十之八九矣。"①不过,无论怎样变化,正规的教育都为汉族文化在土家族地区的传扬起到了推动作用。

此外,移民进入土家族地区后纷纷建设商馆会所。来凤全县有四个湖南会馆、五个江西会馆,以及福建、浙江、四川等会馆。宣恩县的江西商会、湖南商会、湖广商会及四川商会均先后在县城、晓关、高罗、沙道沟、上洞坪、万寨等集镇建起万寿宫、禹王宫、土主庙、南岳宫,而且都附设有戏楼。至清末时,全县戏楼发展到25座,仅县城就有6座,各地"人大戏"班常来宣恩巡回演出。另据晓关业余商剧团至今还保存有两百年前唱"人大戏"的大衣箱来推测,外地的戏剧最迟在乾隆年间就已传入宣恩。"人大戏"是以南、北上路声腔为主的剧种,剧目多系传奇和历史故事,封神、列国、三国、隋唐、水浒、说岳传等。凡新修、重修或维修的庙台,必请戏班唱"踩台戏",并多系连台大本《搬金牌》,最后还要以真人真事进行"打叉"的武功戏收场。② 这些会馆以商贸、建筑、宗教等各种形式引入了多种类的外来文化,且自身是具有某种凝聚和认同性质的文化场所,同时,戏楼上戏班的演出丰富了土家族地区人们的文化生活,传播了多种信息,戏曲表演的题材逐渐被吸纳进土家族人生仪礼歌中,并广泛流传。

汉族各地的民歌,包括山歌、田歌、小调、灯歌、叙事歌等也传入土家族地区,拓展和丰富了包括人生仪礼歌在内的土家族民歌的歌唱内容和歌唱技巧。土家人在秉承自身歌唱传统的基础上,智慧地整合和涵化了汉族的民歌艺术,不断革新主题、形式和技能,甚至有的汉族民歌只要符合当时土家族的情感需要,就被直接搬进土家人的生活中演唱。汉族的儒家经典、佛道故事、历史人物等大量进入土家族民歌之中,并广为民众传唱。比如,清江流域土家族民歌《陪十姊妹歌·教女歌》③是新娘的亲人用新娘母亲的口吻来教导新娘到婆家如何勤俭持家、孝敬公婆的道德教育歌,儒家礼教思想浓重。类似的还有《哭嫁歌·哭姑婆》④等。至于《梁山伯与祝英台》《牛郎织女》《孟姜女》等长篇叙事歌谣在清江流域土家族地区的流传更是汉族迁入作用的结果。

① 李勋修,何远鉴、张钧纂:《来凤县志·风俗》,清同治五年(1866年)刻本。
② 鄂西自治州政协文史资料委员会编:《鄂西文史资料:民族文化史料·上篇》(总第12辑)(内部资料),1993年,第25页。
③ 《中国民间歌曲集成》全国编辑委员会编:《中国民间歌曲集成·湖北卷》,人民音乐出版社1988年版,第874页。
④ 同上书,第883页。

明清以后,清江流域土家族民间歌谣受汉语诗歌格律的影响深刻,人生仪礼歌普遍运用诗歌格律,讲究押韵,常见的有七言四句体、七言二句体、七言五句体。婚嫁歌的"哭嫁歌"掺进了七言体,比如来凤土家族哭嫁歌《哭爹娘》①就是典型。"闹五更""绣荷包""十绣"等原本为汉族小调,在"改土归流"后传入清江流域土家族地区,为土家人所吸收和利用,土家人演唱的《十绣》活泼、轻快,与北方汉族民歌《十绣》的哀怨、缠绵的风格形成鲜明对比。② 还有许多汉族艺术形式进入到清江流域土家族地区,被土家人接受,并与当地风俗习惯相结合,尤其是仪式活动,作用着人生仪礼歌的更新和发展。例如,"长阳南曲系'改土归流'(1735 年)后引进而'土化'的艺术品种,它在土家山寨定居 200 余年,经过土家族艺人为主体的长期流传演唱,世代相袭,深得土家人民喜爱,并形成了长阳、五峰两县土家族聚居点为主的流行区域"③。

也就是说,清江流域土家族人生仪礼歌在清代,特别是"改土归流"后,受到汉族文化的极大影响,这种转变成为土家族人生仪礼歌重要发展阶段的特征。

"改土归流"的实行,使得土司之间各自"封疆守土"的封闭社会格局被打破:一方面土家族内部以及土家族与外界的交流增多、增强,另一方面,外来人口,特别是武陵山区东部较发达地区人口的涌入也挤压了土家族的生存空间。汉族人口在集镇和平坝定居下来,开垦肥田沃土,生息繁衍。雍正十三年,来凤县人口共 47445 人,道光十二年,人口达到 76572 人,至同治三年,人口已达 98491 人。④ 人口的增长表明土地资源越来越稀少,生活物资越来越匮乏,土家族的生活压力越来越大,这必然导致民族之间的矛盾和冲突,引发了一系列社会问题和自然生态问题。所以,以汉族为主的外来移民的进入,一则在一定程度上影响了土家族的生活方式,二则冲击了土家族的民俗文化传统,也冲击了土家族人生仪礼歌的原真性色彩。比如,清政府认为土家族男女青年学戏,有碍"闺教"。"旧日民间子女,缘土弁任意取进学戏,男女混杂,廉耻罔顾,因相沿成俗。今已归流,父兄在家,

① 湖北恩施行政专员公署文化局编:《恩施地区民歌集》(下册)(内部资料),1979 年,第 22 页。

② 孟宪辉:《"改土归流"与土家族民歌》,《黄钟(武汉音乐学院学报)》2000 年增刊,第 33 页。

③ 陈洪:《长阳南曲是土家族和汉族文化交流融合发展的艺术结晶》(代序),《长阳南曲》,长江文艺出版社 1999 年版,第 6 页。

④ 数据参见李勷修,何远鉴、张钧纂:《来凤县志·户口》,清同治五年(1866 年)刻本。

亟宜振作。"①这无疑妨碍了土家族歌谣的发生与传播。又如,清政府干预土家族"以歌为媒"的情感生活,认为男女相歌,有伤风化,"革除唱和,应加严禁",并规定"男子拾岁以上,不许擅入中门,女子拾岁以上,不许擅出中门"②。土家族信奉的巫术活动也被禁止,"今既改流,凡一应陋俗俱宜禁绝"③。这就使得一些情感类歌谣、巫术类歌谣在发生着变化。

然而,问题在于土家族的上层人士对汉族文化(如戏曲)特别钟爱。容美土司田舜年经常让土司戏班上演清朝户部员外孔尚任的《桃花扇》。在民间社会,许多受过文化教育的人士对汉族通俗文化比较熟悉,他们往往将《三国演义》《水浒传》《西游记》《孟姜女》等古典题材编成戏曲、曲艺、故事或歌谣,将汉族的生产生活、风俗习惯、伦理教化、人物故事等融入土家族的歌唱传统中。这些文化人士的思想和行为引导着土家族文化的发展方向,也建构了清江流域土家族文化的"现在性"潮流。

五、20世纪之后的人生仪礼歌

"改土归流"推动了土家族社会的进步。但到了清末,清朝政府腐败无能,国家内忧外患,灾难深重,各民族人民处在水深火热之中,土家族前进的脚步也被阻碍。1938年,新任县长陈恒儒考察来凤之后,在给湖北省政府的报告中写道:"深感一切社会现状,距现在社会太远,可以说尚逗留在十八世纪时代,酣睡未醒,……文化异常落后,文盲甚多。"④相比前一时期,20世纪前半期,清江流域土家族的人生仪礼及其歌唱传统变化不明显。

《建始县晚清至民国志略》明确记录了生子"打喜"及打花鼓子的习俗。

> 花鼓子是一种流行较广的喜庆舞蹈。各地名称不同,有的叫"喜花鼓",有的叫"打花鼓子",有的叫"混夜"。一般在给小孩做"满月"或"打喜"时,送"粥米"之亲友以娱乐来混夜,舞蹈人在脸上抹锅灰,男的戴破草帽,手执烂扫帚、破巴扇之类,边舞边唱边笑,主人以鞭炮助兴,异常活跃。⑤

① 乾隆《鹤峰州志·条约》,中共鹤峰县委统战部、县史志编纂办公室,中共五峰县委统战部、县民族工作办公室编印:《容美土司史料汇编》,第78页。
② 乾隆《鹤峰州志·文告·禁肃内外》,中共鹤峰县委统战部、县史志编纂办公室,中共五峰县委统战部、县民族工作办公室编印:《容美土司史料汇编》,第75页。
③ 乾隆《鹤峰州志·文告·义馆示》,中共鹤峰县委统战部、县史志编纂办公室,中共五峰县委统战部、县民族工作办公室编印:《容美土司史料汇编》,第76页。
④ 来凤县档案馆编:《来凤县民国实录》(内部印行),1999年,第90页。
⑤ 傅一中编纂:《建始县晚清至民国志略》(内部编印),建始县档案馆,2002年,第261页。

从这段记录来看,花鼓子在建始一带有多种解释,这些解释显然基于不同的立场,这种状况与现今清江流域土家族"打喜"场上打花鼓子的情况基本相同。

1949年中华人民共和国成立前,"打喜"仪式以及打花鼓子的歌舞活动在清江流域土家族非常盛行。颜家艳回忆说:

> 参与过打花鼓子的是王友权的妈,她硬是(真的是)参与打过的,现在八十几岁哒呢,她都还记得。她说当时是"成分"不好,也就不敢格外张扬,也就是大姑娘生哒以后去搞下(打花鼓子),她蛮会。杨春桃的妈,也会打,也是八十几岁哒。①

已近90岁高龄的叶定六老人身体硬朗,精神矍铄,她绘声绘色地描述了自己年轻时期打花鼓子的情形:

> 这个现在不时兴了,这还是1949年前搞的做嘎嘎②,"破了四旧"哒就不搞哒。打花鼓子是两个人对搞吵,互相日嚓(玩笑式的逗骂)吵,她说她一句,她就回她一句吵。"摸姐的奶子哦,姐的奶子像桃子",她就回她一句:"你的还不是的",混时间吵。"摸姐的肚儿哦,姐的肚儿像筲箕",她又还她:"你的还不是的"。"摸你的胯哟,你的胯胯是个肥大胯。""那你的还不是的。"做嘎嘎,把礼性讲完哒,这就是黑哒(天黑了)来打花鼓子。要玩两三天。往年子做嘎嘎兴歇两夜,第三天才回去,往常送亲(结婚送新娘到男方家)也是两夜。③

在这一时期的婚嫁习俗中,"陪十兄弟""陪十姊妹""哭嫁"等均普遍存在,说令唱歌是关键的仪程之一。

> 嫁娶前一日,女家为女束发命笄,曰"上头",又曰"开脸"。设醮席,请少女九人,合女而十,曰"陪十姊妹"。男家命字,亲友敛钱为金

① 访谈对象:颜家艳;访谈时间:2010年1月19日上午;访谈地点:湖北省建始县三里乡河水坪村颜家艳家。
② 嘎嘎(音gaga):也叫嘎婆,即外婆,是清江土家人对外祖母的称呼,有时也写成"家家"。外祖父被称为嘎公,也有的把外祖母叫作女嘎嘎,把外祖父叫男嘎嘎。
③ 访谈对象:叶定六;访谈时间:2010年1月19日下午;访谈地点:湖北省建始县三里乡河水坪村叶定六家。

子匾,鼓乐导送,登堂称贺,曰"贺号",不谓字也。是日,设二席,其一,择亲友家少者九人,合子而十,曰"陪十兄弟",又曰"会十友"。①

十姊妹、十兄弟,长阳、宜都皆然。惟宁乡有"十姊妹歌"。……

自注:宁乡,地近容美巴东,民杂蛮苗。其嫁女上头日,择女儿九人,与女共十人,为一席。是日,父母兄嫂、诸姑伯姊及九女,执手牵衣,以次而歌。女亦以次酬之。……歌为曼声,甚哀,泪随声下,是竹枝遗意。②

成年礼与婚礼合而为一,女家为女"上头""开脸",设席"陪十姊妹";男家取字,亲友送匾,"陪十兄弟"。土家族女性故事讲述家孙家香对20世纪早期的婚嫁习俗记忆深刻:

姑娘出嫁前,妈也哭呀,新姑娘也哭。头天(婚礼前一天)天黑了,新姑娘屋里就"陪十姊妹",坐十姊妹。那就是坐十个姑娘吵,一个桌子十个姑娘吵,十个女儿,包括两个伴姑的。那还有个上头的呢。一上头就扯脸,请的个婆婆,把脸上哈(都)一扯。她们就唱"陪十姊妹"的歌。新姑娘磕四个头了呢,就去坐这个席。坐了这个席,这两个伴姑就把她送到房屋里去。送到房屋里去了呢,这两个伴姑就出来吃饭。第二天早晨,就在走的时候,新姑娘磕四个头。男的他们就是赞四句,坐十弟兄吵,也叫"坐十友",是指连新郎在内十个未婚的男子,他们在一起赞四句,说令歌,就是即兴创作,取乐的东西多一些。桌子摆两张,中间摆一些糖果,你说一个四句子呀,我说一个四句子。还有的说:"会说令的吃膀膀,不会说令的口进糠。"这之前,新郎要理发。③

经过与汉族等民族的交流往来,清江流域土家族的丧葬仪礼出现了分化。在土汉杂居地区,土家族的丧葬仪式更多融入了汉族文化因素,以"坐丧"为主;土家族人口集中的地区则保持着"跳丧"打丧鼓的习俗。二者在丧鼓歌的演唱内容和演唱形式上都存在一定区别,适用的人群也有明显不同。

① 民国《长阳县志》(稿)整理编辑委员会整理,陈金祥校勘:《长阳县志》(民国二十五年纂修),第136页。
② 同上书,第137—138页。
③ 访谈对象:孙家香;访谈时间:2005年7月28日上午;访谈地点:湖北省长阳土家族自治县第一福利院孙家香房间。

> 寿终,耆老皆行之,如家礼。稍异者朝夕奠、朝祠、堂祭。士人家例用歌童八人,执幡随赞礼者后,引孝子绕棺三匝,歌《蓼莪》诗,初献:歌首章;亚献:歌次章;三献:歌四章。至"生我鞠劳,顾我复我"等句,主人主妇,内外皆大哭。村俗弗用也,村俗则夕奠后,吊奠无人。诸客来观者,群挤丧次,擂大鼓,唱曲,或一唱众和,或问答古今,皆稗官演义语,谓之"打丧鼓""唱丧歌",儒家不贵也。①

文中记录了清江流域长阳县土家族丧葬仪礼的两种样式:一种是士人家的丧礼,仪式与汉族相似,演唱的是汉族的民歌民谣,具有浓厚的儒家和道教色彩,这是"改土归流"后从汉族地区传来的丧葬礼俗被清江土家人吸收而本土化的结果;一种是"村俗",即土家族先辈创造并传承下来的"打丧鼓"和"唱丧歌",这种丧葬仪礼及歌唱习俗是土家族的传统丧俗,较少发生改变,也成为清江流域土家族的"村俗"传统,维系着土家人的团结和认同。

中华人民共和国成立后,从 20 世纪 50 年代开始进行民族识别工作。在既有主体性的明确要求,又有专家学者调查考证的前提下,土家族作为单一民族于 1957 年得到确认。遵循国家文化"多元一体"发展路径的倡导,土家族继承本民族的核心民俗传统,同时吸纳新的文化元素,构建起既具有深厚根基又充满生命活力的新时代的民俗生活。

在民族识别和民族社会历史调查过程中,大量清江流域土家族的人生仪礼歌被发掘、被记录,但最鲜活的人生仪礼及其歌谣是在清江土家人的生活中活跃并传承的。

> 放排,我开始就还属于一个小孩子,但是我的师傅,他的特长、专业特长就是五句子歌多,他擅于跳花鼓子。跟起他这年把多,就是跳花鼓子啊,唱五句子歌,这呢就慢慢地搞啊,搞上一点儿瘾。②

时年 60 岁的覃孔豪对自己孩提时期跳花鼓子的情景记忆犹新,久久回味。那时,清江土家人在人生仪礼中亦歌亦舞的传统极盛,且不论老少,都积极参与和传承。

1966 年以后,清江流域同全国各地的形势一样,土家族的许多民俗传

① 民国《长阳县志》(稿)整理编辑委员会整理,陈金祥校勘:《长阳县志》(民国二十五年纂修),第 138 页。
② 访谈对象:覃孔豪;访谈时间:2013 年 7 月 20 日上午;访谈地点:湖北省长阳土家族自治县渔峡口镇双龙村覃孔豪家。

统被禁止,尤其是那些信仰类的民俗活动。抓革命,促生产,民众的生产生活几乎都在大集体中开展并完成。在此期间,民间歌谣也不被允许演唱。

> 我们在长阳景峰就大量地收集山歌,收集老山歌;再呢,编新山歌,怎么一个过程。那不管前河、后河("河"指清江)都收集,这样就收集了很多;再呢,我跟刘明春两个人在平罗一带也收集了很多,所以收山歌的那一段时间最长。
> 我们收集的时候,都禁止唱那些玩意儿,所以我们只能找几个老年人,偷偷摸摸地唱,偷偷摸摸地记。你像那个拖大班种田,他的儿子媳妇都哈下田去哒,我们就找到那个老年人,他就跟我们唱。第一,干部晓得哒,他要挨批评,说唱的"封资修"的东西;再媳妇回来哒,说唱的一些蛮丑的歌,那个公佬他是绝对不得唱的。所以他们哈下田去哒,我们就在那去拽到那个老头子唱。他们做活的一回来,他马上不唱哒,我们也不继续问哒。①

在那个年代,所有的传统仪式都被简化,甚至被取消,即便有"打喜"、跳丧、接媳妇、嫁姑娘的活动,也都是偷偷摸摸、小心翼翼地进行,至于唱歌、跳舞就更无人敢"问津"。

> "文化大革命""破四旧"不准搞哒。就是说你"打喜"啊,嫁姑娘啊,就背一个箱子。搞一天生产了,擦黑些(天黑下来),我听到他们讲,箱子上放个铺盖,这就出了嫁哒。你可以说像我们这些一九六几年生的人,没学到么子,往常的老礼性没学到,新礼性没建立起来。②

但是,清江土家人的内心依然保存着一份对自身民俗传统的眷念。长阳文化工作者萧国松了解到这样一件事情:有位临终的老人叮嘱他的儿子,"我只有一个要求,要看着你给我打场丧鼓"。儿子很为难,怕惊动其他乡邻,就一个人在老人床前跳起丧来,老人在儿子的丧鼓声中安详地闭上了眼睛。这是一个既凄凉又温暖的故事,老人只有在享受了他的丧鼓歌舞,实现了自我的身份皈依后,才能安然离去。

① 访谈对象:萧国松;访谈时间:2013年7月20日上午;访谈地点:湖北省长阳土家族自治县渔峡口镇双龙村覃孔豪家。
② 访谈对象:龙有菊;访谈时间:2010年1月19日下午;访谈地点:湖北省建始县三里乡河水坪村叶定六家。

在土家族民族身份确认时期,清江流域土家族的人生仪礼歌大致经过了三个发展阶段:第一个阶段是从中华人民共和国成立至"文化大革命"前,以潘光旦为代表的学者进入清江流域的长阳、巴东、恩施等地搜集资料,进行民族身份调查,这时的清江土家人正坚守着他们的民族传统。在民族意识增强、民族身份诉求的背景下,以人生仪礼歌为代表的清江流域土家族民歌创作积极,题材多样,人们的歌唱热情高涨,大集体的生活也为民间歌谣的生长和发展提供了良好的土壤。例如,1955 年,建始县文化馆干部刘少铨在高坪镇箱子井村发现丧鼓歌舞后,对其进行调查、整理、加工和定型、提高,将其命名为《闹年歌》(建始方言里"灵"和"年"同音)。1956 年年初,建始县组织全县文艺会演,《闹年歌》被搬上舞台,演出获得成功。1957 年秋,《闹年歌》参加了全国第二届民间音乐舞蹈会演,获得好评。第二个阶段是 1966 年至 1976 年的"文化大革命"时期。这个时期,一切的人、事、物都被"革命化"和"标准化",人们的生产活动和思想言行均被涂抹上了浓重的政治色彩。"革命歌谣"在清江流域盛传,它采用旧歌谣的形式填充新形势的革命内容,红色歌曲、样板戏被清江土家人接受和传播。第三个阶段是从 1976 年至 1984 年,清江土家人从受禁锢的状态中走了出来,放开喉咙歌唱,各类民俗活动得到恢复,而且还保持着大集体的生活状态。因此,这个时候,包括人生仪礼歌在内的民歌既有传统形式,也有"旧瓶装新酒"的新歌。

20 世纪 80 年代以后,清江流域土家族的社会生活有了很大改观。家庭联产承包责任制逐步推行开来,人们可以自己支配自己的时间,自己安排自己的生活,传统文艺又回归了生活。凡遇有红白喜事,亲戚朋友都聚拢来,相互帮忙,协作操办。节日里,玩龙灯、划采莲船、打花鼓子,还有各种民间游戏,所有这些再次成为人们钟情的生活乐趣。

1994 年出版的《建始县志》记载:

> 土家人生了孩子,其父立即去岳丈家报喜,报喜以鲜活鸡为特别礼物,生男则送公鸡,生女则送母鸡。就在报喜时,岳丈以厚礼回赠,并约期"做嘎嘎"……"做嘎嘎"的约期一到,孩子的外祖父母、姨娘、舅舅、婶、姑、表以及亲邻好友,前来庆贺,并送以米酒、猪蹄、红蛋、大米、布料等重礼,谓之"送祝米"。东家称为"打喜",一般很热闹。白天整"祝米酒""陪嘎嘎"和款待亲邻好友;夜里"打喜花鼓",由小孩的姑、姨、舅娘和东家的嫂子等人,在脸上抹一些锅底灰,即兴起舞,通宵达

旦，走时一定要带几个红蛋。①

"打喜"是清江土家人最重要的人生仪礼之一，尽管文献记录得不详细，但是，这个与生活紧密相关的仪式深深地印刻在了土家人的记忆里。

> 二十五年以前我经常打花鼓子。那一般的人来喊打花鼓子，都是没铆脱（意为没有错过）的。我们家族之间一般有红白喜事都是喊我去，打花鼓子，坐十姊妹，每回都有我。现在就是我们蛮操心咯，这二十五年以后的事蛮操心，现在我后人都完成任务（意即结婚成家，生儿育女）哒。②

进入20世纪90年代，农村青壮年劳动力外出打工潮兴起，再一次对清江流域土家族的生活产生了强烈冲击，这种冲击表现在现代文化元素和新文化心理的影响，特别是随着人口迁移，加上现代媒体的进入和多样化的娱乐活动，通宵打花鼓子、打丧鼓的活动就变得越来越少了。

> 过去"打喜"跳的人越多越好。这一班跳吃力了，歇到，那一班再跳，又来哒。你不打花鼓子，那就冷场哒咧。那就要人多，热热闹闹。打些花鼓子，外头放些鞭，搞得热热闹闹。那个时候，夜晚没得任何活动。那就现在咧，看电视啊，电视节目比较多，再加上现在打牌成风，所以说现在一搞咧，和以前不一样。③

交通条件的改善、生活质量的提高、思想观念的变化都作用着土家族人生仪礼的传承与变迁。在新的时代，土家族的仪式活动愈来愈快捷和简便，仪礼中的歌舞自然也愈来愈随便和简单了。又因为20世纪六七十年代民俗生活被限制，不少传统歌谣被遗忘，无法演唱，因而歌唱传统必然式微，这尤其体现在婚嫁歌上。

① 建始县地方志编纂委员会编纂：《建始县志》，湖北辞书出版社1994年版，第708页。
② 访谈对象：张福妹；访谈时间：2010年1月20日下午；访谈地点：湖北省建始县三里乡河水坪村吴树光家。
③ 访谈对象：覃发池；访谈时间：2009年12月6日晚上；访谈地点：湖北省长阳土家族自治县民族文化村。

> 哭嫁,我们这里原来也盛行,女方要坐十姊妹,男方要坐十弟兄。就是把桌子合起来,上面放些小吃的东西,然后坐在这里开始唱。没结婚的大概十五六岁啊,十七八岁啊,凡是还没结婚的,未婚的,也坐着一圈,在那儿唱。男方以高兴喜悦的歌为主,女方要出嫁了,舍不得啊,唱着唱着就流泪了啊。①

哭嫁歌的核心是表达离别的伤感,20世纪50年代还在清江流域土家族地区流传,而且是婚嫁仪式不可或缺的部分。不哭嫁,就表明新娘不能干、不贤惠;不哭嫁,婚礼就不完整、不吉利。新娘携带祖辈的情感,唱着古老的歌谣,进入人生的新阶段。然而,随着清江土家人活动范围的扩大,与外界交流的增多,其婚姻圈也大大扩展,此时男婚女嫁虽然继续保有身份转换的意义,但这种转换所承载的文化内涵则大大削弱,甚至有些人结婚已不再举办仪式了,所以婚嫁歌是清江流域土家族人生仪礼歌中减损以致消失得最快的一种。

> 现在结婚,仪式都在简化。人们白婚纱一下搞起哒,你说什么露水衣啊,露水伞啊,哈消失哒。随之,那些歌也就消失哒,哭嫁歌就消失哒。②

> 现在不哭了,现在这么好的社会,哪个还哭嘞。往年是都困难,后人惦记老的,老的惦记后人啊,是这么个思念的想法。③

如果说现代化浪潮和国家权力是作用于清江流域土家族人生仪礼及其歌唱传统的强大力量的话,那么,清江土家人基于多种考虑,特别是经济诉求所采取的一系列行动也深深影响了他们的生活,进而影响到民俗传统的存在。比如,为了寻求发展,土家人在清江上筑起了三座大坝:巴东的水布垭、长阳的隔河岩和宜都的高坝洲。三座大坝筑起之后,水位上涨,淹没了土家人世代生活的家园以及与之相适应的民俗生活。清江两岸的土家人不得不搬迁,他们变动的不仅是居住地,更是一种生活传统。

① 访谈对象:吕守波;访谈时间:2010年1月20日晚上;访谈地点:湖北省建始县三里乡小屯村吕守波家。
② 访谈对象:萧国松;访谈时间:2013年7月22日上午;访谈地点:湖北省长阳土家族自治县渔峡口镇覃孔豪家。
③ 访谈对象:崔显桃;访谈时间:2010年1月21日下午;访谈地点:湖北省建始县三里乡老村村崔显桃家。

清江土家人赖以生存的自然环境和人文环境的变化也使得生命中最为重要的丧葬仪礼发生着变化。目前，跳丧只在长阳土家族自治县的资丘、渔峡口、榔坪、火烧坪，五峰土家族自治县的傅家堰、采花、红渔坪、水浕司和恩施土家族苗族自治州巴东后乡的绿葱坡、大支坪、野三关、水布垭、清太坪、杨柳池、金果坪，鹤峰的邬阳关、金鸡口，建始的官店、硝洞、高坪等地流传了。这个区域介于长江文化圈与溇水、酉水土家族文化圈之间，跳丧就盛行在与这两个文化圈邻近的地区以及清江流域中游的核心地带。比如，巴东有前乡和后乡之分，前乡属于长江文化圈，不跳丧；后乡属于清江文化圈，盛跳丧。五峰县境有隶属清江流域的地区，有靠近湖南溇水流域的地区，跳丧集中在清江流域的地区。鹤峰大部分归属溇水流域，"跳丧……流行在龚家垭以北的邬阳关、金鸡口一带，属于清江文化"①。清江上游的恩施州除了靠近巴东的建始部分地区以外，其他地方已不跳丧。

鉴于跳丧的传承范围不断缩小，急需保护，2006年长阳土家族自治县人民政府以"土家族撒叶儿嗬"为名成功申报第一批国家级非物质文化遗产保护名录项目。当时首先使用的名称是"跳丧"，后来在专家的建议下，经多方磋商，才用了"撒叶儿嗬"一名，可以说这是成功申报遗产名录的最有效策略之一。20世纪50年代，建始文艺舞台上的"跳丧"被命名为"闹年歌"，也是为了顺应当时的社会形势。由此可见，文化需要环境的呵护，需要时代的滋养，尽管有些改变没有动摇文化的内核和结构，但是，这对于文化适应、文化传承和文化发展来说是必需的，也是文化和谐发展的必然要求。

进入21世纪后，非物质文化遗产保护成为国家文化建设的主要工作，人生仪礼中包含的民族身份、民族历史以及由此具备的文化多样性的功能被肯定，人生仪礼及其歌唱传统重新受到重视，从国家到民间，从精英知识分子到地方普通百姓，他们都在以不同的方式保护和践行着传统文化。

> 在我们长阳，现在就说不单是我们资丘跳丧，我们原来就兴搞的。现在人家不跳丧的也搞起去跳丧，像那麻池啊，鸭子口啊，有一个跳跃性的发展。哎，原来我们这跳丧只从巴东一直到起巴山，就是从资丘这儿下去还二十里路，再以下就没得跳丧的哒，现在一跳跳到哪儿的呢？跳到龙舟坪。②

① 湖北省鹤峰县地方志编纂委员会编纂：《鹤峰县志》，湖北人民出版社1990年版，第450页。
② 访谈对象：覃远新；访谈时间：2013年7月20日上午；访谈地点：湖北省长阳土家族自治县资丘镇桃山居委会憨憨宾馆。

跳丧是清江流域土家族的独特丧俗，与这里的生态环境、历史传统和民众生活紧密相关，同时它也存在歌谣、舞蹈和音乐上的地域差别。而今，伴随着多种形式的交流，不同地区的跳丧也在相互借鉴和吸收。

> 在资丘，跳丧的步伐就是一个"四大步"和一个"滚身子"，这是最传统的。现在变哒，就是有的也把巴东的学来哒，又把五峰的也学来哒，学的些子掺杂的。还有一个"虎抱头"，也是我们这儿原来唱的。像我们现在那个"杨柳儿"就是在五峰那边学来的啊。现在他们唱的那个"螃蟹夹啊夹的是什么啊"，都是在那儿学的。①

20 世纪 80 年代以前，为亡人跳丧是亲友邻里人情的表示。之后，随着经济的发展、人员的减少、传承的变化，跳丧逐渐变为有偿服务的人情活动了。

> 以前跳丧是"打不起豆腐送不起情，打个丧鼓送人情"，没有报酬啊，没得啥个说把钱（给钱），落后（后来）就从五块钱慢慢跳起的。那是（一九）八几年噢，那个时候实际上是我跟您搞一包烟钱，搞五块钱，我们就搞吵。那有的是力啊，一搞一穿夜（通宵），不寻得咋怎么多人啊，他争着争着搞。再就每个人十块啊，二十块啊，三十块啊，四十块啊，现在一百多块哒。②

时至今日，在清江流域土家族地区已经有了数量可观的撒叶儿嗬表演队伍，他们专门为丧家提供跳丧服务。比如，"撒叶儿嗬"国家级项目代表性传承人张言科成立的"长阳土家族自治县资丘镇民间文化艺术团"，主要从事有偿的跳丧活动。

> 在农村，特别是白事，老板宁愿出钱请人，他也想热闹啊，造一个声势啊，陪这个亡者一夜啊。现在的生产责任制是各家各户都有自己的重任，而且劳动力绝大部分都不在家，他不可能在你这儿无偿地来搞一夜。就是临近跟前，除哒几个相好的在这儿以外，不可能来帮你

① 访谈对象：田承干；访谈时间：2013 年 7 月 18 日上午；访谈地点：湖北省长阳土家族自治县非物质文化遗产保护中心。

② 访谈对象：覃孔豪；访谈时间：2013 年 7 月 22 日上午；访谈地点：湖北省长阳土家族自治县渔峡口镇双龙村覃孔豪家。

跳一夜丧鼓啊。我们就跟他搞一整套,从头天晚上一直到第二天天亮,不用老板操心。这个工资的问题不管多和少,你不管亏和赚,只要你和老板协商好哒,那就是尽职尽责。

 这个民间的传统文化,绝对有一天,它要走上商业化的道路,它不可能完全是一种无偿的活动。因为我们的这个社会在发展啊,经济在发展,人们的思想都在向高望,再有一种现在的生产责任制,不可能和过去的那一种传承方式相同。①

社会的发展、生活的变迁,促使清江土家人在秉承自己民族人生仪礼及其歌唱传统的主旨思想和核心要素的前提下,不断谋求新的生存方式和演绎形式,同时也使这种传统代代传承,历久弥新。

无论是从清江流域土家族歌唱传统的演进历史来看,还是从清江土家人的生命历程而言,清江土家人自始至终都在为生命祈福,为生命祝愿,为生命歌唱。不同阶段的人生仪礼分别以其特殊的方式演绎和强化这一阶段的生命文化,生命就是在一个又一个相互连接的人生仪礼中得到延展和传续,清江流域土家族的歌唱传统也在这反复上演的人生仪礼中生成、发展和传承。

小　　结

清江流域土家族人生仪礼歌的发生和发展,与清江流域社会发展和土家人的生活状况有紧密关系。土家人的生活是由日常性的行为和非日常性的活动构成,生命在特定的仪式中得到延展和强化,每一种人生仪礼就是一个生命的过渡关口,因此,仪式成为人生关口转折性的标志。从巴渝舞到撒叶儿嗬,从送祝米到打花鼓子,从哭嫁到新式婚典,这些都存在于清江土家人的生活里,存在于清江土家人的人生仪礼中。人生仪礼及其歌唱传统在过去、今天,以至未来都是土家人有效、有益和有价值的生活文化。

清江流域土家族的人生仪礼歌从"改土归流"开始,渐渐从"小传统""单一传统"发展到具有多元性的歌唱传统。汉族与其他民族进入土家族地区,清江流域"杂五方之俗",有力地推进了土家族社会生产力的发展,有

① 访谈对象:张言科;访谈时间:2013 年 7 月 19 日下午;访谈地点:湖北省长阳土家族自治县资丘镇桃山居委会张言科家。

力地推进了土家人生活的改善,有力地推进了土家族文化的吐故纳新。不可否认,外来人口的进入给武陵山区的土家人带来了生存压力和生活威胁,一定程度上打破了先前土家人的宁静生活,但是,国家权力的存在引导着土家族民俗传统的向心力和多元化的出现,在国家政治和历史环境中,"土人"得以立足的根本是民俗传统的一致性彰显出来的文化个性和族群品格。

清江流域土家族人生仪礼歌唱传统历史悠久,种类繁多,但从其发展的每一个阶段来看,尽管融合了多个族群的文化,人生仪礼歌却始终恪守着以下原则:(1)以生活为中心。无论时代怎样变化,无论外在压力有多大,清江流域土家族人生仪礼歌的生成和发展都是围绕着生活展开的,也就是说,人生仪礼歌唱传统就是清江流域土家族的生活传统之一。(2)以"我"为中心。无论宋代以前,受清江流域及周边不同族群的影响,还是后来政府干预下的以汉族为主的移民进入,清江土家人在吸纳他们文化的过程中,自始至终坚持以传统的人生仪礼中的核心仪式和核心内容为中心。当然,清江流域土家族的人生仪礼自身也是一个不断更新、不断生长的过程,其中有些仪式及歌谣因不能适应时代而被淘汰,新的仪式及歌唱内容逐渐形成和涌现。

在清江流域土家族的歌唱传统中,关于生命和生活的歌谣十分丰富,这种对生命的歌唱与土家族重视血脉传承关系密切。在清江流域各县市的志书,如《鹤峰县志》《利川县志》《巴东县志》《长阳县志》等中都有关于土家族能歌善舞的记载。土家族在婚丧嫁娶、生老病死、祭祖祀神等仪式活动中,均要载歌载舞。千百年来,土家族儿女传唱着数不胜数的民歌,以不同的方式再现着生命的过程,表达着生命的意义。土家人对生命的重视集中体现在家族的兴旺与延续上,从土家族地区实施土司制度以来,土家人对血缘关系的关注比先前时代更加突出了。对此,卯峒土司有明确的记载:

> 是以本司除给覃本辅为峒长、覃可富为署事、覃海龙为农官、鞠志奇为长官外,将向麟子孙列为二房,向体春子孙列为三房,向韬子孙列为四房,向略子孙列为五房。其二房户口林总,按户准给金事、巡捕、署事、马杵等员;三房准给巡捕一员;四、五两房,果矢志忠诚,后当量才委复。将二、三、四、五等房及新、江二峒二员,并连司分支世系,悉照谱系逐一开于后。为此示仰新、江二峒及各房等知悉。嗣后,务各照系各归各房,毋得任意混淆。如有不遵,定行重究。特示。①

① 张兴文等注释:《卯峒土司志校注》,民族出版社2001年版,第37页。

与此相关的家族延续、香火传承在土家族社会不断被强化,并且以多种方式得到呈现,其中在土家族人生仪礼中就以歌唱的方式唱出了土家人的生命观念和生活情怀。

　　清江流域土家族人生仪礼歌唱传统的生成和创新很大程度上离不开清江流域出现的关键性人物和关键性事件,这些人物和事件或者源于清江流域土家族内部,或者来自清江土家人生活的外部,但都被清江土家人认知和实践着,成为他们生活的一部分,促进了清江流域土家族社会与文化的发展。关键性的人物主要是指那些善于演唱、乐于演唱的歌手。他们不仅接受传统的时间比其他人长得多,知晓传统的范围比其他人广泛得多,感受传统的经历也比其他人丰富得多。他们是每个时代、每个地方文化传统传续的中流砥柱,在今天也不例外。关键性的事件往往与国家社会文化发展的重大事件相关联,是这些重大事件在土家族地方的实践表现。羁縻制度、土司制度、"改土归流"以及农业合作化、人民公社、"文化大革命"、改革开放等关乎族群命运以及社会性的生产生活催生了清江流域土家族人生仪礼歌接续发展的不同情状。

　　正是这些关键性的人物和事件,将清江流域土家族传承的人生仪礼及其歌谣的影响力不断扩大,将清江流域土家族的地方传统特性凸显出来。每一个关键性人物的出现,每一次关键性事件的发生,均会从不同的角度和方面激活人生仪礼及其歌唱传统。这些关键性人物和关键性事件成为清江土家人津津乐道的文化记忆,影响着清江流域土家族的认同意识和地方凝聚力的强弱。

第三章 清江流域土家族人生仪礼歌的歌唱仪程

人生仪礼歌是清江流域土家族人生仪礼的重要组成部分，也是其精华和亮点所在。通过歌唱，清江土家人表达礼仪，建构关系，传递情感，彰显智慧。清江流域土家族的人生仪礼歌不是毫无章法、随性而为的，而是有规矩、有讲究、有要求的。在人生仪礼一贯的主旨下，人生仪礼歌在长期的生成和发展中形成了一整套歌唱程式，无数歌手亦在不同的人生仪礼场合和各自的歌唱生涯中习得并练就了人生仪礼歌的歌唱技巧，这些规范与技能历代累积，传予后人，成为清江流域土家族人生仪礼歌唱传统的核心要素。

第一节 打喜歌的歌唱

打喜歌是在清江流域土家族为新生儿庆生祈福而举办的"打喜"仪式中演唱的歌谣，其歌唱服务并受制于"打喜"仪式。"打喜"最主体的内容是孩子嘎嘎到孩子奶奶家为孩子祝贺。是时，孩子母亲的娘家及族人相邀一道前来祝福，孩子父亲这边的亲友邻里也带着礼物赶来道喜和帮忙。嘎嘎是"打喜"仪式的主角，"打喜"的仪式活动从接嘎嘎开始，到送嘎嘎结束，来自不同关系层面的人员以不同的角色身份参与其中，共享幸福。作为一个独立的仪式过程，"打喜"还与孩子从出生到满月之间的其他活动联系在一起，构成了一条关系紧密的仪式链条。

打喜歌主要包括仪式主客双方互表关怀的礼性话、镶桌①上的消夜对歌以及边唱边跳的打花鼓子等。讲礼性话集中体现在作为主人家的孩子奶奶家与孩子嘎嘎家的往来互动上，从迎嘎嘎进门、嘎嘎送恭贺，到嘎嘎交礼盒，主人家接应，来客送匾，边升匾边祝福，再到坐席吃酒、醮亡人、打发送子娘娘的祝祷语，最后到送嘎嘎时的相互客套，清江土家人都注重讲礼

① 镶桌：清江土家人将多张方桌镶接起来组成长桌，以供仪式礼俗活动使用。

性,说吉利话。花鼓子歌在消夜对歌和打花鼓子时演唱,既可以独唱,也可以对唱,还可以合唱。上半夜以唱歌为主,唱得兴致高了,无法自已,便转入打花鼓子,唱唱跳跳直到天明。花鼓子歌内涵丰富,结构简练,歌腔婉约,曲调动人。主人家表达对嘎嘎家前来庆贺的欢迎与所送礼物的赞美,嘎嘎家表达对主人家喜事临门的祝贺与周到招待的感谢,以及为孩子和双方家族安康幸福祈愿,这是打喜歌歌唱的基调与宗旨。

一、报喜 洗三 接嘎嘎

孩子降生后,尤其是头胎,喜得贵子的父亲便及时到孩子嘎嘎家报喜,进门就喊:"亲爹亲娘,报喜哟!"闻得喜讯的岳父母心花怒放,不须问孩子是男是女,只需看女婿怀里抱的"报喜鸡"便知。若抱的是公鸡,则是男孩;若抱的是母鸡,就是女孩。也有说农家更看重母鸡,因而生男孩应带母鸡,生女孩则带公鸡。后多改用红色染料染红蛋壳的鸡蛋或者酒、肉等其他礼品。喜乐一番后,岳父母随即配上公鸡或母鸡,凑成一对,由女婿带回,还赠予猪蹄、鸡蛋、面条、红糖等物。

报喜时,女婿恭请孩子的嘎嘎前来为孩子"洗三",嘎嘎则按照孩子的性别开始备办"三朝礼"和"望月礼"。

所谓"洗三",即孩子出生的第三天,嘎嘎给孩子洗澡,主人家整酒敬老爷①,也作"喜三"。这天,孩子的嘎嘎、嘎公及其家族的亲朋好友挑鸡、提蛋、买红糖、背糯米甜酒之类的礼品,前来贺喜,看望新生儿,俗称"打三朝"。

"洗三"的水用紫苏、艾蒿、蒜皮等煎熬而成,煎时放一个鸡蛋在水中煮。待水倒入盆中冷却到适宜的温度,便将婴儿放入水中,先由嘎嘎洗"三把水",再请专门来帮忙"洗三"的妇女清洗婴儿全身。这位被邀请的妇女可以是捡生婆②。之后,将鸡蛋去壳后在婴儿全身轻轻滚动以祛除胎毒。洗完,由嘎嘎给孩子穿戴整齐,避风抱到堂屋来,由孩子的祖父或父亲焚香、化纸、点烛、备酒菜,以敬家神,求祖先保佑孩子茁壮成长。

现在绝大多数妇女在医院里生产,专门的"洗三"仪式基本没有了,都挪到了"打喜"之日。出生的第三天,大部分孩子还都在医院,身体的清洁自然是由医护人员代劳了,这是纯粹意义上的清洗消毒。

接嘎嘎是"打喜"的第一步。这里的"接"有"请"的意思。亦即"打三朝"之后,孩子的奶奶家与嘎嘎家约定时间"整酒打喜",有的人家就在"洗

① 老爷:清江土家人对神灵的统称。
② 捡生婆:清江土家人将帮助接生的妇女称为捡生婆。

三"当天商量,有的由孩子父亲择日专程备礼到岳父母家"接嘎嘎",也通知孩子母亲一方的亲朋好友。"打喜"的日子主要由嘎嘎决定,但考虑到两家的情况,仍需双方协商确定,一般在孩子满月之前,极少数延至满月以后。确定日子后,双方家庭各遵权责,分别着手筹备。

二、帮忙的进门 开台迎客

孩子父亲一方除了做物质上的准备(如宴客酒席)外,还要做人员上的邀请和安排,以便"打喜"的各项事务有条不紊,顺利圆满。特别是要请一男一女两位熟知礼仪、善于管理、能说会道的支客师①,以及焗匠②、六合班③和从事择菜洗碗、端茶送水、打扫清洁等各类具体事宜的人。这些人员基本在"打喜"的前一天全部到位,由支客师分配任务,各司其职,有的人家甚至是全村总动员,乡亲邻里一来做客,二来帮忙。

"打喜"正期这天,孩子奶奶家一早就欢天喜地地忙碌起来了。六合班吹号进门,送恭贺,主人家燃鞭炮迎接,以烟茶款待,而后在稻场(屋前空地)一侧以一张方桌搭起台子,安置家业④,随后便吹吹打打起来,即为开台。开台标志着"打喜"仪式的正式开始。开了台,客人一来,支客师一喊(如某某姑/舅/姨来了),六合班就吹打一番以示迎接和尊重。

三、迎嘎嘎 交盒

嘎嘎是"打喜"主人家最尊贵的客人,是与新生儿关系最亲密的人,因而也是最需要传情达意的人。"打喜"时,孩子嘎嘎这方的亲朋好友大多被嘎嘎召集到家中一起去贺喜,她们被统称为"嘎嘎客"或者"嘎嘎屋里的"。嘎嘎常备办米酒猪蹄、糯米糖食、鸡蛋面条,婴儿用的衣帽鞋袜、被子、蚊帐及玩具等,每件礼物或用红纸包裹,或缚上红纸条以示喜庆。嘎嘎准备的礼物多放在背盒⑤里,盒正面贴上"生金童,金童金宝贝;育玉女,玉女玉兰

① 支客师:在清江流域土家族地区,办红白喜事时,主人家要请通晓礼节、能说会道、人缘好、会组织、会管理,且在当地有一定威信的人来主持家中的大小事务。喜事活动中的事务总管称为支客师,丧事活动中的事务总管叫作都官,也有的地方统称为都官。
② 焗匠:清江土家人对厨师的称呼。
③ 六合班:清江土家人在操办红白喜事时请来负责吹打乐的民间音乐组织。
④ 家业:清江土家人对乐器的统称,包括锣、马锣、云锣、钹、镲子、梆子、鼓等打击类乐器和唢呐、号、箫、笛等吹奏类乐器。
⑤ 背盒:清江土家人送祝米专用的木箱,三尺长,高不等,有盖子,里面有四层格子分装不同的礼物。一般第一格装孩子的衣帽鞋袜等,第二格装小铺盖、布料等,第三格装糖、面、胡椒等,第四格装鸡蛋、米等。背盒要请一个八字好、儿女双全、与妻子结发到老的男人背起。一般一个村社一个背盒,哪家有事就哪家用。也有的用抬盒,形制与背盒类似,由两人用木棍抬着走。条件差的人家可用盖篮或提包代替,内装孩子的衣物和月母子(产妇)的食物。

花"等的良言喜联。嘎嘎还将亲眷友人的礼物攒起来，或挑或抬，或背或提，由她带队浩浩荡荡去外孙家"做嘎嘎"。

嘎嘎的队伍走至近处，主人家得到信息，六合班吹唢呐的响匠在前，打马锣、钹和锣的师傅紧随其后，依次排列，出门迎接孩子的嘎嘎、舅妈、姨妈们及众亲友的到来。主人家请来帮忙的乡邻亲戚也迎上前去，接下礼物，将其送到堂屋的镶桌上放好，大件的儿童用具整齐地摆放在桌前，一字儿排开，供众人查看议论。而今，交通便利了，嘎嘎一方已不再肩挑背扛、徒步行走，多乘车而来，也有主人家专程派车、派人到嘎嘎家去接的情形。

受到主人家的热情迎接，嘎嘎带领着嘎嘎客走到主人家堂屋门口站定，她自己或专门请一位女支客师首先送恭贺："脚踏喜堂喜地，满堂众亲百戚，喜今日贵府降临撑天柱，贵府喜产玉麒麟，我们特来看望龙孙。实因龙孙外祖母家寒贫薄，心有余而力不足，按礼应在各地购买各式各样的服装、珍贵的玩具等，才是看望龙孙礼仪，今日只备几件粗蓝白布、片袜点滴，望祈支客先生高抬贵手，开金口，启玉唇，动银牙，贵府亲翁还请原谅笑纳，替龙孙收下。"主人家的女支客师回应道："脚踏华堂喜地，满座众亲百戚，喜今日地生撑天柱，天降玉麒麟。尊敬的外祖母及众亲属们，您今日恭驾来看龙孙，礼品数不尽，乃是礼仪周全喜人心，只怪我家家寒贫薄，还礼不周，贵请外祖母驾临，送来珍贵礼品一起愧领。贵客山高路远，辛苦啦，敬请贵宾登位，梳洗早把龙孙抱。"①回礼后，便高声喊道："筛茶（倒茶）、装烟（递烟）呵！"嘎嘎这边来的人都是主人家敬重的客人，并以女性为主，她们有时不一定都集中到一起来，可以分别从自己家出发前来，但都会受到最高的礼遇。

嘎嘎及嘎嘎客领位，依次坐下，敬上茶水、香烟，送上投脸水，梳洗一番，就要开盒交礼。按照风俗，开盒要经过交接钥匙，开盒赞（说）四句，取物传送等程序，令歌由主人家的女支客师与孩子的嘎嘎、舅妈，或者嘎嘎请来的女支客师相互说唱。

舅妈和支客师交接钥匙。支客师讲礼性：
"接到钥匙响叮当，家家舅妈请我来开箱。我一开天长地久，样样东西办得有；二开地久天长，猪蹄子挂面和白糖；三开荣华富贵，鞋帽成双成对；四开金玉满堂，新衣新被摆中央——家家舅妈有名望！"

① 访谈对象：田少林；访谈时间：2013年7月21日上午；访谈地点：湖北省长阳土家族自治县渔峡口镇双龙村田少林家。

交了钥匙的舅妈谦虚地回应道:

"阳雀叫,喜鹊应,婆婆爷爷得龙孙。家家舅妈很贫困,一没办起金衣和银衣,二没办起藕粉和虾米,只有根把猪蹄,升把糙米,算不上是人情,算不上是礼仪,家家舅妈们确实无名誉。"

下面的程序是接盒、开锁。支客师走近支在堂屋中央长条凳上的木箱,打开锁,掀起箱盖,代表东家接受礼品。她边清点,又是一番礼性:

"哥哥嫂嫂真有名,银钱折的是扇子形。风衣风帽几十顶,还有棉衣麦乳精,还有香水加扑粉,还有白糖鸡蛋挂面几十斤。各位客们,您看,您听,我是无水平,一言难表尽,我代表东家是——愧领。"

此时舅妈跟了一番礼节性的回应:

"乐开怀,喜开怀,我们今儿到贵地来。喜今朝,贺今朝,这时给大姑把盒交。家家舅妈的确没办好,请大姑您帮忙去捡到(收起来)。"①

开盒交礼的令歌各式各样,关键在于主客双方,特别是支客师要见多识广,熟知礼仪,辞令通达,应对有道。又如主人家的女支客师准备开盒:

贵客满堂,
喜气洋洋,
生得贵子,
长发其祥。
开盒开盒,
双方喜乐。
满堂祝贺,
鸣炮奏乐。
良旦吉日一佳期,
各位亲朋献厚礼,
孩子爸爸中堂站,
向各位亲朋讲个礼。②

① 白晓萍:《独具特色的"过家家客"——湖北清江土家族生育习俗田野调查实录》,《三峡论坛》2010年第1期。
② 赵举茂编著:《地方民间传统文化(百事通)》(个人资料),第49—50页。

礼盒被打开后，格子被一层一层地取出，每开一格，女支客师都要现场编四句子的吉祥话礼赞。比如：

喜盒四角方，
登在中堂上，
打开喜盒看，
四海把名扬。

一开蹄子座墩大，
亲朋看见笑哈哈。
座墩足有几十个，
猪蹄像只黄牛胯。

二开被盖茶礼多，
帽儿幔兜好几个。
一个斗篷多体面，
还有布匹和绫罗。

三开盒中稀样景，
亲朋看见笑盈盈。
红糖砂糖和白糖，
中间放的胡椒粉。

四开白米和汤圆，
茶礼来的多齐全，
各位亲朋齐观看，
舒展眉头喜笑颜。①

能说会唱的女支客师要见到什么赞什么，一一赞个遍，稍逊一筹的支客师也要现场针对有代表性的礼物编唱一番。

看到猪蹄座墩，她会说：

① 赵举茂编著：《地方民间传统文化（百事通）》（个人资料），第 53—54 页。

外公外婆真讲名,
背来茶礼看孙孙。
猪蹄座墩营养大,
月母(产妇)吃了发妈妈(奶水),
妈妈充足养个胖娃娃。
脸盘长得铜盆大,
背心长得像冬瓜,
婆爷抱着笑哈哈,
明年这时就走得哒。①

看到花被子,她会说:

风吹竹子遍地摇,
外婆做的被子好花妙。
上面用金线滚的口,
下边用银线织的腰。
婆婆背着孙子到处跑,
孙儿在被子里哈哈笑。②

她的话音刚落,嘎嘎家一方也要回敬一段礼性话。主人家是赞叹礼物又多又好,嘎嘎家则表示礼轻情意重。礼盒格子这才被逐一交递给主人家负责接盒的人,并被送到相应的房间放置下来。礼盒是一个人一个人交相传递过去的,以往还要求将其举过头顶。现在交盒说令的习俗依然保留了一些内容,但递盒的程序已大大简化,由一个人直接送到房间里即可。而且,如今的礼物也越来越多样、越来越新式,高档婴儿用品、家具、家电等应有尽有,很多礼物已经装不进盒里了。

各位客人真讲名,
坐上专车到北京。
买回高级名牌柜,
新样毛毯金丝褂,

① 赵举茂编著:《地方民间传统文化(百事通)》(个人资料),第46页。
② 同上书,第47页。

童车玩具样样有，
　　就是我们镶桌上摆不下。①

看到电器烘具，女支客师说道：

　　要说电器真方便，
　　烘了被盖烤尿片，
　　干窝食饱睡得好，
　　做梦都在歪嘴笑。
　　翻个身，伸伸腰，
　　一醒就喊婆婆抱。
　　外婆置的被盖实在好，
　　睡了一个舒服觉。②

　　交盒说令仍是现今"打喜"仪式不可或缺的仪程，讲礼性话自然会随着礼物的变化而变化。

　　秦道菊：走过门槛，身如进天堂，贵客满屋，真是一片热闹气象。我们是初进贵府，站在高堂，是高楼大厦、新平细房。那是地砖贴，瓷砖挂，满屋的对联也是进四房，事先跟支客先生敬揖，再跟亲爷亲妈（儿女亲家彼此的称呼）送个恭贺在高堂。
　　唐永菊：是亲戚真不差，来买的鞭炮带烟花，雷中王的阵候大啊，一对喜鹊花呀花。堂屋的挂起中堂画啊，嘎嘎来哒真不差，办的东西特别多，我们男方就要使车拖。高组合、矮组合，花了银钱一万多，跟姑娘办起好嫁妆啊，跟孙儿办起好凉床啊，真是办哒喜洋洋啊。
　　秦道菊：没办个什么，有点儿不好说，面条有几斤啊，猪蹄子有几个，多少都不说啊，根根像鸡脚，敬请支客先生您开盒啊，把盒开哒好请我们坐啊，免得我们满屋的宾客都望到您和我啊。
　　唐永菊：你们下汉口啊到广州，办的东西样样有，是毛线毛衣鞋和袜，是车儿又装满哒啊，花了银钱是四万八啊，猪蹄子来哒，挂起一大码吵。

① 赵举茂编著：《地方民间传统文化（百事通）》（个人资料），第47页。
② 同上书，第48页。

秦道菊：高山顶上一园竹啊，今年栽啊，明年长啊，三年四年接篾匠，做一个背篓不像样啊，不成的铺盖放中央，交给儿的婆婆爷爷背儿郎。背个二至三啊，去跟您找烟担，背到六至八，上学把门爬，长哒二十岁啊，正好挣富贵啊，跟您买起香烟带嘴嘴儿啊，称起茶叶白毛尖儿，那个时候嘎婆、嘎爷、婆婆、爷爷就都成些享福佬儿。

唐永菊：是铺盖背篓装娃娃啊，走路抱孙儿笑嘻哒，是婆婆抱起歪歪噢，是嘎嘎背起噢噢歪啊，孙儿长得是天才啊。①

开盒完毕，主人家的女支客师说唱令歌边总结、边示意：

> 开盒已毕，
> 茶礼收起，
> 端进柜房，
> 万事顺利。
> 各位亲朋都散坐，
> 我来拿烟筛茶喝。
> 有错有过全怪我，
> 大炮手鸣炮又奏乐。②

"打喜"也兴送匾，匾多由亲朋好友单独或合资制作送来，比如孩子的姑、舅、姨等。送匾的人要另请六合班吹吹打打地送进门，并放鞭炮，主人家也以鞭炮迎接，还以钱回赠。匾是将字画用玻璃装裱起来，旧时是木制的，大小不一，多画竹子、喜鹊，寓意发得快、吉祥到，或者书写四字吉言，也有的直接用红色百元面值的人民币贴出一个"囍"字来。匾从右手边接进屋，跟着乐队在堂屋里围着桌子转，遍数由掌号的师傅锁定，如四遍是四季发财，五遍为五子登科。端匾的人在神龛前停下，主人家的男支客师主持升匾。

> 月中丹桂花正开，
> 良旦吉日贺匾来，
> 玉帝圣人传下令，

① 访谈对象：秦道菊、唐永菊；访谈时间：2013年7月23日上午；访谈地点：湖北省长阳土家族自治县榔坪镇乐园村绿盛宾馆。
② 赵举茂编著：《地方民间传统文化（百事通）》（个人资料），第57—58页。

请我堂前把匾升。
红布喜匾四角方,
四个大字写中央。
今日升在高堂上,
万古千秋把名扬。①

匾挂在神龛一面的墙上,高度不能超过神龛,边升边说吉利话,男支客师不会说的就请人升匾,送匾的人也要说,不会说的要请人说。升匾取意步步高升。

四、坐席 醮亡人 打发送子娘娘

礼物交接完毕,安排嘎嘎一行人休息,主人家特意请来家族的至亲和朋友来陪伴嘎嘎,同她们聊天,沟通感情。支客师也分配了专门的人员为她们服务。可以说,主人家一方的所有客人,包括亲戚朋友都以嘎嘎为中心。陪伴好嘎嘎和嘎嘎客是"打喜"的第一要务。

"打喜"正期这天,主人家要置办酒席款待亲友。由于山高路远,交通不便,客人来得早的早、晚的晚,因此,正式的吃酒坐席一般在晚饭时间。现在条件改善了,但这种习惯没有改变。

按老规矩,坐席是在堂屋里,席桌是四四方方的,一方坐两个人,席位的上下大小非常严格,由主人家请来的男支客师统一安排,嘎嘎最大,坐上席,其他人按亲疏远近关系依次就座,主人家的亲友陪席,吃白客酒的②也可以陪席,且有一个主人家的本姓亲戚坐席口上接菜。若席位安排不好、处理不当就会引发矛盾,轻者离席而去,严重的还会发生肢体冲突。所以,不仅料理事务的人要懂规矩,而且前来"打喜"的人也要讲礼性。而今,方桌换成了圆桌,坐席也常在屋外的稻场上了,因此礼节少了许多。不过,根据摆席的情况以及上菜的方向,依然有上下席之分。安排坐席吃酒的男支客师往往会说:

各位亲客,
山遥路窄,

① 赵举茂编著:《地方民间传统文化(百事通)》(个人资料),第69页。
② 吃白客酒的:指除嘎嘎一方、主人家亲戚以外的前来参加"打喜"的来客,比如同村的人。这些人来参与"打喜",也叫吃白客酒。吃白客酒要上情、送礼。

到此寒家,
房屋扁窄。
茶饭不好,
怠慢贵客。
你们今天要受一夜不恭之罪,
望您多加原谅。①

嘎嘎一方回应:

高楼大椅,
粉墙画壁,
红漆高位,
满盘盛席。
四椅八凳,
美酒上席。
您是开金口,露银牙,
您的礼性真不差,
说得我们无言难表达,
我们只好说声谢谢!②

有的时候,支客师事务繁忙,又不太了解嘎嘎这一方来的人的情况,这时嘎嘎也负责招呼自己一方的人入席就座。主要的客人入座后,其他人则可比较随意地在其他席桌上落座,吃流水席,支客师不安排。

坐定后,特别是嘎嘎家一方席桌上的人一坐好,便开席。菜也不是随便上桌的,须由六合班奏乐引领,送菜人托盘③端菜跟上,走出一定线路再上菜,待上完菜,空盘又绕线路拿出。一共十碗菜,讲究"十碗八扣"④,六合班就用"大开门""汉露山""过山音""画眉调""小开门""达官调""水绿

① 赵举茂编著:《地方民间传统文化(百事通)》(个人资料),第59—60页。
② 同上书,第60页。
③ 盘:在清江流域土家族地区,上菜、筛茶都用一个托盘,底部为长方形,四周有向上翘起的围沿,菜碗、茶杯放在里面。其质地不一,多为木头或塑料制成。上菜用的叫大盘,筛茶用的叫小盘。
④ 十碗八扣:清江土家人习惯用大碗装菜,隆重的酒席菜肴讲究十大碗,其中八碗是扣菜。扣菜就是先在一个稍小一点的碗内装满配好的菜品,然后放到木制蒸笼里蒸熟并保温,出菜时,将其反扣到另一个大碗中,这样这碗菜的顶部就呈现出半圆形,预示生活美满。

音""双连九""节节高""一指调"等十种不同的调子全程演奏引导,谓之"吹菜"。一碗菜送上来,接菜的人要先把它放在靠近上席的位置上,然后往下移,这既是表示尊重,又让全席的人都能吃到这碗菜。每上一碗菜,都要这样做。等十碗菜上齐,桌上的菜摆成三路:上面三碗,中间四碗,下面三碗,皆平行横放。今天,清江土家人的生活富裕了,菜品也更加丰富了,已经不止十碗菜了,但无论多少菜品,第一碗是肉糕,也叫头子,意味着开始,最后一碗是圆子,取意圆圆满满。六合班都会选择适当的路线和调子来迎菜,所有菜品上齐后,围绕圆桌中心大致形成圆形。

酒席吃完,尤其是嘎嘎一方的人退席后,就要准备醮亡人,即祭祀祖先了。

在吃酒坐席的地方,视祭奠的亡人人数而定,设一张或多张席桌,每张席桌十个席位。六合班先上场吹奏,意思是给家中祖先亡人"送恭贺"。然后,依然由六合班奏乐带领,如同为坐席上菜一般,吹吹打打上完十碗菜。菜品与吃酒坐席的一样,十碗菜上齐,摆成"三尖角"形,分为四排,靠近上席处一碗,往下依次两碗、三碗、四碗。每个席位上斟上酒、添上饭,筷子放到饭碗上摆好。之后,支客师主持,说道:"三代公祖,四代亲戚,老少亡人,一起来领钱、吃饭、喝酒。"再弯腰在席桌底下烧纸祭祀,并奠酒、奠茶。如果家里有难产死的人,就要单另放一张桌子,席桌两条腿在堂屋门外,两条腿在堂屋门里,一同祭奠。

醮完亡人,在堂屋正中将两张方桌合并在一起,六合班奏乐,上肉糕、蒸肉、豆腐三碗菜,横排并列放在桌子中央,在面对神龛的一方斟三杯酒,摆三碗饭,打发送子娘娘,即祭祀护佑新生孩子的送子娘娘、催生娘娘和痘母娘娘,俗称"三仙娘娘"。这时候,嘎嘎已经在房间给孩子洗了澡,换上了新衣服,并将他稳稳妥妥地放到了背篓①里。准备好后,孩子的爷爷背起背篓,紧跟六合班的队伍之后,围绕供桌按逆时针方向走太极图、富贵花、九连环等线路。此时,所有在场的人都可以做各种举动戏弄爷爷,戴花篮,挂彩带,抹锅巴烟灰,爷爷不恼还乐,并十分配合众人的戏弄。待乐曲演奏完毕,六合班撤到供桌下方,爷爷将背篓面向神龛,背靠供桌放下,主人家请来的女支客师为孩子送上祝福。六合班又一次奏乐,又请一位儿女双全、家庭幸福、知晓礼仪的妇女走上前去,手拿盛有五谷杂粮的斗,边说边撒:"一撒东,二撒西,麸麻豆疹一起带出去。"孩子多半是睡着了的,人们视他

① 背篓:清江土家人用来背孩子的一种篾具,方底口窄,往上慢慢扩张,如喇叭状,有孩子在里面站的和坐的之分,也有大小之别。

睡觉时间的长短来判断"三仙娘娘"打发的距离远近。

祭祀活动结束,六合班就可以圆台收场休息。

五、消夜 打花鼓子 送嘎嘎

"打喜"进入深夜,主人家在堂屋里用两张或三张方桌并列拼成一张镶桌,铺上大红花布,摆放果品、点心等32个果碟,还有烟酒、饮料等,把嘎嘎请到上席中间最尊贵的席位坐下,她的两边坐着嘎嘎客,主人家的陪客坐旁席,还有其他客人一起来消夜。在消夜席上,绝大部分是女性,她们都是来陪嘎嘎的。如果嘎嘎不在,只来了嘎公,那就要请男客来陪,这种情况极少。

席上,主人家一方先要给嘎嘎和嘎嘎客斟酒、筛茶、递烟,给她们夹水果、糕点吃,说着客气话,让她们吃好、喝好、玩好。开始,大家都讲礼性,放不开,显得有些拘谨。适时打破僵局,让主客双方活跃起来,气氛融洽起来,这是女支客师的职责和本事。主人家请来的女支客师首先开口唱开台歌,主人家一方其他会唱歌的女性也可以开台。虽然各地开台歌曲目不同,但不可缺少。例如,长阳一带是《石榴开花叶叶密》:"石榴开花叶叶密,堂屋摆起万字席,远来的客人们上席坐,近来的客人们下席陪,听我唱个开台歌。"开台歌即是在唱述消夜的情景,邀请宾客就座对歌。歌词内容既有一定之规,又可即兴创作。《石榴开花叶叶密》也可唱作:"石榴开花叶叶密,堂屋摆起万字席,拿妹的酒来是好的酒,拿一个菜来是好的菜,是好的酒来是好的菜,得罪客人们就莫见怪。"开台歌歌调悠扬,婉转动听,也是演唱难度最大的歌之一。

> 《石榴开花叶叶儿密》弯弯太多了,蛮难唱,字数不多。那个词不能随便改,五句子。我们唱的开台歌是作为第一个歌,就是弯的那个调子,那个弯的调子不简单呐。①

接着就"唱个歌那您撩",意在撩嘎嘎,逗嘎嘎,惹嘎嘎,引嘎嘎唱歌。"五句子歌撩两撩,要把嘎嘎撩上桥,一不是撩您来饮酒,二不是撩您下象棋,来饮酒啊下象棋啊,原本是撩您唱歌的。"这时嘎嘎一方就要回应。会唱歌的嘎嘎自己唱,不会唱歌的嘎嘎就请能说善唱的女支客师来唱或者由其他会唱的嘎嘎客来对歌。

① 访谈对象:田开武;访谈时间:2010年7月19日上午;访谈地点:湖北省长阳土家族自治县渔峡口镇双龙村覃孔豪家。

然后,主人家再唱。比如:"高山岭上一树蒿,嘎嘎您来得好热闹,左手提的白大米,右手提的锦的鸡,白大米啊锦的鸡啊,热热闹闹送恭喜。"

嘎嘎一方回应道:"洞庭湖里一枝蒿,嘎嘎我来得是热闹,左手没提白大米,右手没提锦的鸡,白大米啊锦的鸡啊,空脚打手送恭喜。"

一般是主人家礼貌地恭维、奉承嘎嘎,嘎嘎一方则表示谦虚,但也不甘示弱,力图彰显自己的实力。就这样,主人家和嘎嘎家的人你一首、我一首地对唱起来,既讲规矩,又随机应变,歌声此起彼伏,她们既相互较量,也彼此帮助,只要会唱歌的人都能一展歌喉,不会唱的人也可以来凑热闹。对歌你来我去,主客双方在竞赛中享受欢乐,在欢乐中庆祝新生,所有的人都沉浸在快乐和幸福之中。

> 对民歌一是气氛问题,再就是土家人也有自尊心,我生怕搞输哒,他辦(挑战、调侃)我,我就想个歌辦下他,这就对出一定的情谊和气氛出来。通过这段对歌,一搞就是一个小时、两个小时,甚至三个小时。接到就把镶桌往后一拉,就开始跳起花鼓子来。①

消夜对歌是打花鼓子的前奏,打花鼓子是消夜对歌的延续和高潮。打花鼓子先要把嘎嘎引出来登场,孩子的奶奶与嘎嘎对歌对舞。比如,奶奶唱道:

> 嘎嘎今天长得乖(打扮得漂亮),也不怕别人耍(捉弄、开玩笑),今天打个花鼓子来,把亲戚朋友都乐开怀。要不要得?②

嘎嘎一声"要得"就上场了,奶奶和嘎嘎唱起来,跳起来。如果一方或双方都不会的话,她们会事先邀请女支客师或会打花鼓子的妇女代替她们。这之后,两方的亲眷、主人家的宾客们纷纷捉对儿上场。唱的多是情歌。妇女们根据表现的需要,顺手拿起手巾、草帽、扫帚、芭扇等,在堂屋里边唱边跳,人数或多或少,依曲目、场地和人手而定。这些歌既有唱腔又有道白,既有叙事又有抒情,你来我往,有问有答。这样,你一句,我一语,彼此较劲儿,又互相谦虚,很是愉快。正歌酣情浓之时,主客双方更加投入,

① 访谈对象:覃孔豪;访谈时间:2010年7月18日下午;访谈地点:湖北省长阳土家族自治县渔峡口镇双龙村覃孔豪家。

② 访谈对象:覃孔豪;访谈时间:2010年7月18日上午;访谈地点:湖北省长阳土家族自治县渔峡口镇双龙村覃孔豪家。

她们踏着歌的节奏,相对挪动脚步,扭起腰身,一步一探,头或前倾或后仰,屁股则随身子的变化两边翘,眼神随手或拿起的物件顾盼生辉。此时此刻,打花鼓子的人一方面遵循统一的调度,另一方面根据自己的理解和特长尽情发挥。只听到她们唱《十二月望郎》:

> 正月里是新年,情郎哥哥一去大半年,不知哪一天,站在奴面前。
> 二月里百花开,情郎哥哥一去不回来。想交别家女,把奴来丢开。
> 三月里是清明,情郎哥哥一去不回程。话又没说明,水又点不得灯。
> 四月里四月八,神皇庙里把香插。吃了烂竹笋,说话要变卦。
> 五月里是端阳,缎子鞋儿做一双。没见郎来拿,两手贴胸膛。
> 六月里三伏热,取顶草帽半路接。房子手中拿,接郎到我家。
> 七月里七月七,情郎哥哥不来我着急。茶也不想沾,饭也不想吃。
> 八月里是中秋,月下哥哥妹妹手挽手。想起感情深,难舍又难丢。
> 九月里是重阳,情郎哥哥一去不回乡。莫非走远方,把奴丢一旁?
> 十月里郎不来,门前搭起望郎台。妹在台上站,望郎哪方来。
> 冬月里落了雪,花布铺盖叠两叠。叠个万字格,等郎我家歇。
> 腊月三十天,情郎哥哥已回还。喜在妹心上,过个热闹年。①

　　她们一边歌唱,一边舞蹈,时而面对面,时而背靠背,时而侧身擦过,伴着歌中的唱述移步伐,扭屁股,转腰身,情绪和身姿依据歌唱而调整变化,好不深情妩媚!一曲唱跳完,继续下一曲,或者换作另一班人上场。每次交换,女人们都会说不太会唱跳或唱跳得不好之类的谦虚话。可一进场,她们就像换了一个人一样,那么投入,那么婀娜,那么神采奕奕,精气神全显出来了,令人无不动容。花鼓场上多则十几人,少则两人对舞,歌声此起彼伏。

　　到了深夜,情歌唱得更露骨了,女人们的动作也更大胆了。情至高潮,她们你碰我一下,我戳你一拳,一边撩逗,一边嬉笑,或者将事先准备好的锅巴烟灰擦上一手,乘机朝对方脸上涂抹,博得哄堂大笑。适时,她们也把在一旁的嘎嘎、舅母、姨娘抹成花脸,拉拉扯扯上场去,又唱又跳。酣畅之时,亲家双方也恶作剧般地相互往对方脸上乱抹锅巴烟灰,引起满堂欢雀,将气氛推向又一个喜悦的高潮。

① 歌舞者:覃菊秀、覃世翠、田克周、张世菊;歌舞时间:2011年7月12日凌晨;歌舞地点:湖北省长阳土家族自治县渔峡口镇双龙村覃超家。

打花鼓子以生子打喜为主旨,已定型的几十首经典唱段,如《十想》《十送》《十绣》《十写》《十爱姐》《十杯酒儿》《探郎歌》《闹五更》《怀胎歌》《黄四姐》《郎爱姐好人才》《单身汉歌》《结婚歌》《猜字歌》《螃蟹歌》等既可依从传统,也能当场自编自唱,歌舞者可根据自己的喜好与特长选择歌舞的内容。尽管在一些土家族地区有些曲目是必唱必跳的,但具体由哪些人来唱跳则是灵活的。花鼓子的歌舞虽有一些规范,但表演起来比较随意。加之花鼓子曲目的结构特点适合自由发挥、创新变化,因此,只要掌握了基本套路,便能见到什么唱什么,看到什么舞什么。

> 她唱的那个词是即兴发挥的,不是念出来的。像她看见你穿的衣服她也要说,即兴唱就是这样的,鞋子是什么样的,她取笑,你也要说,头发哪么搞起,她也要取笑。往常打花鼓子专门为了好玩、取乐,她还在灶洞里摸些锅灰哒往脸上到处摸,摸哒黑漆漆的,你一巴地去,她一巴地来。①

正是现场的即时表现与交相逗趣才使得花鼓子具有了鲜活的生命活力。特别是没有了孩童在场,妇女们还会唱起《十八摸》一类的荤歌。此时,全然没有了亲家之间的礼性,没有了主客之间的距离,她们都沉醉在歌舞之中了,真可谓"花鼓子当被窝,越跳越快活"。

天边现出曙色,打花鼓子就要收场了,最后以一首《五更调》收尾。

领:一更那锦鸡叫哇啊唉唉啊。合:叫哇啊唉唉啊。

领:奴家的个打扮儿打扮儿才啊起来啊。合:奴家的个打扮儿打扮儿才啊起来啊。

领:双啊手绕开红啊罗帐啊。合:红啊罗帐啊。

领:不知我的绣鞋绣鞋在何方啊。合:不知我的绣鞋绣鞋在何方啊。

领:二更那锦鸡叫哇啊嘻嘻啊。合:叫哇啊嘻嘻啊。

领:奴家的个打扮儿打扮儿才啊穿衣啊。合:奴家的个打扮儿打扮儿才啊穿衣啊。

领:上啊身穿的红啊绫袄啊。合:红啊绫袄啊。

① 访谈对象:颜家艳;访谈时间:2010年1月19日上午;访谈地点:湖北省建始县三里乡孙家坝村张申秀家。

领:下身的个穿起穿起那水罗裙啊。合:下身的个穿起穿起那水罗裙啊。

领:三更那锦鸡叫哇啊悠悠啊。合:叫哇啊悠悠啊。

领:奴家的个打扮儿打扮儿才啊梳头啊。合:奴家的个打扮儿打扮儿才啊梳头啊。

领:左啊边梳起盘啊龙簪啊。合:盘啊龙簪啊。

领:右边的个梳啊起梳起凤凰头啊。合:右边的个梳啊起梳起凤凰头啊。

领:四更那锦鸡叫哇啊喳喳啊。合:叫哇啊喳喳啊。

领:奴家的个打扮儿打扮儿才啊插花啊。合:奴家的个打扮儿打扮儿才啊插花啊。

领:左啊边插呀起灵啊芝草啊。合:灵啊芝草啊。

领:右边的个插啊起插起牡丹花啊。合:右边的个插啊起插起牡丹花啊。

领:五更那锦鸡叫哇啊天明啊。合:叫哇啊天明啊。

领:奴家的个打扮儿打扮儿才啊出门啊。合:奴家的个打扮儿打扮儿才啊出门啊。

领:出呀门就把情郎望啊。合:情郎望啊。

领:不知我的情郎情郎在何方啊。合:不知我的情郎情郎在何方啊。①

如果"打喜"时人们热衷于打花鼓子,尤其是嘎嘎和嘎嘎客喜欢,那么人们便可"见缝插针",只要有时间,就可以唱歌跳舞,这主要是为了图个热闹,活跃气氛,交流感情,这时的歌舞是随意性的,其仪式性较之消夜对歌后的打花鼓子要弱许多。

与此同时,焗匠在厨屋里又忙活起来了,忙着准备饭菜,支客师招待客人们吃早饭,饭菜虽比不上正式的酒席,但还是很丰盛的。早饭过后,六合班打响家业开早台。客人们要走了,主人家送客也先以嘎嘎及嘎嘎客为主。有的嘎嘎在"打喜"仪式完成后便离开,有的嘎嘎则要多住几日。送嘎嘎走的时候,过去不须回赠特别的礼物,最多是给嘎嘎客每家每户一些吃的东西。现如今,也兴回礼了,主人家给嘎嘎和她这边的客人回送各种礼

① 歌舞者:覃孔豪、覃俊娥、田开武、覃世菊;歌舞时间:2010年7月19日上午;歌舞地点:湖北省长阳土家族自治县渔峡口镇双龙村覃孔豪家。

物,比如烟酒、糕点以及日用品等。主人家和支客师送嘎嘎一行出门。嘎嘎一方说:"高山松柏万年青,婆婆爷爷讲礼性,给我们买起珍贵的礼品,我代表家人来一起愧领。"主人家则表示礼物不够好。正式离别时,嘎嘎一方又说道:"昨日来到富贵豪华的家庭,今日我们也要转身(回去),感谢婆婆爷爷的热情照应,也把支客先生操了心,我代表所来的家人呐,向你们表示深深的谢意!"①主人家说招待不周,敬请谅解之类的话。

只有待嘎嘎和嘎嘎客离开了,其他客人才能陆续离开,这时包括支客师在内的帮忙的人才算完成任务,"打喜"仪式才宣告结束。

打喜歌依托于"打喜"仪式,也贯穿"打喜"仪式的始终,其歌唱统一于"打喜"的仪程中。"打喜"仪式是喜庆的、活泼的,也是自由的,然而作为仪式,自然有规有矩,因此,打喜歌的歌唱是彼此情感和共同思想的表达,它亦受制于固定程式的制约。这些歌唱显然与仪式相关联,是仪式的重要部分。

第二节 婚嫁歌的歌唱

清江流域土家族的婚嫁歌萌生并呈现于婚姻仪礼的仪程秩序中,主要包括哭嫁歌、陪十姊妹歌、陪十兄弟歌以及各项仪式活动中的令歌。这些婚嫁歌一方面体现在婚嫁的男女双方家庭之间礼尚往来的仪礼性说赞上,另一方面集中表现于婚姻当事人内心情感表露的唱述中,特别是新娘的哭嫁。婚嫁歌没有华丽的辞藻、深幽的旋律,而是以生活化的言语和通俗易感的曲调节奏演绎人生、表抒心情,伴随结婚仪式的推进而展演,生成为清江土家人的一种仪式惯习。这种歌唱既遵循相应的固有程式,又可灵活机动地处理,既有以吟说为主的歌,也有以唱述为主的歌,其主旨明确,层次分明,意蕴悠长。

清江流域土家族的婚姻形式经历了从群婚到对偶婚,再到专偶婚的演变过程。在相当长的发展时期里,土家族男女婚配自由,他们在生产劳动、赶集聚会或其他各种社会交往中接触相识,以歌传情,日后再进一步相互了解,双方可靠、情投意合,便可告知父母,若双方父母不反对,就可结为夫妻。至"改土归流"以后,土家族的婚姻多从父母之意,通过媒人撮合完成。土家族一夫一妻制的婚姻缔结主要通过举行冠笄之礼和婚礼来确认。清

① 2011年7月12日湖北省长阳土家族自治县渔峡口镇双龙村覃超家"打喜"仪式现场张世菊讲礼性话。

代《长阳县志》卷三载:"古冠婚为二事,长邑则合而为一。"

清江土家人的婚姻仪礼有着严密紧凑的仪式程序,每一个仪程都有确定的内容、特殊的意义和相应的功能,参与结婚仪式的不同人员从各自的立场出发从事各项活动,表达着自己的思想与情感,展现出鲜明的时代特征与民族特色。

一、提亲 定亲

男方到了一定年龄,便托媒人物色、介绍对象。媒人在男女双方家中走动、撮合。女方父母托人打听男方的家庭情况。在这个过程中,男方是提亲讨口气,女方是放话看人家。双方讲好后,媒人互通男女双方的生庚八字,请土老师或者算命先生合八字。如果男女双方八字相合无相克,即口头答应联姻。

> 天上无云不下雨啊,地下无媒不成亲。结婚都有媒人,就二面说啊,二面说好哒,才正式见面看啦,再又看的期入门哟。①

在封建社会,男女双方在这个阶段不能见面。随着社会的进步和开化,婚姻当事人的意见受到尊重。同意开亲后,双方约定吉日"过门"。男方家备好礼物,由父母带儿子请媒人陪同到女方家走动,之后,女方姑娘由哥嫂与媒人陪伴去男家查看,事后双方均表示满意才继续下一步,否则到此中断。

男方家请媒人到女方家中提亲时,带一把伞,至女方家门口,将伞撑开,倒立于门外。若女方家将礼物收下,并把伞顺立过来,就是示意不拒绝这门亲事,否则表示拒绝。媒人第二次上门,伞仍然撑开倒立于门外。女方家如果将伞拿进火塘房,说明亲事有了进展,正在请示族人,看舅家是否要"还骨种"。媒人第三次上门,女方家将伞拿进闺房,煮三个糯米甜酒鸡蛋,请媒人"过中",媒人只能吃两个,碗里要留一个,不能空碗。接着杀鸡备酒招待媒人,示意族人和女方家同意这门亲事。媒人便将喜讯告知男家。男家备办酒肉,请人随媒人送至女方家中。②

女方家同意联姻后,由男方家准备红庚帖,敬老爷,填上男方生庚,装

① 访谈对象:覃俊娥;访谈时间:2013 年 7 月 22 日上午;访谈地点:湖北省长阳土家族自治县渔峡口镇双龙村覃孔豪家。

② 袁希正主编:《建始县民族志》,湖北人民出版社 2006 年版,第 303—304 页。

入"拜帖盒",由媒人送到女方家中,向女方家讨红庚。女方家也要敬老爷,在庚书相应位置写上女方的生辰八字,带回男方家,此俗称"拿八字"。男方家将红庚帖收起,请土老师或者算命先生按阴阳五行推论两人是否相克。如果相克,就得做法事禳解。若不能解,则不开这门亲事,但一般情况下都能禳解。拿了八字,男方家就择日定亲。定亲时,男方家须给女方送衣服、首饰、酒肉等,表示正式订婚。届时,女方家会请姑娘的外祖父母、舅父母、族内长辈及叔伯堂兄弟等齐聚,燃烛、烧香、敬酒祭祖,并宴请六亲族人。男方家同样祭祖禀告,将红庚帖放在神龛香炉下,意即收纳为后裔,传续香火。

二、求肯 办嫁妆

一般男十六岁,女十四岁以后就可以婚配了。男方家先请媒人到女方家征求意见,名曰"求肯"。在清江流域土家族地区,媒人依照男方家的意愿到女方家求肯多在新春伊始之际,如果女方同意,便可在这一年的下半年操办婚事,否则,又要等到下一个新春,其他时节一般不兴求肯。所以,求肯歌这样唱道:

> 正月里来是新春,
> 媒人先生来求肯,
> 左说左不依,
> 右说右不应,
> 红庚八字拿残哒(因不能悔改而悔恨不已),
> 姑娘迟早是别家人。①

> 还没梳起头,
> 就在求求求,
> 姊儿妹子舍不得丢。
> 还没裹起脚,
> 媒人就在说,
> 奴家的爹妈舍不得我。②

① 中国民间文艺家协会湖北分会、长阳土家族自治县文化局编:《中国歌谣集成湖北卷·长阳土家族自治县歌谣分册》,第251页。
② 同上书,第250页。

女方家应允后，新婚的日期时辰由男方家请土老师或者算命先生卜算，选择良辰吉日，再托媒人到女方家报告，称为"报期"。报期时，男方家要按女方家的要求，依族亲辈分备办衣饰、粮食、果饼等物，名曰"茶食"，持名帖礼单，用红纸写明娶亲日期，祭告祖先后，派人同媒人一起送至女方家。"过礼"有歌唱道：

> 梭罗树，紫荆开，
> 良辰吉日过礼来。
> 红叶先生把话传，
> 虽说礼轻情意在。①

女方家收取礼物和期单②，在款待媒人等客人之后，同样以名帖回复男方家，表示同意办理婚事。

结婚日期确定后，男女双方就着手筹办婚事，女方家要尽量备办各式各样的嫁妆，至于嫁妆的多少、优劣全由家中经济状况而定。男方家则要为新娘准备衣物首饰，并做新床铺。新床铺要选用经久耐用的松树、杉树或其他能结籽的木材，以"有籽"谐音"有子"。

女方家同意结婚后，男方家还要请土老师或者算命先生推算结亲发轿的日子，并将日子写在红纸上，备点酒肉礼物，送往女方家。女方家接到男方家送来的迎娶日子，择吉日缝制嫁衣、蚊帐等嫁妆。嫁妆大至桌柜，小到锅碗，都可备办。富裕之家，样样配套成双，即便家境贫寒，也要想方设法为姑娘多置办一点嫁妆，这是为姑娘到婆家后争面子、争地位。在结婚前夕，姑娘在家筹办自己出嫁的随身物件，如花手巾、绣花鞋等。嫁妆可在正式婚期前送往男方家，现多为姑娘出嫁当天随行迎送。

三、哭嫁

清江流域土家族姑娘在出嫁之前，有哭嫁之俗。所谓哭嫁，是临近婚期，新娘与父母、姊妹等人相互边哭泣边唱歌，诉衷肠、吐真情，多是抒发离愁别绪或相互劝慰勉励。哭嫁时间长短不一，短则三五天，长则数十天，新娘家会邀请关系要好的亲戚或邻里姑娘来家帮忙赶做出嫁的针线活，大家

① 中国民间文艺家协会湖北分会、长阳土家族自治县文化局编：《中国歌谣集成湖北卷·长阳土家族自治县歌谣分册》，第 252 页。

② 清江土家人说的"期单"是指写有新婚日期的单子。

聚在一起,手里做着活儿,口里就唱开了,所唱之歌就是哭嫁歌。哭嫁歌如泣如诉,似唱还哭,情感真切,有新娘一人独哭独唱,也有新娘与他人对哭对唱或同哭同唱的。在过去,土家族姑娘出嫁不哭是不吉利的,也不成规矩,反而是越哭越热闹、越哭越吉祥。在土家族地区,"有钱的大户人家请私塾先生一样,给自家的未嫁之女请会哭嫁的妇女教'哭嫁'歌,为女儿将来争名誉,为自己将来争颜面。因此,不少村寨都有职业或半职业性的教哭嫁的'哭嫁娘子'"①。从这个角度上说,哭嫁成为土家族女子才智贤德的衡量标准。

土家族待嫁的新娘以歌代哭,用亦哭亦唱的方式表达离别亲人、为人媳妇的复杂心情。哭嫁歌音韵低沉,曲调婉转,唱而如哭,哭得越厉害、唱得越忧伤,表示感情越深厚、心意越纯正,今后的日子也就越美好。然而,哭嫁歌并非某一首歌谣,也并非某一个时间点因哭而吟唱的歌谣,而是在一个特殊时间段内演唱的歌谣,它是与哭嫁的仪程结合为一体的。哭嫁歌既热闹又悲沉,几乎贯穿结婚仪式在女方家的所有部分,由于哭嫁的时间较长,哭唱的对象较多,因此哭嫁的仪程是系列性的,哭嫁歌也是系列性的,什么时间段就有什么样的仪式活动,就有什么样的哭嫁歌谣。诚如《土家族文学史》所说:"'哭嫁歌'是一部大型的'套曲',有序幕,有高潮,还有尾声。但唱时伸缩性极大,可多可少,可增可减,往往因新娘的身世遭遇及对这场婚姻的不同态度而有所变化。因此结构完整、演唱灵活、内容与形式的高度和谐统一,也是哭嫁歌另一重要艺术特点。"②

依照哭嫁的仪程,哭嫁歌的基本结构为:哭开声,即哭嫁歌的序曲,由新娘或她的至亲开哭后,正式进行哭嫁歌唱的仪式。

哭嫁歌的主题组曲,由多首哭嫁歌组成,歌唱内容有新娘"哭自己""哭爹娘""哭兄嫂""哭姊妹""哭众亲友"和"骂媒"等;也包括新娘与父母亲友相互哭唱的歌,如"母女哭""父女哭""兄妹哭""姊妹哭"等。比如"哭爹娘"时,新娘唱道:

　　…………
　　在娘怀中三年滚,头发操白许多根。
　　青布裙来白围腰,背过几多山和坳。
　　布裙从长背到短,这山背到那山转。

① 彭荣德:《试论土家族哭嫁歌的娱乐性及其功利目的》,《民间文学论坛》1987年第2期。
② 彭继宽、姚纪彭主编:《土家族文学史》,湖南文艺出版社1989年版,第246页。

又怕女儿吃不饱,又怕女儿受风寒。
为置嫁妆操碎心,只因女儿生错命。
哭声爹来刀割胆,哭声妈来箭穿心。
只道父母团圆坐,谁知今日要分身。①

"哭爹娘"不仅要哭养育之恩,而且要哭出嫁之苦,如"爹妈看我千斤重,人家看我四两轻,十字街头一杆秤,一样毫绳几样认""服侍人家不如意,要受人家冤枉气"等。女儿感恩且担忧的如泣如诉引发了母亲悲伤的情感涌动,但她又要按捺住自己的情绪,劝导女儿,于是唱起《劝女歌》:

莫流泪啊莫寒心,女儿伤心痛始亲。
娘家不是久留地,迟早都是要出门。
天下做女都一样,世上不是你一人。
皇帝养女招驸马,官家小姐配成婚。
成家立业做世界,皇朝古礼这样兴。
为娘走了这条路,女儿要踩脚后跟。
有些没顺女儿心,宽宏大量要容情。
公婆面前行孝道,高声喊来低声应。
哥嫂姊妹要和顺,左邻右舍多亲近。
娘的话儿牢记住,千放心来万放心。②

新娘哭嫁,亲人朋友都来陪伴,触景生情,她们相互哭、彼此应,就有了哭兄嫂、别姊妹、哭众亲友等的歌唱。

哭兄嫂以哭哥哥为主,道出手足之情,又埋怨男女不公。

我的哥哥呀我的哥!
你我本是同娘生,你我本是同娘养。
哥是门前一棵树,树大根深长得牢;
妹是水上浮萍草,顺水漂流流远了!
我的哥哥呀我的哥!

① 访谈对象:萧国松;访谈时间:2013年7月16日晚上;访谈地点:湖北省长阳土家族自治县龙舟坪镇萧国松家。
② 田发刚、谭笑编著:《鄂西土家族传统文化概观》,第289页。

今朝你要早早睡,明朝启程送妹妹。
送到他乡去受苦哇,送到他乡去受罪。
送到半路一匹岩,莫到半路转回来;
送到半路一条沟,莫在半路把妹丢嘞!
…………①

长大成人要别离,别娘一去几时归?
别娘纵有归来日,能得归来住几时?
妹妹去,哥也伤心嫂伤心。②

兄嫂哭新娘,以嫂嫂哭为主,主要唱述宽慰开导的话语,哥哥则中规中矩,寄训诫于劝导之中。

我的妹妹呀我的妹,
叫声妹妹莫伤心,
嫂嫂也是过来人,
我已过门五年整,
亲如同娘共母生呐!
我的妹妹呀我的妹!
妹妹在家很是乖,
又聪明来又勤快,
如今你我要分开,
嫂嫂我把你偎在怀嘞!
我的妹妹呀我的妹!
燕子飞过九重岩,
这回去哒几时来?
你们夫妻要恩爱,
和气能生财,
公婆面前笑颜开,
孝敬长辈理应该,

① 彭万廷、屈定富主编:《三峡民间文学集粹》(二),中国三峡出版社 1995 年版,第 176—177 页。
② 中国民间文艺家协会湖北分会、长阳土家族自治县文化局编:《中国歌谣集成湖北卷·长阳土家族自治县歌谣分册》,第 257 页。

妯娌之间莫扯皮，
一张嘴巴莫滥摆，
嫂扎咐（嘱咐）你莫见怪嘞！
我的妹妹呀我的妹哇！①

骂媒人是新娘哭唱着痛骂媒人的歌，声调由悲转怒，语气铿锵有力。

你噘媒婆，
我噘媒婆，
猪头脸盘尖尖脚，
刹去刹来两边唆，
今天吃了明天死，
后天埋在大路坡，
哞哞（牛儿）蹋，
咩咩（羊儿）踩，
踩出肠子黄狗拖，
看你还当不当媒婆。②

越是临近婚期，哭唱时间越长，歌声越悲切。到了婚礼的正期，新娘还要"哭开脸""哭戴花""哭穿衣""辞祖宗""哭背亲""哭上轿"等，直至去到婆家方才休止。

哭嫁歌是哭嫁仪程的核心部分。从仪式活动和哭嫁歌的歌唱来看，每个时间段哭嫁歌的歌唱次序和内容都是顺应仪式主题及进程的，不能随意调动，歌曲之间的联系也是配合仪式活动之间的联系，哭嫁歌与仪式活动相互配合，循序铺排，体现出固有的程式。但哭嫁又并非一味地遵循程式，而是多与婚嫁现场的环境和人员有关系。它以哭嫁为主旨，用传统的方式因眼前的人、事、物等来传达传统的意蕴，边编边唱、边唱边哭是主要的歌唱形式。当然，这种歌唱以传统的结构程式为基础。因此，哭嫁歌的歌唱既有传统赋予的模式，又有不断丰富的内容，哭嫁的仪程也因为哭嫁歌的歌唱而具有意义。

在喜事迎门的时刻，哭嫁似乎营造了一种极不协调的氛围，但这正是

① 彭万廷、屈定富主编：《三峡民间文学集粹》（二），第 177—178 页。
② 龚发达编著：《土家风情》，第 22 页。

清江土家人生活的奥妙所在,它让婚姻仪礼富有戏剧性而多彩有趣。哭嫁不能脱离结婚仪式的环境,它是其中的一个仪程,也是一种习俗,充盈了情感与审美效应。这种习俗与艺术的结合使得哭嫁在生活变迁和意义延展中保有生命的活力与生存的养料,继续地传承发展。

四、陪十兄弟 陪十姊妹

婚礼前一个月起,男女双方都要用红帖邀请亲朋好友到时前来吃喜酒,名曰"接客"。其中男方要请九位未婚男子,女方要请九位未婚女子作为陪新郎和陪新娘的特别客人。男女双方还要各请善于料理的支客师,代替主人家总管事务。到婚期前的一两天,男方家要派人送一头肥猪到女方家,亦称"过礼",这头猪被称作"礼猪"。也是从这时候起,双方家庭便开始鼓乐齐鸣,迎宾待客。

到婚礼正期的前一天晚上,新郎和新娘沐浴、换装,新郎包上新包头,受礼取名号;新娘"开脸"①"上头"②,打扮好,新郎、新娘各自祭拜祖先。

新娘哭开脸及上头,属于女性的成年仪式,只容许少数亲人在场,新娘在哭唱中与家人一起共同完成这个仪式。它意味着出嫁的姑娘已经成人了,能够承担相应的责任与义务,不过此时姑娘的内心是焦虑不安的。为新娘开脸、上头的上头婆婆轻声吟唱道:

 左弹一线生贵子,
 右弹一线生娇女。
 一连三线弹得稳,
 小姐胎胎产麒麟。
 眉毛扯得弯月样,
 状元榜眼探花郎。
 妹妹今日恭喜你,
 恭喜恭喜你做新娘。

① 开脸:新娘脚踩"金满斗",坐南朝北或坐北朝南,忌东西向,上头婆婆用男家送来的红丝线,在她眉额上绞三下,眉梢绞三下,后颈绞三下,再用男家送来的熟鸡蛋,在新娘脸上滚三下,即为"开脸"。开脸,也有的土家族地区称其为"弹三线",即用滑石粉涂抹脸部,以一根红丝线先在新娘脸两侧各弹一线,再在额中弹一线,绞掉汗毛。开脸时,要选择避人的地方,不要旁人看见,否则易流血、起疙瘩。

② 上头:上头婆婆将新娘做姑娘时留的发辫,梳成"粑粑髻子",别上银簪,插上红花。

打开小姐的青丝发,
象牙梳子往下压。
左梳右挽盘龙髻,
右梳左挽水波云。
盘龙髻上加潮瑙,
水波云中麝香熏。
前梳昭君抱琵琶,
后梳童子拜观音。
昭君琵琶人人爱,
童子观音爱坏人。①

新娘家邀请与新娘交好的未婚姑娘九人,和新娘同坐一席,宴席消夜,相伴而歌,谓之"陪十姊妹",此可视作唱哭嫁歌的高潮。清代诗人田泰斗有竹枝词云:"新梳高髻学簪花,姣泪盈盈洒碧纱。阿母今朝陪远客,当筵十个女儿家。"②陪十姊妹开头要唱开台歌,结尾要唱圆台歌,中间则由十姊妹交相传唱,她们或独唱,或对唱,或齐唱,内容多为唱述父母养育之恩、姊妹难舍之情和为人之妇的知识等,一唱就是一通宵。

"歌为曼声,甚哀,泪随声下。"③《石榴开花叶儿翠》《堂前红灯团团圆》《听我唱个十姊妹》等均可作为开台歌,在开场时唱。

石榴开花叶儿翠,
当堂坐的十姊妹。
十个姊妹都请坐,
听我唱个开台歌。
人又小来命又窄,
唱个歌儿得罪客。
得罪老的犹似可,
得罪小的莫笑我。
石榴树上滴点油,
这号油儿好梳头。

① 周立荣、李华星、肖筱编:《土家民歌》,第164页。
② 沈阳选注:《土家族地区竹枝词三百首》,第113页。
③ 李拔纂修:《长阳县志》,清乾隆十九年(1754年)抄本。

大姐梳起盘龙簪,
二姐梳起插花头,
只有三姐不会梳,
梳个狮子滚绣球。①

四方桌的宴席摆在堂屋里,紧邻神龛的一方为上席,与神龛正对的一方为下席。上席坐三个人,中间为出嫁的新娘,下席坐三人,两边旁席各坐两人。

一条板凳坐三人,
当中坐的离乡人,
头上戴的离乡巾,
脚上穿的离乡鞋,
离爹离娘几时来?②

连同新娘一起的十姊妹围镶桌而坐,依次而歌。歌长短不一,可临场选择和发挥。比如:

姊妹亲,姊妹亲,
拣个石榴平半分,
打开石榴十二格,
隔三隔四不隔心。③

陪十姊妹唱的歌有感念恩情的,有教导为人的,有趣味问答的,内容和形式多种多样。比如,新娘唱《十哭》:

一哭我的妈,不该养奴家,养了奴家要陪嫁。
二哭我的爹,女儿也不撇(差),大务小事都做得。
三哭我的叔,坐在大堂屋,大务小事靠叔叔。
四哭小兄弟,送到学堂去,衣帽鞋袜没做起。

① 谭德富、严奉江、荣先祥编著:《建始民歌欣赏》,湖北人民出版社2009年版,第161页。
② 龚发达编著:《土家风情》,第17页。
③ 中国民间文艺家协会湖北分会、长阳土家族自治县文化局编:《中国歌谣集成湖北卷·长阳土家族自治县歌谣分册》,第253—254页。

五哭我的哥,姊妹也不多,过年过节来接我。
六哭我的嫂,待我待得好,泡茶煮饭我学到。
七哭我的妹,比我小两岁,针线活路没教会。
八哭我的妈,今晚在娘家,明晚就是在婆家。
九哭金鸡叫,奴家忙起早,吹吹打打抬上轿。
十哭我的妈,多谢多谢哒,多谢爹妈我走哒。①

《十劝姐》这样唱:

一劝姐,到婆家,梳头洗脸要快耍,不比女儿在娘家。
二劝姐,敬公婆,公婆面前要孝顺,孝顺公婆是狠人(能人)。
三劝姐,敬丈夫,莫把丈夫带搓磨,妻子无夫身无主。
四劝姐,种田忙,起得早来睡得晚,前仓收得后仓满。
五劝姐,来人客,装烟倒茶要亲热,双手递来双手接。
六劝姐,规矩好,老是老来少是少,大是大来小是小。
七劝姐,学针线,挑花绣朵针要齐,要学木雕笔画的。
八劝姐,要学好,你在婆家莫吵闹,要学棚柴火焰高。
九劝姐,人家走,是非朝朝口里有,紧开言来慢开口。
十劝姐,回娘家,莫在娘家讲小话,莫把亲戚说生哒。②

清江流域土家族十分注重对出嫁姑娘的言行教育,主要劝导姑娘到婆家后要勤俭持家、孝敬老人、和气生活。

《解歌》《倒解歌》问答解谜,风趣幽默;《十枝梅》《十二月花》取意自然,歌赞美德;《十个姐儿织绫罗》《一对鸳鸯飞过河》质朴亲切,展现技艺……《苦媳妇》唱到伤心处,姊妹们齐哭悲切,又相互劝慰。

门前一道清江水,
妹来看娘不怕深。
四川下来十八滩,
滩滩望见峨眉山。

① 谭德富、严奉江、荣先祥编著:《建始民歌欣赏》,第184—185页。
② 同上书,第186页。

妹妹回，
爹也喜来妈也欢。①

姊妹们都从歌中体会到生命的珍贵与艰辛，感悟到生活的真谛与意义。哭嫁歌虽悲戚，却是清江土家人感喜事之忧、转忧患为喜的最好方式。土家族有"哭恸喜事来，万事皆和谐""不哭不热闹"之说。清江土家人用"哭式"的歌唱表达对生命的尊重，也是在生命的感召下，他们感叹生命的不易，企望生活的美满。

待到五更鸡叫时，一首圆台歌结束陪十姊妹的活动。

一对鹦哥飞出林，一对喜鹊随后跟。
鹦哥叫声花结果，喜鹊叫声果满林。
花结果来果团圆，花果团圆万万年。
恭喜你来恭喜你，恩爱夫妻到百年。②

与新娘家"陪十姊妹"相对应，在相同的时间，新郎家要择亲朋好友中与新郎要好的九个未婚男子陪伴新郎，饮酒唱歌，这叫作"陪十兄弟"，即在家中神龛前摆一桌宴席，酒菜、糖果皆有，新郎坐席的上首，九人轮坐两边。席中设一酒杯，也叫令杯，令杯递到谁的手里，谁就说令唱歌。

我们这里陪新郎，那就是说令。在镶桌上，新郎坐在正中间，几个人相互说唱，还可以传给下面的陪客往下说。来的亲朋好友都可以参加。一个杯子，取两根棒棒儿，篾棒棒儿，往那一搁，高头扎的一朵花，搁在那个杯子上，这为令杯，那个里头装的还有米呢。鞭炮响哒，支客师来一说，就开始说令。您有多少说多少，只要您爱好说，要说祝贺这个新郎的吉利话。③

"陪十兄弟"首先要选一位歌师傅或者由支客师开令，唱开台歌。

① 中国民间文艺家协会湖北分会、长阳土家族自治县文化局编：《中国歌谣集成湖北卷·长阳土家族自治县歌谣分册》，第257页。
② 谭德富、严奉江、荣先祥编著：《建始民歌欣赏》，第165页。
③ 访谈对象：田少林；访谈时间：2013年7月21日上午；访谈地点：湖北省长阳土家族自治县渔峡口镇双龙村田少林家。

 石榴开花一口钟,今晚陪个十弟兄。
 各位兄弟都请坐,听我唱个开台歌。
 说开台,就开台,开台歌儿唱起来。
 新打剪子才开口,剪起牡丹对石榴。
 东剪日头西剪月,当中剪起梁山伯。
 梁山伯与祝英台,二人同学读书来。
 男读三年做文章,女读三年考秀才。
 张秀才来李秀才,接我文章做起来。
 青冈大树枝叶多,引得凤凰来做窝。
 凤凰窝里开粮巢,弟兄口里好盘歌。①

 陪十兄弟的歌唱常以祥瑞事物起兴比喻,转而赞赏新人、祝福新人。又如,开令歌唱:

 坐十友,登国台,
 要我今天把令开。
 芙蓉多结籽,
 喜事迎门来,
 喜鹊门前叫,
 叫着等花开,
 天花引动地花开,
 喜鹊引动凤凰来,
 新哥饮酒等令来。
 十杯酒,十枝花,
 恭贺新哥把财发。
 十杯酒,十个令,
 酒杯举高传别人。②

 陪新郎的兄弟们围桌而坐,轮流说唱,既抒发兄弟姊妹之间的情谊,又共同祝福新人美满幸福。

① 谭德富、严奉江、荣先祥编著:《建始民歌欣赏》,第167—168页。
② 赵举茂编著:《地方民间传统文化(百事通)》(个人资料),第6页。

开令开令,
金榜题名,
状元及第,
学士翰林。
一开天长地久,
二开地久天长,
三开荣华富贵,
四开金玉满堂,
五开五子登科,
六开六鹤同寿,
七开齐朝天子,
八开八日景象,
九开千年富贵,
十开万代新人。
一杯酒令,
酒杯另行。①

一人说唱了令歌,便将令杯传给邻座的另一人或者选一特定的人,只要令杯传到谁面前,这人便要说令唱歌。

我敬新哥一杯酒,
祝你贵子明年有。
我敬新哥一块肉,
新哥弄个好媳妇。②

三根杉树长起天,
黄鹤做窝在天边,
有人拣到黄鹤蛋,
不做皇帝也做官。③

① 中国民间文艺家协会湖北分会、长阳土家族自治县文化局编:《中国歌谣集成湖北卷·长阳土家族自治县歌谣分册》,第265—266页。
② 赵举茂编著:《地方民间传统文化(百事通)》(个人资料),第7页。
③ 中国民间文艺家协会湖北分会、长阳土家族自治县文化局编:《中国歌谣集成湖北卷·长阳土家族自治县歌谣分册》,第272页。

 新郎门口一根杨,
 杨有一丈二尺长,
 先请木匠后请雕匠,
 雕龙雕凤雕鸳鸯,
 双双凤凰,
 对对鸳鸯,
 荣华富贵,
 金玉满堂。①

 令歌可长可短,可繁可简。即便一时说唱不上来,也要临机应变,即兴说唱两句,比如"桌上一个洞,令杯往前冲,一杯酒行,酒杯另行"②,应付过去,否则就要接受惩罚,喝酒三杯。

 如果他横直无言所答,我就瓣(取笑)他吵,说些子撩(逗)他的啊,就说"门口一个塘啊,塘的出螃螃,会说令的吃螃螃啊,不会说令的是撞膀(傻瓜)"。③

 陪十兄弟除了说唱令歌外,也可自由演唱其他民歌,如《十劝郎》《送庚书》《五更调》等。

 新郎不说令,他是听别人说,陪他吵。陪新郎说令,也可以唱歌。唱完了,我们把镶桌往拢攒下儿啊,那个场子大一些,我们好又唱又跳,跳花鼓子。④

 陪十兄弟最后仍以一首收令歌或圆台歌结束。

 收令收令,
 收进我一人。

 ① 中国民间文艺家协会湖北分会、长阳土家族自治县文化局编:《中国歌谣集成湖北卷·长阳土家族自治县歌谣分册》,第271页。
 ② 同上书,第268页。
 ③ 访谈对象:田少林;访谈时间:2013年7月21日上午;访谈地点:湖北省长阳土家族自治县渔峡口镇双龙村田少林家。
 ④ 同上。

四水归大海，
　　令酒归壶瓶。
　　糖果归我们，
　　碟子归主人。①

　　四川下来三个庄，
　　不种谷子种高粱，
　　吃酒要吃高粱酒，
　　唱歌要从高起手。
　　你一首，我一首，
　　唱到月落鸡开口。②

"陪十姊妹"和"陪十兄弟"不仅是表达情感与思想的舞台，而且是衡量才学与智慧的平台，它们通过歌令共同鼓励新婚夫妇胜任新的角色，承担新的责任，展开新的生活，实现人生的关键转折，并祝福他们早生贵子，婚姻美满。

五、迎亲 发亲

婚礼正期的清晨，男方家要依据女方家嫁妆的多少组织迎亲队伍，队伍的人员组成和先后次序均听管理迎亲事务的路都管指挥，其中有新郎、媒人、陪郎以及抬、挑嫁妆的人。迎亲的人员早早吃饭，便筹备运输嫁妆的工具。新郎先跟随父亲祭祀祖先，然后迎亲队伍就列队出发，去女方家迎亲。此时，新郎坐押花轿，陪郎骑马，媒人乘坐小轿。

即将到达女方家，女方要在路口设拦门礼。女方的支客师与迎亲队伍的路都管、媒人盘唱辩答，对歌讲礼性，要压轿粑粑。

　　女方：
　　喜盈盈来笑盈盈，拦门桌子摆朝门；
　　燃香三炷蜡九品，主东请我来拦门；
　　我今拦门无别事，要请礼官先生报个名。

① 中国民间文艺家协会湖北分会、长阳土家族自治县文化局编：《中国歌谣集成湖北卷·长阳土家族自治县歌谣分册》，第274页。
② 谭德富、严奉江、荣先祥编著：《建始民歌欣赏》，第170页。

男方：
耳听贵府先生请，在下×××来报名；
望乞先生原谅我，请问高姓和大名。
女方：
愚某久闻先生大名，
是当地贤良才子文人；
学识广博八方，
胸藏万卷通古今。
今天红门大喜事，
先生带来多少人？
吹吹打打，炮火连天，
从何而来？从何而行？
从水路来，过了多少潭和滩？
从旱路来，走了多少岭和弯？
男方：
承蒙先生来提问，
愚下是个山里人，
出身家境贫寒微，
少读诗书言辞钝。
带来马匹一十二双，
随行队伍七十二人，
先从水路来，只见波浪滚滚，
分不清是潭是滩；
后从旱路走，到处云雾蒙蒙，
看不清是岭是弯。①

女方居下风，就要礼让迎亲队伍进门。如果迎亲队伍礼数不周、对歌失败或者不愿给压轿粑粑，女方就把路都管和媒人关进猪栏或牛棚，以示惩罚，实为逗趣，有的甚至拒绝发亲。这时，迎亲队伍就要多拿礼物向女方求情，还有的戏谑着冲门抢亲。

① 田荆贵主编：《中国土家族习俗》，第 94—95 页。

男方：
在下愚昧无知，
甘拜先生为师。
现把礼性奉敬，
请开方便之门。
女方：
笑纳礼性，
打开中门，
有请先生，请进中庭。①

迎亲队伍至女方家大门外，女方燃放鞭炮，表示庆贺和迎接。双方的乐队汇合，共同吹奏，直至媒人引领新郎告拜女家祖先。随即，女方家打发新娘启程去婆家。发亲歌唱道：

金壶打酒酒花堆，
姑娘喝个上轿杯，
我拿出酒来无好酒，
拿出菜来也无好菜，
打发娇娇去哒来。②

清江土家人迎娶还有"受肪不受肘"的讲究。也就是迎娶之时，男方要给女方送一只猪肘子和一块带肋骨的猪肉"肪"，女方只受其一，一般只受肪退肘。不过，新婚回门或是其他年节，男方给女家送礼时，猪肘子是少不了的。

迎亲队伍到女方家中稍微休息，就入席享宴。宴后，迎亲的人员就按照事先的布置绑扎嫁妆，新娘则要在房中穿戴打扮整齐。哭穿衣，出嫁的姑娘穿上嫁衣便表示她即将被送入花轿，从此脱离了家人和祖荫的庇护，因此姑娘的情绪更激动，歌声更凄厉。

① 田荆贵主编：《中国土家族习俗》，第95—96页。
② 中国民间文艺家协会湖北分会、长阳土家族自治县文化局编：《中国歌谣集成湖北卷·长阳土家族自治县歌谣分册》，第278页。

我今不披露水衣，
露水衣是害人的。
穿了露水衣，
要受人家老少欺。

我今不穿露水鞋，
露水鞋是生死牌。
穿了露水鞋，
要被人家老少踩。

我今不搭露水帕，
露水帕是大冤家。
搭了露水帕，
要挨人家老少骂。

不披不穿也不搭，
不出家门不出嫁。
宁肯守在娘家里，
不愿人前当牛马。①

新娘上身穿大袖大摆的露水衣，下身穿八幅罗裙，圆亲婆婆为她搭上红布盖头，待到吉时良辰，把她从房间里牵到堂屋中，站立于一个贴有"黄金万两"红纸的斗中，取意金满斗，告拜祖先，拜辞父母，并将手中的一把红筷向周围撒去。清江上游利川有《哭撒筷子歌》：

一个火把亮堂堂，
一把筷子十二双。
冤家出门鸟飞散，
筷子落地有人捡。
哥哥捡到把福享，
弟弟捡到压书箱，
妹妹拾去调鸾凤，

① 侯明银编：《民间歌谣》，第287—288页。

> 表姐表妹抬到哒,
> 一生一世都吉祥。①

辞香火,哭祖宗,是出嫁的姑娘在拜辞祖先的仪式上演唱的歌,除哭别亲人外,还要给予他们祝福。

拜辞结束,新娘由她的兄弟背出堂屋大门,并换上由婆家带来的绣花鞋,再背到停在大门前等候的花轿中,意为不带土、不带财,然后由嫂嫂或弟媳放卷帘、关轿门,新娘的亲人扶轿送别。哭上轿,可视为哭嫁的尾声。临上轿前,出嫁的姑娘更是与父母姊妹哭作一团,背亲的哥哥则要设法让妹妹上轿,妹妹以哭唱表达她对婚配的最后抗拒。

> 铜锣响几声,
> 婆家来娶亲,
> 脚踏金满斗,
> 筷子谢门神,
> 哥哥背上轿,
> 嫂嫂锁轿门,
> 钥匙交嫂嫂,
> 我是别家人。
>
> 柿子叶叶青,
> 婆家来娶亲,
> 铜锣三声响,
> 唢呐三声音,
> 旗锣轿伞鞭炮炸,
> 炸的为娘心里疼。②

又如新娘即将面对离别,心绪集中迸发,唱歌道:

> 天上一路大雁群,
> 地上一路娶亲人;

① 黄汝家:《土家山寨哭嫁歌》,罗士松、罗展翅、花树林主编:《土家风情集锦》,中国文史出版社1991年版,第95页。
② 龚发达编著:《土家风情》,第19页。

> 早晨娶亲七把伞,
> 黑哒娶亲七盏灯;
> 照到山上树叶青,
> 照到河里水也明;
> 官家小姐对书生,
> 堂屋金灯对银灯;
> 上身穿的红花袄,
> 下身系的露水裙;
> 早晨还是娘家女,
> 今晚便是婆家人。①

出嫁的姑娘在娘家以哭唱的形式度过的这段时间是煎熬的、难舍的,也是充实的、幸福的。至此,以出嫁姑娘为中心的哭嫁歌结束。

新娘上路,不论下雨天晴,都要撑一把油纸花伞,名叫"露水伞"。此刻,鞭炮和鼓乐同时齐鸣。此为"发亲"。俗话说:"哥哥背上轿,妹妹你坐到,嫂嫂锁轿门。"②

自发亲开始,迎亲队伍依次离去,鼓乐前导,新郎领先,陪郎相随,后面就是搬运嫁妆的人员。在新娘的花轿前有仪仗,后有媒人和高亲③乘坐的小轿数乘,队伍庞大、壮观。

等到嫁妆抬入堂屋,男方家必请夫妻关系和睦、有儿有女的男子二至四人将其搬进洞房。再由家境好、有儿女、夫妻团圆的两位妇女充任圆亲婆婆,为新郎新娘铺床安枕。她们念唱道:"铺床铺床,金玉满堂。先生儿子,后生姑娘。""床儿五尺长,两枕绣鸳鸯。恩爱一辈子,财宝滚进房。"④圆亲婆婆于床头和四角置枣子、花生等物,寓意早生贵子、儿女双全,一边安放,一边说唱,比如放饼子,"四个角的放饼子,生的儿子戴顶子";放筷子,"四个角的放筷子,生的儿子当太子",既是祈子,亦是祈福。

新娘的花轿则停放在男方家堂屋大门前,鼓乐齐奏,鞭炮齐鸣,进门先行"拦车马"礼,即跨堂屋大门门槛安放一张方桌,桌上放香案、灯烛和装有

① 侯明银编:《民间歌谣》,第284页。
② 访谈对象:孙家香;访谈时间:2005年7月28日上午;访谈地点:湖北省长阳土家族自治县第一福利院孙家香房间。
③ 高亲:新娘娘家护送新娘到婆家的人,一般是新娘的兄、嫂、弟或弟媳等,也称送亲客。姐妹不能送亲,有"姐送妹,穷三辈"的说法。
④ 周立荣、李华星、肖筱编:《土家民歌》,第171—173页。

谷米的斗,内插一杆秤和一把尖刀,秤杆上系一条黑丝包头,土老师手提一只雄鸡,率新郎立于香案前,面对花轿顶礼焚香,土老师取雄鸡鸡冠上的血点轿顶、轿杆数处,同时口念祝祷文,将斗中谷米向花轿抛撒,并念唱道:"日吉时良,天地开张,今日回神,车马还乡。"接着奠酒,有请护送新娘的车马神返还女方家的意思,因而也叫作"回神"或"回煞"。

六、拜堂 夺床

花轿停稳后,由两位圆亲婆婆扶新娘下轿,引进婆家大门。新娘跨婆家大门时踢一脚门槛,称为"封口",意为婚后夫妻不发生口角。新郎、新娘进入正堂之后,支客师命闲杂人等回避,关上大门,家长亲自明红烛,焚香纸,新人双双牵红并立,向宗族牌位行礼,告拜祖先、天地和父母,后夫妻互拜,谓之"拜堂"。新郎新娘行礼,节奏由圆亲婆婆掌握,必须让他们保持一致,以喻示新人白头偕老。圆亲婆婆还唱拜堂歌:

> 拜堂拜堂,
> 日吉时良。
> 天地相配,
> 姊妹成双。
> 传宗接代,
> 后世不忘。
> 光宗耀祖,
> 五世其昌。
> 一拜天地,
> 二拜向王,
> 三拜君师,
> 四拜爹娘。
> 交杯饮酒,
> 长发其祥。①

拜完堂,圆亲婆婆扶持新郎新娘入洞房时也要念道:"二人手挽手,就往洞房走""神前一堆亮,风吹两面荡,今年过喜事,明年就有儿子抱"。

进入洞房后,新郎与新娘争坐婚床正面中间的位子,抢坐新床。坐床

① 龚发达编著:《土家风情》,第30页。

按照男左女右的规范,以床正面的中线为界,新郎和新娘都尽量抢坐在中线上,预示未来各自在家中的地位,所以他们彼此各不相让,直至新郎把新娘的红盖头揭开为止。新人抢坐于床上,圆亲婆婆又赞道:"滴水床儿四角方,鲁班师傅画小样,新郎新娘来压床,行成对来坐成双。"①

夺床后,新郎和新娘共饮交杯酒或交杯茶。

七、迎高亲 坐席

新郎新娘入洞房后,男方家就组织迎请高亲正客。迎高亲,又称"迎风""接风",是迎接女方家送亲客的隆重仪式。新娘出嫁必由结发夫妻的哥嫂弟媳送亲,将新娘送到男方家。从男方家大门口至稻场上,依次排列至少三对盛装的妇女,迎接送亲客。先是迎头道风,一对妇女各端酒一杯,高声赞道:"日吉时良,天地开张,迎风接驾,恭请登堂。"同时各敬上酒一杯。送亲客回赞:"走进贵府门,宾客满门庭,迎锣汪汪叫,客调声声应,镶桌摆得正,鲜花拥台灯。支客先生有才能,亲爷亲妈有名声,请支客先生传达一声,跟亲爷亲妈把揖敬。"此时送亲客接过酒杯,一人将酒洒向天空,一人将酒洒在地上,并一同将空杯奉还迎风者,她们相互行一鞠躬。迎风者左右散开,并转身跟随送亲客之后,送亲客前行三步,与第二道迎风妇女举行同样的仪式,直至进入男方家堂屋为止。

在堂屋正中的镶桌旁,一位少女执红托盘盛红请帖出,揖请高亲正客登堂,名曰"扯迎书"。高亲正客分左右两行起步入室,步履端庄,与迎客妇女揖让升堂。支客师代表男方家致辞迎接高亲正客,迎客妇女亦与高亲正客互讲礼性话,多随口编创溢美之词。礼毕,高亲正客于正堂就上座,吃茶受礼。新郎面见,行礼请教,高亲正客给新郎彩封,表示回礼,之后便可谢座入内室稍做休息。

新郎新娘拜了堂,高亲正客进了门,就准备盛宴坐席。以往男女分开坐,先坐男客,再坐女客,现在不讲究了,可以男女客人一起坐席。但女方家送亲来的高亲是贵客,受到比一般客人更高的礼遇,首先坐席,并由男方家请专人陪客。盛宴是"十碗八扣",由乐队奏乐一一送上席桌。出第一碗头子菜的时候,新郎就一个人出面向亲朋好友敬酒,以示谢意。

八、交亲 闹房

到了晚上,高亲正客告知男方支客师,请新郎的父、母、伯、叔、姑等到

① 周立荣、李华星、肖筱编:《土家民歌》,第173页。

高堂中上坐。高亲正客领着新娘向婆家做交代,意即"交亲"。交亲时,女方家送来的箱柜钥匙放在盘碟中,高亲正客代表新娘一方对公婆说谦虚话,比如新娘不知礼,请公婆多照顾、多教导等。"寒家姑娘,生得愚蠢,儿在娘家,没教成人。大物小事,全不知情,亲爷亲妈,请细教训。"①公婆接过话,也回一些恭维话。"一树梅花遍地开,几位贵客动步来。只怪我家贫实在,未设伏毯和结彩,我家办之不周,做之不来,二位亲客莫见怪。"②高亲正客向公婆交钥匙,口赞:"手提钥匙响叮当,交给亲爷亲妈来开箱,只怪女家多寒微,打点粗箱粗柜粗嫁妆。"③婆婆或者请来的女支客师回应道:"亲爷亲妈有名望,办起金柜银箱好嫁妆,只怪我们男家做之不到,没给儿们缝几件好衣裳。"④一边开箱取物,一边祝福吉祥。"一根树儿瞄又瞄,那里的鲁班来砍倒,高山砍,平地落,解起分板打抬盒,盒儿打起四角方,打起抬盒装衣裳。一开金花二朵,二开衣衫裙罗,三开糖食饼果,四开精制幺面一满盒。"⑤"箱子里摸两下,明年就要接嘎嘎;摸到姑娘一条裤,发财又长寿;摸到姑娘一双鞋,明年抱起孙儿来。"⑥新娘向公婆敬茶,并亲手将所做布鞋赠送给公婆等长辈亲友,鞋的尺寸根据目测和生活经验来估计,他们则给新娘"利市"。也有的人家把交亲安排在第二天上午举行。

交亲完毕,新郎、新娘入洞房,闹房的人就来了。土家族有结婚三日无大小的说法,闹房时男女老幼皆可同新人戏谑,连公公、叔伯兄弟都能来。"越闹越喜庆。""今年过喜事,明年就有娃子哭。"⑦还有诸如喝抬茶的闹房活动,即新郎和新娘用袱子(如手巾、布单等)抬一杯茶一起喝,众人取乐,以图吉利。

九、见大小 回门

结婚正期次日清晨,新娘以糕点糖食备礼席,恭请尊长、亲友分席就座,新人双双拜见,受拜人须送茶钱表示,此为"见大小"。然后,男方家再

① 中国民间文艺家协会湖北分会、长阳土家族自治县文化局编:《中国歌谣集成湖北卷·长阳土家族自治县歌谣分册》,第280页。
② 同上书,第280—281页。伏毯:一种圆形垫子,磕头时垫在膝盖下用。
③ 同上书,第284页。
④ 同上。
⑤ 同上书,第285—286页。分板:把木头锯成不到一寸厚的木板;幺面:手工特制的细面条,一斤以红纸包成四包。
⑥ 访谈对象:孙家香;访谈时间:2005年7月28日上午;访谈地点:湖北省长阳土家族自治县第一福利院孙家香房间。
⑦ 同上。

设宴席陪正客和媒人。席毕,又设礼案送客,正客临行前辞行,支客师陪同男方家长相送,鸣鼓乐鞭炮。

婚后三日,新娘偕同新郎一同回到新娘娘家,俗称"回门",并于当日返回。也有结婚当天回门的,称为"赶路回门",即送亲的高亲一离开,新娘和新郎就跟在后面回娘家,但必须当天回来,不能空新床。还有一个月回门的,这时可以在娘家住。回门时,须带礼物,新郎和新娘给父母长辈磕头谢恩。新人返回时,女方家再由父母或祖父母中某一人偕同至男方家,与男方家长互表未尽情意。

清江流域土家族的婚姻仪礼是仪式主人公角色转换、生命成长的仪式,几乎每一个仪程都有歌有令,既唱也说,展现了清江土家人的家庭生活、社会交往和情感表达,体现了清江土家人生活的感知与理想的祈愿。婚嫁歌的生成与演绎依赖于结婚仪式,成为这一仪式生活的构成部分和直观展示,它不只是一种歌唱,更是一种生活的行为,这种歌唱实践也决定了婚嫁歌的审美特质和社会功能,因而与仪式交融一体、相得益彰。

第三节 丧鼓歌的歌唱

清江流域土家族把人的寿终正寝叫作"老人哒","老"即是"死"的意思。一个人享尽天年而死去被认为是走了"顺头路",亲人邻友就要为他通宵达旦地踏歌起舞,所唱之歌便是丧鼓歌。土家族俗语说:"人死众家丧,一打丧鼓二帮忙""打不起豆腐送不起情,打一夜丧鼓送人情",这是清江土家人对生命的理解与诠释。丧鼓歌因丧葬仪式而存在和传承,它的形态、意义和价值也因此得到彰显。丧鼓歌的仪程是清江土家人丧葬仪式的重要内容。

清江流域土家族有自己民族独特的丧葬习俗,长期以来为民众所遵从、保存并继承,与此同时,这种习俗也受到道教、佛教等思想的影响,因而具有多元的特性。

一、送终 烧落气纸

亡者临死前,家属要齐聚为之送终。离家远的子女,一般提前回家,日夜在榻前守护。如果人死得突然,远方的子女得知消息后会日夜兼程往家中赶,也会为没能替亡人送终而抱憾终生。相传有些时候人的生命迹象十分衰微,但他不咽气,为的就是要见到离得最远或最疼爱的子女。若死时

还见不到亲人,清江土家人认为亡者的灵魂会不得安息,子女也会因亲人死得孤寂而于心不忍。更常见的情况是,老人将离去的时候,子女轮流守候,有时还要抱住老人,让他在自己怀中死去,当地人称为"接气"或"送终"。亡人咽气后,守护在旁的亲人便号啕大哭起来,一是出于不舍,二是带有仪式性质。据说在亡人咽气之初,亲人的哭声有可能将其重新唤醒,也是在告知乡邻家人故去的消息。

人断气的时候,要烧"落气纸",落气纸为事先备好的纸钱,烧七扎或七斤半。烧落气纸的铁锅放在亡人的榻前,亡人的直系亲属围跪在铁锅周边,将打上钱印的纸钱点燃放进铁锅,边烧边念亡人的生死年月等。在清江土家人看来,亡人一断气就要进入阴司,冥钱要随身带走,因此,有"生者无钱是孤人,亡人无钱是孤鬼"的说法。可以说,落气纸是亡人到阴司的"报到证"。烧落气纸的时候,孝家要在屋场门口放鞭,称之"落气鞭",一为护送亡灵上路,二则起到向亲友邻里"把信"①的作用。落气纸烧完后,亡人的乡邻或旁系亲属将亡人床上铺的稻草(用以保暖之物),拿到村外的路口或村头焚烧,烧完后鸣放鞭炮,敲几声锣。烧完落气纸,男人们开始张罗丧事。

二、抹澡 穿衣

人落气之后,身体会慢慢变得僵硬,不利于穿装。因此,必须在亡人咽气之后,在尽可能短的时间内为其抹澡换装。所谓"抹澡",其实就是象征性地用温水擦拭亡人的身体,背心里抹一袱子,一只膀子一袱子,胸前一袱子,共四袱子,名曰四季发财。为亡人抹澡的人是收殓人。收殓人年纪较大,儿孙满堂。抹澡的水是道士从水井请来的,由孝子用钵子把水端回,烧温才能够使用。

为亡人穿衣颇有讲究,衣服的总数要是单数,遵循"上单下双"的原则,即上衣为单数,一般为7、9、11、13件不等,裤子为双数,不计,意为"下人成双成对"。衣服不能是棉衣,且不穿短裤。衣服上不能带扣子,或者只能用布扣子、布带,金属类的物品忌用,大意为人死后去到另一个世界,要重新换装,脱胎换骨。衣服多是深蓝色,不能是黑色、青色,也不能穿带皮毛的衣服。衣服要直纱的,寓意后人正直。替亡人穿衣费时费力,依照规矩,先由亡人的子女,一般为长子或幺子,穿在自己身上,然后把穿在身上的所有衣服一起脱下,再一起为亡人穿上,这一过程俗称"暖衣"。

① 把信:将死讯告知他人,即"报信"。

三、落榻 入材

给亡人抹完澡、穿好衣之后，要将他的遗体从房间转移到堂屋。孝家在堂屋的一侧偏中处用板凳支起一块床板，将亡人放置在上面，清江土家人称之为"落榻"。榻下正中间燃放一盏引魂灯，灯油必须是桐油或菜油。亡人的面部用一张火纸覆盖，据说是"人死之后，不能见天"。

"入材"即入殓。入材之前要放三眼铳和鞭炮，要分别对亡人遗体和棺材进行打理。亡人身上系着"腰线"和"脚线"，它们一般为白色棉线，分别系在亡人的腰部与脚踝处。腰线在封殓时解下分发给亡人的后人佩戴。所系腰线的根数必须与亡人的年龄相等。相对而言，棺材的打理比较麻烦：首先，在棺材底部铺一层火灰或生石灰；其次，在石灰上打瓷杯杯印，俗称"悼念杯"或"往事杯"，杯印的个数与亡人的年龄一致。有人认为悼念杯是生者对亡人的悼念，也有人认为它是亡人到阴司报到的凭证；最后，再铺上一层皮纸或垫单。

待这些工序完成后，亡人的遗体就被放入棺内。放的时候，需要"吊线"，通常要求棺材的中线、亡人的人中和两只脚并拢的正中在一条直线上，讲究的人家要用八卦罗盘等工具校对方向，用意在"使后人生得正"，不残不疾，不走歪门邪道。入材时要用茶叶替亡人包一个枕头，据说亡人在去往阴司的路上，行至奈何桥时，口渴要喝水，如果喝了阳间带去的茶，则不会忘记阳间的人和事，否则就会因为喝了"忘乡汤"而忘了阳世，忘了家乡，忘了亲人。还要在亡人的脚头放一条长子的短裤，用意在利生、利富，俗语云"家里富，脚蹬裤"。按照"男左女右"的原则，在亡人手中放一个"打狗粑粑"，一般是饼子、红薯或萝卜，据说打狗粑粑可在亡人赴阴司的途中防止被恶狗追咬。打狗粑粑在封殓时要扔掉，但不能扔到别人身上，否则那人近期会有亡身之祸。亡人遗体四周用生前的旧衣填塞，盖上寿被，取下盖面纸，盖上棺盖。

四、伴灵 升棺 设灵位

孝家在进行上述仪程的同时，为晚上闹夜而做的一系列准备工作也在有计划地开展。主动前来的乡邻和亲属中有人帮忙去请道士，有人帮忙去亡人亲朋家"把信"，有人帮忙请五音班子①，有人帮忙请焗匠，有人帮忙借

① 五音班子：操持五音家业的民间乐队。五音家业即土家族通常演奏五音的乐器组合，包括锣、鼓、马锣、镲和唢呐。

器物,有人帮忙搭棚①。有些职位特殊的人士,比如"管事人"②"礼生"③"歌童"④,则需要孝子亲自去请。人材完毕,孝子便披戴好长约两尺的白麻布质地的孝帽,登门拜请。孝子不能直接进人家大门,而是跪在门外,直到这些人答应后才离开。这样做一方面表示哀恸与尊重,另一方面是避免给人家带去晦气。此后,被请到的人便陆陆续续赶往孝家。焗匠们到得最早,他们一到就着手准备饭菜,安置其他帮忙的人。吃过饭后,大家便各就各位、各司其职。礼生和道士到达后,则先合计丧葬仪程的顺序和时间,然后各自做准备。如道士要写灵牌,画引魂幡,看坟地,择出殡时间等;礼生则撰写"恸念文",又称"祭文"等。亡人的亲戚邻里前来孝家吊丧,晚上陪伴亡人,称之为"伴灵"。

天刚黑,礼生主持升棺仪式。当他在一旁宣念到"日吉时良,天地开张,恭维某某孺(大)人之柩,请升中堂"时,帮忙的人七手八脚地把棺材升到由两条长约两尺并排放的高板凳上,棺材前面用一张桌子支起。"升棺"与"升官"谐音,这一仪式暗含保佑后人升官发财的意思。

升棺仪式结束后,便换道士设灵位。灵牌的材质选择和写法有颇多讲究。例如,亡人为50岁左右、有孙子的人,则灵牌用白底贴红的纸;无孙子的人则全用白纸。60岁以上的人去世后,灵牌皆为红纸黑字,上写"某某新逝显考(妣)一位之灵"。灵牌前摆设供品,一般为水果三样、酒杯三个、筷子三支,都是单数,表示这样的事不要再降临到其他人身上。灵牌和供品都置于柩前的大桌子上。落榻时,所点的引魂灯也迁至柩下。

五、闹夜

清江流域土家族的丧葬闹夜有坐丧、转丧和跳丧之分,其分界线是唱丧鼓歌和打丧鼓。亡人灵柩在家停放数日,每天晚上都要闹夜。闹夜一般从前一天天黑持续至次日凌晨天晓。主持闹夜的人主要是道士和礼生,此外,还有歌童和五音班子。四队人马相互协调、相互配合。闹夜在不同地区因孝家财力的多寡而有不同的内容,基本程序包括:

(1) 开路。开路之时,道士要杀鸡祭灵,将鸡血洒在灵牌上,据说此举具有避邪的作用。如果亡人为男性,则杀一只母鸡;如果亡人为女性,则杀

① 在土家族丧葬习俗中,去孝家吊丧的人比较多,在户外搭棚以供休憩。也有因为人死在外面,而尸体、灵柩不能放在屋内,要在院子里搭棚的情况。
② 管事人:丧事活动中帮忙管理后勤的人。
③ 礼生:主管整个丧葬仪程的人,相当于丧礼的司仪。旧时多为念过私塾的儒生。
④ 歌童:专门在"绕棺游所"过程中唱歌的人,并非孩童。

一只公鸡。做法事时，道士边念唱开路歌，边配合各种动作，如献酒、敲鼓等，孝子则一直跪在灵前烧纸，直至法事做完。在停枢的最后一夜，道士还用托盘托着盛酒的酒杯，由亡人晚辈按长幼之序依次为亡人奠酒。奠酒人先在亡人灵位前三叩头，然后起身接过酒杯，将酒洒于灵位前，以示对亡人的祭奠和怀念。

（2）法事完毕，就要唱歌了。此时，歌师是活动的主角，除了少数人需要孝家专门请以外，大部分人都是自愿参与，他们是亡人的远亲近邻或世朋好友，也有毫不沾亲带故而从几十里山路外前来赶场的人。这些人通常围着灵枢，潜心歌唱，场面肃穆。先唱开场歌，而后唱古论今，唱歌的人选不定，顺序不定，除孝家外，无论是谁，只要会唱，随时都可以加入，只是前后之间需要衔接过渡，最后以煞鼓歌结束。

众人所唱之歌只有一个调，伴奏也只有一个鼓，但歌词却丰富多样。传统的唱段如《黑暗传》《薛仁贵征东》《十八条好汉》《水浒梁山一百单八将》等，多颂圣人英豪之事。此外，歌师还能随口便答，奉承或祝福孝家，也有的会涉及社会时政等内容。歌师之间亦存在竞争和比斗，他们互相挑逗或讽刺，助推着歌唱。

长阳土家族自治县沿清江资丘以下盛行只击鼓唱歌的坐丧。临近巴东一带，参加丧葬仪式的人们怀揣礼品，环绕棺木以唱歌，是为转丧。歌唱的内容、形式大体与坐丧相似。长阳资丘、渔峡口、榔坪和巴东野三关、清太坪、杨柳池、金果坪，五峰采花、傅家堰、红渔坪，建始官店、景阳关，鹤峰邬阳关、金鸡口等地区盛行跳丧。掌鼓师与歌舞者相互应和，且唱且跳，节奏明丽。三种丧葬仪程中，最有地方特点和民族个性的要数打丧鼓陪亡人了。

《巴东县志》记载："南部地区，于灵枢前，一人伐鼓领歌，众人起舞踏歌，称之为'打撒儿嗬'，歌呼达旦，有延至数夜者。"[①]当亡人越是高寿老人或德高望重的人时，打丧鼓就越隆重、越热烈。

以孝家为核心的活动场所是丧鼓歌演唱的特殊空间。"把信的"和"看信的"将亡人的信息以最快的速度散布开去。"把信的"主要给孝家的亲戚（包括直系和旁系）送信，亲戚得信后，立马筹备，赶到孝家看望，帮忙料理丧事。"看信的"则是乡邻们听到"落气鞭"和"三眼铳"后主动汇聚到孝家"看信"。清江土家人若遇丧事，即使相互不认识，也会主动来到孝家"看

① 湖北省巴东县地方志编纂委员会编纂：《巴东县志》，湖北科学技术出版社1993年版，第535页。

信"慰问,表示哀悼,并打丧鼓,唱丧鼓歌,既热热闹闹陪伴亡人,也娱乐自己。

> 半夜听到打丧鼓,床上跳起二丈五。
> 乱穿衣服倒靸鞋,爹妈骂我不成材。
> 我说人人都有父母在,我去玩会儿就回来。①

土家族有"生不计死仇"和"人死众人哀,不请自然来"的说法。无论谁家"老了人",无论平时关系亲疏,有无矛盾,此时都不重要,重要的是伴亡人,打丧鼓。打丧鼓的场地就设在放置亡人灵柩的堂屋内,人多时可延至屋外稻场。入夜时分,唢呐高奏,锣鼓喧天,鞭炮不停。四邻乡亲从各路山垭赶来,在亡人灵前焚香、烧纸、跪拜。是时,掌鼓师擂响牛皮大鼓,高喊:"半夜听到丧鼓响,不知南方是北方。你是南方我要走,你是北方我也行,打一夜丧鼓陪亡人。"他击鼓领唱,歌舞者涌入上场,踏节接歌起舞。"听见丧鼓响,脚板就发痒。"一进灵堂,所有的人都按捺不住,陆续加入打丧鼓的行列中。在清江流域土家族中,对于年龄越长、德行越高的亡人,前来为之打丧鼓的人就越多,打丧鼓是越热闹越好。歌舞者二人成对地跟随掌鼓师的鼓点和唱腔随时灵活地变换舞姿和节拍,边歌边舞。歌时声腔粗犷而豪放,舞时全身上下一起动作。掌鼓师一般由技艺娴熟的歌师自告奋勇地担任,他立于棺侧掌鼓领唱,常常唱得忘乎所以,如痴如醉,与歌舞者配合默契。

跳丧是在死者灵堂进行的。灵堂布置简单,正中的棺木前放置一小桌——香案,上置一小块写有姓名的灵牌,案桌旁支一牛皮大鼓,称为"丧鼓"。入夜前,身着平时常装的乡亲们陆续来到丧家。孝男孝媳以跪礼一一相迎,这些乡亲们一边扶起孝子,一边说:"恭喜你尽了孝。"跳丧开始,先由一歌师鸣鼓开场,唱起开台歌,接着,二位、三位或四位"歌友"(也称"歌师")在棺前接着歌舞起来。各地都有一套程式:有的是"开场歌""奠酒""送神"等;有的是"开歌场""进贡""收歌场"一类;有的是"开场""请庄子""送歌郎"等;有的是"开台歌""三幺子合""幺姑姐""幺俩合""怀胎歌""打哑谜"等;有的还有"接鬼""送鬼"一类等。②

① 访谈对象:覃远新;访谈时间:2013 年 7 月 20 日上午;访谈地点:湖北省长阳土家族自治县资丘镇桃山居委会憨憨宾馆。

② 田万振:《鄂西土家跳丧特点试探》,《湖北民族学院学报(社会科学版)》1990 年第 2 期。

丧鼓歌与打丧鼓的仪式性舞蹈结合在一起,歌手即舞者,歌舞一体,难分彼此,歌唱的程式与舞蹈的程式相对应。歌舞场上气韵生动,和谐自然。

清江土家人打丧鼓虽存在地域差异,但均有一套较为固定的程式,这套程式的结构基本一致,且是完整严密的。打丧鼓一开始,均由掌鼓师击鼓唱《开场歌》。长阳县资丘镇一带这样唱道:

孝家堂前三炷香,今日丧鼓开了场。开场开场日吉时良,亡者升天,停在中堂,各位歌师请进孝堂。开场开场,是开个长的,是开个短的?开个长的,要开到明儿早晨;开个短的,要开到明儿天明。孝家的屋大好停丧,门大好出丧,千年不死一单,万年不死一双,永远不死少年亡。开场开场,开个长的天长地久,开个短的地久天长。天长地久,地久天长,荣华富贵,金玉满堂,万事如意,长发吉祥。①

又如:

请出来,请出来,
请出一对歌师来。
好些打,好些跳,
莫把脚步跳错了。
叫错号子犹是可,
搞错脚步逗人说,
好汉莫等人识破。②

巴东县野三关的开场如是唱:

我打鼓来你出台,请出一对歌师来。
跳撒叶儿嗬哎……③

① 访谈对象:张言科;访谈时间:2013年7月19日下午;访谈地点:湖北省长阳土家族自治县资丘镇桃山居委会张言科家。
② 中国民间文艺家协会湖北分会、长阳土家族自治县文化局编:《中国歌谣集成湖北卷·长阳土家族自治县歌谣分册》,第290页。
③ 访谈对象:覃远新;访谈时间:2013年7月20日上午;访谈地点:湖北省长阳土家族自治县资丘镇桃山居委会憨憨宾馆。

尽管表述不同、繁简不一,但是意思是一样的。开场歌意在提醒和邀请歌舞者,也是在告慰亡灵,祝福孝家。每一位掌鼓师接槌掌鼓时,通常都会先唱几句开场白式的歌词。比如:

打鼓的师傅莫乱打,要打三六一十八。①

接着恭维孝家,夸耀孝家:

左打六锤龙现爪,右打六锤虎翻身,再打鲤鱼跳龙门。②

有的则注重赞叹亡人的好命与福气,亦是对孝家后人孝行孝德的称赞。

杉木枋子(棺材)六块板,四块长的两块短,四块长的四面镶,两块短的两头搪,亡者有福睡中央。③

掌鼓师之间相互接替,既可以是前一位掌鼓师让贤退位,如"把人换来把人接,一人难挑千斤担";也可以是后一个掌鼓师主动请缨,如"你不来,我就来,哪怕山高壁陡岩"。歌词既表达谦虚,又暗示竞争。

把鼓颠把鼓颠,要换歌师呼担烟;把鼓刹把鼓刹,要换歌师喝杯茶;把鼓扬把鼓扬,要换歌师歇会儿凉。④
跳起来,贺起来,施起斧头乱劈柴,好柴不用榔头打,一斧落地两喳开,你是对手上场来。⑤

掌鼓师开场和彼此交接均要演唱相应的词曲,这些词曲多种多样,既相对固定,又可临场发挥,因此,具体唱什么、怎么唱是灵活机动的,关键要看掌鼓师的才学和功力。

① 访谈对象:张言科;访谈时间:2013 年 7 月 19 日下午;访谈地点:湖北省长阳土家族自治县资丘镇桃山居委会张言科家。
② 同上。
③ 同上。
④ 同上。
⑤ 中国民间文艺家协会湖北分会、长阳土家族自治县文化局编:《中国歌谣集成湖北卷·长阳土家族自治县歌谣分册》,第 294 页。

一个歌师接一个歌师,那最简单的,他就唱:"走进门来,我来接啊,我来换吵,我换歌师歇下汗吵。"他还是讲谦虚的:"我一步跳在鼓场队啊,不知前辈是晚辈啊,你是前辈得罪你啊,你是晚辈请个罪啊,抹布洗脸初相会吵。"还有一个:"师傅打鼓我来接,不知接得接不得。"那是客气,他懂礼仪,还是有些子礼仪。那去接掌鼓,你不能随便在人家手中夺槌槌儿,那你夺槌槌儿哒,你还要有一个填情的话。①

掌鼓师领鼓叫唱上述内容时,均沿用打丧鼓主腔的歌调,舞蹈套路在长阳叫"四大步""滚身子",在巴东叫"待师""打架子",在五峰叫"跑场子""升子底"等。这些名称虽叫法不同,但本质相同,它们是打丧鼓的基本套路,音乐为打丧鼓所特有的、被音乐专家称为"在别的民歌体裁中是罕见的"6/8拍子带切分音的节奏类型。该套路是打丧鼓时贯穿始终,跳得最多的,也是链接不同舞蹈套路,同时是掌鼓师交替接换必唱必跳的主腔舞步。

紧接着,叫歌的掌鼓师便引领歌舞者边唱边跳。从歌唱的内容上看,上半夜多唱族源祖恩、古人业绩、历史故事,唱述父母辛劳、教导子女尽孝,叙说农事十二月、十月怀胎,打哑谜子等;下半夜为赶走瞌睡,驱散倦意,歌唱则以荤歌和笑话为主,比如《不带荤的不热闹》《捞姐只有头回难》《扁毛畜生也争风》等。

> 这个号子不叫它,
> 再把别的往上拿,
> 丧鼓场中有些巧,
> 脸白眼黑,
> 不带荤的不热闹。
>
> 姐儿生得一脸白,
> 眉毛弯弯眼睛黑,
> 眉毛弯弯好饮酒,
> 眼睛黑来好贪色,
> 夜里无郎睡不得。②

① 访谈对象:覃远新;访谈时间:2013年7月20日上午;访谈地点:湖北省长阳土家族自治县资丘镇桃山居委会憨憨宾馆。
② 中国民间文艺家协会湖北分会、长阳土家族自治县文化局编:《中国歌谣集成湖北卷·长阳土家族自治县歌谣分册》,第302页。

从歌唱的形式上看,主要是以数字排序的歌、五句子排歌以及思想内容上有关联性的组歌等。例如《十梦》:

> 桃叶青柳叶青,我把十梦讲你们听。
> 一梦墙上去跑马,二梦枯井万丈深,
> 三梦白虎当堂坐,四梦推开姐房门,
> 五梦堂前打青伞,六梦锣鼓闹沉沉,
> 七梦钢刀十二把,八梦麻索十二根,
> 九梦屋后松柏林,十梦浪里把船行。
> 紧紧撬,撬紧紧,我把十梦破哒(破解)你们听。
> 一梦墙上去跑马,墙上跑马踏死人,
> 二梦枯井万丈深,枯井原是害人坑,
> 三梦白虎当堂坐,白虎当堂乱咬人,
> 四梦推开姐房门,推开房门似牢门,
> 五梦堂前打青伞,堂前打伞两重天,
> 六梦锣鼓闹沉沉,锣鼓喧天在埋人,
> 七梦钢刀十二把,把把都是杀郎身,
> 八梦麻索十二根,根根好做捆丧绳,
> 九梦屋后松柏林,松柏林里好葬坟,
> 十梦浪里把船行,浪里行船淹死人。
> 大麦黄小麦青,我把十梦圆你们听。
> 一梦墙上去跑马,墙上跑马是能人,
> 二梦枯井万丈深,枯井原是聚宝盆,
> 三梦白虎当堂坐,白虎当堂是家神,
> 四梦推开姐房门,推开房门好交情,
> 五梦堂前打青伞,堂前打伞我情人(爱人),
> 六梦锣鼓闹沉沉,锣鼓原是热闹人,
> 七梦钢刀十二把,把把都是保郎身,
> 八梦麻索十二根,根根好做马缰绳,
> 九梦屋后松柏林,松柏林里好遮阴,
> 十梦浪里把船行,浪里行船买卖人。①

① 访谈对象:张言科;访谈时间:2013年7月19日下午;访谈地点:湖北省长阳土家族自治县资丘镇桃山居委会张言科家。

《十梦》以"桃""柳"起兴,详细叙说做梦的十种情形,重在从反正两个方面、两种思维角度阐释梦境的征兆与意义,表现了人们对于自然、社会与人的关系的认识和理解,也体现了民众的辩证思维和生活逻辑。

五句子排歌如"姐儿住在"排:

姐儿住在河那边,过去过来要船钱,早晨过河斤把米,黑哒转来半斤盐,豆腐拌成肉价钱。

姐儿住在三岔溪,弄个情哥打铳的,早晨出门铳挎起,黑哒回来提野鸡,今日黑哒又有野鸡吃。

姐儿住在燕子窝,天天挑水下大河,清水不挑挑浑水,平路不走爬上坡,为的路上会情哥。

姐儿住在对门岩,下雪下凌有人来,去的时候反穿衣,转来时候倒穿鞋,只看到去的没转来。

姐儿住在斜对门,看到看到长成人,去年就想动她的手,看她人小下不得心,哪晓得她弄得有别人。

姐儿住在花草坪,身穿花衣抹花裙,脚穿花鞋走花路,手拿花扇扇花人,花上加花爱死人。①

排歌既有传统定型的,亦有不断创作的,只要掌握了歌的创编规则,熟悉生活,饱含激情,一排排的歌就会大量衍生出来。

比如"姐儿住在对门岩",还可作:

姐儿住在对门岩,天晴下雨你莫来,打湿衣服人得病,留下脚迹有人猜,无样的说出有样的来。

姐儿住在对门岩,不知不觉长成才,早晨看到姐挑水,黑哒看到姐抱柴,恨不得插翅飞过来。②

打丧鼓的歌调遵循"以腔从词",又叫"行腔为歌"③的法则,即歌的曲调符合歌词的字调和腔格。因此,丧鼓歌是在清江流域土家族民歌调的基

① 访谈对象:张言科;访谈时间:2013年7月19日下午;访谈地点:湖北省长阳土家族自治县资丘镇桃山居委会张言科家。
② 同上。
③ 行腔为歌"是用一种歌调去套唱歌词,并使歌曲曲调适应于唱词的内容以及词字的声调"。(杨匡民、李幼平:《荆楚歌乐舞》,湖北教育出版社1997年版,第287—288页。)

础上,依字词来行腔,即兴歌唱的。从目前的情况看,打丧鼓的歌调一部分从打喜歌、婚嫁歌以及劳动的田歌、号子等所唱的曲调引入,如"花鼓子调""陪姊妹调""幺姑子姐筛箩"等,另一部分只在打丧鼓时演唱,如长阳的"四大步""幺女儿嗬",巴东的"待师""哑谜子",五峰的"跑场子""滚身子"等。

 总的来说,打丧鼓的音乐曲牌和舞段形式多种多样,歌与舞不可分割、相得益彰。二者的搭配关系有三种情况:其一,一种歌对应一种舞,比如《幺女儿嗬》《叶叶儿嗬》《幺姑姐》《双狮抢球》等的舞段与歌一一对应。其二,同样的歌有不同的舞。例如,长阳资丘的《平号子》歌有"跑丧""跑丧带四大步""滚身子带牛擦痒""倒叉子带半边月""虎抱头""牵牛喝水""美女梳头"等多种跳法。其三,一样的舞段对应多样的歌,譬如《螃蟹歌》和《怀胎歌》跳法基本相同,《二姑子姐》与《洛阳桥》的跳法相近等。①

 打丧鼓时,若要变换舞段形式,掌鼓师便要以歌来发出明确的指令,以提示下一个舞段。如掌鼓师唱:"叫一个号子转了板,再请师傅们跳摇丧。"这时,歌舞者就跟着掌鼓师的歌接唱,改跳"摇丧"的舞步动作。又如,"叫一声师傅莫用愁,转身带起虎抱头",掌鼓师接着叫"虎抱哇头哇喂,窈窕叶叶儿嗬叶"。不论掌鼓师变换哪一种套路,默契的歌舞者都能游刃有余地配合,姿态变化多样,动作协调自如,他们齐声应和着"跳撒叶儿嗬也",撼人心魄。

 打丧鼓是男人的歌舞,掌鼓师则是打丧鼓的核心人物,歌唱得好不好,舞跳得闹不闹,场上气氛热不热烈,全在于掌鼓师的带领和掌控。掌鼓师的技艺不仅体现在领鼓的水准、叫歌的技巧上,而且表现在歌唱的文辞风采上,他要在不同的时段恰如其分地演唱不同内容的歌曲,并合理搭配唱段的长短和节奏的缓急,既激发歌舞者,又吸引在场观众。

 走进丧鼓场,便能一眼看见掌鼓师手执鼓槌,神情投入,异常娴熟地击打着牛皮大鼓,他以高八度的嗓音边唱边吼,指挥着唱跳的歌舞者。发现歌舞者跳某个舞段疲劳后,掌鼓师也会适时改歌换调。比如,"四大步"跳的时间长了,歌舞者疲乏了,掌鼓师就唱:"这个号子要改调,改调要把别号叫",提示歌舞者将要改换歌调而跳其他舞段。改换歌舞形式,不仅能消解

 ① 访谈对象:覃远新;访谈时间:2013 年 7 月 20 日上午;访谈地点:湖北省长阳土家族自治县资丘镇桃山居委会憨憨宾馆。

疲劳,使身体各部位得到舒展和放松,而且不同歌调的音域不同,调换歌调有利于合理用嗓,张弛有度,增强艺术的感染力,同时还能展现打丧鼓歌舞的多样性和丰富性。

在打丧鼓的流传地区,每个地方都有它的经典套路。这些套路是由若干个歌段、舞段连缀而成,也就是由不同的音乐曲牌穿插连接,相对应的舞段形式也随之变换,在打丧鼓的过程中按一定的次序变换歌调和舞段,这就形成了套路。歌舞套路的运用一方面可以活跃场上气氛,另一方面也易造就丧鼓歌舞的高潮迭起,增强歌舞者和观众的兴致和热情。譬如,各地常见的套路有:长阳资丘的"风夹雪"由"四大步""幺女儿嗬""叶叶儿嗬"与"幺姑姐"等构成,巴东野三关的"四合一"由"待师""摇丧""幺女儿嗬"与"怀胎歌"等结合,五峰黄粮坪的"滚身子""叶叶儿嗬""二姑子姐"与"洛阳桥"等也连串成"四合一"。套路的连缀与运用要求歌腔歌调转换自如,舞段步伐自然起承转合,歌舞可任意反复。一般而言,改换歌调时掌鼓师一旦掌控不好,就容易跑调,打不准鼓点,造成歌舞者茫然站立,或者一时接不上歌来。所以,这既考验掌鼓师的本事,也检验歌舞者的水平,要歌多调准,熟稔套路,才不致尴尬冷场。

> 这一个号子好改接,改接要跳风夹雪。
> 风夹雪,雪夹风,跳丧要跳三四种;
> 风夹雪,雪夹霜,跳丧要跳七八样。①

改歌改调时唱的过渡性歌词既有一定之规,又多即兴创作。"风夹雪""雪夹霜"由撒叶儿嗬的不同音乐曲牌相互连接穿插,舞蹈随之变换,有调节气氛、助推高潮的作用。"风夹雪"的主干是带有数字顺序的歌,如《十二月》《十爱》《十想》等,中间音乐曲牌和舞蹈套路搭配变化,亦可穿插其他短歌或杂歌。

例如,长阳资丘典型的跳丧套路以《十二月》歌为主干,最常见的是:

> 正月里,无花戴,
> 二月来时花才开,
> 三月清明吊白纸,

① 访谈对象:覃远新;访谈时间:2013 年 7 月 20 日上午;访谈地点:湖北省长阳土家族自治县资丘镇桃山居委会憨憨宾馆。

四月秧草无人栽,
五月龙船拖下水,
六月花扇绕风来,
七月有个盂兰会,
八月黄雀朝南飞,
九月重阳造好酒,
十月姜女送衣来,
冬月大雪飘飘下,
腊月凌冻打不开,
打不开呀要打开,
打开凌冻倒转来。①

中间穿入"虎抱头""金盆洗脸"等文雅歌词,也有诸如"跑马射箭""背后穿针""簸箕腾云"等与性有关的歌词,要歌舞者当场表演,还要接唱五句子歌。

这山望见那山高,
望见那山好茅草,
割草还要刀儿快,
捞姐还要嘴儿乖,
站到说哒跽下来。②

掌鼓师傅相互接替也会唱歌。比如《我来换》:

我来换,我来换,
歌师们跳得汗上汗,
我来接,我来接,
我接歌师旁边歇。③

① 中国民间文艺家协会湖北分会、长阳土家族自治县文化局编:《中国歌谣集成湖北卷·长阳土家族自治县歌谣分册》,第296—297页。
② 访谈对象:覃远新;访谈时间:2013年7月20日上午;访谈地点:湖北省长阳土家族自治县资丘镇桃山居委会憨憨宾馆。
③ 中国民间文艺家协会湖北分会、长阳土家族自治县文化局编:《中国歌谣集成湖北卷·长阳土家族自治县歌谣分册》,第299页。

打丧鼓少则二人,多则数人,踏着鼓点和歌节,依相应的动作套路,相对且歌且舞。来的人愈来愈多,挤满了孝家门庭。一班人唱跳累了,另一班人接上,轮流更换。丧鼓歌时而欢腾,时而舒缓,时而苍劲,时而诙谐,人们在惬意的享受中送别亡人,告慰生者。上半夜歌唱的曲目较为正统,具有历史性、知识性、娱乐性和教育意义。譬如《要打三六一十八》:

 一进门来接鼓打,
 要打三六一十八。
 一打亡者去求仙,
 二打丹诚入九莲,
 三打洞中方七日,
 四打世上几千年,
 五打五方并五帝,
 六打河南并山西,
 七打天上七姊妹,
 八打八仙过海来,
 九打黄河九道水,
 十打天子管万民。①

歌中唱到了民间广为传播的神话传说、人文地理、佛道信仰等,歌词虽然简短,但精炼地涵括了丰富的内容,既是为亡人祈福,又传授了多种思想和知识,看似质朴,实则深刻。

到了下半夜,歌更劲,舞更狂,多唱情歌。

 丧鼓打哒半夜过,我们来唱个五句子歌。

 清早起来心里糙,拣根竹棍儿打鲜桃。
 竹棍儿短哒打不到,竹棍儿长哒闪了腰,
 不成相思也成痨。

① 中国民间文艺家协会湖北分会、长阳土家族自治县文化局编:《中国歌谣集成湖北卷·长阳土家族自治县歌谣分册》,第299—300页。

茶树开花一条龙,要和姐儿扣合同。
扣了合同根才稳,不扣合同不稳根,
要和姐儿玩一生。

叫声情姐我的妻,不想别个单想你。
日里想你同路走,夜哒想你同屋歇,
背负名声也值得。
　　………①

　　土家族的五句子情歌多如烟海,既有"带郎带姐"含蓄传达情爱的歌,亦有直接甚至露骨表达性爱的歌,正所谓"丧鼓场上有些窍,不唱风流不热闹"。漫漫长夜,荤歌被视为提振精神的有效方式之一,这实乃清江土家人生命意识和生存欲望的自然流露和尽情宣泄。
　　打丧鼓的上半夜也会唱到五句子情歌,只不过表情表意都更为隐含。

隔河望见姐爬坡,打个排哨姐等我。
姐儿听到排哨响,趴脚软手难爬坡,
荫凉树下等情哥。②

　　(3) 深夜里,要给亡人献饭。献饭仪式由道士、土老师或管事人主持。主持者口唱《招魂》曲,孝子为亡人献饭、敬酒、烧纸钱。这时,打丧鼓就暂时停歇。
　　(4) 献祭亡人后,掌鼓师又开始击鼓叫唱起来,歌舞者亦歌舞起来。高难的《燕儿衔泥》、诙谐的《螃蟹歌》、忧伤的《哭丧》,一曲接一曲,歌舞者也跟着曲调歌词变换着动作、调控着情绪。他们或急促,或平缓,或激烈,或温和,唱唱跳跳,直到天明。
　　曙光将现,掌鼓师收槌息鼓,一首《刹鼓歌》收场。

锣在响鼓在敲,五更鸡叫天亮了。
天亮了天亮光,五更要把辞丧表。

① 白晓萍:《撒叶儿嗬:清江土家跳丧》,第73页。
② 访谈对象:覃远新;访谈时间:2013年7月20日上午;访谈地点:湖北省长阳土家族自治县资丘镇桃山居委会憨憨宾馆。

> 亡者不听五更歌,歌郎不打五更锣。
> 五更鸡叫天亮了,亡者马上启程了。
> 住下五音住下声,莫挡亡者路难行。
> 灵前香纸化灰焚,孝子你们莫伤心。
> 亡者九泉显威灵,护你财发人也兴。
> 辞丧且把亡魂带,亡者马上登仙台。
> 歌郎走出孝堂外,永世千年再不来。
> 多谢孝家好款待,五音家业收起来。①

巴东一带有"送神""送五巾"的讲究,意即把各种鬼神精怪送出去,以免叨扰孝家后人的生活。五峰境内打丧鼓的结束曲是《送歌郎》,掌鼓师唱:

> 歌郎送出门,庄子还天庭。亡者安葬后,孝眷万年兴。②

之所以要唱《送歌郎》,是因为当地人把打丧鼓的起源追溯到庄子"鼓盆而歌"。因此,在打丧鼓开始之时,掌鼓师要请庄子;打丧鼓结束之时则要送歌郎、送庄子。

打丧鼓结束后,孝家要送掌鼓师和参与歌舞的乡亲们香烟、毛巾一类的礼品,以示酬谢。

打丧鼓没有严格的师承关系,不用专门拜师学艺。对清江土家人来说,只要愿意学,在白事场合跳几遭,就可以成长为打丧鼓的师傅。打丧鼓通宵达旦,即将天明时,掌鼓师收槌刹鼓,停止唱丧鼓歌。众人这就准备送亡人"上山"了。

六、封殓 出丧

封殓是最后的告别仪式。封殓的时间不定,由礼生安排,主要是等亲朋好友都到齐,帮忙的人将棺盖打开,所有人看亡人最后一眼。这时,孝子们号啕大哭,但不能让眼泪掉进棺材内,据说这样会给亡人添罪,延误其升天。在棺材前,道士唱"招魂曲",亲人奠酒。帮忙的人解开亡人的腰线和脚线,取出亡人手中的"打狗粑粑"或"打狗棍"抛向门外,然后"刮指口"

① 刘登强手抄歌本(个人资料)。
② 白晓萍:《撒叶儿嗬:清江土家跳丧》,第216页。

(封殓)。棺盖盖紧压合后,在它的大头、小头各用一束竹篾捆紧,竹篾的根数要跟亡人的年龄岁数相同。此刻,亲朋更是悲从心生,哭声四起。闭殓时,道士唱道:

> 魂兮悠悠莫向东,东有大海苍鳞龙。
> 魂兮悠悠莫向南,南有炎风朱雀拦。
> 魂兮悠悠莫向西,西有流沙白虎溪。
> 魂兮悠悠莫向北,北有寒冰玄武穴。
> 魂兮悠悠莫向中,阴阳两隔事难通,
> 亡魂去,路不通,随吾华幡进棺中。①

道士做完法事,便换礼生来诵读祭文。祭文内容是回顾亡人的一生,从出生到去世,只记功劳,不记过错。祭文通常有一个套路:亡人幼年可爱懂事,青年勤劳勇敢,壮年养儿育女受尽苦累,老年德高望重,等等。礼生常用一种喑哑迂回的哭腔来念诵祭文,旨在营造一种痛苦的、不舍的气氛。技艺高超的礼生有时会使在场的所有人都潸然泪下。

棺材封殓完毕,"八大金刚"将棺材抬至门外,屋内放鞭炮,并用竹扫帚一道扫出门外,名"扫棺",意为将一切凶煞随棺材扫除,而后家里才得安宁。出丧时棺材的小头在前,大头在后。"八大金刚"抬棺材上山选择的路线要直,遇岩攀岩,遇坎越坎,遇庄稼踩庄稼。当棺材上陡坎的时候,帮忙的人就跑到高处用粗大的绳子,俗称"宏绳",来拉拽,到了墓井旁,棺材就要掉头,便于安葬。

七、下葬

亡人的墓址由道士看风水选定。墓穴通常在前一天夜里挖好,称为"打井"。棺木下井前,道士先在井中烧契约。契约上有亡人的生庚、死时,以及道士的印章"符化天宝",同时烧纸钱用来"买地"。到了葬地,"八大金刚"要"吃丧饭"。道士"画八卦""撒禄米",亡人的亲属齐跪井前,牵起衣角接禄米。亲属们各人接得的禄米,不论多少,各自带回煮稀饭喝下,以求富贵双全。下葬时,亡人头向的方向由道士而定,有面向太阳的,有面朝自家屋场的,清江土家人相信亲人墓穴的朝向关乎子孙后代,有"子孙出坟墓,兴旺出屋场"的说法。

① 2010年7月19日晚上在湖北省长阳土家族自治县渔峡口镇双龙村田大喜家采录。

禄米撒完,棺材下井掩土。孝子先撒土于棺面,称作"掩棺"。"掩棺"后,孝子下跪磕头,然后站起往家中跑,不准朝后望,俗称"抢富贵"。余下被请来帮忙的人用工具铲土将墓穴掩埋,并用土和石块垒成屋脊形坟头。

八、送亮

从下葬之日算起,七七四十九天内,亡人的亲人们每晚都要往新坟前点一盏灯,称为"送亮",前三天尤为重要,因为亡人还需赶三天路才能到达天界,亲人需送灯为其照明。清江土家人认为亡魂一般会在死后三日回家探望,称为"回煞"。回煞的时间仍由道士按照亡人的生庚死时推算,也有七天回煞的情况,不过一般在十几天之内。传说亡魂回家一定会经过中堂(堂屋神龛处),如在中堂下撒上一层柴灰,便可看到留在灰上的足迹。若为动物脚印,说明亡人已经转世为动物;若为人的脚印,则表明亡人转世为人。

丧葬仪式是最为复杂的人生仪礼,是亡人与生者直接对话的最后仪式,也是最具生活化的仪式。清江土家人在丧鼓场上用嘹亮的歌声唱诵诸多与生命有关的歌谣,一则为了"暖丧",二是为了发家佑人。清光绪六年《巴东县志·丧礼》记载:"又邑中旧俗,殁之夕,其家置酒食邀亲友,鸣金伐鼓,歌呼达旦,或一夕,或三五夕,谓之'暖丧'。"①"暖丧"以奔放的歌与苍劲的舞陪伴亡人最后一程,传达着生者对亡人的祭奠,以及对生命的祈盼。

丧鼓歌的仪程作为清江流域土家族特有的丧葬习俗之一,是丧葬仪式习俗链中的有机组成部分,它所具有的意义依赖于丧葬仪式中的其他习俗。清江土家人的丧葬仪式具有鲜明的地域特征,其中陪伴亡人至灵柩出殡的规矩各不相同,风格迥异,但丧事喜办的主旨是一致的。

小　　结

清江流域土家族的人生仪礼歌层次清晰、主题明确,它们依存于人生仪礼,依存于与生命有关的活动,是对人不同人生阶段生活的歌唱,是对生命从一段旅程转入另一段旅程的讴歌。在这里,人生仪礼不仅是仪式活动本身,而且是活动主旨的文化环境,更是打喜歌、婚嫁歌、丧鼓歌生成和存

① 《巴东县志》,清光绪六年(1880年)刻本。转引自丁世良、赵放主编:《中国地方志民俗资料汇编·中南卷》(上),书目文献出版社1991年版,第438页。

续的根基,这些歌谣与人生仪礼浑然一体,相辅相成。

清江流域土家族人生仪礼歌的演唱是有程式的,这种程式在一定程度上成为土家族歌唱传统的表达,也是土家人民俗心理、审美观念以歌唱的形式外化的结果。土家族人生仪礼歌演唱的程式化并不意味着枯燥和单调,相反,在程式化的规约下,土家人的文化记忆和生活记忆更为具体和鲜活。

清江流域土家族人生仪礼歌在生命仪式的规约下呈现出程式化的特征,其演唱遵照仪程的推进而渐次展开,并生动地表现出来。不同仪程有不同的歌唱要求、歌唱形式和歌唱内容,重在体现仪式主体或歌唱主体的角色定位、关系状态和演唱技能。也就是说,仪程决定了歌唱,歌唱在表达仪程。例如,"打喜"仪式中孩子奶奶家与嘎嘎家、结婚仪式上男方家与女方家在不同仪式阶段要相互讲不同的礼性话,演唱不同的歌,即到什么阶段说什么话、唱什么歌,这都是由传统约定的,都是有规范的。

清江流域土家族人生仪礼歌的程式也体现在不同仪程歌唱的方式和形态上。比如,打花鼓子是同辈人搭档,轻柔曼妙地边歌边舞;哭嫁歌是新娘与亲友哭中带唱,唱中有哭地宣泄情绪;丧鼓歌是在抑扬顿挫的鼓点引导下,男人们激情地歌唱。尽管在不同仪式场合,演唱的歌调、抒发的情感不尽相同,但是歌唱的内容——情歌却是共有的。情歌是生命之歌,它在衔接紧密的人生仪礼上一以贯之地强调清江土家人对生命的尊重、热爱与珍惜。

在程式之外,清江流域土家族的人生仪礼歌彰显的是自由的生命歌唱。譬如,打丧鼓中掌鼓师敲击着牛皮大鼓,指挥着歌舞者唱跳各种曲牌和动作,他们在歌舞的成规下,尽情发挥,任意舒展,竭尽所知所能来表现自己对丧鼓歌舞的认知与理解。他们时而一唱一和,时而一问一答,穿插表演,形式多变。每次上场的歌舞者不固定,歌舞者的配对不固定,具体唱跳哪一首歌曲也是临场选择和即兴完成的,此时掌鼓师和歌舞者都是在场上临机应变地调用自己大脑储存库中的资源,现场进行运用和展示,他们互相赛唱,比试歌才。打丧鼓常常是围观看得起劲的人歌舞兴头一起,见场上的人疲累或唱跳不好时,一个箭步上前接过这个人的舞步,并且口中接唱过来,原先歌舞的人便自动退让,下场休息,这样衔接自然,随意性强。掌鼓师和歌舞者都在展现自我,都在彼此竞赛,唱得欢腾,跳得蓬勃,一班接一班、一拨挤一拨,前前后后,有时歌舞者达几十人次,多者竟达百人以上,好不热闹。

清江流域土家族人生仪礼的所有歌唱在程式与自由中的生命表达力

都异常强烈。在诞生礼、婚礼、丧礼的人生仪礼歌唱中,清江土家人追求一种境界——热闹,无论是打花鼓子,抑或陪十姊妹、陪十兄弟,还是打丧鼓,热闹不仅是一种氛围,而且传达出清江土家人关于生命的观念和对人生的意义之诠释。打喜歌的热闹,是迎接新生命和调整秩序的喜庆;婚嫁歌的热闹,是组建新家庭和转换身份的喜庆;丧鼓歌的热闹,是享尽天年后走"顺头路"的喜庆。特别是丧事喜办的丧葬仪礼,前来"看信"陪亡人的亲友邻里有恭喜孝家后人尽了孝的礼俗,丧鼓歌中唱"热闹一晚歇""屋大好停丧,门大好出丧""老倌死了好有福,睡了一副好棺木"等,还有数不尽的丑歌、风流歌,使得孝家即便是到了深夜也能一次次掀起沸腾的高潮。孝家以热闹为荣,这是他们对老人最大的尽孝,丧事越隆重,丧鼓歌越热烈,他们脸上越光彩,心里越高兴。热闹亦是和睦族亲关系、良好村社关系的体现,说明孝家人缘好,会做人处事。因此,清江土家人办丧事要高高兴兴、欢欢喜喜、热热闹闹的。气氛越是热闹,孝家后人才越对得起亡人;来客越是歌舞尽兴,才越能追怀逝者,慰藉孝家。热衷打丧鼓的人们尽情歌唱,以达观的态度和释怀的心情对待死亡,在热闹中,所有参与丧礼的人都自觉或不自觉地将自己的情感投注到歌舞中、融汇到仪式里。

清江流域土家族人生仪礼及其歌唱传统结合成有机统一的整体,歌唱在仪式进行中既有一定的程式规范,又有可以表达的空间张力,这样,清江土家人就能在传统的把握中融会自我对生活的感知和思考,游刃有余地创编和表现,达到看到什么唱什么、想到什么歌什么的目的,这也有益于他们思想的传递和感情的表露,彰显和突出清江土家人的生命关怀。

第四章　清江流域土家族人生仪礼歌的主题内容

清江流域土家族的人生仪礼歌主要由两个部分组成：一是历史积淀传递下来的歌，二是基于现代生活创编而成的歌。本章重点分析这些人生仪礼歌所表现和彰显的主题内容，以明晰清江土家人在不同人生阶段的关注以及对生命的共同诉求，明确人生仪礼歌的意涵与旨趣。

第一节　人生仪礼专属性歌谣

人生仪礼具有阶段性，它包括出生、成年、结婚和死亡等重要时间段的仪礼。每一个时间段无论是仪式本身，还是与仪式相关的歌舞，均是围绕这一阶段的人生仪礼而展开和表演的，意在淋漓尽致地渲染和体现这种人生仪礼的主旨和意义。从这个角度上说，清江流域土家族保存有专属于某一种人生仪礼的歌谣。

一、"打喜"仪式专属性歌谣

"打喜"仪式是清江流域土家族诞生礼的主体部分，它为祝福新生生命、庆贺添人进口而举办，寄托着清江土家人对血脉延传、生命不息、力量壮大的渴望和追求。在"打喜"仪式中，不仅有大量祈福祝吉的专用令歌，如《开盒歌》，而且花鼓子歌中有不少由儿歌转化而来的趣味歌，如《螃蟹歌》。

一首《开盒歌》唱：

祝米喜盒四角方方，
喜盒登在中堂桌上，
各位亲朋满堂观看，
打开喜盒四海名扬。

一开帽儿幔兜,
挑花朵绣。
葵梅牡丹,
花红叶茂。
拿在手中,
喜在心头。

二开斗篷裙衫,
多美风景。
上有凤凰,
下有龙亭。
龙飞凤舞,
实在喜人。

三开糖糕饼果,
上海进货。
营养丰富,
爽口止渴。
吃用方便,
冷热均可。

四开大米蛋果,
装一满盒。
米白如雪,
蛋像粉坨。
茶礼齐全,
布匹绫罗。
说不周到,
责任怪我。
贵客原谅,
上账笔落。①

① 赵举茂编著:《地方民间传统文化(百事通)》(个人资料),第51—52页。

令歌以歌颂与赞美为基调,将仪式中的事物美化,并赋予吉祥的意蕴,用以传递美好的心愿,注重简练和实用。花鼓子歌则进一步增强了审美韵味,比如适合儿童的《螃蟹歌》唱:

> 正月好唱螃蟹歌,
> 你问螃蟹几只脚?
> 一个螃蟹八只脚,
> 两个大夹夹,
> 六只小脚脚。
> 躲在岩壳壳,
> 捡根棒棒戳。
> 夹又夹得紧,
> 扯又扯不脱。
> 哎呀喂的姐姐哈,
> 夹得疼不过。①

这首歌既给孩子讲授螃蟹的形态和性情,又描写了与螃蟹的嬉戏和谐趣,十分天真、烂漫和智慧。歌曲似唱似说,活泼跳跃,情境感强,给人以轻松愉悦之感。

又有《螃蟹歌》唱道:

> 正月好唱螃蟹(奴的)歌,一个螃蟹几呀只脚?两个大夹夹呀,六个小脚脚。螃蟹奴的哥嘛,你在哪里坐吗?我在旁边岩壳里坐。你趱开些,莫踩奴小脚。奴的哥啊,你且听我说,要拢来呀,看你又如何。能想别人莫想我。
>
> 二月好唱螃蟹(奴的)歌,两个螃蟹几呀只脚?四个大夹夹呀,十二个小脚脚。螃蟹奴的哥嘛,你在哪里坐吗?我在旁边岩壳里坐。你趱开些,莫踩奴小脚。奴的哥啊,你且听我说,要拢来呀,看你又如何。能想别人莫想我。
>
> 三月好唱螃蟹(奴的)歌,三个螃蟹几呀只脚?六个大夹夹呀,十八个小脚脚。螃蟹奴的哥嘛,你在哪里坐吗?我在旁边岩壳里坐。你趱开些,莫踩奴小脚。奴的哥啊,你且听我说,要拢来呀,看你又如何。

① 侯明银编:《民间歌谣》,第421页。

能想别人莫想我。

四月好唱螃蟹(奴的)歌,四个螃蟹几呀只脚?八个大夹夹呀,二十四个小脚脚。螃蟹奴的哥嘛,你在哪里坐吗?我在旁边岩壳里坐。你趣开些,莫踩奴小脚。奴的哥啊,你且听我说,要拢来呀,看你又如何。能想别人莫想我。

五月好唱螃蟹(奴的)歌,五个螃蟹几呀只脚?十个大夹夹呀,三十个小脚脚。螃蟹奴的哥嘛,你在哪里坐吗?我在旁边岩壳里坐。你趣开些,莫踩奴小脚。奴的哥啊,你且听我说,要拢来呀,看你又如何。能想别人莫想我。①

歌中原本孩子与螃蟹的玩耍嬉闹已变成了成人男女之间的情爱表达与暗示。这首《螃蟹歌》常用于打花鼓子中,它一方面通过歌舞者打趣式的歌唱助推现场气氛,另一方面借助歌唱的意境传递生命的讯息和本真。类似的歌谣还有《青蛙歌》《红鸡公》等,均是以具有象征意味的物象喻示生命的繁育和生活的根本,既与仪式自然融为一体,又富有趣味和深意。

凡适宜于舞蹈的民歌小调皆可在打花鼓子中演唱,都运用花鼓调。在曲目上,打花鼓子有三个忌讳:一忌唱下流淫秽的歌,这表明孩子从小知理受教,日后必成人成才;二忌唱丧葬中的歌,否则孩子可能因咒夭折;三忌唱"半截子歌"(歌未唱完整),如"五月"只唱三月、"十爱"只唱八爱等,喻示新生命完整、健康。

二、结婚仪式专属性歌谣

清江流域土家族的婚礼仪程繁复,其中独具特色的便是伴随仪式的婚嫁歌,这些仪程和歌谣有机融合,相互紧密而合理地衔接在一起,共同实现新郎新娘角色身份的转换,完成一对新人的人生大事。所以,清江土家人的婚礼涵盖了许多专属性歌谣,包括表达礼性的令歌以及新人与亲友之间表抒心情的歌唱。

清江流域土家族婚配联姻的男方家与女方家从最初的提亲到婚后的回门均有诸多的讲究和礼节,这些礼性除了以实物和行为的方式传达以外,还特别以言语歌唱的形式彰显,比如《求肯歌》《过礼歌》《娶亲歌》《送亲歌》《交亲歌》《拜堂歌》《坐床歌》《交领钥匙歌》《亲家答礼歌》等。新娘

① 黄治安演唱,荣先祥记词谱:《螃蟹歌》,荣先祥编:《建始民歌选萃》,湖北省建始县民族宗教事务局(内部资料),第139页。

将婚前精心制作、代表其心意和才能的新鞋交给公婆和男方主要亲戚时，要口唱《交鞋歌》：

> 青布帮，白布底，
> 粗针大线来做起。
> 姑娘一点小心意，
> 给您来穿起。

婆婶唱答：

> 银针拿，锁金边，
> 鞋子做得多体面。
> 又好看来又禁穿，
> 可以穿上万万年。①

男方家请来的女支客师还要代表男方家讲礼性，唱令歌，表示赞赏、感谢与谦虚：

> 亲妈是个强心人，
> 您为女儿操全心，
> 沙市的布料董市的线，
> 千针万线做团圆。
> 大鞋做成子母扣，
> 小鞋又是丝线边。
> 酥食饼果样样齐，
> 我们空手来领取。②

"鞋"，方言同"孩"音，"交鞋"意即预示新娘早日为婆家生儿育女，接续香火。

在清江流域土家族的结婚仪式上，新人与亲友表达各种情感，或不舍，

① 赵举茂编著：《地方民间传统文化（百事通）》（个人资料），第23—24页。
② 中国民间文艺家协会湖北分会、长阳土家族自治县文化局编：《中国歌谣集成湖北卷·长阳土家族自治县歌谣分册》，第286页。

或劝教,或祝福,皆由歌唱来传递,如"陪十兄弟""陪十姊妹",尤其是新娘的哭嫁,"哭爹娘""哭兄嫂""哭姊妹""哭众亲友""骂媒人""哭开脸""哭穿衣""哭祖宗""哭上轿"等,均属于结婚仪式的专属性歌谣。比如,新娘唱:

> 绣花盖头头上蒙,
> 哥子嫂子把亲送。
> 别家忙的金满斗,
> 爹妈忙的一场空,
> 脸哭肿来眼哭红。①

出嫁的姑娘短短七言五句的唱述,形象而概括地描绘了待嫁的仪式、讲究和情景,爹妈的无私养育、哥嫂的送亲陪伴、自己的离别心绪,一切尽在歌中。

> 妹妹:
> 我和哥哥同根生,
> 亲兄亲妹两样命。
> 哥哥在家做贵人,
> 妹妹出门做贱人。
> 假若我是男儿家,
> 家里样样都有份。
> 五丘水田有一丘,
> 十成收成有一成。
> 养老送终担一股,
> 神龛写字也有名。
> 兄长:
> 我的妹妹莫伤心,
> 女人哪能变男人。
> 盘古开天有规矩,
> 女儿出嫁是本分。
> 夫妻双双要恩爱,

① 中国民间文艺家协会湖北分会、长阳土家族自治县文化局编:《中国歌谣集成湖北卷·长阳土家族自治县歌谣分册》,第 256 页。

> 商商量量办事情。
> 莫说是非莫挑筋,
> 人前人后莫逞能,
> 哥哥手头不宽裕,
> 铺笼帐被送亲人。①

这首"兄妹对哭"的歌唱出了出嫁姑娘与兄长之间的真情实意,妹妹离家的不平与哥哥慧心的劝教相辅相成,昭示着姑娘成人妇、成人媳的转变与成长。

大量的结婚仪式专属性歌谣在仪礼活动中生成,并由特定的人在特定的时间和场合演唱,以表达特定的内容和思想,它们与仪式融合为一体,没有歌,仪式便无法进行,没有歌,仪式便无法完整,歌谣与仪式相得益彰,共同为婚礼目标的达成服务和添彩。

三、丧葬仪式专属性歌谣

丧葬仪式是生者为亡人回归祖先生活的地方而举办的仪礼活动,清江流域土家族便以特殊的歌唱方式送亡人最后一程。丧鼓歌内容广泛,既有专为亡人编唱的歌,也有关于生产生活的歌。"打丧鼓的歌词内容十分丰富,从讲述历史传说和人物故事的叙事歌,到现实的亡者生平事迹,到反映生产和生活的农事歌,言情歌、时政歌、风流歌(鄂西土家对情歌的称呼)、对歌、盘歌、打哑谜等各种形式的歌,应有尽有。歌唱除了一部分固定内容外,余下多为即兴而歌。"②

清江土家人丧葬仪式专属性歌谣主要包括显示打丧鼓活动程序的歌、叙述亡人生平的歌以及其他专为亡人演唱的歌。开场有歌唱:

> 孝家堂前三炷香,相陪亡者到天亮,孝家堂前三杯酒,相送亡者黄泉走。③

掌鼓师一歌转另一歌,或者转换不同形式的歌曲时,常会编唱诸如《好些打鼓好些应》之类的过渡性歌词。

① 侯明银编:《民间歌谣》,第257—258页。
② 田万振:《鄂西土家跳丧特点试探》,《湖北民族学院学报(社会科学版)》1990年第2期。
③ 访谈对象:张言科;访谈时间:2013年7月19日下午;访谈地点:湖北省长阳土家族自治县资丘镇桃山居委会张言科家。

好生些打鼓好生些应,
高山高岭有人听,
关公听见勒住马,
和尚听见住了经,
要学歌师好声音。①

歌师们轮换接应,也会唱类似《一人难挑千斤担》的歌。

把人换,把人换,
一人难挑千斤担;
把人学,把人学,
倒叉子大伙奈得何。②

收场《刹鼓歌》唱:

刹鼓东,刹鼓东,
代代儿女坐朝中;
刹鼓西,刹鼓西,
代代儿女穿朝衣;
刹鼓南,刹鼓南,
代代儿女做高官;
刹鼓北,刹鼓北,
代代儿女发不彻。③

这些表明仪式进程的歌谣都是打丧鼓时才能演唱的,它既考验歌师对丧鼓歌的整体把握,也检视歌师的歌才、歌德和应变能力,更是打丧鼓仪式活动顺利连接、圆满完成的重要基础。

专为亡人演唱的歌以唱述亡人生平事迹,颂扬亡人品德操守为主要内容,歌词虽因不同的人而有所差异和变动,但基本结构和内涵是相同的。例如《唱父母恩》:

① 中国民间文艺家协会湖北分会、长阳土家族自治县文化局编:《中国歌谣集成湖北卷·长阳土家族自治县歌谣分册》,第296页。
② 同上书,第298—299页。
③ 同上书,第348页。发不彻:兴旺发达。

父母恩深终有别,夫妻义重也分离。
羊有跪乳之恩德,鸦有还哺之心愿。
日落西山又见面,水流东海不回头。
月到三十光明少,人到中年万事休。
在生只要有孝敬,何必灵前哭死魂。
千哭万哭一张纸,千拜万拜一炷香。
与其杀牛而祭奠,不如鸡羊早待承。
可劝世人莫行恶,恶人自有恶人磨。
曾记少年骑竹马,转眼又是白头翁。
年富力强创家业,脚手不住日夜忙。
指望年高活百岁,谁知一病不起床。
服药煎汤全无救,卜卦问神总不灵。
三日不吃阳间饭,四日上了望魂台。
望见家中哭哀哉,生死离别好伤怀。
可叹世上冷冰冰,如今财亲人不亲。
不信但看瓶中酒,杯杯先劝有钱人。
千两金,万两银,有钱难买父母恩。
亡者一去不转来,烧香化纸枉费心。
灵在人在魂不在,想亲念亲不见亲。
不周不全唱几声,打鼓闹丧伴亡人。①

此歌唱生死离别乃生命轮回的必然,让逝者安息,生者释然。歌中感人生之匆忙,叙家业之艰辛,叹世态之炎凉,批判"财亲人不亲"的现象,感念亲情的珍贵与难得,"有钱难买父母恩",劝教后人"父母在,尽孝心,父母亡,歌德行"。

《血盆经》是专门唱给逝去的母亲的歌,它叙说母亲生养儿女、操持家庭的劳苦与辛酸,体现母爱的伟大和母亲的功德。

我赴灵山捡葬经,捡到一本血盆经,血盆经上千行字,字字行行说分明,经上未说别言语,十月怀胎报娘恩。

① 中国民间文艺家协会湖北分会、长阳土家族自治县文化局编:《中国歌谣集成湖北卷·长阳土家族自治县歌谣分册》,第341—342页。

正月怀胎在娘身,无踪无影又无形,无踪无影无人见,不觉有孕在娘身。

二月怀胎在娘身,黄皮寡瘦不像人,黄皮寡瘦无人见,娘在房中闷沉沉。

三月怀胎在娘身,百样茶饭难得吞,百样茶饭不思想,思想孩儿在娘身。

…………①

《血盆经》是土家族受到佛道思想的影响之后,结合丧鼓歌的仪式和形式而创编的歌,它以清江土家人习惯和喜爱的歌谣样式诉说母亲十月怀胎的辛苦,歌颂母亲一生操劳的善行。

丧葬仪式的专属性歌谣与仪式活动的进度和特殊性紧密相关,一方面它是仪式中歌唱的必需内容,另一方面又可根据亡人的情况进行调整,它究竟由谁来唱、具体唱什么歌词、如何演绎都是现场临时发挥、灵活处理的,不过,其逻辑构架、思想情感和功能价值是相同的。

第二节 人生仪礼通用性歌谣

"打喜"仪式、结婚仪式、丧葬仪式除了各自专属性的歌谣以外,还有数量众多的通用性歌谣,这些歌谣是打花鼓子、哭嫁、打丧鼓等仪式部分的主体性歌唱内容,支撑起整体的仪式歌唱。通用性歌谣在"打喜"仪式、结婚仪式、丧葬仪式中演唱的歌词基本一致,只要变换歌腔、歌调以及歌唱的形式即可,这是其音乐的边界。通用性歌谣在打花鼓子时以舒缓柔美的花鼓调演唱,成为花鼓子歌;在哭嫁时以悲楚凄凉的哭腔哭调表现,即为哭嫁歌;在打丧鼓时以雄浑苍劲的丧鼓调展现,就是丧鼓歌。花鼓子歌由对舞的二人同唱或对唱,哭嫁歌是出嫁姑娘独唱或与亲友对唱、合唱的,丧鼓歌则由掌鼓师领唱、歌舞者接唱或者他们共同唱和。不同的歌唱腔调、歌唱主体和歌唱形式,规范和显示的都是通用性歌谣的仪式属性和仪式用途,反过来,这些歌谣在哪一种仪式上演唱也就决定了它们的具体演绎状态,这是民间歌唱资源的共享。

① 2010年7月19日晚上在湖北省长阳土家族自治县渔峡口镇双龙村田大喜家采录,陈安义掌鼓演唱。

清江流域土家族的人生仪礼歌尽管以生命仪式为核心,但歌唱的内容并不局限于对生命的讴歌,还广泛地涉及清江土家人生活的方方面面,尤其是人生仪礼歌中的通用性歌谣。这些歌谣既有传统的,它历久弥新;也有即兴的,它反映当下,共同体现着清江土家人对传统的尊重与继承,对生活的热爱与创造,对生命的感受与体悟。

清江流域土家族的人生仪礼,无论是"打喜"仪式、结婚仪式,还是丧葬仪式,主人家把亲戚、朋友和乡亲聚集起来,一同举办和经历仪式,这些人以不同的关系身份与主人家发生联系,也彼此互动,见证仪式主人公角色的生成和身份的转换,于是能歌善舞的清江土家人便以歌舞来表达和彰显生命的历程及其变化。人生仪礼中的歌唱连接着过去、现在与未来,让清江土家人在反复的吟唱中不忘根本,直面现实,努力奋发,增强了人们的仪式感和幸福感。从人生仪礼歌的传统主题看,主要有唱诵民族起源的,歌赞祖先创业的,记录民众生活的,传授生产知识的,叙述男女爱情的,等等。这一方面形成了诸多惯常演唱的曲目,另一方面又可按照仪礼歌的基本套路即席编唱,既具历史的厚重感,又体现了生活的流动性。

一、民族历史主题

歌唱土家族的族源历史是清江流域土家族人生仪礼歌的传统主题之一。清江土家人仪式歌唱的时间较多、较长,一是服务于仪式的主旨,二是娱乐的一种方式,三则具有教育的作用。在民族历史主题类的人生仪礼歌中,清江土家人不但注重唱述本民族的历史起源、发展过程以及重要的人物和事件,而且把大中国的历史背景和历史传统也融入歌中,成为土家人历史记忆的有机组成部分,显现出土家人的历史观和文化观。

> 歌师傅唱歌好声音,你把歌本讲我听,歌从哪朝作起走,歌从哪朝唱出声,谁人作歌到如今。
> 歌师傅唱歌好声音,我把歌本讲你听,歌从汉朝作起走,歌从唐朝唱出声,秦姐姐作歌到如今。①

这个歌头点明了整首歌将要呈现的主体内容,即唱述自古及今歌谣的创编和演唱,表现了土家族关于国家历史、民族历史的观念和认知。

① 访谈对象:张言科;访谈时间:2013 年 7 月 19 日下午;访谈地点:湖北省长阳土家族自治县资丘镇桃山居委会张言科家。

（一）歌唱民族祖先和神灵

清江流域土家族崇拜始祖廪君,相传廪君死后化白虎升天,白虎成为清江土家人的图腾。在人生仪礼歌中有唱"三梦白虎当堂坐,白虎坐堂是家神",这是清江土家人白虎信仰的映现,至今崇祀白虎之风尤盛。清江流域土家族人生仪礼的歌唱中有许多关于祖先的唱述,它忆及先辈的业绩和功勋、民族的起源与变迁,特别是在为亡人打丧鼓时,清江土家人用歌来追忆逝去的生命,从最古老的族源创生开始,到孕育土家人生命的清江流域,壮丽开阔,还有模仿白虎形态的舞蹈动作。一首开场歌唱:

> 开天,天有八卦。
> 开地,地有五方。
> 先民在上,乐土在下。
> 向王开疆辟土,我们守土耕稼。
> 需要勤劳,不要懒惰。
> ……………
> 唱歌的二哥子们,唱起来吧!
> 跳丧的老倌子们,跳起来吧!①

向王带领土家族先民开荒拓土,为民族的生存与发展奠定基业,这些丰功伟绩在人生仪礼歌中常常被表现出来,并反复唱颂,有助于知识的传教和族群的凝聚。

清江沿岸一座座供奉着向王天子与德济娘娘的向王庙,长久以来接受着世世代代土家人的祭拜。据说向王就是廪君,德济娘娘就是盐水女神。向王掷剑、浮船,当了五姓首领,带领巴姓部落开发清江,拓展疆土。"忽然,前面的大山中流出一股白花花的水来,顺水浮来一个妹子。她让向王尝那白水,向王第一次吃到了咸味,觉得很好。原来这妹子就是盐水女神,她和向王成亲了。""后来,向王又乘船向上游走去,盐水女神也乘船随后,边赶边喊:'我哥来,我哥来!'"清江上驾船的逐渐把它喊成了"啊嗬嗨,啊嗬嗨"。②

① 访谈对象:覃孔豪;访谈时间:2013年7月21日晚上;访谈地点:湖北省长阳土家族自治县渔峡口镇双龙村覃孔豪家。
② 萧国松主编:《中国民间故事集成湖北卷·长阳民间故事集》,枝城市新华印刷厂印刷,1991年,第5—6页。

> 向王天子掌舵，德济娘娘拿梢。
> 架土船，游夷水，鸡公山下把船靠。
> 一停数千秋，土船变龙舟。①

相传长阳土家族自治县龙舟坪镇即是向王天子"浮土船于夷水"变成的。廪君与向王天子、盐水女神与德济娘娘到底是什么关系、源于何处，在此暂不深究，但他们都是清江流域土家族尊崇的祖先和神灵，早已嵌入清江土家人的歌唱中，深植于清江土家人的心灵里。哥哥掌舵，妹妹拿梢，巡游清江，温馨浪漫，此舟停靠千年，承载着土家族的风雨历程，抒发着土家人的万丈豪情。

清江流域土家族除了有本民族创造和崇拜的神灵外，还深受佛教、道教思想的熏染，在人生仪礼歌中有专门讲唱佛道神灵的，也有偶尔提及这些信仰的。《神谜》以问答的形式唱述以观音为主要信奉对象的土家族民间信仰。

> 你在唱来我在听，狂风绕绕听不清，有朝一日听清了，你一声来我一声，唱一个童子拜观音。
> 唱观音来讲观音，你把观音讲我听，观音菩萨哪家女，什么山上去修行，谁个封她是观世音。
> 歌师傅唱歌好声音，我把观音讲你听，观音菩萨姚家女，武当山上去修行，佛爷封她是观世音。
> 歌师傅唱歌老先生，你把观音讲我听，观音菩萨她是哪家女，哪个庙里修的行，哪个封她是观世音。
> 唱观音来讲观音，我把观音讲你听，观音菩萨她是苗家女，红雀子庙里修的行，姜子牙封她是观世音。
> 歌师傅唱歌老先生，你把神谜讲我听，什么神谜最为主，什么神谜最为真，什么神谜坐北京。
> 歌师傅唱歌好声音，我把神谜讲你听，祖师菩萨最为主，观音菩萨最为真，雷公菩萨坐北京。②

清江流域土家族有自己的神灵谱系，民族祖先、家族祖先、护佑生产的

① 中国民间文艺家协会湖北分会、长阳土家族自治县文化局编：《中国歌谣集成湖北卷·长阳土家族自治县歌谣分册》，第11页。
② 荣先祥编：《建始黄四姐系列民歌》（个人资料），第33—34页。

神灵、管理生活的神灵等共同编织着清江土家人的信仰体系和生活时空，这些祖先和神灵在人生仪礼中更是集中被供奉、被讲述、被唱诵，成为土家族人生仪礼歌世代相传的歌唱主题。

（二）记忆土家族历史事件

清江流域土家族人生仪礼歌中有诸多关于本民族历史人物和历史事件的唱述，这些人物在土家族发展史上功勋卓著，这些事件对土家人的生活产生过重要影响，因而被记录和演唱。清江土家人在歌唱这些历史人物和历史事件的时候，带有浓厚的感情色彩和强烈的道德判断，既在传授历史，又在教育后人。这些歌谣中的历史是清江土家人要表达的历史，是他们历史观念的体现，也是他们历史记忆的呈现。比如《长阳出了个白莲教》唱道：

> 正月里来是元宵，长阳出了个白莲教，黎民百姓乐逍遥。
> 二月里来是惊蛰，白莲教，造军旗，造了军旗上山去。
> 三月里来是清明，曲溪出了黑虎星，黑虎就是田思群。
> 四月里来是立夏，他到长乐去打卡，救了王强他的妈。
> 五月里来是端阳，他到长乐去劫粮，千军万马当口粮。
> 六月里来三伏热，他的军师李明德，带领军马有几百。
> 七月里来是月半，长乐有个刘代汉，手执钢刀九斤半。
> 八月里来是中秋，带领兵马到资丘，杀得清兵无敌手。
> 九月里来重阳临，县里奏文到府城，长阳出了白莲兵。
> 十月里来小阳春，皇府家下把兵兴，要杀义军田思群。
> 冬月里来大雪下，石洋滩上把仗打，赛过当年林之华。
> 腊月里来梅花开，梅花叶子归大海，三王上了朱栗寨。①

白莲教大起义发生在清嘉庆元年（1796年）至嘉庆九年（1804年），遍及川、甘、楚、陕、豫等地。在今湖北省长阳县，覃佳耀、林之华等人率领土家人揭竿而起，转战巴东、建始、恩施等县市，抗击清兵，反对封建统治。清同治三年（1864年），田思群又一次举起义旗，其宗旨和战术与白莲教大起义相一致。这两次起义斗争在清江土家人的记忆里留下了深刻而珍贵的印记，因而代表民众意愿和利益的英雄及其壮举在清江流域土家族地区广为人知，并被编创成故事和歌谣讲唱和传播。

① 中国民间文艺家协会湖北分会、长阳土家族自治县文化局编：《中国歌谣集成湖北卷·长阳土家族自治县歌谣分册》，第198—199页。

土家人的昨天在歌中唱述着、传承着,经历沧桑变化的清江沿岸土家人今天的生活也以最快的速度、最美的方式在歌中反映和呈现。比如《清江大变样》就唱到近三四十年来清江流域土家族地区社会生活的变迁。

> 向王天子一只角,吹出一条清江河,
> 号音高,洪水涨,号音低,洪水落,
> 洪水涨洪水落,弯弯曲曲一条清江河。
> 过去河里滩连滩,放排放船要人牵,
> 如今河里像堰塘,一天客船有五六趟,
> 我慢慢地打哦,慢点唱,听我慢慢说端详。
> 国家建设真伟大,河里做了三大坝,
> 一坝做在高坝洲,二坝做在隔河岩,
> 三坝原来在伴峡,后来迁到水布垭。
> 送郎送到水布垭,水布垭上建大坝,
> 国家建设真伟大,要使全国电气化。
> 二送送到盐池河,那里旅游的的确多,
> 天生一股温泉水,温泉洗澡多快活。
> 三送送到招徕河,沿河两岸柑橘多,
> 男儿放柑到广州,赚了钱哒谈朋友。
> 四送送到渔峡口,河里修了船码头,
> 西边有个白虎陇,向王天子在东头。
> 五送送到锁凤湾,下了巴士上客船,
> 叫声哥哥莫打荤,路边的野花不要闻。
> 一送再送到桃山,街前街后转一转,
> 鸡子火锅来开餐,吃了还要去赶晚班船。
> 再送哥哥到西湾,西湾下面是巴山,
> 巴山本是茶叶山,还有柑橘作陪伴。
> 再送哥哥到隔河岩,岸上的面包等到在,
> 叫声妹妹你不要慌,还有一会儿就到城关。
> 十送哥哥到长阳,长阳修起大广场,
> 五色的灯光亮堂堂,各种舞蹈也出了场。①

① 2010年7月18日晚上在湖北省长阳土家族自治县渔峡口镇双龙村覃孔豪家采录,覃孔豪掌鼓演唱。

这首歌从向王天子开创基业唱起,重在表现自 20 世纪 80 年代以来清江修建水电站以及由此带来土家人生产、生活等方面的变化,特别是能源、交通及与外界的交流上。这个时期清江流域土家族的发展比任何一个时期都要来得迅猛,因而善于编创的清江土家人就用歌谣来记录这段历史,将之传于后人。

(三) 保留汉族传说与历史

土家族与汉族关系紧密,长期与汉族杂居相处,彼此交往频繁,不仅周边是汉族生活的地区,而且历史上大量汉族移民迁居至土家族地区,不乏通婚联姻的情况。土家族与汉族生产生活上的密切互动形成了二者文化上相互借鉴、相互吸收的局面。因此,清江流域土家族人生仪礼歌中保存有汉族传说与历史的内容就不足为奇了。巴东县清太坪镇"丧鼓词"中唱道:

> 一字下来一杆棍,读书千年光大王。
> 观音要到古城去,擂鼓三声斩蔡阳。
>
> 二字下来二条龙,二位将军显神通。
> 差他神仙去破岭,杀死皇亲国丈人。
>
> 三字下来三步棋,结拜桃园三兄弟。
> 牛祭天来马祭地,如同结拜亲兄弟。
>
> 四字下来不留门,黑脸包王不认人。
> 日断晴来夜断阴,又断仁宗认母亲。
>
> 五字下来安五方,花官所来报三娘。
> 报家庄上人齐等,还说官上守砖墙。
>
> 六字下来绿茵茵,杨家有个六总兵。
> 六郎儿子杨宗保,说的媳妇穆桂英。
>
> 七字下来左脚挑,安安玉女哈哈笑。
> 余下壮公穿白袍,观音修行坐水牢。

八字下来两边丢,八虎威武穿幽州。
我打幽州街上过,大吼三声水倒流。

九字下来十纠弯,调兵娘娘护北方。
皮袍搭在鞍桥上,一步跳出鬼门关。

十字下来一条河,杨家有个老令婆。
杨宗保来穆桂英,二人同破天门阵。①

"擂鼓斩蔡阳""桃园三结义""仁宗认母亲""花官报三娘""杨家穆桂英"……这些前唐后汉的传奇故事均为清江土家人所熟知,他们在人生仪礼的歌唱中将之择取、凝练,并广泛传唱。至于经典的汉族历史传说在清江流域土家族的人生仪礼歌中也十分丰富。比如,《孟姜女》唱:

正月里来是新春,家家户户挂红灯,人家夫妻团圆会,孟姜女的丈夫造长城。
二月里来暖洋洋,燕子双双闹华堂,燕子成双又成对,孟姜女成单不成双。
三月里来是清明,家家户户祭祖坟,人家祖坟飘白纸,喜良家祖坟冷清清。
四月里来麦穗黄,家家户户养蚕忙,孟姜女采桑把园进,一把眼泪一把桑。
五月里来是端阳,龙船下水闹长江,人家夫妻看龙船,孟姜女一人好凄凉。
六月里来热难当,蚊虫飞出闹嚷嚷,宁愿咬奴千口血,莫咬我夫万喜良。
七月里来秋风凉,孟姜女子进绣房,手拿钥匙开衣箱,只见郎衣不见郎。
八月里来雁门开,孤雁头上带霜来,孟姜女孤雁一般苦,恩爱夫妻两分开。
九月里来是重阳,重阳美酒菊花香,人家造酒夫君饮,孟姜女造酒无人尝。

① 田万振:《土家族生死绝唱——撒尔嗬》,第276—278页。

十月里来小阳春,孟姜女思夫泪淋淋,心里只把秦皇恨,强抓喜良筑长城。

冬月里来雪花飘,一心要把丈夫找,长城天气多寒冷,夫君无衣命难熬。

腊月里来过年忙,家家户户宰猪羊,人家都把猪羊宰,孟姜女守孝白满堂。①

《英台绣房思山伯》唱:

一想藤缠树,二人走一路。你姓梁来我姓祝,同窗把书读。
二想两学生,舌干心头闷。一起下河去游玩,行影靠行影。
三想在庙里,烧香拜天地。三月桃花遍地红,结拜兄和弟。
四想在学堂,同学写文章。日同板凳夜同床,哪能不思想。
五想山伯哥,同学三年多。我回杭州你送我,心中如刀割。
六想山伯友,想起夜夜愁。脚扒手软路难走,一步一回头。
七想山伯郎,想起断肝肠。茶不思来饭不想,两眼泪汪汪。
八想小心肝,说话不上算。约的日子我家玩,两眼都望穿。
九想成双对,脚步很干贵。约的日子未相会,越想越悲泪。
十想我的妈,不该许马家。我在杭州说的话,哪么回答他?②

在土家族与汉族的交往过程中,清江土家人通过戏曲说唱、佛道传播以及贸易往来等多种形式接触和接受了汉族的历史知识和传说故事,并且以自己的逻辑构思和歌唱方式进行创编和演绎。"孟姜女""梁山伯与祝英台""牛郎织女""白蛇传"等传说及相关母题成为清江流域土家族人生仪礼歌中常唱常新的内容。清江土家人还善于把孔子、孟尝、梁惠王、诸葛亮、秦叔宝、胡敬德等历史上有名望、有德行、有功绩的人物及其故事编唱入歌,作为人生的榜样和价值的标杆,这些内容以包括歌唱在内的多种形式在土家族地区代代相传,具有可交流性和可理解性,因而其知识传教和道德感育的作用巨大,同时也显露出深厚的文化内涵。

由于歌唱只是清江流域土家族人生仪礼的一部分,同时这种歌唱由多人轮流参加或交替表演,因此,很多时候歌中唱到的历史或人物故事并不

① 谭德富、严奉江、荣先祥编著:《建始民歌欣赏》,第449—450页。
② 侯明银编:《民间歌谣》,第359—360页。

一定能完整呈现出来,更多的是截取历史、神话、传说、故事的一部分或者某些典型性的母题,达到既讲明故事精髓,又具节奏感和音乐美的效果。总体上,民族历史主题类的歌谣注重把握核心,点到为止,常常一首歌谣中唱到多个故事,完全唱述一个传说故事的数量并不多,但无论哪一种情况,这类歌谣都是对历史故事的精练概括,且富有极强的表演张力。

二、情爱与生命主题

情爱与生命是清江流域土家族人生仪礼歌最重要的主题内容,歌谣的数量最多。常言道"无姐无郎不成歌",清江土家人爱唱歌,所唱之歌大多离不开男女之间的情爱,情爱孕育生命,生命源于情爱,因此,在人生仪礼的关键时刻,情歌演唱占据了主体的位置。无论是生子"打喜",或者男婚女嫁,还是人亡跳丧,土家人都唱情歌,他们以不同的歌调歌腔表达对生命的感悟和人生的寄托。

> 我搜集的民歌里头97%都是情歌,拐弯抹角地说到底都还是情歌,比如"阳雀来洗澡啊,喜鹊来闹年"。看起来没有郎啊姐,说到底还不是描写的男女?"我是喜鹊天上飞,你是地上一枝梅,喜鹊落在梅树上,枪弹打来永不飞。"①

情歌亦是清江流域土家族的生活之歌,来自生活,也歌唱生活,因而通俗易懂,生动形象,利于吟唱。

(一)祈福生命生长

对生命的探求与追寻是清江土家人人生仪礼歌唱永恒的母题。人生仪礼是关于生命的仪式,是在人的生命关节点上举行的仪式,它自然包含许多有关生命的元素和祈愿活动。清江流域土家族人生仪礼歌中有关生命诞生、生命成长、生命历程的唱述精彩而丰富,比如《怀胎歌》展现了母亲孕育生命的过程以及因生命诞生的喜悦。

> 怀胎正月正,奴家不知音,水上的浮沉为何生了根,这才是啊那才是,水上的浮沉为何生了根。
> 怀胎二月末,时时怀不得,新接的媳妇时时脸皮薄,这才是啊那才

① 访谈对象:田少林;访谈时间:2010年7月18日上午;访谈地点:湖北省长阳土家族自治县渔峡口镇双龙村田少林家。

是,新接的媳妇时时脸皮薄。

怀胎三月三,茶饭都不沾,只想情哥哥红罗帐里玩,这才是啊那才是,只想情哥哥红罗帐里玩。

怀胎四月八,拜上爹和妈,多喂鸡子少是少呀喂鸭,这才是啊那才是,多喂鸡子少是少呀喂鸭。

怀胎五月五,时时怀得苦,只想得个酸的吃到二十五,这才是啊那才是,只想得个酸的吃到二十五。

怀胎六月热,时时怀不得,这是的情哥哥葬啊葬的德,这才是啊那才是,这是的情哥哥葬啊葬的德。

怀胎七月半,扳起指根算,算去的个算来还差二月半,这才是啊那才是,算去的个算来还差二月半。

怀胎八月八,奴家把香插,保护奴家得一个胖啊娃娃,这才是啊那才是,保护奴家得一个胖啊娃娃。

怀胎九月九,时时怀得丑,儿在腹中打一个倒跟头啊,这才是啊那才是,儿在腹中打一个倒跟头啊。

怀胎十月尽,肚子有些疼,疼去疼来疼得满屋里滚,这才是啊那才是,疼去疼来疼得满屋里滚。

丈夫你走开,妈妈你拢来,是男是女一把抓起来,这才是啊那才是,是男是女一把抓起来。

孩儿落了地,满屋里都欢喜,收起一个包袱嘎嘎里去报喜,这才是啊那才是,收起一个包袱嘎嘎里去报喜。

走到嘎屋里,喊嘎嘎送恭喜,恭喜娃儿的嘎嘎得了外孙的,这才是啊那才是,恭喜娃儿的嘎嘎得了外孙的。

舅妈来筛茶,说些急作话,这才是啊那才是,这才是啊那才是,这才是啊那才是。①

《怀胎歌》看似有些诙谐逗趣,却把土家族新媳妇怀孕生子的过程描述得细致、委婉又活泼,饱含着清江土家人对生命的喜爱和对生活的享受。这首歌谣在"打喜"仪式、结婚仪式和丧葬仪式上均可演唱,只不过曲调有所差异。也就是说,不论是红喜事,抑或白喜事,清江土家人都以此歌传达他们对不同生命阶段的感受体验和内心祈愿。

① 歌舞者:覃世翠、田甫英、田少林、田克周;歌舞时间:2010 年 7 月 21 日凌晨;歌舞地点:湖北省长阳土家族自治县渔峡口镇双龙村覃亮家。

《怀胎歌》在"打喜"上可以唱,在"撒叶儿嗬"上也能唱,但调子不一样。喜和忧是分开的,比如说《怀胎歌》在丧事上我们唱"怀胎嘛正啊月正哦喂",它悲;在喜事上唱"怀胎啊正啊月正喂,奴家不知音咯,水上的浮萍为何生了哦根哦",它喜。①

在不同仪式上不同方式的演绎体现着清江土家人对生命的认知、尊重与珍惜。《怀胎歌》在"打喜"仪式上演唱表达的是添丁进口的喜悦,在结婚仪式上演唱传达的是对传宗接代的期盼,在丧葬仪式上演唱代表的是慎终追远的回顾。清江土家人感念父母恩情的厚重,感念生命的来之不易,这已成为人生仪礼一以贯之的宗旨与信念。

> 三岁四岁女,聪明多伶俐,爹妈只当心肝气。
> 长得五六春,替娘穿得针,爹妈一见喜欢心。
> 长得十二三,针线也不难,家事替得娘一半。
> 长得十七八,婆家来说话,要接娇女到婆家。
> 娘家发了喜,婆家隔了期②,良辰吉日来过礼。
> 婆家过礼来,亮盒二人抬,旗锣轿伞共金牌。
> 前头摆猪羊,酒儿满满装,鸡鱼肉鸭都成双。
> 抬盒二人抬,格格都打开,爹妈哥嫂都拢来。
> 到了这时间,听娘开导你,你到婆家要争气。
> …………③

这首劝教出嫁女儿的歌详细梳理了女儿的长成、婚配的礼节以及婚后的言行规范,在简明凝练的字里行间彰显了生命的成长过程,这不仅是女儿的成长,而且是父母的成长,是一代代人、一段段生命的经历。女儿即将为人妻、为人媳,父母的身份角色也在同时发生着变化,长辈将自己的生活经验授予晚辈,帮助他们更好地为人处事,更快地自我成长。

在利川土家族地区发亲的时候,如果送亲客有奶娃儿的,要请一个人背奶娃儿,这个背奶娃儿的人要得喜钱、喜糖、喜烟,女方支客师还要对他

① 访谈对象:田少林;访谈时间:2010年7月18日上午;访谈地点:湖北省长阳土家族自治县渔峡口镇双龙村田少林家。
② 隔了期:意为间隔了一段时间择定婚期。
③ 中国民间文艺家协会湖北分会、长阳土家族自治县文化局编:《中国歌谣集成湖北卷·长阳土家族自治县歌谣分册》,第258—261页。

说一番吉利话。① 在送亲路上带上奶娃儿就包含了对新婚夫妇生子、育子的祝愿。

> 吹吹打打闹喧喧,东家请我铺床单。
> 扫床铺床,金银满堂,
> 铺上床单,贵子升迁。
> 得个学生进学堂,拿笔算账写文章,
> 得个千金绣牡丹,方圆团转都喜欢。
> 龙帐凤被铺齐整,夫妻合欢万万年。②

铺床歌最为直白地道出了清江土家人男女婚嫁的根本诉求和目标,因而规矩严格,颇有讲究。

孩子出生了,外婆家要送很多衣食用品,其中摇窝③是必需的,俗话说"一人一个窝",它是孩子健康成长的保障,也寄寓着家人对新生命的祝福与祈望。

> 来来来,今日月老坐高台。
> 路上亲朋磨破鞋,人多来得好整齐,为的两家得孙来。
> 迎迎迎,请到堂前把神敬。
> 唱段床词大家听,烟茶好酒待贵客,言语礼节莫失迎。
> 说说说,家家送床四只角。
> 翻来覆去看上着,四只角上刻龙凤,我来慢慢把它说。
> 看看看,绫罗绸缎铺四边。
> 外搭几个大元宝,还有别的好几样,美观大方真好看。
> 听听听,亲朋族友都知音。
> 今日有了娃娃声,高门华堂添贵子,床随娃声耀龙庭。
> 唱唱唱,凉床已经到厢房。
> 亲朋戚友喜洋洋,举杯祝贺小两口,大吉大利一起唱。④

① 黄汝家主编:《利川市民间故事集》,湖北人民出版社2008年版,第143页。
② 侯明银编:《民间歌谣》,第323页。
③ 摇窝:专为婴儿制作的小床,床体可以左右摇晃。
④ 侯明银编:《民间歌谣》,第323—325页。

在人生仪礼中,清江土家人无时无刻不在表达他们对生命的认知和思考。即便是生命逝去的仪式,土家人在追忆亡人的同时,也更加注重对生命的福佑与祈祷。

> 屋大好停丧,
> 门大好出丧,
> 千年死一个,
> 万年死一双,
> 代代不死少年郎。①

对生,清江土家人倍感珍惜;对死,清江土家人亦十分豁达,但一以贯之的终归是土家人对生命圆满和对幸福生活的追求。

(二)男女婚恋爱情

> 莫把山歌不值钱,山歌还是巧姻缘。
> 姻缘原是山歌起,没有山歌不团圆。②

这首流传在清江土家人中的歌谣明确唱到山歌与姻缘的紧密关系,这不仅表明歌谣是土家族男女结识、相恋、婚配的重要媒介,而且也道出了歌谣产生和生长的环境条件。土家人爱唱歌,歌亦青睐土家人,歌与土家人的生活融为一体。尽管这里只是提到山歌,但就歌词内容、曲体形式而言,清江流域土家族的山歌与人生仪礼上演唱的歌谣基本一致,只不过歌腔歌调有所差异,这些歌唱中均大量涉及恋爱、婚姻的母题。

男女婚恋爱情类的歌谣常借用生活中常见的事物、动植物、生活现象等,以物托情、以物传情、以物表情,有时直白,有时婉约,有时注重抒情,有时夹杂叙述,无不洋溢着生活之美。

> 太阳出来照白岩,
> 白岩头上桂花开,

① 访谈对象:覃远新;访谈时间:2013年7月20日上午;访谈地点:湖北省长阳土家族自治县资丘镇桃山居委会憨憨宾馆。
② 访谈对象:萧国松;访谈时间:2013年7月16日晚上;访谈地点:湖北省长阳土家族自治县龙舟坪镇萧国松家。

风不吹来铃不响,
雨不淋来花不开,
姐不招手郎不来。①

一把扇子二面花,
冤家爱我我爱她,
冤家爱我人才好,
我爱冤家一枝花,
当初的八字发错哒。②

菜籽开花叠金钱,
去年想姐到今年,
去年想姐犹是可,
今年想姐把病添,
药罐子不离火炉边。③

　　清江土家人善于将身边的人、事、物入歌,把眼前的情景、事物的状态与心中的情感巧妙而合理地联系起来,融为一体,既自然妥帖,又细腻入微,在通俗、平实又不失风采的歌唱中表现情之真、情之切、情之深。

哥在山上打一望,
妹在江边洗衣裳,
哥学斑鸠咕咕叫,
妹妹心里怦怦跳,
只想哥哥抱一抱。④

　　歌中的情景质朴而富有诗意:情哥上山劳动,望见情妹在江边洗衣裳,便挑逗地学斑鸠鸣叫,闹得情妹心动不已,这其中隐含的情愫纯真且美好。

①　中国民间文艺家协会湖北分会、长阳土家族自治县文化局编:《中国歌谣集成湖北卷·长阳土家族自治县歌谣分册》,第 424 页。
②　同上书,第 428 页。
③　同上书,第 458 页。
④　荣先祥编:《建始黄四姐系列民歌》,第 32 页。

>哥哥握住妹妹手,
>妹抱哥哥亲一口,
>只望哥哥你别走,
>陪我一生到白头,
>恩恩爱爱长相守。①

情哥与情妹之间的恋情进一步发展,二人缠绵,难分难舍,只盼着长相厮守,共度一生。此歌的唱述角度转换极快,前两句从旁观者的角度来描写情哥情妹爱的行为表达,后三句则从情妹的视角谈到她对情哥的期盼以及对彼此守护的向往,爱恋流露无遗,言行大胆而直接。

>正月香袋绣起头,要绣狮子滚绣球,绣球滚在郎怀里,郎又欢喜姐又愁。
>二月香袋乌须须,要绣乌鬃马一匹,有人换我三十两,我的马儿不卖的。
>三月香袋三点黄,井边挑水李三娘,白日挑水三百担,夜里挨磨到天光。
>四月香袋四角方,四只角里吊麝香,上街香哒到下街,爱坏多少少年郎。
>五月香袋五点绿,锦鸡飞过洞庭湖,去年许我香袋子,不知今年有和无。
>六月香袋热难当,汗手绣花花萎色,拿起手巾捏搓折,打开手儿才绣得。
>七月香袋绣七针,七天七夜没绣成,白日绣花人看见,夜里绣花眼睛昏。
>八月香袋八根纱,里绣龙来外绣花,里头绣的芝麻点,外头绣的点芝麻。
>九月香袋九点红,高头绣起你和我,两边绣起林友草,当中绣起牡丹花。
>十月香袋绣完了,红纸包到墙外抛,有情的哥哥你捡到,无情的哥哥你莫捞。②

① 荣先祥编:《建始黄四姐系列民歌》,第33页。
② 访谈对象:覃远新;访谈时间:2013年7月20日上午;访谈地点:湖北省长阳土家族自治县资丘镇桃山居委会憨憨宾馆。

香袋是土家族男女表达情谊、传递爱意的信物之一。《绣香袋》以时间为序,以香袋为介质,既唱到绣香袋的过程与情绪变化,又歌出对爱情的追寻与执着,并通过诸多具有象征意味的物象和行为,重点衬托感情的真挚和愿望的珍贵。诸如此类的歌还有《荷包歌》《绣花荷包》《十绣》等。

　　一杯酒儿正月正,奴爱哥哥年轻人,你是大户人家读书子,十篇文章讲得清。

　　二杯酒儿百花开,口叫丫鬟把茶筛,无事不进三宝殿,有事才到姐家来。

　　三杯酒儿是清明,奴在家中绣手巾,左手绣起花一朵,右手绣起满盘红。

　　四杯酒儿过立夏,妹妹田中把秧插,哥哥下田来帮忙,一对鸳鸯挨挨擦。

　　五杯酒儿是端阳,妹妹斟酒陪小郎,劝郎多喝雄黄酒,免得蚊虫咬小郎。

　　六杯酒儿热茫茫,上瞒老子下瞒娘,两头瞒起哥和嫂,二人挽手玩一场。

　　七杯酒儿搭鹊桥,姐害相思郎害痨,姐害相思容易整,郎害痨来命难逃。

　　八杯酒儿是中秋,口劝哥哥莫失手,你要丢手你就丢,根根树上结石榴。

　　九杯酒儿是重阳,妹妹斟酒小郎尝,你一盅来我一盅,人生能有几重阳。

　　十杯酒儿小阳春,二人叩头把香焚,你我同心同到老,天地鸳鸯永不分。①

《十杯酒儿》以起兴之物开启每段的演唱,并以节令气象作为线索推进唱述,一方面表示时间在推移,另一方面展现恋人的交往,它不只是在以物抒情,更是在精炼的叙事中表达感情的深化。这首歌的主人公是一位率真、勇敢而心思细腻的土家族姑娘。她与心上人初相识,便心生爱慕,大胆表白。他们的情感在劳作中渐渐加深,爱情在亲密间步步升华,你来我往,"害了相思病"。歌曲通过二人在正月、清明、立夏、端阳、七夕、中秋、重阳

① 阮竹萍演唱,荣先祥记谱,杨会记词:《十杯酒儿》,荣先祥编:《建始民歌选萃》,第189页。

和小阳春的活动叙述,既真实地昭示了恋人之间的海誓山盟,也颇为巧妙地透露出当地的风土人情,甚为精致。情哥情妹相亲相爱,终于"天地鸳鸯永不分"。

在劳动中寄寓爱情是清江流域土家族人生仪礼歌的重要创编手法。例如,"采茶歌""薅草歌""种高粱"等虽以劳动形式命名,看似是劳动歌,却是将男女爱情隐藏在劳作的场景和行动中,实为情歌。

> 正月里雪又大,二月里雨又下,隔得情哥采不到茶。
> 三月里是清明,四月里是立夏,哥哥在茶山正采茶。
> 五月里是端阳,六月里热茫茫,情哥哥采茶不干汗。
> 七月里是月半,八月里是中秋,情哥在茶山爱风流。
> 九月里是重阳,十月是小阳春,情哥在茶山打转身。
> 冬月里下大雪,腊月里是年节,杀猪宰羊过春节。①

婚恋爱情类歌谣涉及恋人的相识、相交、相恋以及相聚、离别,直至男婚女嫁、婚后生活等内容,逻辑清晰,情感鲜明。由于这类歌谣在人生仪礼的仪式性场合演唱,在乡亲邻里的熟人公共性空间中表演,因此在表达尺度上虽稍有张扬,但均较为委婉含蓄。

> 情姐下河洗衣裳,
> 情哥挑水到桥上,
> 眼睛勾勾望情哥,
> 棒槌砸在手指上,
> 只怪棒槌不怪郎。②

歌中唱到的情境非常生动直白,"眼睛勾勾望情哥",情姐恋情哥已经到了忘我的程度,炽热的情感通过"棒槌砸在手指上,只怪棒槌不怪郎"的唱述表达得浓烈而浪漫。

> 姐儿住在燕子窝,
> 天天挑水下溪河,

① 谭德富、严奉江、荣先祥编著:《建始民歌欣赏》,第384—385页。
② 访谈对象:萧国松;访谈时间:2013年7月16日晚上;访谈地点:湖北省长阳土家族自治县龙舟坪镇萧国松家。

> 清水不挑挑浑水，
> 平路不走爬上坡，
> 为了路上会情哥。①

姐儿不挑清水挑浑水，不走平路爬山坡，目的就是为了每天都能以挑水为由在路上会到情哥，这样的描写细致、深刻而情意浓烈。清江流域土家族人生仪礼歌唱中不仅有展现男性对婚恋的态度和言行的情歌，还有相当多的部分表现土家族女性对爱情的追求和企盼，这也是一个民族婚姻观念和一定时期婚恋形态的留存和彰显。

> 郎打哨子应过沟，
> 姐儿站在灶背后。
> 听到哥哥哨声响，
> 锅铲刷把一起丢。②

土家族男性向心仪的女性传递爱慕、赞赏、试探、求婚、思念等心意时，常以唱情歌的方式进行。

> 姐儿住在花草坪，
> 身穿花衣抹花裙，
> 脚穿花鞋走花路，
> 手拿花扇扇花人，
> 花上加花爱死人。③

> 挨姐坐对姐说，
> 问姐许我不许我。
> 你要许早点许，
> 你若不许早点说。
> 早点许早点说，

① 访谈对象:萧国松;访谈时间:2013年7月16日晚上;访谈地点:湖北省长阳土家族自治县龙舟坪镇萧国松家。
② 同上。
③ 访谈对象:张言科;访谈时间:2013年7月19日下午;访谈地点:湖北省长阳土家族自治县资丘镇桃山居委会张言科家。

我在别处好落脚。①

哥哥想妹想得呆,
反穿衣裳倒穿鞋。
哥嫂当作爹娘喊,
水缸当作磨刀岩。②

这些歌均是爱得深切、恋得痴迷的内心倾诉和外在流露。歌中人物形象刻画明丽,语言表达、行为描摹和心理展示准确到位,既叙述朴实,又比喻恰当,既情感细腻,又幽默诙谐,堪称生活的艺术。

栽花姐,采花郎,
花树脚下细商量,
今年栽花姐浇水,
明年结果郎先尝,
结成夫妻恩爱长。③

五句歌儿我起头,
堂屋的灯盏泼了油,
郎说泼油犹是可,
姐说泼油是兆头,
怕的姻缘不到头。④

吃了中饭下河玩,
河下来了采莲船,
哥在前面划桡片,
姐在后面把舵扳,
夫妻同船永不翻。⑤

① 访谈对象:覃孟金;访谈时间:2010 年 7 月 18 日晚上;访谈地点:湖北省长阳土家族自治县渔峡口镇双龙村覃孔豪家。
② 访谈对象:覃远新;访谈时间:2013 年 7 月 20 日上午;访谈地点:湖北省长阳土家族自治县资丘镇桃山居委会憨憨宾馆。
③ 周立荣、李华星、肖筱编:《土家民歌》,第 24 页。
④ 中国民间文艺家协会湖北分会、长阳土家族自治县文化局编:《中国歌谣集成湖北卷·长阳土家族自治县歌谣分册》,第 500 页。
⑤ 周立荣、李华星、肖筱编:《土家民歌》,第 51 页。

男女婚恋爱情类的歌谣是清江土家人关于爱情的信念和对于婚姻的经营,其中既有相爱的喜悦,亦有分别的担忧,更有同甘共苦的坚贞。清江流域土家族在"打喜"、婚嫁、丧葬等人生仪礼上用风格各异的歌舞形式演绎这些歌谣,展现他们在不同人生阶段对生命与婚恋的理解和诠释,各有韵味,各具风采。

(三)"带郎带姐"

"带郎带姐"的歌谣主要是指清江土家人在人生仪礼场合演唱的有关男女性爱的荤歌、丑歌、风流歌。此类歌谣在表演时唱述较为直露,并伴有相应的舞姿动作,一般是在歌舞仪式进行到后半夜、没有未成年人在场时,成年男女才会尽情演唱"带郎带姐"的歌。

> 姐儿住在三岔溪,
> 相交一个打铳的。
> 郎在山上铳一响,
> 姐在房中笑嘻嘻,
> 今晚又有野鸡吃。①

生活在大山怀抱中的土家族曾以狩猎获得生活物资,特别是男性喜爱并擅长在山中行走,捕捉飞禽走兽,这种习俗和情怀保留至今。《今晚又有野鸡吃》以清江土家人的日常生活为题材,情郎上山打猎,情姐听到铳响,便知道晚上又有野鸡吃了,自然是笑逐颜开。这首歌从歌词内容上看仿佛只是单纯地反映土家族恋人之间的一种生活情趣,郎打野鸡姐吃肉,然而这只是一个方面,更耐人寻味的是清江土家人以自己最熟悉的生活情景和事物来隐喻男女之性爱,所以,每每唱及此,现场的人们都异常兴奋,并且心照不宣,相视而笑。

> 远望姐儿穿身红,
> 你有鸡笼无鸡子,
> 无鸡子,无鸡笼,
> 手里提个红鸡笼,

① 访谈对象:萧国松;访谈时间:2013 年 7 月 16 日晚上;访谈地点:湖北省长阳土家族自治县龙舟坪镇萧国松家。

> 我有鸡公无鸡笼，
> 借你鸡笼关鸡公。①

上面歌中的"鸡""鸡子""鸡公""鸡笼"都属于清江土家人约定俗成的生活隐语，分别指代男性和女性的生殖器，"吃野鸡""借你鸡笼关鸡公"则暗示成年男女的情爱及性行为。

> 挨姐坐，对姐说，
> 捡个棍棍戳姐的脚，
> 戳一下，她没惹，
> 戳二下，脸一黑，
> 丢了棍棍跑不彻（迅速离开）。
>
> 挨姐坐，对姐说，
> 捡个棍棍戳姐的脚，
> 戳一下，她没惹，
> 戳二下，她一笑，
> 丢了棍棍用手捞。②

情郎对情姐心生爱慕，主动"挨姐坐，对姐说"，但又心生胆怯，于是"捡个棍棍戳姐的脚"进行试探。第一幕戳一下，情姐没有理会，戳二下，情姐脸一黑，吓得情郎"丢了棍棍跑不彻"；第二幕戳一下，情姐假装不理，戳二下，情姐笑开颜，乐得情郎"丢了棍棍用手捞"。两幕情形颇具趣味，既可以相互对比来理解，也可以前后衔接来想象。"棍棍"即细小的木棒，"戳"的动作，一方面是情郎挑逗情姐的工具和行动，另一方面也含有隐晦的成分，表现男女间的接触与相交。

> 远望姐儿对门来，
> 胸对胸来怀对怀，
> 胸对胸来亲个嘴，

① 田发刚编著：《鄂西土家族传统情歌》，第 80 页。
② 访谈对象：萧国松；访谈时间：2013 年 7 月 16 日晚上；访谈地点：湖北省长阳土家族自治县龙舟坪镇萧国松家。

怀对怀来喊乖乖,
快些快些怕人来。①

想郎想郎真想郎,
把郎画在枕头上。
早晨起来亲个嘴,
黑哒睡觉把郎摸,
要你翻身压到我。②

"胸对胸来亲个嘴,怀对怀来喊乖乖""要你翻身压到我",这些歌唱相对而言更为直接和大胆,直白地描写情爱行为与言语,毫不隐晦对性爱的渴求。

清江流域土家族的人生仪礼歌中之所以存留有大量"带郎带姐"主题的歌,原因是多样的。一是因为到了凌晨深夜,这类歌谣能驱赶人们的倦意,解乏消困,俗话说"风流歌赶瞌睡"。二是因为这类歌谣极具吸引力,唱起来热闹,能调节气氛,助推高潮。三是因为土家人在关于生命的仪式上,以这类歌谣表达他们对生命的认知和需求:"打喜"时唱,叙述生命的由来;结婚时唱,祈求生命的繁衍;丧鼓时唱,演绎生命的轮回。可见,清江土家人将直击生命本源和人之本欲的"带郎带姐"主题的歌谣纳入人生仪礼的歌唱中,侧重于传续生命、凝聚人气,而非庸俗化和低级趣味的歌唱。

通宵达旦的歌舞为清江土家人的生命仪式增色添彩,尤其是夜深后激昂,乃至狂野的"带郎带姐"主题歌谣的歌唱,让忙碌了一天的人们眼前一亮,精神抖擞,这无疑解决了主人家无宽余床铺供客休息的窘况,更是构建了完整的人生仪礼过程,人们也乐于去充分宣泄和表露,激发生命的能量,展示生活的欢愉,寄寓未来的憧憬。

打花鼓子最真的、最好听的就是那个蛮丑的那个。十八摸,她是走脑壳上那么摸,摸,一直摸到脚。摸到哪,唱到哪。那个时候我们当娃娃儿,像她们这么高的时候,看到旁边唱的,就还是记得到个影影儿(大致内容),记得到些歌啊。这个时代好哦,这哈又开始兴哒,还是好

① 周立荣、李华星、肖筱编:《土家民歌》,第21页。
② 访谈对象:萧国松;访谈时间:2013年7月16日晚上;访谈地点:湖北省长阳土家族自治县龙舟坪镇萧国松家。

呢。二娘子眼睛看不到,她搞得来,三娘子也搞得来,但是记不到哒,都是八十几哒。不怕丑呢,就搞得最好玩儿。①

后半夜打花鼓子,唱丑歌配合丑的动作,形成听觉和视觉的双重冲击,既是高高兴兴办喜事,又是实实在在表情意。在清江土家人看来,丑歌是好玩的、好笑的,在这好玩的、好笑的背后则是人类最圣洁的情感和生命最根本的源头。

心肝肉来小情哥,你今就在屋里坐,
我在厨房烧碗水,泡杯香茶郎来喝,
二回不必这么说。

叫声情姐我的妻,你今不必烧茶去,
我把房门来关到,双手扯住姐的衣,
我要玩下好回去。

白铜烟袋七寸长,情哥呼起进绣房,
烟袋搁在床架上,双手扒开红罗帐,
大脚搁在小脚上。②

丧鼓打到半夜过,"带郎带姐"的歌谣多。老人辞世,要"欢欢喜喜送亡人",清江土家人对生死的通达态度突出体现在打丧鼓上。打得越是热闹,孝家后人越是觉得对得起亡人;来客唱跳得越是尽兴,越是感到能安慰孝家。那么,最好的办法就是唱情歌,唱"带郎带姐"的歌:一能打破悲切的氛围,二能鼓励人们对生活有信心,三是歌唱生命的珍贵。"死人先死老的",而老人离去自要有后来人,清江土家人便是通过狂放不羁的歌舞热热闹闹地送别亡人,祝福亡人,也通过美好情爱的展现,祈佑生命的生生不息。这种独特的丧葬习俗,反映了清江流域土家族积极的生命观念和强烈的生命诉求。

① 访谈对象:叶定六;访谈时间:2010年1月19日下午;访谈地点:湖北省建始县三里乡河水坪村叶定六家。
② 访谈对象:萧国松;访谈时间:2013年7月16日晚上;访谈地点:湖北省长阳土家族自治县龙舟坪镇萧国松家。

> 白布衫子四角齐,
> 照见姐的肚囊皮,
> 情哥伸手摸一把,
> 姐儿伸手往下移,
> 不摸鲜花摸哪里。①
>
> 姐儿生得矮垛垛,
> 一对妈子像秤砣,
> 白天挎起满山跑,
> 黑哒留给小郎摸,
> 摸去摸来好快活。②

在打丧鼓的一些套路中,掌鼓师会适时叫唱"狗连裆""银盆栽花""隔山掏火""背后穿针""簸箕腾云"等与性有关的歌词,舞者听闻,便要表演,名为"做两下丑"。做得好,掌鼓师会称赞"一合手(啊),窈窕叶叶儿嚅叶";如果表演不对,掌鼓师也会直言"没搞到(啊),窈窕叶叶儿嚅叶";表现性的动作表演后,掌鼓师会说"你们不怕丑(啊),窈窕叶叶儿嚅叶"③,这是最具性爱与生命含义的歌舞阐释。

清江流域土家族演绎"带郎带姐"的歌谣,不是偷偷摸摸,不是私下进行,而是在人生仪礼歌舞的公开场合,因此,它不是为了个人欢悦,而是让众人愉快,使仪式顺畅,并体现真实的人性,张扬生命的精神。所以,对于坦率且不乏露骨的情爱之歌的歌唱,不应简单地界定为"黄色"和"落后",它更为智慧和趣味性地表现了清江土家人的生命意识,因而在土家族的生活和土家人的心目中占有重要地位,传承至今。

三、道德操守主题

清江流域土家族重德守礼,讲求仁义礼智信,知荣辱,晓亲疏,生活秩序井然,这种秩序不仅表现在人们的日常言行中,而且表现在社会关系上,在人生仪礼上演唱的歌谣同样注重对道德操守的宣讲和传扬,并对清江土

① 访谈对象:萧国松;访谈时间:2013 年 7 月 16 日晚上;访谈地点:湖北省长阳土家族自治县龙舟坪镇萧国松家。
② 同上。
③ 访谈对象:覃远新;访谈时间:2013 年 7 月 20 日上午;访谈地点:湖北省长阳土家族自治县资丘镇桃山居委会憨憨宾馆。

家人的社会化起到关键性的教化和模塑作用。

一个社会中,每个人的身份与角色、权利与义务、行为与期待很大程度上是由风俗制度决定的,而这种风俗制度在人生仪礼中体现得最为充分和具体。清江土家人就是在不断经历人生仪礼洗礼的过程中,在每个人生阶段的歌唱熏染中倡导规范、遵循规范、传递规范,共同构建自己的生活家园,营造和谐的生活氛围。

从歌唱的角度和内容来看,道德操守主题的人生仪礼歌可分为引导教育和规劝警戒两类,前一类重在教育,多为长辈对晚辈以及具有普世性的教导之歌;后一类重在劝诫,主要是同辈间不同身份角色的人的相互规劝。

(一) 引导教育

人生仪礼是一个人一生重要阶段的仪式,也是与之相关的人的聚会,亲戚、村民、朋友都在这里相约、交流,孩子的天真、成人的智慧、老人的经验都得到展示和发挥,不论是仪式的主角,还是其他的参与者,不同年龄段的人们都在人生仪礼中有所获得,成为家庭的人、村落的人、社会的人。人生仪礼的重要功能之一就是教育,人的社会化亦是引导为先、教育为本,这种引导教育弥散在人生仪礼的各个阶段和各种场合中,包括与教育有关的人生仪礼歌唱。

> 太阳过了河,各位听我说,唱个花名莫笑我。
> 早晨唱花名,中午唱古人,要在下午唱交情。
> 各位朋友们,听我唱花名,唱起花名有精神。
> 哪样花儿白,哪样花儿黑,哪样花儿紫红色。
> 栀子花儿白,茄子花儿黑,豌豆花儿紫红色。
> 哪样花儿黄,哪样花儿长,哪样花儿结成双。
> 南瓜花儿黄,浮萍花儿长,豇豆花儿结成双。
> 正月又建寅,百花都发生,杨香打虎救父亲。
> 二月又建卯,百花开得好,曹安夫妻多行孝。
> 三月又建辰,清明祭祖坟,郭巨埋儿天赐金。
> 四月有建巳,当归红血枝,目莲寻母找恩师。
> 五月又建午,打起龙船鼓,董永卖身去葬父。
> 六月又建未,荷花遍地蕾,五娘行孝等夫归。
> 七月又建申,芙蓉花儿芬,王祥为母卧寒冰。
> 八月又建酉,葵花向日头,庞氏三春多受苦。

九月又建戌,菊花开满地,唐氏乳姑两夫妻。
十月又建亥,小阳春又来,七岁安安救亲娘。
冬月又建子,雪花万丈深,孟宗哭竹出冬笋。
腊月又建丑,梅花又打柳,日红割股把妻救。
一年十二月,月月花儿白,二十四孝听明白。①

这首《二十四孝》歌开篇猜花名,后以十二月引出每月的风俗气象,着重于孝道故事的描写和叙述,以"杨香救父""曹安杀子""郭巨埋儿""董永卖身""王祥卧冰""孟宗哭竹"等感天动地的孝行善举引导和教育人们要报父母恩,多行孝道。唱孝歌是清江土家人宣扬孝道精神、建设道德伦理、形成社会规范的重要方式,利于人们在自己喜爱的歌唱形式中接受、理解并遵循这些文化传统。

引导教育类的歌谣在人生仪礼中演绎,不仅意在教育仪式的主角,更多的是教育所有来参加仪式的人,并由他们传扬开来,达到扩大影响、广泛教育的目的。特别是在"打喜"仪式、丧葬仪式上,这种歌唱较难或者无法实现与仪式主角的沟通对话,但它是家庭的人、村落的人以及一切参与者的交流互动。

野鸡尾巴两尺长,
姐儿莫爱两个郎。
脚踩两船翻船死,
双手提篮左右难,
好马哪能配双鞍!②

石榴花开叶叶青,
郎把真心换姐心。
不学灯笼千只眼,
不学杨柳半年青,
要学蜡烛一条心。③

① 谭德富、严奉江、荣先祥编著:《建始民歌欣赏》,第 229—230 页。
② 周立荣、李华星、肖筱编:《土家民歌》,第 65 页。
③ 同上。

人生仪礼歌唱中的教育不是以生硬、死板和强制的方法进行,而是以委婉、灵活和感化的方式让歌手和听众去领悟真善美,践行勤劳、节俭、奋进等良好的道德操守。

 太阳落坡又一天,
 哥妹单身又一年。
 郎打单身要发奋,
 女打单身要耐烦,
 芙蓉自然配牡丹。①

 郎在高山打一鸣,
 姐在山下割稻谷。
 你要稻谷拖一把,
 你要鞋子做不出,
 讲情讲义不讲物。②

歌中唱述男女相交的品德和情义,倡立忠贞专一的爱情观。诸如此类的歌在表现情感的同时,所宣讲的为人处事的道理,例如"发奋""耐烦""讲情讲义不讲物"等,在生活中是相通的,它们是人们在人际交往中都应具备的品格和恪守的法则。

 ……………
 到了这时间,听娘开导你,你到婆家要争气。
 衣要洗得好,鞋要做得高(高明),丈夫穿起四处跑。
 兄嫂妯娌多,总是要笑和,闲言闲语少要说。
 妯娌莫扯伴,无水挑几担,莫说娇女好躲懒。③

这是出嫁临行前,母亲以过来人的身份和拥有家庭生活的经验教导女儿婚后应遵从的言行规矩,声声动情,字字入心。为了女儿的幸福,母亲要求女儿多做事,少是非,尽好媳妇的本分,融入婆家的生活。这种唱述是对

① 侯明银编:《民间歌谣》,第86页。
② 同上书,第103—104页。
③ 中国民间文艺家协会湖北分会、长阳土家族自治县文化局编:《中国歌谣集成湖北卷·长阳土家族自治县歌谣分册》,第258—260页。

仪式主角的直接教育,也是对在场女性潜移默化的影响。《教女》的唱述大同小异,如:

>……
>叫声我的女,你要听我的,婆家不比娘家里。
>衣要洗得好,鞋要做得妙,郎在外面世面跑。
>公婆要尊敬,茶饭要洁净,来人去客要贤惠。
>话到这时间,不知听不听,不听枉费我的心。①

共同的生活产生认识上的共鸣。勤俭、贤惠、孝道是清江流域土家族好妻子、好媳妇的标准,女性以此为标杆来规范自己,他人也以此为尺度去衡量女性。

>你是白果树一根,风吹雨打四季青。
>里里外外一把手,起早摸黑忙不停,
>累得脚麻脑壳晕。
>
>灶角角磨得晃人影,磨拐摇操得短三寸。
>一天三背嫩猪草,三更一盏桐油灯,
>发家一半靠妇道人。②

歌中以比喻的手法赞扬作为家庭主妇的土家族妇女,"你是白果树一根,风吹雨打四季青",描画她"一天三背嫩猪草,三更一盏桐油灯""起早摸黑"忙碌的身影,树立女性勤劳持家的典范,讲明"发家一半靠妇道人"的道理。

>柳树开花一串龙,
>姐姐不嫌小郎穷。
>松柏砍了根还在,
>荷花谢了有莲蓬,
>虽说人穷志不穷。③

① 访谈对象:张言科;访谈时间:2013年7月19日下午;访谈地点:湖北省长阳土家族自治县资丘镇桃山居委会张言科家。
② 侯明银编:《民间歌谣》,第58—59页。
③ 周立荣、李华星、肖筱编:《土家民歌》,第54页。

绊根草,节节青,
相好人儿要长情。
男不长情短命死,
女不长情死本身,
阎王不饶负情人。①

社会的基础是家庭,家庭的和美在夫妻,互相扶持、彼此珍惜,是清江土家人在人生仪礼歌中反复强调和一贯重视的情感和德行。正是在这样的上传下教和相互教育中,清江流域土家族的美德才得以传承,因而民心安定、社会和谐。

(二) 规劝警戒

规劝警戒类的歌谣一般是从同辈的角度劝导和告诫人们基于不同的身份角色应当承担的责任和履行的义务,该做什么、该说什么,不该做什么、不该说什么,均有相应的传统规约。这类歌谣特别表现在兄弟、姊妹、情侣、夫妻等角色关系之间相互尊重、相互劝说、相互提醒的歌唱中,譬如"十劝"系列歌谣,有姐姐对妹妹的劝导,有情姐对情哥的劝诫,有妻子对丈夫的劝说等。清江土家人善于将自身社会对性别角色、身份角色的要求、期待和规范以娓娓道来的歌唱方式传教于民,赞扬善举,警戒恶行,鼓励人们同甘共苦,团结一心,幸福生活。

《十劝姐儿》唱道:

一劝姐儿孝双亲,人人都是父母生。姐妹吔,养儿要报父母恩。

怀胎十月才临盆,娘奔死来儿奔生。听见儿哭忙抱起,省吃俭用抚成人。

二劝姐儿要勤快,吃穿都靠手挣来。姐妹吔,脚勤手勤家生财。

一个早工打捆柴,三个早工做双鞋。洗衣浆衫勤打扫,做事莫把时间挨。

三劝姐儿要宽心,妯娌和睦弟兄亲。姐妹吔,大树分杈同根生。

① 周立荣、李华星、肖筱编:《土家民歌》,第66页。

大物小事要开明,莫挑是非作小人。弟弟妹妹都带好,家和心齐万事兴。

四劝姐儿要贤淑,莫把冷眼对丈夫。姐妹吔,白头到老亲如故。

前世姻缘同过渡,夫唱妇随好和睦。柴米油盐酱醋茶,遇事商量出计谋。

五劝姐儿要勤俭,细水长流放长线。姐妹吔,大手大脚家败完。

涓涓细流汇大海,粒粒小米积成山。抛洒五谷遭雷打,一颗粮食一滴汗。

六劝姐儿讲礼节,人情世故少不得。姐妹吔,左右邻舍照顾些。

来客倒茶莫趿鞋,拖鞋趿袜得罪客。有事莫把礼节忘,无事少在别家歇。

七劝姐儿要谦虚,莫把鸦雀当锦鸡。姐妹吔,是高是矮应知己。

谷子开花一般齐,荷花出水有高低。山外青山楼外楼,骏马还得练脚蹄。

八劝姐儿要细心,水火从来不留情。姐妹吔,多长一只后眼睛。

上山砍柴识阴晴,下河洗衣要小心。莫准细娃玩明火,家里无人锁大门。

九劝姐儿要学乖,紧口紧言莫乱猜。姐妹吔,拨弄是非添祸灾。

婆家莫讨娘家怪,娘家莫说婆家坏。贤惠善良名誉好,屋檐滴水响声在。

十劝姐儿好管教,莫把儿女娇惯了。姐妹吔,娇儿娇女教不好。

小树不育不成材,养儿不教易变坏。严父严母出龙子,佳风美德传万代。①

这是已婚姐姐对即将嫁为人妻、作为人媳、成为人母的妹妹的耐心且

① 侯明银编:《民间歌谣》,第267—271页。

动情的劝教。姐姐事无巨细,从洗衣做饭,到缝纫织补,再到节俭持家;从和睦妯娌,到善待弟妹,再到夫妻好合;从谦虚安分,到贤惠善良,再到管教孩子,家庭生活的大道理和小事情,均一一列举和讲授,在平实又具文采的唱述中既直言做人的守则,又描写生活的场景,还点明违规的后果,精心细致,且不失大节,令听者心中有规矩、行动有规范。

清江流域土家族男女以歌传情,以歌逗趣,也以歌传递为人做事的道理。

> 双手搭在郎的肩,
> 轻言细语把郎劝,
> 莫把田园荒芜了,
> 莫把采花当种田,
> 饿肚难进姐花园。①

> 昨日与姐同过沟,
> 二人低头看水流,
> 郎说一锹挖个井,
> 姐说细水放长流,
> 天干的日期在后头。②

情姐情意深长地劝导情郎要自力更生,细水长流。这类的歌谣一方面看是爱情之歌,另一方面看也是劝教之歌。土家族男女相互规劝的歌多种多样,尤以女性对男性的劝导为多,如《五劝男》《苦劝郎》《劝郎歌》等。依据主角和对象的不同,有劝情郎的,也有劝丈夫的。比如《十劝郎》:

> 一劝我的郎,用心看文章。多读诗书比人强,四海把名扬。
> 二劝我的郎,莫要做状元。羊毛笔儿五分长,好似杀人枪。
> 三劝我的郎,劝你莫赌博。十家赌博九家破,几个有下落。
> 四劝我的郎,无事不上街。如今街上花世界,上街要退财。
> 五劝小兄弟,五更酒少吃。酒吃多哒坏身体,反被别人欺。
> 六劝我的郎,切莫睡早床。早起三日田不荒,迟起两头忙。

① 访谈对象:萧国松;访谈时间:2013 年 7 月 16 日晚上;访谈地点:湖北省长阳土家族自治县龙舟坪镇萧国松家。
② 中国民间文艺家协会湖北分会、长阳土家族自治县文化局编:《中国歌谣集成湖北卷·长阳土家族自治县歌谣分册》,第 448 页。

七劝奴的人,莫把妓院进。妓院姐儿无良心,财亲人不亲。
　　八劝巧冤家,不可打家眷。丑妻本是无价宝,不可当粪草。
　　九劝奴冤家,买卖不做它。生意买卖眼睛花,招呼打扑趴。
　　十样都劝尽,不知听不听。如是情郎听不进,枉费奴的心。①

　　这首歌谣以情姐的口吻劝诫情郎,多读书、多劳动、少吃酒、少闲逛,不赌博、不嫖娼、不打家眷、不做生意,既反映了清江流域土家族男耕女织的传统生活方式,也反映了在这种生活传统中人们对性别角色的要求和期待。男性是主要的劳动力,是家庭的顶梁柱,因而责任重大,方方面面都应处理妥当。

　　正月子飘是新年,我劝哥哥莫赌钱,十个赌钱九个输,哪个赌钱有好处。
　　二月子飘是花朝,我劝哥哥莫贪色,色是一把刮骨刀,人财两空一场空。
　　三月子飘是清明,我劝哥哥戒洋烟,毒是万恶之首位,沾上边来把命填。
　　四月子飘雨绵绵,我劝哥哥莫贪财,君子取财本有道,不义之财良心歪。
　　五月子飘是端午,我劝哥哥莫贪杯,自古多少英雄汉,好酒贪杯丧前程。
　　六月子飘三伏天,我劝哥哥快下田,勤耕苦作盼秋收,免得来年饿肚皮。
　　七月子飘祭祖先,我劝哥哥发誓言,从今再不沾恶习,夫妻恩爱到百年。
　　八月子飘是中秋,我劝哥哥歇歇肩,累坏身体妻挂牵,留得青山有柴烧。
　　九月子飘艳阳天,我劝哥哥穿新衣,夫妻双双回娘家,报个喜讯娘跟前。
　　十月子飘冬雪绵,我劝哥哥笑开颜,生下贵子把喜添,幸福之家乐无边。②

　　① 侯明银编:《民间歌谣》,第76—78页。招呼:这里是注意的意思;打扑趴:方言,即摔跟头的意思,比喻做生意失败。
　　② 谭德富、严奉江、荣先祥编著:《建始民歌欣赏》,第241—242页。

这首《劝夫歌》则以妻子的口吻劝导丈夫莫赌钱、莫贪色、莫贪财、莫贪杯、戒毒品、勤种田，与上面情姐对情郎的劝诫异曲同工，心意一致。歌中描绘了丈夫不沾恶习后，夫妻和睦、喜添贵子、幸福恩爱的美景，以情动人，催人上进。

以农业生产为主的清江流域土家族女性对男性的能力期待突出体现在农耕劳作上。

> 正月里是新春，劝郎把田耕，莫贪玩耍闹花灯，误了一年春。
> 二月里是花朝，多多办粪草，田边地角要挖好，苗稼长得好。
> 三月里是清明，种子要播匀，土块大哒它不生，生起不均匀。
> 四月里立夏到，头道草要薅，薅草莫薅围根草，头道要破苗。
> 五月里是端阳，劝郎起早床，早起三早当一工，活路渐渐松。
> 六月里是三伏，二道草又苦，薅草还要打锣鼓，吃烟又继续。
> 七月里是月半，劝郎学文章，多多学些好文章，来年下科场。
> 八月里是中秋，谷子到了手，早头夜晚田边走，照护强盗偷。
> 九月里是重阳，谷子满了仓，十把钥匙锁仓房，锁起又稳当。
> 十月里下大雪，劝郎种豌麦，多多种些豌和麦，来年过荒月。①

这首歌谣中，妻子按照岁时节令的顺序，教导郎君应时而作，不要耽误了农时，而且指出生产的道道工序不但不能遗漏，还要精耕细作、用心守护，才能收获满仓，确保温饱。歌唱在描述农时耕作的同时，亦反映了清江土家人生产生活的节奏。

规劝警戒类的歌谣多正面的陈情劝教，也有从反面进行警示和惩戒的。比如《耍钱歌》唱道：

> 正月耍钱是新年，伙计约我去赌钱。今年时运不大好，持手输了七八吊。
> 二月耍钱百花开，爹妈骂我不扎财，人家养儿做买卖，我家养儿打骨牌。
> 三月耍钱是清明，家家打纸上祖坟，有儿有女飘白纸，无儿无女草成林。

① 谭德富、严奉江、荣先祥编著：《建始民歌欣赏》，第192页。

四月耍钱立夏忙,秧苗搭在田坎上,手拿秧苗无心栽,一心只想打骨牌。

　　五月耍钱五月五,当了良田卖了屋,当了良田不要紧,卖了瓦屋无处坐。

　　六月耍钱热茫茫,妻子睡在象牙床,半夜听见骨牌响,翻身不见耍钱郎。

　　七月耍钱七月七,场场输起二吊一,早上没得早饭米,黑哒又去打麻席。

　　八月耍钱八月八,口叫哥哥不赌哒,不赌哒呀不赌哒,你的妻子跟人家。

　　九月耍钱九月九,口叫哥哥要丢手,你不丢手我丢手,你的妻子跟人走。

　　十月耍钱打寒霜,赌博男儿单吊单,大家听我说一番,赌博男儿无下场。

　　冬月耍钱大雪飘,赌博男儿输光了,赌博男儿无一好,只有出门把米讨。

　　腊月耍钱腊月腊,户户都把年猪杀,赌博男儿无处逃,手拿绳子去上吊。①

《耍钱歌》以第一人称的视角自述了一个男子养成了好赌的不良习气后,不养家、不敬老、"一心只想打骨牌",无法自拔,最后输掉了家产,生活无着落,妻离子散,家破人亡的故事。歌中又转换角度予以描述,意在告诫世人赌博给个人、家庭和社会带来的严重影响,最终只能恶果自食,因而具有很强的教育意义和警戒作用。

道德操守主题的人生仪礼歌重在传播优良的品德,传播正能量,劝教人们行大道,忌邪路,珍惜现在的生活,维护家庭的和美,并为锦绣前程而奋斗。

四、日常知识主题

清江流域土家族人生仪礼歌同样是讲唱日常知识、传授生活经验的重要载体。在亲人、乡邻、朋友相聚的时刻、交流的场合,在围绕生命而展开的人生仪礼中,清江土家人将长期生产和生活积累的知识和乐趣予以展

① 谭德富、严奉江、荣先祥编著:《建始民歌欣赏》,第 243—244 页。

示、表现和分享，祈愿平安、健康、美满，依然热爱生命，关怀生命，歌唱生命。

（一）生产知识

清江流域土家族较早从事农耕生产，兼营渔猎，人生仪礼歌中有相当部分反映了他们的生产活动，或者以生产为背景，描述爱情、生命和社会生活。

> 正月是新年，郎跟姐拜年，洋芋果果甜又甜，如吃定心丸。
> 二月是春分，郎要下南京，姐劝情郎就在家，要烧洋芋粪。
> 三月是清明，与郎上高岭，高山高岭没解凌，洋芋没窖成。
> 四月是立夏，洋芋窖完哒，窖完洋芋陪郎耍，做个洋芋粑。
> 五月是端阳，洋芋在现行，薅锄挖锄碰得响，洋芋正才长。
> 六月三伏荫，洋芋遍山青，还要薅来还要淋，洋芋半人深。
> 七月月半到，小郎你来了，刮皮洋芋着油炒，问郎好不好。
> 八月中秋节，洋芋在黄叶，屋里活路忙不彻，小郎去不得。
> 九月是重阳，洋芋梗子黄，再不挖来要下霜，洋芋会烂光。
> 十月小阳春，洋芋要下坑，今年洋芋不算狠，误了一年春。
> 冬月大雪落，火烧洋芋果，郎吃洋芋姐剥皮，咸菜当酒席。
> 腊月过小年，洋芋好卖钱，卖了洋芋称油盐，与郎过新年。①

清江土家人关于人生仪礼的歌唱有不少以"十二月""十月"起头，叙述节令与物象，显示生产的节律和生活的节奏。洋芋是土家族种植的主要作物之一，可作主食食用。上面这首《洋芋歌》即是以月份起兴，唱述一年四季洋芋栽种、管理和收获的要领和规律，以及劳作期间情姐与情郎的交往和情感，爱情与劳动相得益彰。又如《劝郎要种田》：

> 正月是新年，劝郎要种田，种田莫玩花儿灯，十五又立春。
> 二月是花朝，劝郎办粪草，粪草多来肥料足，庄稼长得好。
> 三月是清明，种子要撒匀，土垄太大苗不生，生得不均匀。
> 四月是立夏，草儿要薅哒，劝郎薅草要破苗，不薅围苑草。
> 五月是端阳，劝郎起早床，三起早床当一工，活路渐渐松。
> 六月是三伏，三道草儿苦，劝郎薅草打锣鼓，吃烟要紧缩。

① 中国民间文艺家协会湖北分会、长阳土家族自治县文化局编：《中国歌谣集成湖北卷·长阳土家族自治县歌谣分册》，第513—516页。

七月是月半,劝郎拍晒场,早拍晒场不用忙,下雨就织箩筐。
八月是中秋,谷子到了手,劝郎早晚田边走,招呼强盗偷。
九月是重阳,谷子上了仓,劝郎买把锁来上,上起多稳当。
十月下了霜,豌麦要种上,劝郎多种豌和麦,明年好接荒。①

从春耕准备开始,到播种、薅草、田间管理,直至收割、脱粒、晾晒、储藏,歌中均精细讲唱,既注重耕作的循序渐进,也说明每一个步骤的关键。土家人明白,只有勤奋劳动,才有幸福生活,所以《饭菜不会天上掉》唱道:

五更鸡儿叫嗓嗓,
双脚蹬醒孽脓包。
人家丈夫勤快瘾,
奴的丈夫瞌睡痨,
饭菜不会天上掉。②

《不种谷麦没得粮》也是强调生产劳作的重要性。

不种谷麦没得粮,
不种棉麻没衣裳,
不喂猪羊没肉吃,
一年四季饿肚肠。

会当家的省吃穿,
饱暖日子像蜜糖,
好吃懒做败家子,
万贯家当也败光。③

清江流域土家族喜茶、种茶、采茶、喝茶、卖茶,创作了数量不菲的有关茶的歌,歌唱还有专门的采茶调。如一首《采茶歌》唱:

正月采茶是新年,借我金簪点茶园,指点茶园棵棵苗,当官许下两吊钱。

① 周立荣、李华星、肖筱编:《土家民歌》,第105—106页。
② 侯明银编:《民间歌谣》,第15页。
③ 周立荣、李华星、肖筱编:《土家民歌》,第103页。

二月采茶采花芽,手搬茶树采花茶,左手采茶采四两,右手采茶四两八。

三月采茶叶叶青,我在家中绣手巾,两边绣起茶花朵,中间绣个采茶人。

四月采茶叶叶黄,我在家中两头忙,忙得坡上茶叶老,忙得屋里麦长秧。

五月采茶是端阳,茶树脚下山蛇王,多卖茶叶买匹马,保佑山中采花郎。

六月采茶热茫茫,多栽茶树少栽杨,栽了茶树众人采,栽了杨树歇阴凉。

七月采茶茶叶稀,我在家中练手艺,两边绣起茶花朵,中间绣起采茶迷。

八月采茶秋风凉,情妹泡茶情哥尝,二道没得头道香,来年季节要赶上。

九月采茶是重阳,重阳点得桂花香,情哥情妹配茶花,茶山热闹过重阳。

十月采茶下长江,卖茶挑起花箩筐,一担茶叶一担歌,挑起百货转回乡。①

整首歌以茶为中心,描述了与茶相关的生活情景,"手搬茶树采花茶""两边绣起茶花朵""情妹泡茶情哥尝""卖茶挑起花箩筐",歌颂勤劳、善良以及茶中寄寓的多种美妙情感,体现了人与自然的和谐相处。

(二)生活知识

地理环境是清江土家人生存的依靠,他们生于斯、长于斯,对周边的地形物貌了如指掌,也充满了感情,他们将这些认识融入人生仪礼歌中传唱,不仅教给后人,而且也让其他人更多地了解土家族地区和土家人的生活。

问:戴不起的是哪方?　　答:戴不起的帽子山。
马子打屁是哪方?　　　马子打屁是宜都。
拿不起的是哪方?　　　拿不起是令牌山。
力工台水是哪方?　　　力工台水是台湾。

① 侯明银编:《民间歌谣》,第26—28页。

大水垮田是哪方？	大水垮田是桃山。
马子打架是哪方？	马子打架是连中。
穿不起的是哪方？	穿不起是黄柏山。
扳不正的是哪方？	扳不正的是偏山。
晒不干的是哪方？	晒不干的是西湾。
狗子撒尿是哪方？	狗子撒尿是横冲。
扯不长的是哪方？	扯不长的是布湾。
两女撒尿是哪方？	两女撒尿对舞溪。
喝不完的是哪方？	喝不完是一碗水。
肩膀别针是哪方？	肩膀别针是在包。
吃不完的是哪方？	吃不完是大众山。
三月媳妇是哪方？	三月媳妇是庄溪。
稻场栽菜是哪方？	稻场栽菜蔡中坪。
狗子睡觉是哪方？	狗子睡觉大漩涡。
稻场失火是哪方？	稻场失火火烧坪。
背心背鼓是哪方？	背心背鼓古老背。
阳沟流水是哪方？	阳沟流水是后河。
港子行船是哪方？	港子行船是浙江。
沙牛撒尿是哪方？	沙牛撒尿是宜昌。①

这首歌采用猜谜的形式把长阳资丘附近的地名以及资丘人所知道的地方以问答的方式串联起来，以土家人特有的理解方式和表达方式予以呈现，风趣幽默，展现了土家人的智慧与想象力。这种歌唱极具地方性，是资丘土家人能共同体验和传播的生活文化。

特定自然环境中生存的动植物是清江土家人生活的伴侣，它们为土家人提供生活物资，也是土家人文化创造的源泉。清江土家人长期与这些动植物共处、接触，细致观察并熟悉它们的状貌、习性，将这些认识编创成一种人生仪礼歌，既展现生活，又传教分享，集知识性与娱乐性为一体。

唱在一，岁在一，什么子开花在水里？
唱在二，岁在二，什么子开花起苔苔？

① 访谈对象：张言科；访谈时间：2013年7月19日下午；访谈地点：湖北省长阳土家族自治县资丘镇桃山居委会张言科家。

唱在三,岁在三,什么子开花双对双?
　　唱在四,岁在四,什么子开花一包刺?
　　唱在五,岁在五,什么子开花过端午?
　　唱在六,岁在六,什么子开花乌嘟嘟?
　　唱在七,岁在七,什么子开花一般齐?
　　唱在八,岁在八,什么子开花败人家?
　　唱在九,岁在九,什么子开花造美酒?
　　唱在十,岁在十,什么子开花霜打死?
　　唱在十,岁在十,乱草开花霜打死。
　　唱在九,岁在九,菊花开花造美酒。
　　唱在八,岁在八,竹子开花败人家。
　　唱在七,岁在七,谷子开花一般齐。
　　唱在六,岁在六,茄子开花乌嘟嘟。
　　唱在五,岁在五,蒿枝开花过端午。
　　唱在四,岁在四,黄瓜开花一包刺。
　　唱在三,岁在三,豌豆开花双对双。
　　唱在二,岁在二,油菜开花起苔苔。
　　唱在一,岁在一,灯草开花在水里。①

《唱在一》是一首谜语式的歌谣,在问答之中,选取各个季节与生活密切相关的常见植物,抓住其开花特征进行描述,让人们在歌唱中锻炼了思维,也增长了见识。

清江土家人热爱自然,与自然为邻,他们生活的地方河流纵横,森林密布,多种多样的动植物成为土家人歌咏的对象。

　　歌师傅唱歌老先生,我唱个树谜你解伸,什么树苗一把伞,什么树苗一包针,什么树苗一把弓。
　　歌师傅唱歌老仙台,你唱的树谜我解开,山中棕苗一把伞,松柏树儿一包针,杨柳树来一把弓。②

① 谭德富、严奉江、荣先祥编著:《建始民歌欣赏》,第7—8页。
② 荣先祥编:《建始黄四姐系列民歌》,第35页。

类似问答式的歌唱有很多,既可以一问一答,也可以多问多答,答与问相对应,问的内容和顺序则可根据歌手的能力和记忆灵活处理和调整。清江流域土家族生活世界中的花草树木以多种方式进入他们的文学世界,这亦是他们生活的乐趣所在。

 一只青蛙一呀张嘴,两只眼睛四呀条腿,嘴呀依哟嘴,腿又腿,看见人来哒鼓起眼睛睃,一步一步跳啊下水。
 两只青蛙两呀张嘴,四只眼睛八呀条腿,嘴呀依哟嘴,腿又腿,看见人来哒鼓起眼睛睃,一步一步跳啊下水。
 三只青蛙三呀张嘴,六只眼睛十二呀条腿,嘴呀依哟嘴,腿又腿,看见人来哒鼓起眼睛睃,一步一步跳啊下水。
 四只青蛙四呀张嘴,八只眼睛十六呀条腿,嘴呀依哟嘴,腿又腿,看见人来哒鼓起眼睛睃,一步一步跳啊下水。
 五只青蛙五呀张嘴,十只眼睛二十呀条腿,嘴呀依哟嘴,腿又腿,看见人来哒鼓起眼睛睃,一步一步跳啊下水。
 六只青蛙六呀张嘴,十二只眼睛二十四呀条腿,嘴呀依哟嘴,腿又腿,看见人来哒鼓起眼睛睃,一步一步跳啊下水。
 七只青蛙七呀张嘴,十四只眼睛二十八呀条腿,嘴呀依哟嘴,腿又腿,看见人来哒鼓起眼睛睃,一步一步跳啊下水。
 八只青蛙八呀张嘴,十六只眼睛三十二呀条腿,嘴呀依哟嘴,腿又腿,看见人来哒鼓起眼睛睃,一步一步跳啊下水。
 九只青蛙九呀张嘴,十八只眼睛三十六呀条腿,嘴呀依哟嘴,腿又腿,看见人来哒鼓起眼睛睃,一步一步跳啊下水。
 十只青蛙十呀张嘴,二十只眼睛四十呀条腿,嘴呀依哟嘴,腿又腿,看见人来哒鼓起眼睛睃,一步一步跳啊下水。[①]

 这首歌以清江土家人熟悉的动物——青蛙为对象,明辨其嘴、眼睛、腿的特征,以一只青蛙两只眼睛四条腿为基数,从一至十依次运用加法或乘法进行运算,也进行记忆,将枯燥的数学知识赋予浓厚的生活气息。一首《螃蟹歌》唱:

[①] 访谈对象:张言科;访谈时间:2013年7月19日下午;访谈地点:湖北省长阳土家族自治县资丘镇桃山居委会张言科家。

正月好唱螃蟹歌,两个大夹夹,六个小脚脚。
二月好唱螃蟹歌,四个大夹夹,十二个小脚脚。
三月好唱螃蟹歌,六个大夹夹,十八个小脚脚。
四月好唱螃蟹歌,八个大夹夹,二十四个小脚脚。
五月好唱螃蟹歌,十个大夹夹,三十个小脚脚。
六月好唱螃蟹歌,十二个大夹夹,三十六个小脚脚。
七月好唱螃蟹歌,十四个大夹夹,四十二个小脚脚。
八月好唱螃蟹歌,十六个大夹夹,四十八个小脚脚。
九月好唱螃蟹歌,十八个大夹夹,五十四个小脚脚。
十月好唱螃蟹歌,二十个大夹夹,六十个小脚脚。①

清江流域土家族人生仪礼歌唱中展示的生活数理知识不是简单乏味的数字累加,而是充满了童趣和童真,具有生活化的内容和情感色彩。这些动物式的数字知识是清江土家人与动物频繁接触后获得的认识,并且以独特的歌谣形式与歌唱节奏呈现出来,实现传递知识和娱乐生活的目标,可谓是从生活实践中摸索出来的行之有效而又趣味无穷的方法。

一想麦李黄,麦李在树上,又想生姜蜜蜂糖,又想腊灌肠。
二想蒸腊肉,腊肉煎豆腐,又想莴笋和萝卜,高笋炖葫芦。
三想荷包蛋,牛肉炖得烂,又想炒米绿豆汤,红心腌鸭蛋。
四想塘里鱼,金鱼和银鱼,又想海带和虾米,黄鳝和鳅鱼。
五想河塘柳,时时想得丑,又想干锅炒黄豆,后院红石榴。
六想大苋菜,丈夫他不买,又想核桃自抠开,冰糖口中开。
七想鲜桃黄,正在热茫茫,又想麦李几时黄,一包白砂糖。
八想胡椒茶,茶里着芝麻,又想干果和油炸,还想嫩西瓜。
九想柑子酸,柑子十二瓣,又想猪肚和猪肝,醪糟打鸡蛋。
十想都想尽,瓜子落花生,又想板栗和柿饼,苋面和肉蒸。②

这"十想"唱述了清江流域土家族一年四时盛产、制作和享用的几十种食物,包括各类肉蛋、水产、蔬菜、水果等,不但列举了它们的名字,而且谈

① 谭德富、严奉江、荣先祥编著:《建始民歌欣赏》,第293页。
② 访谈对象:张言科;访谈时间:2013年7月19日下午;访谈地点:湖北省长阳土家族自治县资丘镇桃山居委会张言科家。

及了它们的烹饪和食用方法,展现了清江土家人对物资的利用和对生活的创造,这些美味既是日常饮食的知识,也是土家人理想生活的写照,画面生动,令人热望。

生活知识的歌谣贴近清江土家人的生活,反映了清江土家人的愿望,是清江土家人的一种生活态度、生活方式和生活境界,它们充满了人性关怀,溢满了人伦精神,质朴而精彩。

(三) 文字知识

清江流域土家族尊重知识,爱好学习,渴望读书识字,向往通过接受书面文字的教育获得被人尊敬的礼遇,过上较为优越的生活。在他们的人生仪礼歌中不仅重视宣扬本土性的知识,而且重视对书面文字知识的解读、凝练和传达,并以自己的语言和思考进行编创,传教于民。比如,《识字歌》唱:

一字下来一条岭,二字下来墩上墩,
三字下来比长短,四字下来紧关门,
五字下来盘脚坐,六字下来三朵云,
七字金钩挂凉伞,八字蛾眉两边分,
九字弯弯黄河水,十字街上买卖人。
正唱十字不为狼,倒唱十字才为人。
十字上头着一飘,千军万马去赴朝,
九字上下横两横,唱个瓦字行不行。
八字中间一把刀,分明分明是英豪。
七字旁边站个人,化缘道人苦修行。
六字下面着个叉,交朋交友是行家。
五字下面着个口,吾师常在江湖走。
四字下面着个马,只许唱来不许骂。
三字中间着一直,宰相大名王安石。
二字中间着一人,一朝天子一朝臣。
一字中间着一直,依然唱个实打实(十打实)。
十字外面打院墙,唱个田字又何妨。
田字上头出了头,唱个老者讲理由。
由字下面伸出脚,唱个申字确不确。
申字上下横一横,唱个车字行不行。

车字头上戴草帽,唱个将军好不好。
　　军字旁边着之绕,唱个运字好不好,
　　运去金成铁,时来铁成金,
　　这话说哒你们听,你看是真不是真。①

　　《识字歌》首先扣准一至十这十个汉字的特征,描述它们的字形构成,接着倒唱十字,它不是简单地倒叙,而且通过添加笔画或单字,以及改变字形等方式,以十字到一字的顺序介绍和教识相关联的汉字,做到温故而知新。唱到"十字外面打院墙"是"田"字后,再由"田"字一步一步向前引申,从而描画出申、车、军、运等字。这种联想的方法由简而繁地结构与解构汉字,利于人们的记忆、接受和书写,也让人们在愉悦的歌唱中真正理解和习得文字知识。

　　文字是语言的符号,清江土家人却用独到的口头唱述来描写文字、组合文字、拆分文字,将书写的文字以口头语言表述出来,这种文字的游戏十分有意思,彰显了清江土家人学习书面文字的能力与智慧。

　　山字登山出字确,
　　可字登可是哥哥,
　　日字一飘在白说,
　　昆字三点混住着。②

　　山与出、可与哥、日与白、昆与混,每组汉字基于形态上的关联而被形象地组合成一句歌词,原本毫不相干的四组汉字到了有歌才的清江土家人口中便串连成一首趣味十足的歌,并且显得是那么水到渠成。类似的拆字歌、文字谜语歌等有很多,它们成为清江土家人表现自我的最好方法。

　　歌师傅来老兄台,唱个字谜你来解,言字着午怎么讲,里字四点怎么猜,门里加开你解来。
　　歌师傅来老兄台,你的字谜我来解,言字着午你许我,里字四点黑哒来,门字加开把门开。③

① 中国民间文艺家协会湖北分会、长阳土家族自治县文化局编:《中国歌谣集成湖北卷·长阳土家族自治县歌谣分册》,第693—695页。
② 同上书,第683页。
③ 荣先祥编:《建始黄四姐系列民歌》,第33页。

出字谜,解字谜,并以歌唱的方式表达,是清江土家人在人生仪礼歌唱时竞赛和逗趣的内容之一,这不仅要求歌手能两两对应地描述字谜,解答字谜,而且必须反应敏捷,对答机警,唱述完成。

清江流域土家族还将文字知识与前唐后汉的史实、故事联系起来创作歌谣,如《十字歌》:

> 一字一条龙,仁贵好英雄,手拿双锋剑,跨海去征东。
> 二字是二横,二郎显神通,哪个神通大,大战孙悟空。
> 三字三横长,三国出名将,张飞骑大马,月下斩貂蝉。
> 四字一笔弯,四姐扰天堂,扰乱中州城,苦了包丞相。
> 五字没出头,宋家三十六,杨宗保后人,个人得报仇。
> 六字绿茵茵,唐王来点兵,架炮打襄阳,点火烧樊城。
> 七字两脚纠,张飞勒马头,桥上三声吼,桥下水倒流。
> 八字右脚翘,征东扶唐朝,杀起番哥庙,仁贵有功劳。
> 九字一曲弯,昭君去和番,遇到毛延寿,琵琶马上弹。
> 十字满天星,皇帝把位登,天子登龙位,罗汉两边分。①

《十字歌》以一字到十字作为顺序,每段开头一句对第一个字做形态上的解说,然后引出人物典故、历史事件、神话故事等,把生活中需要的文字书写与大中国的文化背景结合在一起,用歌唱的方式进行展示和传承。

清江流域土家族人生仪礼歌唱有关文字知识的展示、认识和习得不是空洞干瘪、缺乏生趣的,而是融生活性、文学性、趣味性和知识性为一体,将静态、平面的文字知识演绎得生动而立体。

小　　结

清江流域土家族之所以重视人生仪礼,就是因为它们代表了生命的转换与延续。比方,在长阳、巴东、五峰等地的土家人中,流传着女人生了孩子后才送嫁妆的婚姻习俗。即待女子到婆家生养了之后,在"打喜"时送嫁妆和妇婴所用物品,这个仪式相当隆重,有唱歌打花鼓子之俗。婚嫁、生子的喜庆与撒叶儿嗬的热闹可同日而语,不过这些场合的主角是女性。清江

① 谭德富、严奉江、荣先祥编著:《建始民歌欣赏》,第502—503页。

土家人从来没有把死亡视为恐怖、将它看作生命的终结,而是认为死亡与出生一样,是生命交替必须经历的过程。因此,在清江土家人看来,老人辞世是自然规律,是生命形态的转换,预示着新生命的开始,于是把丧事当喜事办,力求热闹而少忌讳,寄托着他们家族和民族兴旺发达的强烈诉求。在表达生命诉求的时候,清江土家人以多样化的方式和各类主题的歌唱来体现。

清江流域土家族人生仪礼歌题材广泛,主题丰富,内容多样,有记录历史的,有歌咏爱情的,有赞美生命的,有描绘生活的,有规范道德的,有传播知识的,还有插科打诨、诙谐风趣的,可谓包罗万象、无所不有。对于这些人生仪礼歌的主题分类只是相对的,在多数情况下,人生仪礼中的歌唱不只包括一类主题,而是多类主题的巧妙搭配和组合,比如男女情爱与日常生活,道德教化与人物典故,生命传承与婚姻生活、性爱知识等。文中的主题分类只是为了分析的方便,依据歌谣唱述的重点或内容分量进行划分,利于对人生仪礼歌内容的整体把握和理解。至于每一首人生仪礼歌,应全面地来认识和理析其歌唱内容。

在清江流域土家族人生仪礼中,古今之事可唱,荤素之歌可唱,严肃的话题与轻松的内容都可以演唱,还有许多歌谣是根据现场的情境或需要即兴编唱的,比如主人家与客人的礼仪性对歌、斗歌双方盘歌逗趣时的脱口而出,等等。这些出口成章的歌谣构成了传统与现在的互动与交织,实现了歌唱传统的"现在性"创新。无论何种性质和主题的人生仪礼歌,都是在展演清江土家人的生活艺术,彰显清江土家人的生活智慧,它们共同结构了清江土家人有意义和有价值的生活,也构筑和丰满了清江土家人的人生仪礼及其歌唱传统。

人生仪礼是神圣的,也是世俗的,它连接着过去、现在与未来,其间凝聚了清江流域土家族的多种情感,这些情感在不同仪式场合的表达体现了人们共同的生活追求和生命态度。清江土家人将歌舞活动融入诞生、结婚和死亡的生命仪式中,或张扬喜悦,或表达依恋,或寄托哀思,它们是力量与美的迸发,是生命的接续与不朽,在与鼓乐和舞姿的配合中建构出质性不同的人生仪礼文化空间,指向清江土家人的生活世界、情感世界和意向世界,并体现出清江土家人的生命含义、生命观念和生命精神。

第五章 清江流域土家族人生仪礼歌的程式艺术

清江流域土家族的人生仪礼歌是在人生仪礼上演唱的歌谣，这就是说，歌谣演唱是人生仪礼的组成部分，人生仪礼是歌谣生发和演绎的场域，没有人生仪礼，与之相关的歌谣就难以存活，而歌唱则结构了人生仪礼的过程和内容，表达了这一阶段清江土家人的生活状态和情感取向。从这个角度上说，人生仪礼歌就是清江土家人艺术性地再现生活、表达思想的方式，这也决定了为了更好地传达清江土家人生活和思想的信息，人生仪礼歌必然具备其独特的程式艺术。

第一节 人生仪礼歌的歌体形式

在仪式生活中吟唱的清江流域土家族人生仪礼歌，基于不同的礼仪需要和唱诵目的，其歌体形式有所差别，主要包括小调、山歌和令歌等。

一、小调

小调在清江土家人的人生仪礼歌唱中占据主体地位，拥有相当分量，它既能叙事，又善抒情，常寄抒情于叙事之中，适于家庭内部、村落之间聚会的演唱，也可在日常生活和劳动之余歌咏。

清江流域土家族人生仪礼歌中的小调歌谣以唱述生产生活、爱情婚姻、历史故事等为主要内容，常用四季、五更、十二月等形式连缀为多段分节歌，结构规整匀称，长短不拘，短则几句，长则数百句不等，以偶数句居多，曲调旋律性强，节奏较规范，行腔较细腻，艺术表现手法多样。

> 正月相思正月正，瞒着爹妈不作声，奴家得了相思病。
> 二月相思姐做鞋，鞋子做起哥就来，皮纸包起怀里揣。

三月相思三月三，桃红柳绿百花香，情哥不来姐不安。
四月相思四月八，犁田打耙种庄稼，情哥不来不想他。
五月相思是端阳，情哥有事下三江，凉亭送别哭断肠。
六月相思三伏热，情哥要来做娇客，打起红伞半路接。
七月相思七月七，情哥不到我家里，什么事情得罪你。
八月相思望郎来，门口搭起望郎台，不知情哥何时来。
九月相思九月九，情哥送礼姐不收，交情不在这上头。
十月相思小阳春，各人摸摸各人心，二人交情莫变心。
冬月相思下大雪，拿来笔墨把信写，快来轿子把奴接。
腊月相思快过年，花轿停在房门前，到了你家好过年。①

这首《相思歌》以十二月为线索，唱述了一个待嫁姑娘从相思、做鞋、春情、忙种、送别、望郎、拒礼、写信到迎娶的全过程。主乐句句式工整，结构紧凑，七字构成一句，每三句形成一段歌节，表达一个意思。从一月到腊月，十二段完整记叙情姐与情哥之间的思、别、望、合的交往，逐步深入，感情也渐次升华，终于有情人成眷属。

一绣天上星，星多管万民，绣了南京绣北京，再绣是吕洞宾。
二绣明月梭，明月照山河，绣个美女陪哥哥，再绣是蓝采和。
三绣一炷香，插在龙头上，绣个龙头滚绣球，再绣是诸葛亮。
四绣校场坝，红旗二面插，文武百官两坐下，再绣是姜子牙。
五绣一只船，船儿下江南，绣个艄公把船弯，再绣是薛丁山。
六绣杨六郎，把守三关上，绣个焦赞和孟良，再绣是楚霸王。
七绣洛阳桥，桥儿万丈高，绣个桥下水飘飘，再绣是张果老。
八绣八角楼，八角对九州，绣个苏州对杭州，再绣是曹国舅。
九绣九条街，铺台对铺台，绣个生意对买卖，再绣是蔡伯喈。
十绣一笼鸡，绣在花园里，又绣龙王两夫妻，再绣是铁拐李。
十样都绣起，没见郎来取，丢下荷包打鞋底，各人是要回去。②

《十绣》通过铺排大量神话传说和历史人物故事，描绘情姐如何为情哥精心绣制荷包。歌唱中，一个将满腔爱意寄予千针万线之中的心灵手巧的

① 谭德富、严奉江、荣先祥编著：《建始民歌欣赏》，第 131—132 页。
② 同上书，第 491—492 页。

土家族姑娘的形象呼之欲出。《十绣》四句组成一段歌节,第一、二、四句五字,第三句七字,句式规整,曲调沉静,从一绣至十绣,最后一段总结收尾,共十一段。

清江流域土家族人生仪礼歌唱中的小调歌谣每段歌节一般由三句或四句组成,三句的字数构成有七七七、五五七、五七五、五七七、六七七等情况,四句的字数构成有七七七七、五五五五、五五七七、五五七五、六六七五等情况,还有由上下两句组合表达意义的歌节形式,比如《葛藤开花》等。①这些歌谣多于片段的叙事与事物的描写中抒发情感,多数由十段至二十段歌节组成,也有几段的短歌和长篇的叙事歌。

> 灯草开花黄,听我开言唱,唱个情妹想情郎。
> 小郎把坡上,手扳(同"攀")窗眼望,望郎一去好心慌。
> 自从郎出门,一去无音信,没有问到点踪影。
> 自从郎一去,情妹掉阳气,想起东来忘记西。
> 自从郎去了,转身就不好,三天没得两天好。
> 自从郎去后,茶饭不下喉,一年相思害出头。
> 上灶去弄饭,刷帚当锅铲,去拿盐来拿碗酱。
> 太阳偏西山,点灯进绣房,明灯高照睡他娘。
> 睡又睡不着,夜深长不过,神魂不定梦也多。
> 刚刚才睡着,梦见我情哥,梦见情哥调戏我。
> …………
> 一写郎心狠,当初奴不肯,花言巧语才说准。
> 当初一会到,要与奴挎包,当怕奴家走脱了。
> 二写郎无理,你真对不起,把奴当作别人的。
> 当初树下坐,苦苦声声说,奴家才许花一朵。
> 三写郎心大,当初说的话,又把奴家忘记哒。
> 现在不同意,当初你不提,不是奴家见的你。
> 四写笔一勾,你丢我不丢,除非阎王把簿勾。
> 哪些事不好,说来奴知道,你要怎搞就怎搞。
> 五写郎无理,鞋子我做起,望穿眼睛不来取。
> 又要奴的鞋,等又等不来,料单都不要你买。
> 六写心肝系,你是哄我的,把奴哄得空吊起。

① 谭德富、严奉江、荣先祥编著:《建始民歌欣赏》,第413—414页。

上又不好上,下又不好下,当初许你一枝花。
七写小情郎,你是狠心肠,我的鲜花守空房。
花儿朵朵开,小郎不来采,旁边几多等到在。
八写小情哥,怎不来会我,必有别人在叼唆。
我也知你情,多是有别人,说好说歹你莫听。
九写我朋友,怎不我家走,黄龙伞把难出手。
当日初相交,那样说得好,你一回去不来了。
十写我心爱,怎不连忙来,奴家在把相思害。
是来不是来,奴家好安排,还有几多好人才。
十样都写过,十指来咬破,咬破十指为哪个。
十样都写高,笔儿来放到,叫声梅香把笔包。
…………①

这首歌谣以"灯草开花黄"起兴,引出一段精妙的情爱故事。旧时,土家人用一种名叫灯草的植物秸秆中心的白色软物做桐油灯的灯芯,燃烧时,灯草草尖上的草灰会在火光中形成一簇黄色小花,这便是灯草开花。整首歌谣正是以这种物象象征歌中情妹与情郎的爱情。《灯草开花黄》描写了情妹自情郎走后不思茶饭,无心打扮,梦魂恍惚的身心状态。其间插入十写情书,插叙情郎追求情妹的一系列典型情节,透露了情妹爱极至恨的矛盾心理。结尾的处理别出心裁,一是喜剧性的,情妹病愈,两情相悦:"十样许完成,姐病退干净,虽说无神却有神。姐儿病一好,什么都还了,二人玩耍多逍遥。天干他为阳,地支她为阴,天干地支聚全本。"一是悲剧性的,情妹病逝,情郎安葬:"十许许下地,姣莲落了气,愿心只当没许的。请起和尚来,做个五七斋,安葬郎的小乖乖。请个画匠来,画个花灵牌,枋子前头供起来。三十八人拉,四十八人抬,伤心送葬小乖乖。请起石匠来,高高砌坟台,安葬郎的小乖乖。扯起松柏来,围坟团团栽,陪伴郎的小乖乖。"

《灯草开花黄》在土家族地区流传广泛,一般长达一两百段歌节,每段三句,属五五七句式,是较为长篇的叙事性质的歌谣。它可以在不同的人生仪礼中演唱,但不一定全部唱完。在"打喜"仪式、结婚仪式等喜事场合,一般只唱第1至44段,名曰《十写》,如果要演唱完整,要用喜剧结尾;其他场合,如丧葬仪式,才可演唱以悲剧结尾的全歌。歌唱时以连续的切分音起头,营造出急切诉说的意境,每段第三句起音低沉,唱述婉转,似回味情

① 谭德富、严奉江、荣先祥编著:《建始民歌欣赏》,第219—225页。

意的绵长,第二、三句后运用恰当的叹词,令人更感深沉隽永。

《梁山伯与祝英台》则是外域的传说故事传入土家族地区后,被创编成小调歌体演唱的人生仪礼歌的典范,它在清江流域土家族民众中广为传唱,尽管在歌词内容叙述上存在一些差异,但人物、主题和情节大体相同,主要唱述梁山伯与祝英台同窗学习、彼此爱恋、共赴黄泉的感人爱情。

 锣鼓紧紧筛,闲言两丢开,听我唱段祝英台,出个女裙钗。
 英台十四春,每日在闺门,自小不知出家门,用心习闺训。
 英台十五六,要去杭州府,立志拜师把书读,装病吓父母。
 父母好为难,娇女儿任性惯,杭城念书不放心,不许又不行。
 英台劝爹娘,女装男儿样,我去杭州上学堂,爹娘把心放。
 爹娘好言劝,我儿你莫去,女儿读书世间稀,读书有何益。
 英台生巧计,对娘打比喻,昔日有个蔡文姬,读书胜须眉。
 还有曹大家,读书习五经,一代才女名千古,也是女家人。
 英台要读书,嫂嫂笑姑姑,不是我今儿来说你,恐怕要漏机(泄露天机)。
 嫂嫂问闲言,当堂发下愿,罗裙埋在后花园,越埋越新鲜。
 有心看花园,花儿倒新鲜,痴心看花花不全,不必再多言。
 哥哥好言问,妹妹莫任性,你去读书要小心,切莫乱操神。
 哥不来说你,恐怕漏了机,船到江心现了底,那时谁认你!
 爹娘拿主意,我儿你要去,梅香帮你挑行李,切记莫漏机。
 英台进绣房,女装男儿样,赛过世间少年郎,美貌比人强。
 方巾头上戴,脚穿高底鞋,身穿长衫系飘带,来把爹娘拜。
 爹娘好言问,一位好书生,不知家住哪乡村,要往何方行?
 爹娘好眼神,女儿认不真,反问哪里个书生,要往何方行。
 父母知了情,我儿好聪明,打扮果然赛书生,不像女家人。
 爹见儿志坚,也望女成才,杭城乔装男儿样,学成速归门。
 辞家上了路,来到阳关城,杭州路上有了伴,来了一书生。
 风飘日头暖,沿途花儿黄,女扮男装出远门,避开亲和邻。
 辞家上了路,瞒过相识人,走过五里青松岭,望见草桥亭。
 刚刚歇草亭,匆匆两位客,方步长衫走拢来,好像读书人。
 英台行了礼,问客去哪里?杭州城里求学去,路程赶得急。
 来的那位客,名叫梁山伯,山伯英台把庚叙,要把兄弟拜。
 二人叙家常,都是读书郎,结拜兄弟不理论,都是同路人。

行路且不提,到了杭州里,拜了先生把书念,各人习礼仪。
…………①

盘古天地分,各位侧耳听,听我唱本好新闻,不知谁写成。
锣鼓紧紧筛,闲言且丢开,听我唱本祝英台,山伯访友来。
山伯访友去,收拾行和李,口叫四九来挑起,要往祝家去。
山伯上路行,前面一后生,四九上前把话问,哪是祝家村。
前面一瓦房,就是祝家庄,四水归池一面墙,一正两厢房。
屋顶太极图,走马转角楼,竹树青青屏左右,大路在门口。
来到祝家庄,解带换衣裳,龙行虎步上高堂,参拜祝九郎。
梅香来回话,九郎不在家,陌生客官好潇洒,明日来回他。
一别五六月,杭州来的客,我名就叫梁山伯,与他兄弟结。
梅香听此情,两脚走如云,几步走进绣房门,说与姑娘听。
堂前一位客,名叫梁山伯,他与姑娘兄弟结,记得不记得。
英台听此情,身如冷水淋,莫是梁兄到我门,冤家急坏人。
英台喜又惊,急对梳妆镜,梳妆打扮巧用心,嫦娥酬知音。
英台把楼上,急忙巧梳妆,象牙梳子当中放,明镜挂两旁。
头发盘青丝,挽起凤凰翅,美人头发三尺七,黑如乌金纸。
双手挽盘龙,牡丹对芙蓉,好似石榴一点红,打扮不相同。
身穿大红袄,绣花两面抛,腰中扎根黄丝套,头戴珍珠宝。
穿件翠蓝衫,绣花朱红缎,玉石排扣吊两边,梅花团团转。
下穿水罗裙,裹脚白如云,小小金莲两三寸,好个观世音。
脚儿不多大,刚刚二寸八,红绫裙子绣莲花,丝带紧紧扎。
英台女嫦娥,一双好小脚,不长不短一双脚,神仙脱的壳。
英台走出去,丫鬟忙扶起,一见梁兄忙作揖,几时到来的。
山伯把头低,两眼认不得,九郎娶得好美妻,长得像仙女。
山伯把话提,叫声贤弟媳,我与九郎结兄弟,同窗把书习。
英台摆裙钗,实话说出来,我是读书祝英台,梨山转回来。
那时在学堂,女扮男儿样,同窗共枕在书房,结拜你一场。
…………②

① 田发刚编著:《鄂西土家族传统情歌》,第102—115页。此歌一共160段,这里只节选了前28段。

② 谭德富、严奉江、荣先祥编著:《建始民歌欣赏》,第44—53页。此歌一共124段,这里只节选了前26段。

前面一首歌采用顺叙的手法,后面一首歌采用倒叙的手法,中间穿插补叙的手法,均完整讲唱了英台女扮男装、杭州求学,与山伯结拜兄弟、同窗共枕,后十里相送、许配马家,山伯来拜、得知真情,二人表爱、坚决抗争、共死化蝶的故事原委。其中大量精细的外貌描写和心理描写,将人物形象刻画得惟妙惟肖,并折射出土家族地区的风土人情。

《梁山伯与祝英台》运用五五七五句式,四句组成一段歌节,或渲染气氛,或表达内心,或描述言行,一般有一百几十段歌节。全歌句式整齐划一,便于传唱。作为长篇叙事歌的《梁山伯与祝英台》常在打丧鼓中演唱,而在喜事歌舞中多唱以抒情为主的短篇,如《英台绣房思山伯》等。清江流域土家族还有不少其他形式的人生仪礼歌取材于"梁祝"故事或嵌入"梁祝"母题,比如恩施陪十兄弟歌《人之初》中就有"四月里来四月四,祝英台读书人不知,性相近、习相远,山伯思祝害相思"的唱述。

总体而言,清江流域土家族人生仪礼歌唱中的长篇叙事歌故事情节完整,细部描写精致,歌词通俗流畅,唱起来是歌,读起来是诗,艺术性很强,为民众所喜闻乐见,在民间社会起到了传授知识、教化道德、交流感情的多重作用。

二、山歌

山歌是清江流域土家族人生仪礼歌重要的体裁来源,尽管许多山歌产生于山野劳动生活,但一旦进入人生仪礼的歌唱中,便具备了人生仪礼歌的特质,主要体现为五句子、四句子等歌体形式。

五句子是依照歌词内容的句法架构来命名的,多是七言五句,少数歌中的某一两句会多一个字或少一个字,偶尔也用两个三字句充当一个七字句,但不影响整首歌谣的句式结构和歌唱韵律。五句子以讲唱爱情和生活为主,曲调多嘹亮、明丽,节奏多自由、悠长,歌词既有约定俗成的,也可以即兴创作。五句子的五句歌词构成有两种类型:第一种是叙述性的或以讲故事的形式出现,二三组合句式,如"隔河望见姐爬坡,打个排哨姐等我,姐儿听到排哨响,瘫脚软手懒爬坡,阴凉树下等情哥"①;第二种是两组上下句加一个尾句,如"郎在河上撑船来,姐在河下洗白菜,丈八篙子打姐水,捡个岩头把郎栽,打是亲来骂是爱"②。不论哪种类型,第五句往往具有点题的性质。

① 访谈对象:覃远新;访谈时间:2013 年 7 月 20 日上午;访谈地点:湖北省长阳土家族自治县资丘镇桃山居委会憨憨宾馆。
② 同上。

歌师问我好多歌,
我歌硬有牛毛多,
唱了三年六个月,
我的喉咙都唱破,
才唱一个牛耳朵。

新打船儿当江划,
街上大姐喊吃茶,
好马不吃回头草,
蜜蜂不采半夜花,
小郎不吃姐残茶。

高山岭上一树椿,
六月三伏好歇荫,
人人都说我俩好,
眉来眼去本是真,
扁担抹腰没拢身。①

五句子只有五句歌词,属奇数句式。在演唱时,需要将第三句、第四句的后三个字重复,组成第五句,这样原歌中的第五句就变成了第六句,两句形成上下句,构成偶数句式,这凑起来的一句无实际的含义,只为凑数而已。例如:

这山望见那山高,
望见那山好茅草,
割草还要刀儿快,
捞姐还要嘴儿乖,
刀儿快,嘴儿乖,
站到说哒跩下来。②

① 访谈对象:萧国松;访谈时间:2013年7月16日晚上;访谈地点:湖北省长阳土家族自治县龙舟坪镇萧国松家。
② 访谈对象:覃远新;访谈时间:2013年7月20日上午;访谈地点:湖北省长阳土家族自治县资丘镇桃山居委会憨憨宾馆。

> 看姐望姐把眼睒,
> 思姐想姐在心窝,
> 捏姐掐姐姐没躲,
> 逗姐玩姐费工多,
> 姐没躲,费工多,
> 丢姐别姐难得过。①

五句子的精湛之处就在于它虽篇幅短小,但言简意赅,俗中见雅,能通过对日常情景的描写和对生活经验的概括,最准确、最细微、最曼妙地传达情感和思想,于平淡中有回味,于通俗中见涵养。

> 五句子,它是分为两句一唱啊,两句一唱,它第三句和第四句重复末尾的三个字,再把第五句接上去,都是那样儿唱。②
> 唱五句子中间还差一句,就把第五句前头那两句的后三个字反复叠一下,整个形成六句。③

五句子适应人生仪礼场合的歌舞,可独唱、对唱、合唱,还可领唱与和腔等,一方面能烘托气氛,另一方面也易构成竞争。正如歌中唱道:

> 隔山隔岭又隔岩,
> 唱个号子甩过来,
> 接得到的是妙手,
> 接不到的莫见外,
> 和和气气唱起来。④

五句子中的撩逗歌、挑衅歌,专门刺激仪式歌舞中潜在的歌舞者,激发他们的好胜心和斗志,考验他们的聪明才智和应变能力。

① 访谈对象:田汉山;访谈时间:2013年7月19日上午;访谈地点:湖北省长阳土家族自治县资丘镇文化站办公室。
② 同上。
③ 访谈对象:覃远新;访谈时间:2013年7月20日上午;访谈地点:湖北省长阳土家族自治县资丘镇桃山居委会憨憨宾馆。
④ 访谈对象:覃孟金;访谈时间:2010年7月18日晚上;访谈地点:湖北省长阳土家族自治县渔峡口镇双龙村覃孔豪家。

五句歌五句子歌，
文的少来武的多，
说讲文来我也有，
说讲武来我也多，
文武双全怕哪个。①

挑逗与应对营造热烈，谦虚与称赞铸就和谐，如此的五句子歌唱符合清江土家人举办人生仪礼的宗旨。

我们唱歌唱不好，
莫把您手袱糊到了，
十字口上打个盹，
东一句来西一句，
糊到您手袱难为情。

歌师唱歌唱得乖，
唱个龙门打得开，
唱个狮子沿山跑，
唱个海马滚过街，
稻场石磙立起来。

叫声歌师您莫急，
您我难得再相会，
您一声来我一句，
歌儿唱得真有趣，
二回碰到唱会儿。②

人生仪礼歌唱中彼此的勉励和约定也能激起歌手的欲望和兴趣，鼓励他们不遗余力地展示自己的歌才与歌德，引出精彩纷呈的较量与合作。五句子的演唱可分为单段体和多段体，前者为独立成篇的一首五句子歌，也

① 访谈对象：张言科；访谈时间：2013年7月19日下午；访谈地点：湖北省长阳土家族自治县资丘镇桃山居委会张言科家。
② 同上。

被称为散五句;后者是以五句为一段歌节,多段叙述一件事情或表达一个意思。如《叫声大姐你且听》:

叫声大姐你且听,
我把情形说你听。
分明有人对我讲,
说你相交有别人,
猪头煮熟嘴巴硬。

叫声大哥你且听,
我把情况说你听。
世间这样人也有,
奴家不是这样人,
嚼些舌根哪个听。

叫声大姐你且听,
我把情形说你听。
当块田来是块土,
借你犁儿来耕田,
诚心与姐来相连。

叫声大哥你且听,
我把情况说你听。
四两棉条到处纺,
洞庭湖里栽杉条,
根稳哪怕浪来摇。

叫声大姐你且听,
我把情形说你听。
玉皇他有七个女,
也有三个下凡尘,
你今与她一般论。

叫声大哥你且听,
我把情况说你听。
大哥湖广做知府,
二哥在朝管万民,
奴家不是犯法人。①

这首由六段歌节的五句子组成的歌主要是情哥与情姐互表情意和节操的彼此歌唱,情哥先试探,后追求,再赞美情姐,情姐则始终坚持自己的清白和贞洁。"叫声大姐你且听""叫声大哥你且听"的歌节开唱,清楚地表明这首歌是二人的对唱,且以表情达意为目的。

姐儿住在杉毛山,
寄封书信要鞋穿,
你今不来不怪你,
你寄信来要甚鞋,
把奴名声都败坏。

姐在屋里闷沉沉,
情哥到了姐家门,
看见姐儿纠起嘴,
几步上前把姐劝,
双膝跪在姐面前。

① 访谈对象:萧国松;访谈时间:2013 年 7 月 16 日晚上;访谈地点:湖北省长阳土家族自治县龙舟坪镇萧国松家。

情姐看见情哥来，
闷闷沉沉说出来，
你今不来不怪你，
你寄信来要甚鞋，
寄信难求官回来。

叫声情哥巧乖乖，
不是奴家心肠坏，
人有脸来树有皮，
看你寄信要甚鞋，
管你起来不起来。

姐儿看见情哥去，
几步赶到稻场里，
左手扯住郎的手，
右手搭在郎的肩，
你要转来玩几天。

叫声情哥巧乖乖，
你把笑脸车(转)过来，
昨日为你打壶酒，
今日为你杀只鸡，
给你留起我没吃。

叫声情哥前面走，
你今听我说根由，
爷儿父子也吵架，
弟兄伙的也结仇，
二回不必这样做。

情哥跪到踝膝疼，
姐儿只当不晓得，
自古常言说得有，
一日夫妻百日恩，
未必这样过得身(过意得去)。

情哥一听起了气，
几步走出姐房去，
东边无花西边采，
西边无花世上寻，
再不低头拜情人。

不用留来不用留，
留下后来结冤仇，
你把话儿说恼哒，
你也无心把鞋做，
你我就从这里丢。

情哥一听心欢喜，
车过身来把姐看，
看见姐儿双流泪，
双手搭上姐的背，
给姐揩了眼睛水。

二人挽手进绣房，
看见姐儿象牙床，
红罗宝帐高吊起，
鸳鸯枕头两边放，
好似灵鸟配凤凰。①

① 访谈对象:萧国松;访谈时间:2013年7月16日晚上;访谈地点:湖北省长阳土家族自治县龙舟坪镇萧国松家。

《姐儿住在杉毛山》是一首十二段五句子歌节组成的叙事歌，详细记叙了情哥得罪情姐，接受情姐惩罚，而后情姐激怒情哥，情哥誓言分手，情姐力图挽回，二人和好如初的事件。唱述从情哥、情姐以及第三人称的角度交替进行，转换极快，言语、行为及心理的描写符合人物角色的形象，合理、贴切、通俗。以五句子作为歌节结构的长篇叙事歌还有情姐探望病重情哥，并为其请医送葬的《看郎》①《相思歌》②等。

四句子七字一句或五字一句，四句构成一个完整的歌节，或描写，或叙述，主要描述情爱，抒怀传意。七言四句的歌谣如：

想郎想得心里慌，
洗澡忘了脱衣裳，
淘米忘了筲箕滤，
给牛喂水撒把糠。③

姐儿门前一面坡，
人家走少我走多。
铁打草鞋都穿烂，
岩头踩起灯盏窝。④

五言四句的四句子如：

门口一个堰，
堰里水漫沿。
阳雀来洗澡，
喜鹊来闹年。⑤

姐儿生得靓，
会说又会唱，

① 田玉成编著:《山歌与村笛》,三峡电子音像出版社、长江出版社三峡图书中心2013年版,第252—255页。
② 谭德富、严奉江、荣先祥编著:《建始民歌欣赏》,第128—131页。
③ 周立荣、李华星、肖筱编:《土家民歌》,第46页。
④ 访谈对象:萧松松;访谈时间:2013年7月16日晚上;访谈地点:湖北省长阳土家族自治县龙舟坪镇萧国松家。
⑤ 同上。

住在高山岭，
　　慊(想念，满意)坏街上郎。①

　　四句子的句式构成一种是按照思维发展的一定过程顺水推舟,合理展开,比如"情哥来得快,没得铺盖盖,垫的苞壳叶,盖的棕口袋"②;一种是两两组合,前两句有铺垫作用,后两句具递进之势,比如"看见太阳背了坡,取双鞋子送情哥。哥哥莫嫌针线丑,背着爹妈打黑摸"③。

　　由多段四句子结构的较长篇幅的歌谣既可叙事,也可表情,数量也不少,例如《一把青铜锁》：

　　一把青铜锁，取块篾片锯，打开箱子哎，取出好东西。
　　烟袋荷包细，荷包系耍须，你要呼烟哒，烟在荷包里。
　　郎是高粱梗，姐是无娘藤，唱上又唱下，唱掉你的魂。
　　郎是芭蕉梗，姐是芭蕉叶，郎说巴(挨着)一下，姐说巴不得。
　　郎在荆州府，姐在玉里州，虽说隔得远，同天共日头。
　　太阳出来白，照见水晶国，水晶国姑娘，白得了不得。
　　烟袋过铜打，打起裹兰花，背时不走运，混混又黑哒。
　　情哥你会死，情妹守到哭，短命死的冤家，齐了这一步。
　　三根茶叶细，送茶到田里，喝了三杯茶，多谢劳慰你。
　　去时大月亮，转来下寒霜，冷冰冰的脚儿，搁在奴身上。
　　太阳照九州，姑娘锁鞋口，这边锥那边抽，不准把情丢。④

　　依据不同仪式场合和歌舞配合的需要,对多段体四句子歌词的处理歌腔歌调有所不同,在红事中常为小调唱法,在白事中会有山歌唱法。

三、令歌

　　令歌在土家族地区流传广泛,在生活中普遍使用,特别是在仪式性的

　　① 中国民间文艺家协会湖北分会、长阳土家族自治县文化局编：《中国歌谣集成湖北卷·长阳土家族自治县歌谣分册》，第495页。
　　② 访谈对象：覃远新；访谈时间：2013年7月20日上午；访谈地点：湖北省长阳土家族自治县资丘镇桃山居委会憨憨宾馆。
　　③ 访谈对象：张言科；访谈时间：2013年7月19日下午；访谈地点：湖北省长阳土家族自治县资丘镇桃山居委会张言科家。
　　④ 谭德富、严奉江、荣先祥编著：《建始民歌欣赏》，第558—559页。

生活中,土家人喜爱用吉利、顺口且具有一定文采的令歌表达他们的心情与心愿,这也是他们礼仪的构成部分和表现方式。

> 开令开令,
> 你开令我开令,
> 不开金令开银令。
> 开金令天长地久,
> 开银令地久天长。
> 天长地久,
> 地久天长,
> 荣华富贵,
> 金玉满堂。①

令歌是用土家族汉语方言编创和讲唱的歌句,句子可长可短,可唱可说,说唱起来如歌如乐。一首令歌句数多少不一,常是四言、五言、六言、七言入歌,亦有九言、十言、十一言等一句的情况,常见有两个三字句替代一个七字句的情形。有的令歌每句字数相当,有的令歌则是多言句式混杂,总的原则是生动流畅,意义相连。

> 新郎门前一园竹,
> 竹抱笋,笋抱竹,
> 阳春三月过喜事,
> 五黄六月娃娃哭。②

> 金刀砍,银刀刮,
> 划银篾,织穿花,
> 织起穿花的背篓,
> 绣起五花的枕头,
> 做起金丝的帽儿,
> 银丝的涎兜,

① 访谈对象:田少林;访谈时间:2010年7月18日上午;访谈地点:湖北省长阳土家族自治县渔峡口镇双龙村田少林家。
② 中国民间文艺家协会湖北分会、长阳土家族自治县文化局编:《中国歌谣集成湖北卷·长阳土家族自治县歌谣分册》,第269页。

我代表东家，
一概愧领受。①

令歌以偶数句式居多，也不乏奇数句式。短则四句，长的数十句，虽然每句的字数不等，但一般尽量保持上下两句的对称，即便不是如此，也是以意思的完整表述为基准，讲究起承转合。

荞麦花开好大朵，
你莫拿令歌来狠我。
讲文我也有，
讲武我也多，
文武双全怕哪个！②

在清江流域土家族地区，说唱令歌被称为讲礼性、说恭维话。

令歌，我们这儿的土话实际上就是讲礼性、说恭维话，恭维几句，就是赞词。它有一个关键的东西、基本的要求，就是大致押韵，也不是每句押韵啊，就是顺口溜。③

令歌的另一个特点就是能够抓住身边熟悉的人、事、物，长于观察，精于提炼，将事物的典型特征和生活的趣味现象进行有效的归纳和配搭，极具亲和力和幽默感。

门口一个岩（ɑi），
岩里出花鞋（hɑi），
说得到令歌的穿花鞋（hɑi），
说不到令歌的喊妈来（lɑi）。④

① 中国民间文艺家协会湖北分会、长阳土家族自治县文化局编：《中国歌谣集成湖北卷·长阳土家族自治县歌谣分册》，第370页。
② 同上书，第270页。
③ 访谈对象：覃万馥；访谈时间：2013年7月27日上午；访谈地点：湖北省长阳土家族自治县榔坪镇乐园村绿盛宾馆。
④ 中国民间文艺家协会湖北分会、长阳土家族自治县文化局编：《中国歌谣集成湖北卷·长阳土家族自治县歌谣分册》，第271页。

为了说唱的顺畅、倾听的悦耳,令歌在通俗的口语化表达中讲求大体上的押韵,较长篇的可以多次转韵。令歌一方面有相应固定的程式规则,另一方面更是在仪式现场的临时创编。比如,婚礼中的赞歌。

《赞新房》:忙忙走,走忙忙,双脚走进新人房。新人房中真漂亮,红漆嫁妆放豪光。左边摆的金银柜,右边摆的百宝箱。东边抽屉红又亮,红罗帐子象牙床。右边坐的新郎公,左边坐的新姑娘。新郎公,新姑娘,两个有说有商量。拿出钥匙打开箱,取出香烟和果糖。板栗核桃几大袋,糖果搬出几大箱。枣子背出几大背,花生葵花几大筐。新姑娘几大方,又是撮来又是装。葵花尖尖,板栗圆圆,我拉起口袋,装齐沿沿。口袋已装满,再用双手捧一点。

《赞床》:忙忙走,走忙忙,双脚走进新人房。眼看喜床真漂亮,全靠巧匠手艺强。今夜鸳鸯睡床上,相亲相爱情谊长。

《赞衣柜》:忙忙走,走忙忙,双脚走进新人房。一看衣柜好美观,夫妻早起照衣冠。夫唱妻和恩爱好,花好月圆比天长。

《赞箱子》:讲起闹新房,双脚走忙忙。别的我不讲,单把箱子赞。箱子做得妙,能工巧匠造。油漆刷得好,能把人影照。又可放衣服,又可装珠宝。恭喜夫妻发大财,世代财旺有钞票。

《赞被盖》:闹房闹了大半夜,新娘在把眼睛斜。你的心思是何意,还有被盖没讲的。被盖本有四只角,铺在床上几暖和。枕头一头放一个,那是做的假场合。虽说枕头也暖和,手臂硬是强得多。

…………①

赞歌一首接一首,闹新房的人均可依据所见之景、所看之物、所感之情,既套用程式化的结构逻辑与歌词表达,又充分调动知识储备进行创作,形成歌赶歌的盛况。

由于说唱令歌主要是祝贺和称赞性质的,因而在"打喜"、结婚等红喜事中运用和保留最多。它伴随人生仪礼的仪式环节展开,进行到哪一个仪程,就说唱与那一个仪程相匹配的令歌。譬如,婚礼正期前一日要为新郎取号名、挂号圙,令歌便说唱道:

① 《土家歌谣之闹房》,恩施新闻网,http://www.enshi.cn/2012/1227/254126.shtml,2012 年 12 月 27 日,访问日期:2019 年 5 月 16 日。

日吉时良,
天地开张,
今日挂号,
地久天长。
喜鹊登门叫,
我今来挂号,
挂号挂号,
紫微高照。
一张桌儿四角方,
张郎设计鲁班装。
四面雕起云牙板,
一块号匾在中央。
一块号匾四角方,
一对金子在中央。
鲁班雕龙来画凤,
圣人留下字一双。
二人站在桌子旁,
双手捧匾喜洋洋。
东张西顾四下望,
抬头望见粉笔墙。
粉笔墙上真正光,
一架云梯靠墙上。
状元打马入朝堂,
一心只把云梯上。
上一步,一举成名。
上二步,二朵金花。
上三步,三元及第。
上四步,四海名扬。
上五步,五子登科。
上六步,六合同春。
上七步,七星高照。
上八步,八斗文章。
上九步,久久长寿。
上十步,十代祯祥。
不借金来不借银,

借把仙斧钉桃钉。
提起此斧有根由,
老君炉内才炼成。
一钉东方甲乙木,
二钉南方丙丁火。
三钉西方庚辛金,
四钉北方壬癸水。
五钉中央戊巳土,
子子孙孙做知府。
一副号对七尺长,
挂在状元号两旁。
挂在左边左阁老,
挂在右边右丞相。
一条红龙丈二长,
披在状元号头上。
好似二龙来戏珠,
恰似双凤来朝阳。①

挂好号匾,下梯子的时候也要说唱:

下一步,一柱擎天。
下二步,二姓之好。
下三步,三星在户。
下四步,四季兴隆。
下五步,五福临门。
下六步,六六大顺。
下七步,七星高照。
下八步,八日科场。
下九步,九快升官。
下十步,千年荣华万代兴。
十步云梯步步低,脱了蓝衫换紫衣。②

① 访谈对象:覃孔豪;访谈时间:2013年7月22日上午;访谈地点:湖北省长阳土家族自治县渔峡口镇双龙村覃孔豪家。
② 同上。

这首挂号匾的令歌完整连贯、场景性强，说唱的都是具有象征意味的吉言、美景、祥物，祝福之意溢于言表。令歌尽管是即兴发挥之作，但也有一些相对固定的歌词以供借鉴和参考，尤其是祝词。

> 一杯一起同饮，
> 二杯二人同心，
> 三杯三元及第，
> 四杯四喜发财，
> 五杯五子登科，
> 六杯鹿鹤同春，
> 七杯天上七台星，
> 八杯神仙吕洞宾，
> 九杯文武登科早，
> 十杯天子撞麒麟，
> 十一十二我也要敬，
> 祝您全家福满门。①

陪十兄弟时，新郎的好友们轮番为之祝贺，并玩笑取乐。

> 两个令杯子一齐到，
> 礼性我又说不好，
> 我今急哒拍桌子，
> 令杯子吓哒两边跳。
>
> 两个令杯子一齐来，
> 新郎把我望到在，
> 我们今儿在陪新郎，
> 明儿要结个新姑来。
>
> 听说新姑长得乖，
> 会绣花来会做鞋，
> 如果你们不相信，
> 鞋子新郎穿起在。②

① 赵举茂编著：《地方民间传统文化（百事通）》（个人资料），第7—8页。
② 访谈对象：张言科；访谈时间：2013年7月19日下午；访谈地点：湖北省长阳土家族自治县资丘镇桃山居委会张言科家。

这些令歌由陪新郎的九个未婚兄弟接续着说唱,侧重于多人轮换的连续性,意思上可以相连,也可有较大的跳跃,关键是接得上来,不能停顿,不能重复,不能冷场。

说唱令歌是一种生活技能,也是一种生活艺术,清江土家人或多或少都能说唱上几句,而那些说唱令歌的能手则格外受到敬重和礼遇,他们被邀请担任支客师,或称礼官。令歌的说唱很多时候都带有竞赛的性质,是二人或多人之间以斗智和语言技巧来论辩的过程。每一个仪程中的论辩时间长短不一,短则几分钟,长则一整天,内容有日常物品、动植物、仪式生活的必需品,有仙人神话、凡人故事,有前朝典故、当下时政等,还包括寒暄、盘根、周旋和交接等,每种类型的论辩内容都隐含着特定的象征意义。例如,婚礼正期当天,客人们前往主人家送恭喜,进门便高声说唱《贺喜歌》:

> 东家喜事美重逢,迎来亲朋客满门。
> 金屋人间传二美,银河天上渡双星。
>
> 金鸡叫来凤凰啼,翻山越岭来贺喜。
> 我今虽然不会讲,恭喜送在堂屋里。

此时,支客师就接唱:

> 左边设有金交椅,右边备有下马台。
> 红漆板凳二面放,客们都请坐下来。①

又如,巴东县野三关镇一带举行结婚仪式中男方向女方赠送礼物的交盒仪程时,男方支客师交盒、交钥匙说唱道:

> 一树梅花铺地开,我送抬盒摆礼来。
> 两架抬盒登华堂,敬请贵府来开箱。
> 钥匙插在金锁上,敬请二位来开箱。
> 一请先生动大驾,二请秀士移虎步。
> 先生秀士抬贵手,语言不恭请原谅。

① 鄢光才、赵世华编著:《巴东民间婚俗与丧葬文化》,崇文书局2009年版,第46页。

女方请先生(男)秀士(女)开盒,先生说唱:

> 东边一朵祥云起,西边一朵紫云开。
> 贵府抬盒放中堂,我今奉请来开箱。
> 一开天长地久,盒里东西样样有。
> 二开地久天长,灯花蜡烛喜洋洋。
> 三开荣华富贵,绫罗缎匹成双对。
> 四开金玉满堂,五洲四海把名扬。

秀士说唱:

> 金盒开,银盒开,凤凰稀缺飞拢来。
> 凤凰喊叫忙揭盖,喜鹊喊叫忙摆开。
> 天上北斗星宿多,玉帝差我来开盒。
> 此盒不是非凡盒,鲁班下凡装的盒。
> 上头装起龙缠顶,下面装的凤凰窝。
> 中间鸳鸯成双对,荣华富贵百年乐。[①]

双方在金言玉语的喜庆令歌中既相互谦虚,又彼此较量,说唱得好的支客师自信满满,主人家也神采飞扬,脸上有光,因为这是举办人生仪礼成功与否的重要标志。同样,也只有在互相的唱和与激励中,令歌才能说唱得更加丰满和圆润。再如,长阳县内嘎嘎为外孙"打喜"送礼物时说唱的令歌。

> 男方:今天太阳大,
> 　　　家家舅妈走干哒,
> 　　　粗木板凳两边摆,
> 　　　各位亲戚都坐下,
> 　　　小盘子装烟又倒茶。
> 女方:从来没把礼性学,
> 　　　我给亲戚送个盒,
> 　　　只有个把猪胮,

[①] 鄢光才、赵世华编著:《巴东民间婚俗与丧葬文化》,第 10—11 页。

　　　　　只把鸡鸭，
　　　　　几升糙米，
　　　　　粗布毛衫。
　　　　　望亲戚不嫌弃，
　　　　　请您来开盒。
　　男方：家家舅妈讲大礼，
　　　　　高装抬盒送祝米，
　　　　　今日辛辛苦苦，
　　　　　背来寒门贱地，
　　　　　您家高山放水，
　　　　　低山打堤，
　　　　　种玉米，栽鲜花，
　　　　　养鸡鸭，办吹蹄，
　　　　　我代替东家，
　　　　　愧领这情意。
　　女方：竹叶青，柳叶青，
　　　　　婆婆爷爷得龙孙，
　　　　　一没办起珍珠米，
　　　　　二没办起鹅和鸡，
　　　　　空着两手送恭喜。
　　男方：洞庭湖里一枝蒿，
　　　　　家家舅妈来得好热闹，
　　　　　又有精白米，
　　　　　又有鸭和鸡，
　　　　　家家舅妈讲客气。①

　　正是对说对唱的形式激发了说唱令歌的人的才思，他们一方面熟记令歌的基本结构和套语，另一方面现场添加一些个性化的内容，在一唱一和、一论一辩唇枪舌剑的交锋之间对话，使令歌传统的每一次演绎都充满生气、妙趣灵动。

① 中国民间文艺家协会湖北分会、长阳土家族自治县文化局编：《中国歌谣集成湖北卷·长阳土家族自治县歌谣分册》，第371—372页。

> 秦道菊：姑娘年纪本不小，在家爹妈看（照料）得娇，针头麻线没有学，锅头灶脑没有操，交给亲爷亲妈细说细教啊，这才是您的终身之靠。
> 唐永菊：亲戚本有名，姑娘教成人，泡茶煮饭都能行，知人待客样样能，团结互助好啊，团结左右邻，当一个带头人。①

分别代表女方家和男方家的秦道菊和唐永菊说唱起高亲客向公婆托付新娘的令歌。常当支客师的二人熟练地互说互唱了两段，她们说这是经常用的，记得清楚，后面就想不起来了，要到举办仪式的那个时候才能对唱如流。可见，情境是令歌说唱的重要因素，能够看对象说话更是说唱令歌的人的重要素质。

> 那个说礼性啊，它没得固定的词，它都是即兴创作，触景生情，看到什么说什么。那个嘎嘎送个背篓来就说背篓，送一个斗篷来就说斗篷，送的车子来就说车子，他都是赞扬一番。即兴创作啊，称赞一番。②

"随口便答，朗朗上口"是清江土家人对说唱令歌最精辟的概括。然而，这"随口便答"真不是"随便"就能完成的，它需要相当的素养和才能，正所谓"读不完的诗书，讲不完的礼性"。承担说唱令歌重任的支客师或礼官一般都是当地公认的文化人、有知识的人，他们见多识广、思维敏捷、口齿伶俐、能说会道、机警灵活，而且到了特定人生仪礼的场合，他们要事先熟悉主人家的家庭情况，了解主人家想要达到的效果，这样才有利于临场应对，随机变化。

> 在贺家坪啊，那个人家就说送东西来，盒它本来是木头做的哟，他就没搞木头，搞的纸盒子。支客师他就说："金盒盒，银盒盒，我也开了一些盒，没见到纸盒盒。"③

除了赞美，在人生仪礼中根据现场情况说唱一些颇显情趣的诙谐性令

① 访谈对象：秦道菊、唐永菊；访谈时间：2013 年 7 月 23 日上午；访谈地点：湖北省长阳土家族自治县椰坪镇乐园村绿盛宾馆。
② 访谈对象：覃万馥；访谈时间：2013 年 7 月 27 日上午；访谈地点：湖北省长阳土家族自治县椰坪镇乐园村绿盛宾馆。
③ 同上。

歌也十分必要,一是可以吸引人们的注意力,二是能够营造气氛,为主人家的喜事增添喜气。

讲一个姑娘到婆家去,就和婆婆两个有点儿不合,闹凶哒。结婚的时候,交姑娘那个高亲客说:"姑娘生哒很慈祥,泡茶弄饭是妈的,弄柴挑水是爹的,姑娘在这只吃的。"她的婆婆赶到一跑的出来啊(赶紧跑出来啊),她说:"毛主席啊,华主席,我接个媳妇不容易啊,我想收个镶桌来供起,又怕政策不允许。"把大家笑得不行哒。①

总体而言,令歌的说唱有的相互承接,有的针锋以对,有的彼此衬托,在张扬个性才华的同时守护传统、延续传统,也构成有意义、有价值的生活现象,成为清江流域土家族人生仪礼歌唱传统的重要歌体形式。

第二节　人生仪礼歌的结构母题

清江流域土家族在长期的歌唱实践中,创造出了属于自己的富有艺术魅力和审美价值的人生仪礼歌。在生命仪式上,这些歌谣依据场合和歌唱的要求,有的独唱,有的对唱,有的连唱,有的合唱,有的一领一和。比如,姑娘哭嫁可以独哭独唱,可以亲人姊妹陪哭,也就是对哭对唱;陪十兄弟中,令杯相传,令歌连唱;打花鼓子时,人们配对合唱或对唱,翩翩起舞;打丧鼓仪式上,最典型的就是掌鼓师与歌舞者之间的叫歌与接唱,领和衔接,起伏有致,热烈异常。多种歌唱形式将人生仪礼歌在从生至死的仪式上演绎得绚丽多姿而意味无穷,同时也彰显出人生仪礼歌的逻辑结构与母题构成,二者彼此作用,相辅相成。

一、结构

结构是指清江流域土家族一首人生仪礼歌组成整体的各部分的搭配和安排,是清江土家人架构和组合人生仪礼歌的方式技巧。

(一)"数字"式

"数字"式结构是指歌谣以数字、时间等具有明显顺序意义的符号来进

① 访谈对象:秦道菊;访谈时间:2013年7月23日上午;访谈地点:湖北省长阳土家族自治县榔坪镇乐园村绿盛宾馆。

行内容唱述和逻辑排列,比如"十二月""十想""十爱""十写""十劝""十梦""十送""十绣""十杯酒""五更调"等,这些歌谣在人生仪礼歌唱中占有很大比重,清江土家人习惯称其为"数字歌""数码歌"。

> 一爱姐的头,头发黑黝黝,梳起龙头对凤头,狮子滚绣球。
> 二爱姐的眉,眉毛刷般齐,好像羊毛笔画的,弯弯柳条细。
> 三爱姐的环,金打纽丝缠,幺姑戴起傍门站,爱坏风流汉。
> 四爱姐的牙,牙齿白净哒,幺姑说话好优雅,赛过樊梨花。
> 五爱姐的手,手指白如藕,十样戒指戴的有,交的好朋友。
> 六爱姐的衣,红的套绿的,我今缝哒你穿起,莫说奴缝的。
> 七爱姐的裙,风吹折折云,八根飘带四面分,走路风扫云。
> 八爱姐的脚,恰恰二寸多,走路好像踩软索,花鞋白裹脚。
> 九爱姐的身,生得好洁净,又想和你开门亲,又怕你不肯。
> 十爱姐的肉,嫩得像豆腐,把你爱得无躲处,心肝奴的肉。①

《十爱姐》按照从一到十的顺序依次从头到脚地细致描述了情哥心仪女子的美貌与打扮,也由浅入深地表达着情哥对情姐爱恋的执着与深沉。情哥从爱慕窥探到渴望交友,再到"想和你开门亲",直至"把你爱得无躲处",由婉约渐次到直白。"十爱"的唱述既便于记忆,也能灵活变通,因而歌词的版本有多种,但基本的结构层次不变。

> 姑娘二十哒,快要到婆家,要与爹妈分开哒,找您要陪嫁。
> 一要罗纹帐,箱子要两双,缎子铺盖要八床,枕上绣鸳鸯。
> 二要穿衣柜,茶壶要一对,热水瓶子玻璃杯,茶盘配一对。
> 三要火盆锅,炊壶要两把,我到婆家行礼哒,早晚要筛茶。
> 四要铁火钳,筷子朱红漆,铜丝扭的刨火棍,还要花围腰。
> 五要梳头镜,梳头照人影,洗脸袱子要两根,还要洗脸盆。
> 六要象牙床,椅子要八双,大小桌子要四张,还要大皮箱。
> 七要大喜灯,高头绣古人,洗汗袱子要两根,还要洗脚盆。
> 八要自动伞,书桌摆瓷盘,若怕我的心不满,还要大须毯(带有边须的毯子)。

① 访谈对象:覃俊娥、覃建华;访谈时间:2013年7月22日上午;访谈地点:湖北省长阳土家族自治县渔峡口镇双龙村覃孔豪家。

九要洗脸架,瓷盆上面架,还要牙膏和牙刷,梳子要两把。

十要奴的衣,红袄和褶裙,一只手表上海的,不买不满意。①

《出嫁女十要》从一要到十要细数清江土家人为出嫁女儿筹办的嫁妆,包括房中摆的床柜桌椅、床上用的铺盖帐枕、厨房用的杯盘碗盏、身上穿的衣袄裤裙,大物件、小用具,样样齐备。歌唱以女儿的视角和口吻展开,一一道来生活的必需品,质朴而真实地反映了土家族的嫁女习俗。

正月里来是新春,您的媳妇接过门,父母大人操了心,儿子媳妇来报恩。

二月里来是花朝,人多棚柴火焰高,家庭富裕环境好,这样条件哪里找。

三月里来是清明,儿媳不得把家分,男女老少一条心,人力强大担千斤。

四月里来是立夏,您的媳妇慊娘家,天阴下雨回娘家,抽空回去看爹妈。

五月里来三端阳,您的媳妇慊爹娘,二人过去过端阳,娘慊女儿女慊娘。

六月里来是三伏,你的媳妇写愿书,要对爹妈讲孝心,爹妈越想越宽心。

七月里来是月半,二人回去玩一玩,扯尺白布做针线,亲生姊妹来相见。

八月里来是中秋,二人夫妇要长久,一生到老不分手,百年好合走出头。

九月里来是重阳,一对夫妇好兴旺,天长地久高高上,荣华富贵万年长。

十月里来小阳春,婆婆爷爷得龙孙,得了龙孙婆爷引(照看),后继有人多欢迎。

冬月里来起大凌,婆婆爷爷引龙孙,引哒七岁进学门,读书好像诸葛亮。

① 访谈对象:张言科;访谈时间:2013年7月19日下午;访谈地点:湖北省长阳土家族自治县资丘镇桃山居委会张言科家。

腊月里来是一年,一对夫妇去拜年,要对父母讲孝心,子子孙孙万年春。①

《媳妇歌》遵照十二月的顺序,结合节令风习,唱述姑娘出嫁到婆家后作为媳妇的家庭生活,如孝敬公婆、齐心理家、探望爹妈、夫妻恩爱、传宗接代等,展现了清江土家人婚姻美满、生活幸福的图景,也映现出他们关于好媳妇、好的家庭关系的衡量标准。

数字歌不一定都是以数字起头,还有以清江流域土家族惯常使用和记忆的其他表达顺序的方式起头,比如用天干地支表示时间。

辰时姐绣花,想起奴冤家,冤家不来哒,你是落谁家,心中乱如麻。
巳时姐做鞋,想起冤家来,抽个花绒线,做双抠云鞋,相送巧乖乖。
午时到姐家,姐儿在绣花,丢下花不绣,起身去筛茶,哥哥你来哒。
未时陪郎坐,问郎饿不饿,郎说真饿哒,起身去架火,弄饭陪情哥。
申时郎吃饭,干鱼腌鸭蛋,郎说多谢姐,姐说吃光饭,这回空息慢。
酉时日落尽,胭脂对水粉,向腰抠一把,一包绣花针,相送有情人。
戌时点明灯,点灯陪情人,哥哥上面坐,我去把酒斟,辈辈要吃清。
亥时进绣房,身坐象牙床,床上鸳鸯枕,枕上谈家常,谈到大天亮。
子时鼾声大,哥哥睡着哒,瞌睡这么大,心疼奴冤家,劳累辛苦哒。
丑时郎要去,拉着郎的衣,情哥出门做生意,家有恍昏鸡,天亮奴送你。
寅时天快明,披衣送情人,哥哥前面走,姐儿送一程,送到大山顶。
卯时郎去了,转身就病倒,短命的冤家,魂都带去了,三天没得两天好。②

《辰时姐绣花》依照十二时辰的次序,描述情姐等待、迎接、招待、陪伴、送别、思念情郎,与之交往一天的过程。歌谣以绣花鞋起兴,从早到晚每个时间段的活动和情绪均描写细腻,叙述平实,既反映了清江土家人的日常生活,也表达了难舍难分的恋人情谊。

① 访谈对象:张言科;访谈时间:2013 年 7 月 19 日下午;访谈地点:湖北省长阳土家族自治县资丘镇桃山居委会张言科家。
② 访谈对象:萧国松;访谈时间:2013 年 7 月 16 日晚上;访谈地点:湖北省长阳土家族自治县龙舟坪镇萧国松家。

数字歌不仅能够单独成篇,而且常被嵌入较长篇幅的歌唱中。例如,在长篇叙事歌中编排数字式结构的部分,用以描写、抒情或表意。

> 红日落西山,幺姑傍门站,远望情哥哪方来,两眼泪不干。
> 二人同凳坐,花言巧语说,何必当初相交我,荷包绣一个。
> 提起绣荷包,日夜绣不了,要等爹妈晓得哒,人头就要掉。
> 煤油打几斤,捻子买几根,睡半夜来起五更,眼睛都绣昏。
> 爹妈床上骂,女儿要挨打,半夜绣个什么花,空点油亮哒。
> 我才扯个谎,隔壁嫁姑娘,她请剪个花儿样,谁个不帮忙。
> 谎儿扯得大,妈妈无二话,大起胆子来绣花,一心绣到他。
> 谎儿扯到了,妈妈睡着了,大起胆子绣荷包,一心要绣到。
> 一绣才拿针,人又多得很,你不看见他看见,说花奴的心。
> 二绣荷叶花,荷叶枝上插,枝朝上来叶朝下,一心绣有哒。
> 三绣月落记,蜜蜂采花去,小郎见了笑嘻嘻,时时在心里。
> 四绣四角方,角里带麝香,东边走哒西边香,绣起采花郎。
> 五绣月胧鸡,深更半夜起,不等天亮就叫起,叫到日落西。
> 六绣六朵连,绣在佛面前,要绣观音度晚年,合为二神仙。
> 七绣洛阳桥,桥儿万丈高,人人桥上慢慢走,水从脚下流。
> 八绣八神仙,绣起是神仙,面绣观音来会见,后绣二神仙。
> 九绣九条龙,绒绒绣当中,劝你不在西边走,撩水是腾龙。
> 十绣将绣起,小郎又来会,小郎见了笑嘻嘻,荷包是我的。①

《红日落西山》叙述相思的情妹与爹妈迂回较量,挑灯夜战为情哥绣荷包的故事,待到"大起胆子绣荷包"后,嵌入"十绣",一方面描绘绣的花样、绣的心情,另一方面也是情妹关于相交情哥的想象,韵味全出。

清江流域土家族的人生仪礼歌中,还有整首歌基本由数字组成的情况,土家人称之为满盘数字歌。如《打上个一换上个一》:

> 领:打上个一换上个一。
> 接:初一十一,二十一。
> 领:这不是话,那不是话。

① 访谈对象:张言科;访谈时间:2013年7月19日下午;访谈地点:湖北省长阳土家族自治县资丘镇桃山居委会张言科家。

接:阴儿嚹阳儿嚹。
领:撒叶儿嗬。
接:阴儿嚹阳儿嚹,撒叶儿嗬。
领:打上个二换上个二。
接:初二十二,二十二。
领:这不是话,那不是话。
接:阴儿嚹阳儿嚹。
领:撒叶儿嗬。
接:阴儿嚹阳儿嚹,撒叶儿嗬。
领:打上个三换上个三。
接:初三十三,二十三。
领:这不是话,那不是话。
接:阴儿嚹阳儿嚹。
领:撒叶儿嗬。
接:阴儿嚹阳儿嚹,撒叶儿嗬。
领:打上个四换上个四。
接:初四十四,二十四。
领:这不是话,那不是话。
接:阴儿嚹阳儿嚹。
领:撒叶儿嗬。
接:阴儿嚹阳儿嚹,撒叶儿嗬。
领:打上个五换上个五。
接:初五十五,二十五。
领:这不是话,那不是话。
接:阴儿嚹阳儿嚹。
领:撒叶儿嗬。
接:阴儿嚹阳儿嚹,撒叶儿嗬。
领:打上个六换上个六。
接:初六十六,二十六。
领:这不是话,那不是话。
接:阴儿嚹阳儿嚹。
领:撒叶儿嗬。
接:阴儿嚹阳儿嚹,撒叶儿嗬。
领:打上个七换上个七。

接:初七十七,二十七。

领:这不是话,那不是话。

接:阴儿嗬阳儿嗬。

领:撒叶儿嗬。

接:阴儿嗬阳儿嗬,撒叶儿嗬。

领:打上个八换上个八。

接:初八十八,二十八。

领:这不是话,那不是话。

接:阴儿嗬阳儿嗬。

领:撒叶儿嗬。

接:阴儿嗬阳儿嗬,撒叶儿嗬。

领:打上个九换上个九。

接:初九十九,二十九。

领:这不是话,那不是话。

接:阴儿嗬阳儿嗬。

领:撒叶儿嗬。

接:阴儿嗬阳儿嗬,撒叶儿嗬。

领:打上个十换上个十。

接:初十二十,到三十。

领:这不是话,那不是话。

接:阴儿嗬阳儿嗬。

领:撒叶儿嗬。

接:阴儿嗬阳儿嗬,撒叶儿嗬。[1]

在粗犷豪放的打丧鼓中,这样的歌常与其他歌,包括数字歌相互穿插演绎,既便于记忆和把握,又能在热闹混杂中不易错乱,有条不紊,张弛有度。

例如,巴东野三关"四合一"套路中的"摇丧"部分:

叫:改换(乃)号子(哦),打上一(乃)。

接:打上一(呀)还上一,初一十一(哟哎哟哟哎哟),

[1] 访谈对象:张言科;访谈时间:2013 年 7 月 19 日下午;访谈地点:湖北省长阳土家族自治县资丘镇桃山居委会张言科家。

　　　　二十(哦)一(哟哦哦)。
　叫:改换(哪)号子(哦)正月(那个)香袋儿。
　接:正月香袋绣起头,绣个狮子滚绣球,绣球滚在郎怀里,
　　　　郎又欢喜姐要(啊)愁(哪哎嗨哟吙吙)。
　叫:郎又(啊)欢喜(呀)姐要愁(乃)。
　接:撒哪哟子嗬来呀,撒哪哟子嗬呀哈哈。
　叫:改换(乃)号子(哦),打上二(乃)。
　接:打上二(呀)还上一,初二十二(哟哎哟哟哎哟),
　　　　二十(哦)二(哟哦哦)。
　叫:改换(哪)号子(哦)二月(那个)香袋儿。
　接:二月香袋乌须须,要绣乌鬃马一匹,有人换我三十两,
　　　　我的马儿不卖(呀)的(乃哎嗨哟吙吙)。
　　　　…………①

　　不同形式的数字歌相互穿插结合在一起,时而铿锵有力,时而舒缓文雅,交替上演,节奏快慢有致,声腔高低起伏,令一场撒叶儿嗬的歌舞既井然有序,又如火如荼。这不仅有利于掌鼓师正确娴熟地叫歌领唱,而且有助于歌舞者挥洒自如地接应唱和,使整个丧鼓场上沸腾起来,极具亲和力和感染力。

　　数字式结构的歌谣词句朗健,层次鲜明,逻辑清晰,既表示数量多,又强调整体性,被广泛应用于清江流域土家族人生仪礼的歌唱中,它符合了仪式场合吉庆顺畅、朗朗上口的表达需要。

(二)"排"式

　　"排"式结构主要是针对浩如烟海的五句子歌而言的。五句子歌既可以单独一首独立演唱,也可以成排成串地连续歌唱,清江土家人称十首五句子为一排,十排五句子为一串。一排五句子中的每首歌之间并没有故事情节或逻辑顺序上的必然联系,只是同以某一词句起头,因此歌唱的次序不定,也不一定一次全部唱完,唱的数量和唱的次序均依歌手的能力和现场的状况而定,这样演唱的一排五句子歌被叫作"排歌"。

① 访谈对象:覃远新;访谈时间:2013年7月20日上午;访谈地点:湖北省长阳土家族自治县资丘镇桃山居委会憨憨宾馆。

比如,"郎在高山"排:

郎在高山烧火田,
雨下大了烧不燃。
天有雨来莫烧火,
姐不传情莫开言,
怕筑嘴来怕丢脸。

郎在高山砍窑柴,
姐在河下送饭来。
太阳大了晒红脸,
石头尖尖挺破鞋,
不为情哥不得来。

郎在高山放早牛,
姐在房中梳早头。
郎在山上招招手,
姐在房中点点头,
有情不须多开口。

郎在高山把歌唱,
姐在河下洗衣裳。
郎唱山歌往下走,
姐儿抬头望情郎,
棒棒捶在石头上。

郎在高山打鹞鹰,
到姐家里弄秤称。
不是弄秤称鹞子,
不是弄秤称老鹰,
弄动姐儿是真心。

郎在高山摘白果(银杏),
姐在树下裹小脚。
摘个白果打姐手,
摘个白果打姐脚,
问姐慊我不慊我。

郎在高山打伞来,
姐在屋里绣香袋。
左手接过郎的伞,
右手把郎抱在怀,
你是神风吹下来。

郎在高山打一鸣,
姐在河下割稻谷。
你要稻草拿一把,
你要鞋子做不来,
当初讲的穿草鞋。

郎在高山栽杉树,
姐在河下栽桂竹。
郎栽杉树箍担桶,
姐栽桂竹打道箍,
小郎还要姐照护。

郎在高山打伞来,
姐在屋里做大鞋。
两头扎的芝麻点,
中间扎的万字山,
步步要踏姐心肝。①

① 访谈对象:覃孔豪、田少林、覃建华、覃世贤、田祥彬等;访谈时间:2013 年 7 月 22 日上午;访谈地点:湖北省长阳土家族自治县渔峡口镇双龙村覃孔豪家。

又如,"姐儿住在"排:

姐儿住在斜对门,
喂个花狗咬死人。
别人来了狠狠咬,
情哥来了不作声,
喂个狗子两样心。

姐儿住在对门岩,
天阴下雨你莫来。
打湿衣服人得病,
留下脚迹有人猜,
无的说出有的来。

姐儿住在半山岩,
黑哒去哒黑哒来。
张的去哒过铳打,
李的来哒过刀杀,
这回真的来惨哒(不应该来)。

姐儿住在山背后,
样子在想把郎丢。
你要丢郎黑什么脸,
三句好话我下场,
东方不亮西方亮。

姐儿住在三肩坡,
会打鼓来会唱歌。
打鼓好像鸡啄米,
唱歌好比响铜锣,
姐儿是个利巴角(能干的人)。

姐儿住在河那边,
过去过来要船钱。
早晨过河三升米,
黑哒过河两斤盐,
豆腐盘成肉价钱。

姐儿住在井架边,
情哥住在膀臂尖。
有朝一日井边过,
听我唱个五句歌,
眼泪汪汪望情哥。

姐儿住在对门坡,
人人都说她和我。
转工打伙本是实,
早晚相见本是真,
扁担抹腰没拢身。

姐儿住在山背后,
带个信儿把情丢。
不是奴家冤枉你,
你和别人万事扣,
失悔日期在后头。

姐儿住在清江边,
灯草桅杆纸糊船。
灯草桅杆风吹倒,
纸糊船儿见水穿,
还没动身船就翻。①

① 访谈对象:覃孔豪、田少林、覃建华、覃世贤、田祥彬等;访谈时间:2013年7月22日上午;访谈地点:湖北省长阳土家族自治县渔峡口镇双龙村覃孔豪家。

清江土家人的排歌为数不少,有"太阳排""月亮排""昨日排""高山排""大河排""石榴排""开花排""姐儿排""挨姐排""郎在排""吃哒排"等,这些排歌可以由一人连续演唱,也可以由两人或几人接续而唱。会唱多少排歌,同一排中会唱多少首歌,是歌手能耐的体现。也正因为排歌多,同一排中的歌多,在人生仪礼的歌唱中,清江土家人倾向使用五句子歌,这既能精妙地传情达意,又有选择的空间,还为竞赛创造了可能。正如歌中所唱:"会唱歌的唱十排,你是狠人上场来。"①同时,只要掌握了五句子歌创作的技巧,唱得多了,听得多了,在现场现编现创也不是难事。

比如,"挨姐"排中仅表示情郎请求情姐为之做鞋的歌唱表达就有多种。

挨姐坐,对姐说,
没得鞋子打赤脚,
走在人前人笑我,
走到人后有人说,
问我相交哪一个。②

挨姐坐,对姐说,
没得鞋子打赤脚。
走在人前有人笑,
走在人后有人说,
叫我脸往哪里搁。③

挨姐坐,对姐说,
没得鞋穿受折磨。
走到人前人笑我,
走在背后有人说,
枉费相交姐一个。④

挨姐坐,对姐说,
没得鞋穿受折磨。
衣服汗了自己洗,
没得鞋儿买鞋穿,
相交朋友是枉然。⑤

挨姐坐,对姐说,
没得鞋穿打赤脚,
白天无鞋犹是可,
夜哒无鞋难换脚,
草鞋拖到床边脱。⑥

① 访谈对象:覃远新;访谈时间:2013年7月20日上午;访谈地点:湖北省长阳土家族自治县资丘镇桃山居委会憨憨宾馆。
② 荣先祥编:《建始黄四姐系列民歌》,第2页。
③ 访谈对象:萧国松;访谈时间:2013年7月16日晚上;访谈地点:湖北省长阳土家族自治县龙舟坪镇萧国松家。
④ 同上。
⑤ 访谈对象:张言科;访谈时间:2013年7月19日下午;访谈地点:湖北省长阳土家族自治县资丘镇桃山居委会张言科家。
⑥ 同上。

相同的意思,不同的话语,有的歌之间仅一句之差,可见五句子歌在稳定之中变化的可能性和多样性,关键是看歌手的生活经验、言语储备以及临场的发挥。每一排五句子歌的开头基本相同,好记,好起头,中间的每一首歌的结构相似,具体表现的内容可以有所差异,这样一来,在反复且不重复的歌唱中,相似的情感得到集中迸发,艺术感染力和冲击力得到增强,同时也有利于与之配合的舞蹈动作的协调。

在打丧鼓中,五句子歌常与数字歌搭配演绎,组成歌舞套路。比如,长阳县资丘镇"风夹雪"套路中的"幺姑姐"、巴东县野三关镇"四合一"套路中的"幺女儿嗬"等均演唱五句子歌。

成排的五句子歌主要用以抒情,歌句往往借助对人、事、物、景的描写来抒情绪、发感慨。以多段五句子叙述一件事情的也有,这就是思想内容上相关联的五句子组成,被称为成套的歌,也有少数歌手称其为排歌。例如,《郎在高山打伞来》:

郎在高山打伞来,
姐在屋里做大鞋。
左手接过郎的伞,
右手把郎抱在怀,
你是甚风吹拢来?

叫声情哥我的郎,
鞋儿做起只差上。
你今在这歇一晚,
明灯高照把鞋上,
明日穿起早回乡。

叫声情哥我的郎,
哪有汉子怕婆娘。
一日给她三遍打,
三天给她九遍敲,
看她犯刁不犯刁。

叫声情哥我的郎,
把她打死我填房。
早晨一盆洗脸水,

心肝二姐我的妻,
我从枝江转来的。
那日在您歇一晚,
亲口许我一双鞋,
不为鞋子我不来。

叫声二姐我的妻,
我今在这歇不得。
那天在这歇一晚,
回去受了妻儿气,
七天七夜受孤凄。

叫声二姐我的妻,
我妻子打不得的。
她今是我屋上瓦,
你今是我瓦上霜,
露水夫妻不久长。

叫声二姐我的妻,
我的妻子还好些。
早晨金盆来打水,

晚上一双换脚鞋， 晚上一双缎子鞋，
半夜一杯热茶来。 半夜还有糖茶来。

叫声情哥我的郎， 上个当来学个乖，
鞋儿做底未做帮。 路边野花不要采。
你也无心穿鞋子， 好马不吃回头草，
我也无心把鞋上， 野花虽香不久长，
菜籽开花秧下场。 驴屎疙瘩外面光。①

《郎在高山打伞来》一唱一应,角色清晰,叙述连贯,表意顺畅,人物之间的情感纠葛通过多段的五句子唱述展现得完整而明朗,叙事、描写、抒情相结合,结尾明示的道理给人以训诫的作用。

二、母题

在清江流域土家族人生仪礼歌唱中,出现频率较高的物象、意象不仅成为土家人表达情感和思想倾向的重要依凭,而且构成了人生仪礼歌的基本母题及由母题体现的程式。人生仪礼歌是清江土家人生活的一部分,其生活的点点滴滴唱入歌中,即为人生仪礼歌的母题构成。这一母题库十分庞杂,其中具有代表性的母题主要包括以下几类:

(一) 时间

清江流域土家族人生仪礼是在生命的关键时间节点上举办的仪式,它意在传递人生变化的信息,实现身份转换的意义,因此,人生仪礼是时间的仪式。在这里,时间被赋予了生命的含义和文化的价值。土家族人生仪礼歌中亦包含了生命时间的歌唱,包含了时间艺术的逻辑。

正月相思正月正,奴家得了相思病,瞒到爹妈不作声。
二月相思姐做鞋,还没拿针人又来,白纸样子怀中揣。
三月相思三月三,桃花开花赛牡丹,情哥不来是枉然。
四月相思是立夏,犁耙绳索当中架,芒种之时不来哒。
五月相思五月五,河下在打龙船鼓,打了龙船过端午。
六月相思三伏热,情哥热哒来不得,打把凉伞去接客。
七月相思七月七,搬个石板下象棋,宁输身子不输棋。

① 田玉成编著:《山歌与村笛》,第255—256页。

八月相思是中秋,情哥说话蛮风流,朋友相交交出头。
九月相思九月九,肩搭肩来手挽手,朋友好哒难得丢。
十月相思打大霜,缎子鞋儿做两双,阵阵扎在姐肝上。
冬月相思下大雪,铺盖毯子都不缺,情哥不来冷如铁。
腊月相思过小年,胭脂水粉称二钱,打扮过个热闹年。①

歌中"十二月"时间的结构叙事,清晰地展示出情姐爱恋情哥以及与之往来的情感脉络,从思念到迎接,再到相处,然后分别,直至盼望团圆,层层递进,逻辑性强。"十二月"的时间表达在土家族人生仪礼歌中运用较为普遍,这种时间的歌唱表述不仅是感情发抒的需要,而且具有文化的意义,更重要的是时间有着具体的结构性功能。

栀子开花叶叶青,听我唱个闹五更。
一更里来好寒心,劳慰爹妈费心情;
小来忧愁长不大,长大忧愁放人家。
二更里来好寒心,劳慰哥哥费心情;
小来忧愁钱和米,长大忧愁酒和席。
三更里来好寒心,劳慰嫂嫂费心情;
锅头灶脑要嫂教,长大和嫂两离分。
四更里来好寒心,劳慰姐姐费心情;
针织麻线要姐教,长大又是两姓人。
五更里来好寒心,婆家大轿来娶亲;
红布衣裳穿身上,红布鞋子扯满跟。
双手抓住娘衣襟,问娘伤心不伤心;
娘说怎么不伤心,五行八字命生成。
上前三步辞香火,退后三步辞母亲。②

这首《闹五更》以五更为序,用第一人称的手法,表达土家族出嫁姑娘对父母家人深深的感恩之心。歌中从一更到五更的时间推移,一方面预示着姑娘在娘家的时间越来越少,到婆家的时间越来越近;另一方面也在唱

① 中国民间文艺家协会湖北分会、长阳土家族自治县文化局编:《中国歌谣集成湖北卷·长阳土家族自治县歌谣分册》,第516—518页。
② 谭德富、严奉江、荣先祥编著:《建始民歌欣赏》,第175页。

述中暗示了在时间的作用下姑娘从小到大的成长经历。在此,实际唱歌的时间、歌中唱到的时间以及歌词中隐藏的时间三种时间交织在一起,将出嫁姑娘的离愁别绪描摹得更加深幽而哀婉。

> 一更金鸡叫哀哀,姐在房中才起来……
> 二更金鸡叫嘘嘘,姐在房中才梳头……
> 三更金鸡叫呦呦,姐在房中才梳妆……
> 四更金鸡叫喳喳,姐在房中才插花……
> 五更金鸡叫沉沉,姐在房中才开门……①

此歌要等到"陪十姊妹"至五更鸡叫时才唱,因为出嫁姑娘要在五更后才开始梳妆打扮穿嫁衣。也就是说,哭嫁歌中的"五更"是姑娘离开娘家走进婆家的一个过渡时间,既要描述姑娘出嫁装扮的细节和过程,也要把潜藏在装扮行为背后的出嫁心绪淋漓尽致地表现出来。

"五更"反映的时间段是整个夜晚,夜晚最易引人思念和回忆,所以清江土家人常以"更"序分节的形式展现别离、相思、期盼的情感内容,尤其是男女的聚散离合。

采用一年、一天、一夜中的时间单位渐次歌唱,进行叙事和抒情,清江土家人均使用了系统性的时间,即时间表述的完整性,而非取用系统时间的一部分,也就是说,"十二月""十二时辰""五更"等都要全部唱完,绝不会只唱其中的一部分,这就说明时间不但具有易记好用的实用性功能,而且具有相似歌唱结构的引导性功能,还具有在仪式中表达的象征性功能,唱不完整就意味着不吉利。

> 吃哒中饭下河槽,
> 去请鲁班来搭桥。
> 麻秆搭桥歪歪倒,
> 杉树搭桥闪闪摇,
> 哥妹搭桥牢又牢。②

① 谢亚平、王桓清:《鄂西歌谣与土家民俗——以中国"民间艺术之乡"恩施三岔为例》,《湖北民族学院学报(哲学社会科学版)》2007年第3期。
② 中国民间文艺家协会湖北分会、长阳土家族自治县文化局编:《中国歌谣集成湖北卷·长阳土家族自治县歌谣分册》,第477页。

吃哒中饭上山玩，
一对兔子草里眠。
心想拉弓射一箭，
弓未拉开断了弦，
不愿拆散好姻缘。①

吃哒中饭手扳墙，
轻言细语告诉郎。
昨日为你挨顿打，
浑身打的都是伤，
舍得皮肉舍不得郎。②

"吃哒中饭"是一种较为直接的时间表述，意即午后。"吃哒中饭"排的五句子歌借助对特定时间人物言行及物象的描写，进而转向内心真实想法的倾诉和情绪的流露。诸如此类的时间表述有"昨晚""今日""清早"等，在这些不同的时间里，有不同的景象和特定要做的事情，时间的表征与景物的描写、事件的叙述合情合理地融为一体，决定了人生仪礼歌唱的思想倾向和情感色彩。

昨晚约郎郎未来，
烧完两捆青杠柴。
四两清油燃完了，
九根灯草燃断桥，
约郎不来心里焦。③

清早起来上山梁，
摘片树叶吹响响，
情妹听见树叶响，
假装出门晾衣裳，
踮着脚尖望情郎。④

① 中国民间文艺家协会湖北分会、长阳土家族自治县文化局编：《中国歌谣集成湖北卷·长阳土家族自治县歌谣分册》，第477—478页。
② 同上书，第479页。
③ 荣先祥编：《建始黄四姐系列民歌》，第19页。
④ 同上书，第20页。

今日太阳大，
实在难过驾，
姐儿把汗揩，
揩成红脸巴。①

对于时间的表达，清江土家人除了使用直观的时间单位、时间表述以外，还选取带有时间意象的事物来表示。

太阳出来渐渐高，
放个风筝天上飘。
郎说风筝放得远，
姐说风筝放得高，
风筝就怕线不牢。

太阳出来万丈高，
瓦屋上面晒花椒。
莫学花椒心子黑，
要学辣椒红到老，
一生一世永相交。

太阳当顶又当尖，
姐儿架火冒青烟。
十指尖尖淘白米，
一幅罗裙扫盆沿，
谁个不爱小娇莲。

太阳当顶又偏西，
牛儿拖犁要回去。
牛儿只想路边草，
夜猫只想笼中鸡，
情哥只想姐为妻。

① 中国民间文艺家协会湖北分会、长阳土家族自治县文化局编：《中国歌谣集成湖北卷·长阳土家族自治县歌谣分册》，第493页。

> 太阳落土四山绿,
> 女儿抱着娘来哭。
> 哥哥十八接嫂嫂,
> 姐姐十八招丈夫,
> 我要依样画葫芦。①

通过太阳在天空的位置表示时间,通过太阳在宇宙的运行表示时间的推移。"太阳"排的五句子歌以太阳起兴开头,铺垫描写,叙述能与之相关联的事情,抒发能与之相吻合的情感。时间是歌谣生发和意义发生的起点,成为歌唱潜在的结构支撑。类似的隐含性时间意象还有"月亮""星星"等。

(二) 空间

清江流域土家族的人生仪礼歌唱基本是在居住的房屋中进行的。清江土家人的房屋尽管用料不同,造型有别,但基本的结构形制相近。一般民房有三间或三间以上正屋,并排而建,中间一间为堂屋,开设大门,两端是不同家庭成员的卧室,与堂屋连通。一侧有厨屋或火塘与堂屋相连,有的则在靠房屋的一侧另建厨屋,不通往堂屋。在土家族看来,堂屋既是一个家庭共同的活动场所,也是这个家庭对外交流的地方。堂屋正对大门的墙壁上悬挂或内嵌有神龛,或者挂着"天地国亲师"神位,或者张贴神图,也有的人家将木制长方体神龛供奉在靠这面墙放置的条形案台上。虽然有繁有简,但是这一供奉神灵祖先的位置对每个土家族人家来说都不可或缺。不远处,堂屋正中是一张四方桌,面门两侧摆放椅凳。这个空间里既有人的生活起居,也有祖先和神灵的栖息,一个家庭所有日常和非日常的公共事务都在这里进行,比如待人接物、婚丧嫁娶、祭祀欢庆等。无疑,这里是家庭的"心脏",一切活动不只是单纯的人的行为,也在神祖的视线里发生。

人生仪礼的诸多仪式活动在堂屋里举行,所以有许多与之相伴的令歌唱到了这些情景。例如:

> 天上大星对小星,
> 堂屋金凳对银凳,

① 访谈对象:萧国松;访谈时间:2013年7月16日晚上;访谈地点:湖北省长阳土家族自治县龙舟坪镇萧国松家。

有朝一日朝换代,
金凳银凳保下来。

今日堂屋亮堂堂,
红漆桌儿四角方,
十个姊妹来坐上,
我们坐上陪新娘。

堂屋桌子摆两张,
桌上果果摆成行,
粳果麻果几十样,
我请各位尝一尝。①

除了结婚仪式上的一些歌谣,如哭嫁主要发生在房间里以外,打花鼓子、打丧鼓以及陪十姊妹、陪十兄弟等均在堂屋中展开,堂屋前的空场则作为场地的延伸。

五句子歌才起头,
堂屋灯盏干了油。
无钱哥哥上灯草,
有钱姐儿上灯油,
免得一心挂两头。②

把郎送到堂屋边,
手拦门窗发誓言。
郎发誓言遭雷打,
姐发誓言火烧身,
雷打火烧两鸳鸯。③

① 访谈对象:张言科;访谈时间:2013年7月19日下午;访谈地点:湖北省长阳土家族自治县资丘镇桃山居委会张言科家。
② 访谈对象:萧国松;访谈时间:2013年7月16日晚上;访谈地点:湖北省长阳土家族自治县龙舟坪镇萧国松家。
③ 荣先祥编:《建始黄四姐系列民歌》,第33页。

五句子歌中借"堂屋"起兴,叙事言情的亦不少。堂屋是人生仪礼及其歌谣实际生发的物理空间,也是人生仪礼及其歌谣意义产生的文化空间。在这个空间里,有歌手的言行举止,也有歌中人物的活动,多个画面、多种关系相交织。

> 送郎送到堂屋中,
> 二人伸手打个躬,
> 郎一躬来高拱起,
> 姐一躬来和身耸,
> 好像鲤鱼变蛟龙。

> 送郎送到门闩边,
> 手扳门闩舍不开,
> 郎说舍不得也要舍,
> 姐说开不得也要开,
> 返回去哒几时来。①

歌在堂屋中唱,歌中的人也在堂屋中交流和交往,"堂屋"这个空间成为清江流域土家族人生仪礼歌唱的重要元素,也是人生仪礼意义的体现平台。属于室内演唱的人生仪礼歌有相当数量反映清江土家人室内生活情景的歌句。

> 送郎送到床当头,打破灯盏泼了油,哥哥这回有兆头。
> 送郎送到床铺边,打开皮箱摸洋钱,我郎路上做盘缠。
> 送郎送在堂屋中,手捧香盘朝关公,这回送郎两头空。
> 送郎送在大门边,弯腰捡起半块钱,犹如明月不团圆。
> 送郎送在大门外,伸手扯住郎腰带,问声我郎几时来。
> 送郎送在稻场边,脚踏石板发誓言,今年不回等十年。
> 送郎送到对门坡,对门坡里人又多,吓得我俩打哆嗦。
> 送郎送到河当头,我和哥哥挽着手,挽手不好分手走。

① 访谈对象:张言科;访谈时间:2013年7月19日下午;访谈地点:湖北省长阳土家族自治县资丘镇桃山居委会张言科家。

送郎送到河当中,匆匆忙忙到桥头,切莫忘记我二人。
送郎送到簳叶湾,风吹簳叶往上翻,好比快刀割心肝。①

《送郎》以空间的位移作为叙事的线索,唱述情妹送别情哥的场景、心绪和嘱托。歌以情妹所住的房间为起点,她送郎从床头到床尾、到堂屋、到大门、到稻场,再渐行渐远到山坡、小河等地方,通过空间的拉伸以及距离的远近来烘托恋人的不忍分离之情,表现手法独具特色。

尽管清江流域土家族的人生仪礼歌于室内演唱,但它更多地反映了清江土家人广阔的生活空间,江河山川、沟坎坪坝、湾坳街市等均在人生仪礼的歌唱中展现。这些地理空间是清江土家人赖以生存的自然环境的生动写照,它们既是相对静止的,又具备动态的性质,是土家人及其活动、情感和其他物质等共同构筑而成的,因而具有鲜活的生活属性与意象性。

昨日与姐同过江,
姐儿头戴桂花香。
你把桂花相送我,
我推船儿你过江,
牵着手儿不怕浪。

昨日与姐同过河,
捡个岩头逗情哥。
只有情哥逗情姐,
哪有情姐逗情哥,
生蛋鸡母自调窝。

昨日与姐同过山,
见条墨蛇路上盘。
见蛇不打三分罪,
见姐不捞是一憨,
枉在人间走一转。

昨日与姐同过岗,
问姐许郎不许郎。
许得郎来就许郎,
阴不阴来阳不阳,
毛铁落火也成钢。

昨日与姐同过坪,
风又大来雨又淋。
风又大来撑不得伞,
雨又淋来交不得情,
人不害人天害人。

昨日与姐同过坳,
坳上一树好樱桃。
看到樱桃不敢吃,
看到姐儿不敢捞,
捉住螃蟹等火烧。

昨日与姐同过沟,

昨日与姐同过街,

① 谭德富、严奉江、荣先祥编著:《建始民歌欣赏》,第383页。

> 问郎几时姐家走。
> 郎是大河长江水，
> 姐是山上陡坡田，
> 种得一年是一年。
>
> 缎子平口大打开。
> 你要银钱抓几把，
> 把给情姐买绣袋，
> 年年难为姐做鞋。①

清江流域土家族人生仪礼歌中经常唱到的空间位置显示了清江土家人生活环境的地理属性特征，也因为这些带有固定的地理属性的关系而明确了歌唱传统的空间属性，从而使这些地理空间带有文化的个性和情感的色彩。

人生仪礼歌中的"空间"母题有两点需要注意：一是空间的具体性。有的歌有明确的空间表述，歌手的歌唱和歌中的人、事、物都在这个空间中展演；有的歌则没有明确的空间表达，主要由人物行为及生活场景来结构，侧重于情感空间。二是空间的动态性。一般来说空间是固定的，但在清江流域土家族人生仪礼歌中空间是生活性的，它与清江土家人的生产、生活紧密联系在一起，从而构建起了具有动态特质的空间，它不在于空间的单一性，而在于空间组合的关系性，以此为基础传达土家族的情感和文化。

> 正月约姐玩，姐说不得闲，来人去客要弄饭，哪有时间陪你玩。
> 二月约姐玩，姐说不得闲，手拿酒壶把酒提，哪有时间陪你玩。
> 三月约姐玩，姐说不得闲，手拿锄头到田间，哪有时间陪你玩。
> 四月约姐玩，姐说不得闲，手拿镰刀到田边，哪有时间陪你玩。
> 五月约姐玩，姐说不得闲，秧的秧苗还要翻，哪有时间陪你玩。
> 六月约姐玩，姐说不得闲，翻的秧苗要下田，哪有时间陪你玩。
> 七月约姐玩，姐说不得闲，姑妹回来过月半，哪有时间陪你玩。
> 八月约姐玩，姐说不得闲，割的稻谷还要掰，哪有时间陪你玩。
> 九月约姐玩，姐说不得闲，掰的谷子要装仓，哪有时间陪你玩。
> 十月约姐玩，姐说不得闲，一切事儿做完了，今日陪你玩一玩。②

《约姐玩》结合一年四季生产劳作的时令安排，在家庭生活和田野劳作的空间交替和行为活动中共同表现情郎与情姐的交往和情谊。每一歌节

① 访谈对象：萧国松；访谈时间：2013年7月16日晚上；访谈地点：湖北省长阳土家族自治县龙舟坪镇萧国松家。

② 访谈对象：张言科；访谈时间：2013年7月19日下午；访谈地点：湖北省长阳土家族自治县资丘镇桃山居委会张言科家。

唱到的空间位置是确定的,它又是借助具体的言行来表达和显示的,十个歌节中空间位置不断转换,结构了一个生活性和关联性极强的空间表达。

还有一类人生仪礼歌反映的是与清江土家人生活相距较远的空间,这种空间主要是繁华的都市或知名的景点,它们能够进入清江流域土家族的人生仪礼歌并被保留下来,一方面折射了清江流域土家族与外界的交流与渴望,另一方面也见证了土家族集镇的发展和贸易的兴盛。

 男:苏州打货就建始卖,与姐带一根丝帕子儿来。
 女:哎呀我的哥啊,舍不得我的郎,我要你一根丝帕子儿做得哪一样?
 男:我双手捆在姐的脑壳上,行路又好看,坐到有人瞧,一心打扮奴的娇娇。

 男:苏州打货就建始卖,与姐就带一个花兜兜儿来。
 女:哎呀我的哥啊,舍不得我的郎,我要你一个花兜兜儿做得哪一样?
 男:我双手捆在姐的肚儿上,行路又好看,坐到有人瞧,一心打扮奴的娇娇。

 男:苏州打货就建始卖,与姐就带一双丝光袜子儿来。
 女:哎呀我的哥啊,舍不得我的郎,我要你一双丝光袜子儿做得哪一样?
 男:我双手穿在姐的脚儿上,行路又好看,坐到有人瞧,一心打扮奴的娇娇。①

苏州、杭州、南京、北京等空间地名时常出现或镶嵌在人生仪礼歌中,它们是清江土家人关于美丽与繁华地方想象的代名词,也是清江土家人对传闻中外域的想象和向往,这种空间对于大多数土家人来说更多是传承性和建构性的。

(三) 人物

清江流域土家族的人生仪礼歌意涵丰富,尤以情歌数量最为庞大,表

① 黄宗武、罗伦秀等演唱;演唱时间:2007年5月22日上午;演唱地点:湖北省建始县三里乡老村村黄家大屋场。

现最为多样,因此,情郎、情姐成为歌唱的主体人物。在土家族地区,情郎、情哥、情姐、情妹既可以是恋人之间彼此的称呼,也可以是一方自称的表达,还可以是旁观者对相恋之人的他称,在人生仪礼歌唱中究竟属于哪种情况,还要深入歌中细细品味、辨别。

> 思姐想姐睡不着,
> 喜姐爱姐唱起歌,
> 看姐爱姐人品好,
> 逗姐抱姐情义多,
> 丢姐甩姐命难活。①

这首五句子歌是情郎唱给情姐的爱恋表达,"思姐""喜姐""看姐""逗姐""丢姐"的主语——情郎均被省略,情郎对情姐的"情义多",以致"丢姐甩姐命难活"。歌中虽只出现"姐"这一人物,但仍可以感受到情郎爱的深沉,他完全隐藏于歌的背后。

> 郎害相思要药吃,
> 姐说吃药也无益。
> 酒醉只有醋来解,
> 哥病只有姐来医,
> 你做丈夫我做妻。②

结尾"你做丈夫我做妻"一句点明这首歌是从情姐的角度来演绎的。歌中既说到"郎",又唱到"姐","郎害相思要药吃,姐说吃药也无益"生动地描绘了一幅情姐看望病中情郎的画面,歌唱的重点是以情姐之口给出治病良方。

> 高山岭上一块田,
> 郎半边来姐半边,
> 郎半边来栽甘草,

① 访谈对象:田汉山;访谈时间:2013年7月19日上午;访谈地点:湖北省长阳土家族自治县资丘镇文化站办公室。
② 访谈对象:萧国松;访谈时间:2013年7月16日晚上;访谈地点:湖北省长阳土家族自治县龙舟坪镇萧国松家。

姐半边来栽黄连,
苦的苦来甜的甜。①

 这首歌则可以从多种角度来理解,既可能是情郎或情姐单方面的演唱,又可能是二人共同的歌唱,还可能是旁观者对情郎、情姐交往的描画。从歌本身的意思和意境而言,第三种可能更为精妙,仿佛是从一个高屋建瓴的视角观测了一对恋人生活的酸甜苦辣。

 男:正月探妹是新春,媒人先生来求婚,你往婆家去呀,妹儿哟依哟,奴愿舍得您呀,哟依哟。
 女:正月探郎是新年,情哥一去大半年,没有哪一天呐,奴的哥哥呢,时时奴挂念呐,哟依哟。
 男:二月探妹惊蛰节,绣花衣裳有两件,把一件奴家穿,妹儿哟依哟,留一件压奴箱,哟依哟。
 女:二月探郎百花开,情哥一去永不来,有了别家女呀,奴的哥哥呢,才把奴丢开呀,哟依哟。
 男:三月探妹是清明,情哥说话是真情,话儿说得有哇,妹儿哟依哟,水儿点燃灯呐,哟依哟。
 女:三月探郎是清明,情哥说话是真情,当初说的话呀,奴的哥哥呢,心中如刀杀呀,哟依哟。
 男:四月探妹是立夏,想起当初说的话,话儿说得好哇,妹儿哟依哟,白纸写不下呀,哟依哟。
 女:四月探郎是立夏,情哥下河把网撒,好鱼上别人钩,奴的哥哥呢,难舍又难丢,哟依哟。
 男:五月探妹三端阳,缎子鞋儿做两双,把双郎穿起呀,妹儿哟依哟,留一双压奴箱,哟依哟。
 女:五月探郎三端阳,缎子鞋儿做两双,双手捧胸膛呀,奴的哥哥呢,仔细想一想啊,哟依哟。
 男:六月探妹是三伏,二人挽手一场哭,正好玩几年呐,妹儿哟依哟,又要把个门出,哟依哟。
 女:六月探郎汗不干,缎子鞋儿郎不穿,打个赤脚片呐,奴的哥哥

 ① 中国民间文艺家协会湖北分会、长阳土家族自治县文化局编:《中国歌谣集成湖北卷·长阳土家族自治县歌谣分册》,第 436 页。

呢,假充一好汉呐,哟侬哟。

男:七月探妹七月七,只怪个人无主意,早对你爹妈说,妹儿哟侬哟,把你许配我呀,哟侬哟。

女:七月探郎七月七,情哥不来奴着急,茶也不想喝呀,奴的哥哥呢,饭也不想吃呀,哟侬哟。

男:八月探妹是中秋,姻缘只怪前世修,正好成夫妻呀,妹儿哟侬哟,今生不丢弃呀,哟侬哟。

女:八月探郎是中秋,情哥一来如风流,摸身不如麻呀,奴的哥哥呢,上床要人推呀,哟侬哟。

男:九月探妹九月九,金打戒指银丝纽,挎只妹戴起呀,妹儿哟侬哟,情丢意不丢哇,哟侬哟。

女:九月探郎九月九,肩搭肩来手挽手,这种好朋友哇,奴的哥哥呢,世上哪里有哇,哟侬哟。

男:十月探妹小阳春,红丝带子有两根,把根妹系起呀,妹儿哟侬哟,不忘奴的意呀,哟侬哟。

女:十月探郎郎不来,门口搭起望郎台,我在台上望哇,奴的哥哥呢,郎在哪里来呀,哟侬哟。

男:冬月探妹下大雪,缎子铺盖叠两叠,外面还在下呀,妹儿哟侬哟,何必在这歇呀,哟侬哟。

女:冬月探郎雪花飘,婆家抬来大花轿,叫声奴走开呀,奴的哥哥呢,等我上花轿呀,哟侬哟。

男:腊月探妹又一年,胭脂水粉称二钱,打发幺妹妹呀,妹儿哟侬哟,过个热闹年呐,哟侬哟。

女:腊月探郎小年来,情哥坐在城门外,郎在外面哭哇,奴的哥哥呢,等奴回娘屋哇,哟侬哟。①

《探郎探妹歌》既可以分为《探郎歌》《探妹歌》分开演唱,也可以结合为一体来演绎,均以第一人称的口吻来表达。也就是说,探妹部分是情郎对情妹的情谊,歌手从情郎的角度唱述;探郎部分是情妹对情郎的心意,歌手以情妹的视角演唱。《探郎探妹歌》以月份为线索,叙述了情郎和情妹的相恋之情、相思之苦、相别之痛,刻画了两位性格鲜明、情感细腻的人物形

① 访谈对象:张言科;访谈时间:2013年7月19日下午;访谈地点:湖北省长阳土家族自治县资丘镇桃山居委会张言科家。

象。合成一体的《探郎探妹歌》两两相对,由二人对唱完成。

多种身份、多个角度、多重视野的演绎令表现男女情爱的歌谣独具风貌,美轮美奂,歌中通过诸多场景的描摹、事件的叙述和心理的表白,让人物更加鲜活,形象更加突出,角色更加分明。

"打喜"仪式是为了尚在襁褓中的新生儿而举办,丧葬仪式是为了已经仙逝的亡人而进行,新生儿和亡人都不能作为仪式的主角尽情歌唱。只有在结婚仪式上,成年婚配的男女才能真正作为仪式的主角参与自己的意见,表达自己的情怀,并且必须通过歌唱来传递。

> 一哭我的妈,不该养奴家,养了女儿要陪嫁。
> 二哭我的爹,积钱又费米,积钱费米为儿女。
> 三哭我的哥,姊妹也不多,过年过节来接我。
> 四哭我的嫂,带我带得好,泡茶煮饭我学到。
> 五哭我的妹,比我小两岁,针线活路没教会。
> 六哭小兄弟,送到学堂去,衣帽鞋袜没做起。
> 七哭我媒人,尽力又尽心,脚板跑得短两寸。
> 八哭我舅娘,送我到绣房,外侄外女哭几场。
> 九哭雄鸡叫,奴家忙起早,忙时忙月忙打早。
> 十哭约的期,轿子坠耍须,房门钥匙早别起。①

出嫁姑娘借助这首《哭嫁歌》向培育自己的亲人、促成婚姻的媒人表示感谢,也表达意愿。唱歌的是待嫁的新娘,歌中的主人公也是一位即将出嫁的姑娘,这时二者的身份角色统一了起来,也即是歌唱的主角就是歌中的主角。

在打花鼓子和打丧鼓中,歌手是纯粹的歌谣演唱者,他们凭借自己的经验和理解演绎歌中的人物,往往是一种虚拟的状态。而结婚仪式上的歌谣在遵循人生仪礼歌既有的结构规则的基础上,由承担具体仪式角色的人来演绎,歌唱的内容就是他们当时的心境和心声,通常歌手与歌中的主人公的身份角色达成了一致,他们既可以按照传统歌词来歌唱,也可以依据现场情境来发挥,表达自己的思想和情感。即便是演唱神灵、英雄及其伟绩,歌手亦是从真实自我的仪式身份角度与歌中的人、事、物进行一次交流和碰撞。

① 侯明银编:《民间歌谣》,第 271—272 页。

>杯杯美酒落肚肠，唱个天地唱人寰。
>女娲补天无丝缝，禹王治水分九江。
>神农尝草出五谷，轩辕巧手制衣裳。
>仓颉用心创文字，蔡伦造纸写文章。
>华佗尝药治百病，鲁班制斧建桥梁。
>古人费尽心和力，留给后人享安康。
>如今男儿各有志，都要苦学作巧匠。①

一首《陪十兄弟》是新郎的好友唱给即将成家立业的新郎的，歌中借用历史和神话人物的丰功伟绩来勉励新郎婚后要安心家庭生活，努力勤奋置业，为家人、后人"享安康"尽心力。在陪十兄弟仪式上，新郎的好友凭借自己与新郎的身份关系，以第一人称的口吻唱述励志故事，劝勉之意明显而恳切。

历史人物、神话人物、传说人物是清江流域土家族人生仪礼歌中出现频率仅次于情郎、情姐的人物。清江土家人歌唱这些人物，抓住其典型特征和言行事迹，以教育后人、弘扬美德为要务。

>腊月采茶下大凌，王祥为母卧寒冰，王祥为母寒冰困，天赐鲤鱼跳龙门。
>冬月采茶冬月冬，秦琼打马过山东，秦琼打马山东过，夜奔潼关一场空。
>十月采茶小阳春，董永卖身葬父亲，董永卖身真孝子，天赐仙女配成婚。
>九月采茶菊花黄，目莲和尚去寻娘，十八地狱都寻过，转来封他地藏王。
>八月采茶是中秋，杨广观花下扬州，一心想吃桂花酒，八万江山一旦丢。
>七月采茶七月七，牛郎织女两夫妻，只愿夫妻长相守，天河隔断两分离。
>六月采茶六月阴，宋朝有个穆桂英，七十二道天门阵，阵阵不离她本人。
>五月采茶是端阳，刘秀十二走南阳，姚期马武双救驾，二十八星宿

① 侯明银编：《民间歌谣》，第298页。

闹昆阳。

四月采茶四月八,丁山三请樊梨花,辞别母亲去挂帅,保住唐王坐中华。

三月采茶桃花红,杨四将军斩蛟龙,斩得蛟龙头落地,一股鲜血满江红。

二月采茶百花开,无情无义蔡伯喈,哭了前妻赵四姐,罗裙兜土垒坟台。

正月采茶得一年,刘备关张结桃园,弟兄徐州失散了,古城相会又团圆。①

《倒采茶》以倒叙的十二月采茶作为引子,引出与节气及其意义相关联的古人故事、神话传说,在评述经典人物功过的同时,引导人们树立正确的是非善恶观念。

第三节 人生仪礼歌的韵律修辞

清江流域土家族依从自身的天性,伴着生活的节奏,循着生命的律动而歌唱。从整体上看,其人生仪礼歌韵律和谐流畅,修辞贴切自然,尽管没有繁复的音韵,没有华丽的辞藻,但却雅俗兼备、易于上口、便于传唱,可谓是生活节奏的艺术化、生命律动的审美化。

一、韵律

清江土家人的人生仪礼歌行文用语极其生活化和口语化,主要运用汉语的土家族地区方言(鄂西南方言)演唱,虽平白如话,通俗易懂,却是优美成歌。人生仪礼歌的字韵基本上是在阴平、阳平、上声的范围内,极少去声,而且阴平、上声的字音特别多,所以其声韵几乎没有重浊之音,呈现出轻扬、婉约的生活话语之音律基调。

由于清江流域土家族的人生仪礼歌有小调、山歌、令歌等多种类别,因而其歌唱腔调有所差别,分为高腔和平腔两种。一般来说,"打喜"仪式、结婚仪式上的歌唱以婉转美妙的平腔为主,丧葬仪式上的歌唱以高亢亮丽的高腔为主,有时也以平腔稍做调整。具体而言,人生仪礼歌在清江流域土

① 谭德富、严奉江、荣先祥编著:《建始民歌欣赏》,第375—376页。

家族民歌调的基础上,依字词来行腔,使曲调符合歌词字调和腔格,也就是说"是用一种歌调去套唱歌词,并使歌曲曲调适应于唱词的内容以及词字的声调"①。

　　清江土家人运用鲜活生动的日常口头语言进行人生仪礼的歌唱,歌词平实,声韵舒畅,旋律线条清晰,力求但不强求押韵,平仄变化较为自由,以上口易唱为最高追求,这正是人生仪礼歌群众基础广泛、生命力旺盛的一个重要原因。

> 大姐会绣花,绣起普天下,天下十三省,皇帝管天下。
> 二姐手段高,绣起衮龙袍,皇帝来穿起,穿起来坐朝。
> 三姐绣江山,一官兵民安,去选妹子小,子小妹心宽。
> 四姐绣奇门,文武两边分,文官来坐起,武官当朝廷。
> 五姐绣花红,绣起赵子龙,院内起炮隆,马上好英雄。
> 六姐绣花黄,绣起李三郎,东边起跳水,水晃好清亮。
> 七姐绣花清,绣起吕洞宾,洞庭湖里坐,管刀杀强人。
> 八姐绣许仙,绣起铺两边,八仙去过海,过海是神仙。
> 九姐绣九州,九州水大流,狂水入大海,河里得出来。
> 十姐绣花完,绣起也不难,绣凤对牡丹,绣起鞋和伞。②

《十姐会绣花》五字一句,四句组成一段歌节,每段歌节意义独立,十段歌节连缀成歌。在一段歌节当中,要么一、二、四句押一个韵,如"二姐手段高,绣起衮龙袍,皇帝来穿起,穿起来坐朝";要么句句押一个韵,如"五姐绣花红,绣起赵子龙,院内起炮隆,马上好英雄";要么第三句转韵,第四句押韵,如"九姐绣九州,九州水大流,狂水入大海,河里得出来";还有的歌节完全不押韵,如"七姐绣花清,绣起吕洞宾,洞庭湖里坐,管刀杀强人"。这种押韵不一且复杂多变的情况在以数字歌为代表的小调歌谣中极为普遍,它主要强调歌词结构上的易记好唱,而从方言口语的角度注重的是歌唱韵律上的顺口连贯,押韵自然好,但仪式场合较长篇幅的现场演唱并不苛求必须押韵。

① 杨匡民、李幼平:《荆楚歌乐舞》,第287页。
② 访谈对象:张言科;访谈时间:2013年7月19日下午;访谈地点:湖北省长阳土家族自治县资丘镇桃山居委会张言科家。

清江流域土家族人生仪礼歌唱中最讲究押韵的要数五句子歌。五句子歌不同于一般传统歌谣的双句对称式结构,而是以单句式结构的不对称性将歌之意境点透和深化,主要以两头两尾押韵达到歌曲韵律的对称与和谐。

五句子歌押韵的情况有多种:
(1) 五句都押同一个韵。

> 上坡不急慢慢悠,
> 爱姐不急慢慢逗。
> 有朝一日逗到手,
> 生不丢来死不丢,
> 除非阎王把命勾。①

五句的尾字分别是"悠""逗""手""丢"(方言韵母发 ou 音)"勾",句句押 ou 韵,并且这些押韵的字与整首歌的意趣十分贴合,表达了情郎追求情姐的决心以及对于爱情的忠贞。这类押韵的五句子歌较多,又如:

> 这山望见那山低,
> 望见那山好田地。
> 不种田的吃好米,
> 不种棉的穿好衣,
> 单身汉儿美貌妻。②

> 栀子花儿傍墙栽,
> 墙矮花高现出来。
> 有情哥哥你来采,
> 无情哥哥你莫怪,
> 人多花少分不来。③

(2) 第一、二、四、五句押韵。

> 翻山越岭过木桥,
> 到姐门口卖鲜桃。
> 十月哪有鲜桃卖,

① 访谈对象:萧国松;访谈时间:2013 年 7 月 16 日晚上;访谈地点:湖北省长阳土家族自治县龙舟坪镇萧国松家。
② 访谈对象:覃远新;访谈时间:2013 年 7 月 20 日上午;访谈地点:湖北省长阳土家族自治县资丘镇桃山居委会憨憨宾馆。
③ 访谈对象:张言科;访谈时间:2013 年 7 月 19 日下午;访谈地点:湖北省长阳土家族自治县资丘镇桃山居委会张言科家。

找个借口把姐瞧,
瞧姐人才好不好。①

这首带有叙事性质的五句子歌描述了情郎不辞辛苦以卖桃为由来看望心仪情姐的事件,"桥""桃""瞧""好"押 ao 韵,将情景、事物以及人物行为和状态的描写串联起来,情趣盎然。

首尾两句押韵的五句子歌数量最多,又如:

好花长在野刺窝,
好姐住在十字坡。
心想摘花又怕刺,
心想偷姐怕人多,
世上好事总多磨。②

五句子歌我起头,
撞杠不响不流油。
芝麻打油换菜籽,
菜籽打油姐梳头,
不风流来也风流。③

高山岭上一树槐,
手扳槐树望郎来。
娘问女儿望什么,
我望槐树几时开,
几乎说出望郎来。④

这首《高山岭上一树槐》第一、二、四、五句押 ai 韵,"一树槐""望郎来"把怀春少女盼郎的姿态描摹得栩栩如生。娘的"一问",女儿的"一答",人物对白顺次铺展,尾句"几乎说出望郎来"最是锦上添花,意味全出。歌中母女二人的心理描写细微传神,既是女儿的内心窃语,又是歌手寄托情感的旁白,还为听者留下了想象的空间。

① 访谈对象:覃远新;访谈时间:2013 年 7 月 20 日上午;访谈地点:湖北省长阳土家族自治县资丘镇桃山居委会憨憨宾馆。
② 访谈对象:萧国松;访谈时间:2013 年 7 月 16 日晚上;访谈地点:湖北省长阳土家族自治县龙舟坪镇萧国松家。
③ 访谈对象:张言科;访谈时间:2013 年 7 月 19 日下午;访谈地点:湖北省长阳土家族自治县资丘镇桃山居委会张言科家。
④ 中国民间文艺家协会湖北分会、长阳土家族自治县文化局编:《中国歌谣集成湖北卷·长阳土家族自治县歌谣分册》,第 434 页。

(3) 第三句或第四句转韵。

> 小来唱歌到如今,
> 没有上天数星星,
> 芝麻论升不论颗,
> 绫罗论匹不论梭,
> 你把大话狠哪个?①

清江流域土家族地区汉语方言前后鼻音区分不清,"今"读 jin 音,"星"读 xin 音,头两句押 in 韵。从第三句转 o 韵,"颗"读 ko 音,"梭"读 suo 音,"个"读 go 音,后三句押 o 韵。歌手以日常生活中常见事物的不同衡量方法巧妙地对抗并击败唱歌的对手。

> 枣子开花细蒙蒙,
> 葛叶开花扯大蓬,
> 桃花开在三月里,
> 菊花开在九月中,
> 好花开不过映山红。②

这首五句子歌头两句押 eng 音,第三句音韵自由,到第四句转 ong 韵,第五句押 ong 韵。歌中形象地描画了不同植物开花的形态及花期,重点落脚在第五句上——"好花开不过映山红",层层铺垫,赞美映山红,歌唱其他的花都是为了衬托映山红。

五句子歌通过转韵,节奏更强,乐感更胜,而且增加了用词的容量,拓宽了艺术表现力,既可由单人单首演唱,又可两人对唱、多人多段联排演唱。

当然,无论哪一种押韵的情况,均是建立在清江流域土家族地方知识和方言韵律的基础之上的。如果换成普通话来歌唱,有些歌就不能押韵了,它的情趣便会大为削弱。

① 访谈对象:萧国松;访谈时间:2013 年 7 月 16 日晚上;访谈地点:湖北省长阳土家族自治县龙舟坪镇萧国松家。
② 中国民间文艺家协会湖北分会、长阳土家族自治县文化局编:《中国歌谣集成湖北卷·长阳土家族自治县歌谣分册》,第 458—459 页。

> 昨日与姐同过街，
> 郎买簸箕姐买筛。
> 郎买簸箕簸两簸，
> 姐买筛子筛两筛，
> 你是姻缘团拢来。①

第一句尾字"街"读 gai 音，定全首歌的 ai 韵，"筛""来"押 ai 韵。土家族五句子歌押韵不忌用同字，能符合一首歌的音韵，且歌唱流畅上口，意思表达完整即可。又如：

> 姐儿生得有点麻，
> 出门就把粉来搽。
> 叫声姐儿莫搽粉，
> 脸上有麻心不麻，
> 一点麻子一朵花。②

这首歌的第一句、第四句都用"麻"字押整首歌的 a 韵，并且这两句在意义表现上彼此呼应，突出情姐"脸上有麻心不麻"的个人品质，第五句"一点麻子一朵花"起到压轴和深化歌之主题的作用。

总之，句式结构不对称的五句子歌通过第一、二句和第四、五句韵律上的押韵，解决了因奇数歌句而容易演唱拗口的问题。所以，有歌唱道："五句歌儿五句奇，上得天来下得地。上天能逗嫦娥笑，下海能逗龙王喜，神仙听了也着迷。"

清江流域土家族人生仪礼中的令歌同样讲究方言口语上的韵律，只要有韵，不管歌句多少，歌词长短，均能被顺畅流利地演唱出来，表情表意皆可。例如，"打喜"仪式上，孩子奶奶家和嘎嘎家针对嘎嘎家送来的礼物说唱的一段令歌：

> 奶奶家：紫荆树儿高又高（gao），
> 　　　　鲁班师傅来砍倒（dao），

① 中国民间文艺家协会湖北分会、长阳土家族自治县文化局编：《中国歌谣集成湖北卷·长阳土家族自治县歌谣分册》，第 447 页。
② 访谈对象：萧国松；访谈时间：2013 年 7 月 16 日晚上；访谈地点：湖北省长阳土家族自治县龙舟坪镇萧国松家。

高山砍,平地落(luo),
解分板,打抬盒(ho),
盒儿打起四只角(go),
装绸装缎装绫罗(luo),
盒儿打起四角方(fang),
背在堂屋坐中堂(tang)。

嘎嘎家:红漆的供桌摆四方(fang),
外孙落在婆婆爷爷的心坎上(shang),
依其礼仪(yi),
嘎嘎应该是到远方(fang),
请起巧妙的篾匠(jiang),
做起金窝银被(bei),
那才是荣光(guang)。
但因嘎嘎手头寒微(wei),
想之得到(dao),
办之不及(ji),
只在本乡本土请篾匠(jiang),
做了一套粗货的篾被(bei),
装起外孙你莫喊(han),
只怪嘎嘎为难(nan),
装起外孙你莫哭(ku),
你自个再享婆婆爷爷的福(fu)。①

一般来说,令歌的篇幅较长,它要就眼前的人、事、物以及人情世故展开描述和叙说,因而只押一个韵的不多见,二四句转韵的情况较为常见,转韵既有助于令歌说唱的流畅顺口,也有利于事物和情感表述的完整。若是少数歌句在口头表达上顺畅,意思呈现准确,但押不上韵,也不必强求。较短的令歌则可句句押一个韵,比如:"这山望见那山低,望见姑姑到月里,一来没得粘糯米,二来没得竹斑鸡,亲爷亲妈对不起"②,全歌押 i 韵。

① 中国民间文艺家协会湖北分会、长阳土家族自治县文化局编:《中国歌谣集成湖北卷·长阳土家族自治县歌谣分册》,第368—369页。
② 同上书,第370页。

清江流域土家族人生仪礼歌均采用活在人们口头上的方言土语进行创编和演唱,纯朴准确而又通达晓畅,彰显出清江土家人的聪慧、机智和风趣,极具感染力和亲和力,使人易懂、易接受,更利于临场创作和广泛传播。

二、修辞

清江流域土家族人生仪礼歌的修辞手法多种多样,这些修辞的运用和展现是与具有一定程式的歌唱相伴随、相融合的,进而使得歌唱的程式不枯燥、不刻板,而是在具体的情境和过程中展演并产生意义。

> 手拿簪子鼓,时时想得苦,又想学到有好处,刘郎走江湖。
> 鼓儿挂在前,小妹听我言,荣华富贵宜双全,文武两状元。
> 鼓儿往下压,心中乱如麻,好汉肩担三声压,又怕唱错哒。
> 正月是元宵,与郎两相交,自从相交我俩好,许郎花荷包。
> 二月惊蛰节,小郎留我歇,留我只有一声谢,许郎许不得。
> 三月桃花开,小郎门外踹,桃之夭夭把花采,许郎丝腰带。
> 四月茶叶青,小郎读书文,人不知来而不愠,许郎花手巾。
> 五月是端阳,我在姐家玩,多谢姐儿吃早饭,许郎鞋一双。
> 六月是三伏,小郎晒得糊,糊黢黢,黢黢糊,许郎绸缎裤。
> 七月是月半,我在姐家玩,多谢姐儿吃早饭,许郎钱一张。
> 八月是中秋,小郎下苏州,父母在,不远游,许郎花枕头。
> 九月菊花黄,我在姐家玩,孟子见了梁惠王,许郎象牙床。
> 十月大雪飞,与郎在一堆,君子不重则不威,许郎成婚配。①

《许郎歌》用情姐和情郎的口吻交互直述他们之间的爱恋与往来,歌的中心部分以十月及节气特征为序,在多种信物的许诺过程中,唱述二人的相交、思念与期盼成婚。歌唱直陈其事,寓意写物,这种"赋"的表现手法在叙事性的人生仪礼歌中十分常用,比如《十写》《十想》《十爱》《十送》《十劝》《十哭》等。再如:

> 思郎想郎门前站, 姐儿今年十七八,
> 眼泪流了千千万。 刚长成人未出嫁。
> 掉在地上捡不起, 媒人踏破铁门槛,

① 谭德富、严奉江、荣先祥编著:《建始民歌欣赏》,第138—139页。

一颗一颗用线穿，　　　　　　不是赶来就是骂，
　　情郎回来给他看。①　　　　　姐儿自己找婆家。②

　　重在叙事表意的五句子歌直叙铺陈，上面第一首歌描写情妹站在门前张望情郎，泪流如断线之珠，"情郎回来给他看"一句尤耐人寻味；第二首歌描述已到适婚年龄的姐儿，"媒人踏破铁门槛"，姐儿却要"自己找婆家"。两首歌均直接叙述事件和表达情感，"赋"的运用多用第一人称，语言简洁，意思明确。

　　起兴之法，在人生仪礼歌中也常用。日月星辰、山川河流、花草树木、禽鸟走兽……皆可作起兴之句，引出真正要歌唱的对象和内容。

　　一对鸳鸯飞过河，十个姐儿织绫罗。
　　大姐上前织一段，九个妹妹旁边站。
　　二姐上前蹬两蹬，要织鲤鱼跳龙门。
　　三姐要织茶盘格，娘说女小织不得。
　　先织茶盘圆溜溜，后织金杯在里头。
　　四姐要织火盆格，娘说女小织不得。
　　先织火盆四角方，后织明火在中央。
　　五姐要织田边格，娘说女小织不得。
　　先织田边四角方，后织犁头在中央。
　　六姐要织树木林，娘说女小织不成。
　　先织树木两边排，后织猛虎下山来。
　　七姐要织天上月，娘说女小织不得。
　　先织月亮亮堂堂，后织乌云滚月亮。
　　八姐要织天上云，娘说女小织不成。
　　先织大星对小星，后织乌云对紫云。
　　九姐要织翠蓝衫，娘说女小织不像。
　　先织背后背和肩，后织衣领在中央。
　　只有十姐生得小，给妈织件黄丝袄。
　　不用剪，不用裁，照娘身子织下来。③

① 访谈对象：萧国松；访谈时间：2013年7月16日晚上；访谈地点：湖北省长阳土家族自治县龙舟坪镇萧国松家。
② 同上。
③ 谭德富、严奉江、荣先祥编著：《建始民歌欣赏》，第203—204页。

这首歌以"一对鸳鸯飞过河"的美好意境起兴,叙述十个姐妹织绫罗的情形,按照从大姐到十姐的顺序分别描写她们织造的图案以及母亲给予的教导,有关九位姐姐的一系列描画在于铺陈,歌唱的重点是"给妈织件黄丝袄"的十姐。

> 太阳出来晒山坡,
> 鸳鸯枕上劝情哥。
> 一劝情哥莫贪酒,
> 二劝情哥莫赌博,
> 存几个银钱来娶我。①

这首五句子歌以"太阳出来晒山坡"的自然景象起兴,描述情妹与情哥相聚,勉励情哥品行端正,勤奋富家,透露早日"娶我"成家的心愿。

五句子歌成排成串,一般来说,同一排中的五句子歌第一句作为起兴句是相类似的。例如,"高山顶上"排:

> 高山顶上一树花, 高山顶上一朵花,
> 花树脚下好人家。 九条蛟龙缠住她。
> 哥哥出来骑白马, 手拿宝剑把龙斩,
> 嫂嫂出来带鲜花, 斩死蛟龙采鲜花,
> 状元出在他一家。 想起当初肉一麻。
>
> 高山顶上一树桑, 高山顶上一树槐,
> 青枝绿叶逗风凉。 打把剪子姐做鞋。
> 你要开花开上顶, 青蓝白布拿来剪,
> 你要结果结成双, 绫罗绸缎拿来裁,
> 两人活到一般长。 裁个弯弯姐做鞋。
>
> 高山顶上一块田, 高山顶上好乘凉,
> 郎半边来姐半边, 荫凉树下好望郎。
> 郎的半边栽秧草, 眼睛就像金钩闪,

① 访谈对象:张言科;访谈时间:2013年7月19日下午;访谈地点:湖北省长阳土家族自治县资丘镇桃山居委会张言科家。

姐的半边栽红苕，　　　　　　　颈项伸起丈把长，
转工打伙好热闹。　　　　　　　口里不说心里慌。①

又如"姐儿生得"排："姐儿生得鸦雀形，姐儿生得烟袋形，姐儿生得一身白，姐儿生得一枝花，姐儿生得人品好，姐儿生得本不成，姐儿生得一蔸菜……"；"这山望见"排："这山望见那山高，这山望见那山低，这山望见那山长，这山望见那山坪，这山望见那山巅，这山望见那山冈……"；等等。

从曲牌格式的"兴"句来看常分为多组，如五更、送郎、十绣荷包、十把扇子、石榴开花、采茶十二月、初一到初九等。《与郎共五更》唱道：

一更里，阳雀啼，　　　　　　　二更里，阳雀啼，
情哥还在半路里。　　　　　　　情哥到了姐屋里。
又怕高山出老虎，　　　　　　　堂屋一盆洗脚水，
又怕河下出妖精，　　　　　　　踏板一双换脚鞋，
郎走夜路姐担心。　　　　　　　换了鞋进绣房来。

三更里，阳雀啼，　　　　　　　四更里，阳雀啼，
情哥到了绣房里。　　　　　　　情哥翻身要回去。
鸭绒被盖抖两抖，　　　　　　　莫听山中雀鸟叫，
缎子枕头二边丢，　　　　　　　我家有只恍昏鸡，
口问情哥睡哪头？　　　　　　　鸡叫三遍奴送你。

五更里，阳雀啼，
二姐推郎要回去。
缎子荷包交给你，
大红包头捆到眉，
不准冷风吹到你。②

"兴"的创编多利用清江土家人日常生活所见之景物，触景生情，借物抒情。有的"兴"句表面上看与事、与情无关，实则关联紧密，且讲求押韵。

① 访谈对象：萧国松；访谈时间：2013年7月16日晚上；访谈地点：湖北省长阳土家族自治县龙舟坪镇萧国松家。
② 同上。

清江流域土家族人生仪礼歌的意境多数由情、景两部分构成,景为情而生,情借景而发。

> 送郎送到窗户前,
> 打开窗户望青天。
> 天上也有圆圆月,
> 地上怎无月月圆?
> 拆散鸳鸯各一边。①

送郎之时,圆月高挂,月能团圆,人却分别,心中之苦痛望青天明月而抒发,感叹:"天上也有圆圆月,地上怎无月月圆?"移情于景,情景交融。

"比"的修辞手法在五句子歌中普遍运用,有一物做比喻的,也有多物做比喻的,分明喻、暗喻、借喻等形式。例如:

> 送郎送到大桥头,
> 手扶栏杆望水流,
> 就怕哥心像流水,
> 流到东海不回头,
> 丢下小妹守空楼。②

歌手移情入景,用"流水"比喻"哥心",由"流到东海不回头"联想到情郎负心忘情,一去不返。情妹"送""扶""望""怕""守"等一连串的行为和心理动词,将其送别的心境与环境巧妙地结合起来,传神地表现出情妹细微复杂的心思和情绪。

> 石榴开花叶叶青,
> 郎将真心换姐心。
> 不学灯笼千只眼,
> 要学蜡烛一条心,
> 鸳鸯结伴永相亲。③

① 荣先祥编:《建始黄四姐系列民歌》,第 16 页。
② 同上书,第 16 页。
③ 访谈对象:张言科;访谈时间:2013 年 7 月 19 日下午;访谈地点:湖北省长阳土家族自治县资丘镇桃山居委会张言科家。

这首歌为了说明"郎将真心换姐心"的道理,从正反两个方面来比喻,"不学灯笼千只眼,要学蜡烛一条心",提取事物的核心特征,表现"鸳鸯结伴永相亲"的强烈愿望。"不学杨柳半年绿,要学松柏万年青""莫学花椒把心黑,要学辣椒红到梢"……如此不同角度、多个方面的比喻用以阐述同一事理,显得充分而不芜杂、奇妙而具美感。

细雨不离阴沉天,	高山岭上逗凤凰,
麻雀不离瓦屋檐,	大树脚下逗风凉,
燕子不离屋梁上,	楼房瓦屋逗燕子,
蜜蜂不离百花园,	三月青草逗牛羊,
情郎不离姐面前。①	十八幺姑逗情郎。②

两首五句子情歌用多种日常自然现象做比喻,描写"情郎不离姐面前""十八幺姑逗情郎"的生活情景和生活哲理。从整体上看,每首歌借助对事理现象和事物特征的描绘,构成了铺排博喻之势,进一步突出了尾句的合理性。

比喻在小调类、令歌类的人生仪礼歌中亦有运用,但数量不是特别多。如在《十爱姐》中唱:"……三爱姐好眉毛,弯弯眉毛一脸笑,说话好像鹦哥叫。四爱姐好眼睛,一对眼睛水灵灵,好像中秋月儿明……"③,起形容修饰的作用。《姊妹歌》:"姊妹哀,姊妹哀,扯把樱桃沿路栽,樱桃成林姑成人,樱桃结果姑出门。"④把出嫁姑娘比喻成樱桃,樱桃长大,姑娘成人,樱桃结果,姑娘嫁人,以自然之物的客观规律讲解和劝教姑娘出嫁成婚的人生必然。

五句子歌对于双关的运用也颇为别致。

隔河望见一坡沙,	高山顶上一口洼,
豇豆田里种芝麻,	郎半洼来姐半洼。
芝麻开花往上长,	郎的半洼种豇豆,

① 访谈对象:萧国松;访谈时间:2013年7月16日晚上;访谈地点:湖北省长阳土家族自治县龙舟坪镇萧国松家。
② 周立荣、李华星、肖筱编:《土家民歌》,第20页。
③ 谭德富、严奉江、荣先祥编著:《建始民歌欣赏》,第181—182页。
④ 中国民间文艺家协会湖北分会、长阳土家族自治县文化局编:《中国歌谣集成湖北卷·长阳土家族自治县歌谣分册》,第370页。

豇豆开花往下爬，
不知不觉缠到哒。①

姐的半洼种西瓜，
她不缠我我缠她！②

挨姐坐，对姐言，
问姐许我多少年。
葛藤上树缠到老，
坡路上山缠到巅，
岩上刻字万万年。③

葛藤牵藤把树缠，
缠姐去年到今年。
去年缠姐姐还小，
今年缠姐正当年，
缠来缠去缠团圆。④

这些五句子情歌借助"缠"字的双关语意，利用自然之物的情态，如瓜豆缠藤、葛藤缠树、坡路缠山等，将之顺势粘连到郎姐相缠相恋上去，联想贴切，用意明显。

清江流域土家族人生仪礼歌较少采用意涵深刻的经典用语，其修辞多用生活中的实事、实物、实话、实情来表达，让人从实描实写中去体味无穷的喻意。如：

姐在房里做花鞋，
屋上掉下蜘蛛来。
情哥派它来牵丝，
根根情丝出肚怀，
魂魄来了人没来。⑤

歌中描写情姐做鞋，蜘蛛掉落的情景，原本平淡无奇，但情姐却把它想象成情哥传情的使者，以蛛丝喻情丝，尾句"魂魄来了人没来"最有意味。

隔河望见姐出来，
声音随到风吹来。
听到情哥哨声响，

① 荣先祥编：《建始黄四姐系列民歌》，第 6 页。
② 周立荣、李华星、肖筱编：《土家民歌》，第 15 页。
③ 访谈对象：萧国松；访谈时间：2013 年 7 月 16 日晚上；访谈地点：湖北省长阳土家族自治县龙舟坪镇萧国松家。
④ 访谈对象：张言科；访谈时间：2013 年 7 月 19 日下午；访谈地点：湖北省长阳土家族自治县资丘镇桃山居委会张言科家。
⑤ 访谈对象：萧国松；访谈时间：2013 年 7 月 16 日晚上；访谈地点：湖北省长阳土家族自治县龙舟坪镇萧国松家。

>姐儿忙得跑掉鞋,
>辫子忙得竖起来。①

歌里描绘情哥隔河望见情姐,发出哨声,情姐听到,便"忙得跑掉鞋""辫子竖起来"的情景。夸张的手法将情姐与情哥之间的浓烈情感表现得淋漓尽致。

在人生仪礼歌中还常伴有一些引用的成分,包括谚语、惯用语、地方掌故,以及在土家族地区通用的格言、警句、成语、古诗文、民间戏文唱词等。这些方言俗语和地方性知识大量入歌,使人生仪礼歌呈现出清新、朴实之美,生活气息浓郁。

>一把扇子二面花,
>隔扇看见俏冤家。
>我看情哥会种田,
>情哥看我会绣花,
>大风吹不倒犁尾巴。②

"大风吹不倒犁尾巴"画龙点睛地勾画出了一幅男耕女织、相亲相爱的图画。

>劝姐不要昧良心,
>水性杨花不定根。
>一更起风二更息,
>寅时下雨卯时晴,
>翻起脸来不认人。③

这首歌几乎通篇都使用了未加雕饰的村言俗语,用以阐发忠贞不渝的爱情道德观,明白晓畅,令人称道。

>一见一见观世音,
>有点有点动人心。

① 中国民间文艺家协会湖北分会、长阳土家族自治县文化局编:《中国歌谣集成湖北卷·长阳土家族自治县歌谣分册》,第467页。
② 荣先祥编:《建始黄四姐系列民歌》,第14页。
③ 周立荣、李华星、肖筱编:《土家民歌》,第65页。

> 心想心想挨拢你,
> 如何如何拢得身?
> 差点差点想成病。①

重字叠句在歌中的运用不是重复和啰唆,而是更好地传递出情感的力度与厚度,给人以情意婉转、回肠荡气的艺术享受。

清江流域土家族人生仪礼歌中还常使用对偶、排比、谐音、顶针、反衬、问答等多种修辞手法,均平白朴实,无华丽之语。

小　结

清江流域土家族能歌善舞,富有诗才。他们擅长在生产生活的过程中观察自然和社会,体察事物和情感,发现特征和规律,借用自己熟悉而又寻常的人、事、物进行构思,展开联想,施逞想象,将客观事物的个别特征与民情事理、主观思想,恰当、准确且巧妙地联系起来,或创造优美的意境,或建构鲜明的形象,或寄寓真实的情感,或阐发深刻的道理,创编出丰富而奇妙的人生仪礼歌。有些人生仪礼歌可能最初并不产生于人生仪礼之中,但随后被吸纳进生命仪式,便具备了人生仪礼歌的特质。人生仪礼歌伴随清江土家人生命仪式的举行而演唱,成为人生仪礼的重要组成部分。

清江流域土家族的人生仪礼歌包括小调、山歌、令歌等主要的歌体形式。然而,不管这些歌体形式原本的歌唱形态如何,一旦进入人生仪礼之中,就基本在室内的仪式场合演唱,"打喜"、结婚、丧葬的仪式性质同时决定了这些歌谣具体的演绎形式和情态。小调和山歌数量较多,不少歌谣在三种仪式中均可演唱,只需转换歌腔歌调,与具体仪式场景相融合。令歌则最具仪式感,在不同仪式、不同需要下,演唱令歌既要遵从传统规则,更要临场发挥,随机应变。

从整体上看,清江流域土家族的人生仪礼歌结构规整,逻辑严密,层次明晰。小调类歌谣以数字歌最具代表性,既可抒情,也能叙事,或者二者兼备;山歌类歌谣以单段体五句子歌和多段体排式五句子歌为多,五句子歌就奇在第五句的结构形式和诗"眼"意境上;令歌则多根据仪式现场的情况,直入主题或以景托情,描述事物,讲唱过程,表达心意。时间、空间、人

① 周立荣、李华星、肖筱编:《土家民歌》,第 16 页。

物等是各类人生仪礼歌的关键性母题,这些母题的多样化表达和丰富性表现使得人生仪礼歌精彩纷呈,并映现出歌唱的仪式特性和民族特点。

　　清江流域土家族的人生仪礼歌一方面讲求韵律,另一方面适度自由,一切以传统规范和现实需要为前提,充分运用多种修辞手法,刻画人物,描摹场景,叙述事件,发抒心声,张扬个性,其韵律和修辞均为歌唱的意义与意境服务。人生仪礼歌的韵律尽管与音乐和舞蹈紧密关联,但是,人生仪礼歌本身就是人生之歌,它传达和体现的是生命的节奏。而其修辞则依附于人生仪礼歌唱的基干结构和母题,并与之交融,形成一体,毫无分离之感;修辞语言是从生活实践中提炼而来的,虽平实如白话,但活泼而机警,诙谐且风趣,能极好地传递思想和感情。

　　清江流域土家族的人生仪礼歌博采口语入歌,避雅求俗,歌词不晦涩生僻,歌唱不矫揉造作,虽具备一定的程式,但这种程式也为现场的创作提供了范本,因为人生仪礼歌是即兴演唱的,而不是照本宣科的。歌手依照歌唱的相应结构和规则竭己所能,畅快发挥,每每都信手拈来,却是耐人寻味。人生仪礼歌可以欢快轻松,亦可奔放粗犷,既可抒含蓄婉转之情,又能发豪爽激昂之慨,如此种种都在方言俗语与风土人情的展示之中。所以,清江土家人热爱并钟情于人生仪礼歌,他们的智慧编创让它散发出浓烈的乡土民族气息。

结 语

清江流域土家族的歌唱传统是土家人的生活传统,也是土家人的文化传统,在其发展演变的过程中,生活化的原则自始至终是土家族歌唱传统的主导和主流。清江流域土家族的民间歌谣根植于寻求生命自由和生活愉悦的土壤中。无论是劳作时豪野粗犷地喊山歌,还是聚会时机趣美妙地唱情歌,无不闪耀着生活的光彩,欢腾着生命的律动。清江土家人的歌唱是悦耳的,是真挚的,更是有意义的,在高低起伏、抑扬顿挫的节奏韵律中,土家人表达着他们的生活情怀和生命态度。在无数次乐此不疲的歌唱中,清江土家人建构和强化着他们对于社会身份的认同和生命价值的关怀,阐释和实现着他们关于生命观、宇宙观和文化史观的认知和理解。

一、清江流域土家族歌唱传统与人生仪礼的生活关系

清江土家人热爱歌唱,从其先祖巴人开始,便歌舞娱神娱己,他们在生产中歌唱,在生活中歌唱,在战斗中歌唱,在仪式中歌唱……这样一种歌唱的生活在历代文献和大量民族志、地方志中均有记载,并逐步形成了独具土家族风格的歌唱传统。

比如土家族"跳丧",唐代樊绰的《蛮书》卷十引《夔府图经》载:"初丧,鼙鼓以道哀,其歌必号,其众必跳。"其后,一些典籍和方志中多有类似的记录。据《归州旧志》引《大明一统志》云:"巴人好踏蹄,歌白虎,伐鼓以祭祀,叫啸以兴哀。故人好巴歌,名叫踏蹄。"《湖北通志·舆地志》记:"巴人好歌,名踏蹄白虎事。"这些记载表明跳丧可能是由巴人"踏歌""踏蹄"等用以祭祀白虎的歌舞演化而来。明代《巴东县志·土俗》载曰:"临葬夜,众客众挤丧次,一人擂大鼓,更互相唱,名曰'唱丧鼓',又曰'打丧鼓'。"咸丰《长乐县志》载述:"家有亲丧,乡邻来吊,至夜不去,曰'伴亡',于柩旁击鼓,曰'丧鼓',互唱俚语哀词,曰'丧鼓歌'。"同治《长阳县志·土俗》亦云:"临丧夜,诸客群挤丧次,擂大鼓唱曲,或一唱众和,或问答古今,皆稗官演义语,谓之'打丧鼓',唱'丧歌'。"彭秋潭有竹枝词云:"家礼亲丧儒士称,僧巫

法不到书生。谁家开路添新鬼,一夜丧歌唱到明。"①

人生仪礼是清江流域土家族个人经验和社会生活的有机构成部分,是身份认同和关系建构的重要桥梁纽带,也是人际交往和礼俗展现的契机与平台。清江土家人婚丧嫁娶、生老病死的人生仪礼几乎都贯穿了民间歌唱的礼俗,这些歌唱丰富了人生仪礼文化,也丰富了土家族的生活,传递了清江土家人的生命意识和生活情怀。

"改土归流"以前,土家族社会较为开明,特别是婚恋关系比较自由,人们主要使用本民族语言进行口头创作,反映当时"指手为界,挽草为记"的生活状况,并以歌为媒,男婚女嫁,生息繁衍,歌谣形式多为长短句。"改土归流"以后,土家族与其他民族的交流更为频繁。由于受到汉族文化的影响,他们使用汉语的能力不断提高,包括人生仪礼歌在内的歌唱传统也在不断革新和完善,有了从口头到文字的记录。《施南府志》卷十记载:"嫁娶,邻族相助,谓之过会头。……婚礼行茶下定,谓之作揖。男家俱仪物、庚帖送女家填庚押八字。长成始纳采请期,丰俭随力亲迎。男家请男子十人陪郎,谓之十弟兄。女子家请女子十人陪女,谓之十姊妹。"②彭秋潭有诗写道:"十姊妹歌歌太悲,别娘顿足泪沾衣。宁乡地近巫山峡,犹似巴娘唱竹枝。"③从史料记载可以推断,土家族的婚嫁歌在明清时期十分流行。清代以后,清江流域各县市的地方志中多有记录土家族的"哭嫁"习俗。

《建始县晚清至民国志略》载曰:

> 自报期起,男女双方就开始筹办喜事。男方备衣物,女方备嫁妆。新娘在出嫁前一月或半月,邀其近邻女友帮忙做针线活,边做活边哭嫁。哭而不悲,边哭边唱,故称"哭嫁歌"。其内容有哭爹娘、哭哥嫂、哭姊妹、骂媒人等。④

再如《长阳县志》记有:

> 女出嫁前一二日,女家须请人为其"开脸""上头",然后"请少女九人,合女而十,陪十姊妹",唱姊妹歌,互道别离情。出嫁女自唱名"哭嫁",其歌哀婉缠绵动情。⑤

① 杨发兴、陈金祥编注:《彭秋潭诗注》,第184页。
② 王协梦修,罗德昆纂:《施南府志·典礼》,清道光十四年(1834年)刻本。
③ 杨发兴、陈金祥编注:《彭秋潭诗注》,第186页。
④ 傅一中编纂:《建始县晚清至民国志略》,第301页。
⑤ 长阳土家族自治县地方志编纂委员会编:《长阳县志》,第663页。

现今流传下来的五句子歌最早出现在明代冯梦龙编撰的《山歌》里。

从古老的巴人到现在的土家人,清江流域土家族地区活跃着数不胜数的歌手,传唱着数不胜数的歌谣,这些歌谣分别从不同方面表现着土家族的风土人情,人生仪礼中的歌唱就是人生仪礼不可或缺的组成部分,与土家族的生活习惯、审美观念和价值判断紧密关联。

> 生儿"打喜"不打花鼓子,结婚的时候女的不哭嫁,男家不陪十兄弟,还有办丧事不打丧鼓,那就不是过事。过事,就是操办红白喜事,这些都是人生大事,我们土家族都要载歌载舞,而且打花鼓子呀,打丧鼓呀,哭嫁呀,那都是重点、重头戏,没有它们,也就办不了事。①

这就是说,歌唱与清江土家人的人生仪礼是一体的,而不是其可有可无的附属部分,二者是须臾不可分离的关系,也构筑起了清江流域土家族独特的人生仪礼歌唱传统。具体而言,人生仪礼的仪程秩序规约了歌唱的呈现和发挥,而歌唱时间的长短和水平的高低直接影响了人生仪礼的进展和质量,体现着人生仪礼的功能和意义。土家族人生仪礼歌唱传统得益于土家族生活的润泽,得益于土家族文化的滋养,歌唱与人生仪礼共生共存、相辅相成。

清江流域土家族的人生仪礼能否顺利进行,能否圆满完成,很大程度上取决于歌唱的流畅和丰富与否。这种歌唱的能力亦成为体现清江土家人智慧与才华的一种资本,成为评价和衡量土家人德行的一种标准,反过来,也引导着土家族生活惯习和歌唱传统的延续和发展。

> 不会跳丧的傍门站,
> 眼睛鼓起像鸡蛋。
> 灶屋里一声喊吃饭,
> 一啖(吃)就是几大碗,
> 亏他还是个男子汉!②

类似的歌唱是丧鼓场上打丧鼓的男人对不会打丧鼓的男人的公开挖苦和嘲笑,这种玩笑似的讥讽虽显得戏谑,但实质上就是清江流域土家族

① 访谈对象:萧国松;访谈时间:2013年7月16日晚上;访谈地点:湖北省长阳土家族自治县龙舟坪镇萧国松家。
② 访谈对象:张言科;访谈时间:2013年7月19日下午;访谈地点:湖北省长阳土家族自治县资丘镇桃山居委会张言科家。

对男性品德和社会能力的一种规范和要求,这种普遍的价值观念和评判尺度便促使土家族男性主动到丧葬仪式中学习、表演和传承打丧鼓,并培养一种能力和习惯,沿袭丧葬礼俗。

新娘能哭嫁、会哭嫁,则是对出嫁姑娘的最好肯定,也是对其父母和家庭教育的认可。在清江流域土家族,新娘哭嫁越哭越发,哭得越厉害越好,这时哭嫁和哭嫁歌就具有了仪式性的巫术功能。诚然,哭嫁在历史的不同时期有不同的思想主旨和内容表述,不过,这样一种生活习俗一旦形成,慢慢积淀,就成为女性能力的一种彰显。所以,土家族女性从小就要学习哭嫁,在耳濡目染中感知和歌唱,以便将来在自己或别人的婚礼中能游刃有余地运用,且大显身手。

当然,我们也发现当代清江流域土家族的生活发生了一些变化,尤其是四十年来随着农村家庭联产承包责任制、新农村建设和新型城镇化等以国家为主导的相关政策的贯彻实施,农村社会快速发展,农民生活有了较大改观,这也影响了土家族人生仪礼歌唱传统及其传承。集体性的劳动合作减少,生产生活主要以家庭为单位展开,基于各种原因,清江土家人涌入城市生活和工作,这就使得传统的仪式和歌唱活动面临人员断层的窘境,还有不少现代音乐形式和流行歌曲进入人生仪礼中,如此等等,都是人生仪礼歌唱传统中出现的不容忽视的现象。尤其在结婚仪式中,哭嫁歌基本不存在了,更多是打喜庆的花鼓子了,这与清江流域土家族社会生活和思想观念的变迁有着至关重要的联系,甚至许多土家族年轻人已不举办婚礼,而是在孩子出生后再将两桩喜事一起操办,称为"两瓢水一起舀"。而人生仪礼及其歌唱传统保存较好的要数丧葬仪式中的打丧鼓和"打喜"仪式中的打花鼓子,令歌的结构逻辑变化较小,语言内容变化较大。不过,所有这些并没有动摇清江流域土家族人生仪礼的传统根基,没有改变人生仪礼歌唱的仪式主题。

从另一个层面上讲,清江土家人进城务工生活,只是个体行为,他们还要回到祖居地;新农村建设和新型城镇化建设都是在本土进行,因此,从总体上看,土家族的生存环境和生活状态并未发生根本性变革。乡土还在,乡邻还在,清江流域土家族依然需要确认自己的民族根脉,需要获得祖先的庇佑,需要认同"我"群的文化。所以,在相对稳定的文化空间中,不论外在世界如何变迁,或许他们也接受了外界的影响,但清江土家人仍然执着地守护着作为他们生活传统之一的人生仪礼及其歌唱传统。

二、清江流域土家族人生仪礼歌唱的内部运行规律

清江流域土家族的人生仪礼歌是千百年来土家族仪式生活和歌唱文化交融积淀的结晶。对于歌唱,土家族有一种特殊的情感和爱好,在人生仪礼中就表现为打喜歌、婚嫁歌、丧葬歌等。这几种类型的歌谣如果从仪式生活的角度来说,它们属于人生仪礼歌;若是从民间音乐的角度来看,它们都包括小调、山歌、令歌等多种歌体形式。清江土家人在自身的生产生活以及与外界的交流互动中创造和借鉴了多种歌谣体裁和歌唱类别,为我所用,歌其心声。比如,五句子歌散发着浓郁的土家族艺术气息,以数字歌为代表的小调表现出土家人善于吸纳改造的智巧,令歌则突出了土家人生活的趣味并展现了其心才和口才的风采。

打花鼓子、哭嫁以小调类的歌谣为主,这类歌谣结构规整,次序清晰,长于描写和抒情,亦可夹叙夹议,篇幅较长的歌谣则能在完整的叙事中展现情绪的发展变化,娓娓道来,引人入胜。比如《荷包歌》唱道:

> 正月里梅花开,与姐讨一个荷包戴,你要荷包亲自来。
> 二月里百花开,与姐带封书信来,带信求不得光辉来。
> 三月里是清明,奴的哥哥不聪明,你这封书信对别人。
> 四月里是立夏,姐在房中把样样夹,绣个荷包郎来拿。
> 五月里是端阳,花线搭在肩包上,绣起荷包送情郎。
> 六月里三伏热,缎子的荷包绣不得,汗手纳花花毁色。
> 七月里是月半,缎子的荷包绣一半,鸳鸯成对姐成双。
> 八月里是中秋,缎子的荷包绣九州,绣起狮子滚绣球。
> 九月里是重阳,缎子的荷包绣云南,绣起金鸡对凤凰。
> 十月里是十月一,缎子的荷包才绣起,特地莫说奴绣的。①

《荷包歌》运用"十月"的结构模式,表现了情郎情姐的交往与恋情,清晰明丽。歌中首先叙述郎对姐的追求,多次讨要定情之物——荷包,又是传话,又是带信。紧接着描写收到书信的情姐精心绣荷包的过程,剪样、抒线、护色、针绣,用情又用心。绣出的鸳鸯成对、狮子滚绣球、金鸡对凤凰寓意明确,真切地传达了情姐的心意,也是对情郎"与姐讨一个荷包戴""与姐带封书信来"最直白的应答。二人的情意如潺潺流水,最后情姐还特意嘱

① 黄宗平演唱,荣先祥记谱,杨会记词:《荷包歌》,荣先祥编:《建始民歌选萃》,第77页。

咐情郎不要张扬,更显情之真、爱之切。在很多情形下,类似的歌谣在表达深厚而酽醇的情意的同时,或讲唱神灵事功,或叙述历史传说,或唱诵桑麻农事,或描摹嬉戏取乐,运用浅显易懂的口语、丰富多彩的素材、精心设计的情节结构表达有效的演唱技巧,在尊重生活的基础上,映现风俗,施逞想象,发抒愿望。

丧鼓歌中既有小调,又有山歌,讲求二者的合理搭配和有效衔接,由此形成歌舞套路,在一领一和、一叫一接的呼应中错落有致地表达生者对逝者的关切和告慰。丧鼓歌歌词曲调皆高亢、欢快,少悲沉之音。

 撒叶儿嗬唱词的主干是那些带有顺序数码的歌,其次是五句子歌。顺序数码的歌的句式与撒叶儿嗬的主腔相生,都是上下句,两句一转。而五句子歌非要在第五句前添一句,方能符合上下句的句式。再就是顺序数码的歌好记,撒叶儿嗬载歌载舞,当唱跳到枝叶部分后,好回到主干的数码歌,这就显得秩序井然,相对完整。①

在什么时候选择什么体裁的歌谣、采用何种演唱方式、如何演绎,清江土家人都已建构了自己的歌唱规则,并逐渐形成传统,这种传统就成为土家族人生仪礼歌唱的指南。那么,在现实的歌唱中,清江土家人一方面遵照传统,心中有本账;另一方面积极创新,发挥主观能动性,使人生仪礼歌唱传统不断发展。

 土家族人民有自觉创作五句子歌和其他民歌的传统,流传在长阳土家族自治县资丘镇水连村的《鸦片歌》系当地私塾先生田世照创作,记述1949年前发生在该村的一个鸦片案件。五句体,二十四段,既有"自古晓有月旦评,谁是谁非甚分明,董狐直笔传千古,穿弑其君罪龙神,莫怪旁人道真情"这种引经据典的歌词,又有"宇高自是律师家,从来草里寻蛇打,下下打些曲蟮子,碰到青蛇难招架,你是神高任你滑"的口语化歌词,在当地广为流传。覃自友创作的《唱一个清江大变样》讲述了清江筑起三道闸,凶山恶水变堰荡,旅游经济发达兴旺的故事,因讲述的是发生在老百姓身边的事情,很快被传唱开来。②

① 访谈对象:覃远新;访谈时间:2013年7月20日上午;访谈地点:湖北省长阳土家族自治县资丘镇桃山居委会憨憨宾馆。

② 同上。

生活在变,清江流域土家族的人生仪礼歌就必然发生相应的变化,因为人生仪礼及其歌唱本身就是土家族的一种生活,所以,人生仪礼歌的歌词内容要反映生活又高于生活。清江流域土家族人生仪礼歌唱始终受到"为生活而生活"的审美原则的支配,继承的主要是歌谣的结构模式和歌唱的程式规范,在具体的场景中即兴歌唱,歌词内容因人物而异、因角色而异、因关系而异,反映了丰富多彩的生活内容和层次多样的情感内涵,这也正是民间歌谣本身的张力所在,它为人们因时代和生活的发展变迁而进行的自我表达提供了再创作的空间与可能。

清江流域土家族的人生仪礼歌既有普遍性的歌谣,也有专属性的歌谣。例如"十爱""十劝""十想""五更""十二月"等,还有大量五句子歌、四句子歌均能在"打喜"、婚嫁、丧葬仪式上演唱,并且可以是歌词完全相同的同一首歌,最典型的如《怀胎歌》,只需变换歌腔歌调,就能在三种人生仪礼中演唱,且表现出不同的意境和韵味。这是土家人智慧的创造,也说明在歌唱资源有限的情况下,人生仪礼歌具有共享性和通用性,其核心内容相对固定,表现形式又可转换发挥。

然而,仪式的意义差异又决定了不同人生仪礼歌唱内容和歌唱形式的区别。比如,出嫁姑娘哭父母、哭姊妹、哭哥嫂、哭祖先、哭自己、骂媒人的独唱、对唱与合唱均有很强的目标性和场景性,哭唱的方式也有别于其他的人生仪礼歌唱。又如,打丧鼓中,巴东的"待师""哑谜子",长阳的"四大步""幺女儿嗬",五峰的"跑场子""滚身子"等都是丧鼓歌专用的唱腔。专属性的歌谣以专属性的歌词和专属性的曲调作为仪式歌谣的边界,例如表现丧事主题的《哭丧》就是一种悲伤的歌调,它的歌唱就在于提醒孝子们不忘父母的养育之恩。

充分体现人生仪礼场景性的令歌的结构形式更为自由,关键是歌手临机应变,现场编创,见什么人说什么话,看到什么东西唱什么歌词,它紧密地与不同的人生仪礼及其进展契合,反映了各个阶段的讲究和诉求。在人生仪礼,特别是建立或重建关系秩序的红事仪式上,令歌起着举足轻重的作用。这个时候,令歌唱得不好,礼性就做得不到位,这很可能影响到双方乃至多方日后的交往。统一的令歌歌体形式要在不同人生仪礼的场景中来演绎,从而成为不同人生仪礼的专属性歌谣。

禁忌的存在是制约人生仪礼歌唱发生变化的重要因素。那些关乎祖先祭祀、亡人告拜、后人福乐的仪式及其歌唱的变异成分相对较少,这也是打花鼓子和打丧鼓在清江流域土家族地区保存完好、至今盛行的原因之一。顺应社会的发展、时代的变迁,土家族在多样化的民间歌谣中,选择和

强化了满足当地人生活需求的传统歌谣,而忽略或淡忘了另外一些与生活、生命关联性不强的歌谣的存在,久而久之形成了土家族人生仪礼歌唱传统较为稳定的程式和演唱内容。

清江流域土家族人生仪礼歌唱传统的基础是传统化的程式,但这并不意味着人生仪礼歌唱是刻板僵化的,传统化的程式只有在生活的基础上才能具有强大的能量,才能焕发迷人的魅力。比如,以《黄四姐》为代表的建始花鼓子不再局限于特定的"打喜"仪式,人们在节日庆典、款待宾客、休闲娱乐时都会打花鼓子,花鼓子逐渐发展成健身娱乐和舞台表演的一种形式,表演场地也延伸到了院坝、街道、广场和舞台。不过,花鼓子的歌唱和舞蹈仍遵循传统化的程式,只是添加了一些现代的歌舞元素,如道具,这种变化使花鼓子更加俏皮灵动,更具观赏性,它是对时代生活的回应,也为传统程式赋予了新的意义。

三、清江流域土家族人生仪礼歌唱传统与历史记忆

清江流域土家族的人生仪礼及其歌唱传统不仅是生命记忆的重要内容,而且记录着生命过程,以及与之相伴的社会生活史。"历史记忆这个词不仅包括它记忆的对象是历史事件,同时记忆本身也是一个历史,是一个不断传承、延续的过程,这个过程本身也构成历史。"①

> 产子,亲友相遗以鸡、鹅、米、蛋、糕、糖之类,谓之"送粥米"(送祝米)。生子三日,谓之"吃三朝饭"。满月为汤饼会,谓之"整满月酒"。周岁晬盘,谓之"抓周"。多治花样衣镯、福寿银钱以贺外,大父大母则更从丰。无大父母,则舅氏亦然。②

地方志中记录的"送粥米""吃三朝饭""整满月酒"和"抓周"均是清江流域土家族诞生礼仪的构成部分,现今,它们仍以不同形式活跃在清江土家人的生活中和口头上。我们的生活世界因为仪式的存在和展演而具有庄严感、节奏感和生活的味道。无论国家、民族,还是村落、社区,抑或某一个体,均具有集体性质的记忆能力和记忆内容,这些记忆有的与文字书写相关,有的与口头语言相关,还有的与行为动作相关。

① 赵世瑜:《传说·历史·历史记忆——从20世纪的新史学到后现代史学》,《中国社会科学》2003年第2期。
② 丁世良、赵放主编:《中国地方志民俗资料汇编·中南卷》(上),第423页。

> 那时又欢喜唱,欢喜讲,一到晚上黑了呢,你不来我这里玩,我就去你那里玩。要讲呢,讲到半夜了,都在睡瞌睡。……一户人家撇高梁,到了屋里,男的女的都围起来啦,都来剥苞谷。那个东家老板呢,请人在屋里擀面啦,那就唱呀,喊啦,一排一排的歌。①
>
> 那歌蛮多,什么五句子、对声子、赶声子、川号子、盘歌、解歌,多得很。②

清江土家人创造着自己的文化史,也编创着与之相关的生动记忆,同时亦为这些记忆所塑造。

> "打喜"在我们这里有好长(多长)的时间,我不晓得吵,它是我们这里的规矩,那是一代一代的人传下来的,那是前传后教的。前人说的事,教到我们手里,就是前传后教。我们又往下传吵。等于前人会搞,教我们哒,我们又往下传,一辈传一辈。③

谈及"打喜"仪式,清江土家人通常都会说这是老规矩,前人怎么做,我们就怎么做,它是"前传后教"的结果。可见,"打喜"是一代代土家人的生活与记忆,"打喜"文化是建立在生活基础上的创造。至于打花鼓子唱的歌,有传说讲它是大家闺秀创作的,由背力(从事体力劳动)的人传扬开来。

> 这些老古式歌,它原来还不是像大户人家的小姐,心才好,她是读了书的人,她就这么编下来的。往常的大户人家小姐她是宅在楼上,她就写哒,这么甩下来哒,被那些背力的人捡起哒。背力的人这么过身(路过)啊,他就捡起哒,他就慢点唱,慢点唱,就背力的人唱出来的。这也是些古人讲的,那些小姐关到绣花楼上,她关闷劲的(郁闷了),她就作的这么些句子出来的。他们唱的是些情姐、情妹。都是有钱人家的小姐作出来的,情哥啊,情姐啊,情妹啊。④

① 访谈对象:刘华阶;访谈时间:2004年8月4日上午;访谈地点:湖北省长阳土家族自治县都镇湾镇武落钟离山刘华阶家。
② 访谈对象:田克珍;访谈时间:2011年2月23日晚上;访谈地点:湖北省长阳土家族自治县渔峡口镇双龙村田克周家。
③ 访谈对象:叶定六;访谈时间:2010年1月19日下午;访谈地点:湖北省建始县三里乡河水坪村叶定六家。
④ 访谈对象:张福妹;访谈时间:2010年1月20日下午;访谈地点:湖北省建始县三里乡河水坪村吴树光家。

类似的解释在清江土家人那里十分普遍。他们认为,自己唱出来的歌不是一般人能创作出来的,应该是读了书、有学问、有闲情的人创作出来的,所以就有了类似坐绣楼的小姐闷得慌、作些歌的说法,这显然是附会的结果。但它也从一个侧面展示了清江土家人对人生仪礼歌唱的记忆和诠释,表达了清江土家人对自己演唱的歌的喜爱、褒扬和肯定,并且道出了一个真理——歌是人民群众的杰作。

"民间文学的历史记忆属于群体性质的历史记忆,属于共同体基础上的生活记忆,它传递着族群、地域或群体的历史观念。民间文学的历史记忆是讲唱者的现在性记忆,尽管以历史为题材、在记忆过去,但这种记录和记忆却是立足于当下人的生活的,以此指向未来的记忆行动和生活建构。"①

清江流域土家族的人生仪礼歌唱是在特定场合、特定时间进行的,是在民众的"生活空间"里实现的,是他们在生活关系和社会关系中从事的集体记忆活动,这就意味着其历史记忆的形成、功能必然受制于家庭、村落、族群,以及社会、国家等因素,甚至记录着所在族群与其他族群之间的关系。清江土家人讲唱的廪君故事,最初是秦之前巴人的祖源神话,是巴人先祖的历史记忆,也区分着廪君蛮、板楯蛮等具有鲜明地区特性的族群。有关廪君的讲唱,以国家为核心,立足民族、地方的结构关系,不断以模式化的故事情节和箭垛式的人物形象在"重复"、在建构,在"重复"和建构过程中,又增添了新的历史性质的记忆内容,使得历史的真实性与文学性有机结合起来,进而为自身与族群获得更大的生存空间和更多的生活资源。

口头语言的讲唱是生活性的,以口头语言为媒介的历史记忆也是聚焦的。生活中的许多事情在民众那里留下了深刻的记忆,这些人物和事件被一代又一代地传承下来,尤其是对于生活的改善和生存的延续有影响的人物和事件。

"口头传承基本上只有两种依据,一种是存在于生者回忆中的新近的关于过去的信仰,另一种是来自起源时期的信息,也就是众神与英雄时代的神话传说。这两种根据,即新近的过去和绝对的过去,直接发生碰撞。新近的过去通常只能追溯到三代以内。"②基于此,包括人生仪礼歌唱在内的民间文学历史记忆是生活的,也是传统的,是历史的,也是现实的,它传

① 林继富:《通向历史记忆的中国民间文学》,《华南师范大学学报(社会科学版)》2017年第3期。
② 阿达莱·阿斯曼、扬·阿斯曼:《昨日重现——媒介与社会记忆》(陈玲玲译),阿斯特莉特·埃尔、冯亚琳主编:《文化记忆理论读本》(余传玲等译),北京大学出版社2012年版,第24页。

递着关于历史的记忆,更面向生活的未来。在讲唱中,功能性历史记忆体现得最为突出的就是历史记忆的族群认同和文化边界。"功能记忆作为一种构建是与一个主体相连的。这个主体使自己成为功能记忆的载体或者内含主体。主体的构建有赖于功能记忆,即通过对过去进行有选择、有意识的支配。这些主体可以是集体、机构或者个体,但不管怎样,功能记忆与身份认同之间的关系都是一样的。"①

清江流域土家族人生仪礼歌唱的主题内容、情节母题、结构程式及其涵括的历史记忆成为清江土家人认同并承继的传统,每一次的讲唱都在一定程度上强化了认同的观念,每一次的讲唱都将歌手与听众等主体融入其中。"因此,民间文学的传承不仅是基本的情节、母题和主题的传承,而且是民间文学主体性的建构,这种建构具有内化为情感和文化的力量,规约着传承人、受众的文化边界属性,规定着民间文学在传承过程中保留的族群身份属性。"②

人生仪礼歌唱传统作为清江土家人的集体行为与历史记忆,是伴随着人生仪式及其信仰进行的,这些口头讲唱的歌谣和仪式的"体化"行为,构成共同的历史记忆、文化记忆,具备族群认同根基性、普遍性的意义,起到了凝聚族群的重要作用。

在人生仪礼的歌唱中,对于时间,清江土家人不用具体量化的数字,而是运用"十二月""五更""昨晚""今日"等直观的时间表述,或者"太阳""月亮""星星"等带有时间意象的事物来表示。黄应贵研究布农人时指出,他们的历史缺少精确的时间与人物为其要素,强调"历史意象"而不是"历史事件"……这样的"历史"重心不在时间性的"过去",反而在现在甚至将来;他们持的是"实践历史"观,强调主体的"实践经历"成为"历史意象"的一部分,……而不是为了记录或记忆历史。③ 对于空间的唱述,清江土家人往往采用自己生活空间中的物象,如"堂屋"、"床铺"、山河沟坝等,地点名称较为概化,但直接与他们的生产生活紧密联系。据此可知,清江流域土家族的历史观是一种"历史意象",重在内容而不是形式;也是"实践历史",重在当下或未来,而不只是过去的记忆。

清江流域土家族人生仪礼歌唱传统的历史记忆依托于人生仪礼歌及

① 阿达莱·阿斯曼、扬·阿斯曼:《昨日重现——媒介与社会记忆》(陈玲玲译),阿斯特莉特·埃尔、冯亚琳主编:《文化记忆理论读本》(余传玲等译),第 27 页。
② 王丹:《民间文学的功能性记忆》,《华南师范大学学报(社会科学版)》2017 年第 3 期。
③ 黄应贵:《人的观念与仪式:东埔社布农人的例子》,黄应贵主编:《人观、意义与社会》,台北"中研院"民族学研究所 1993 年版,第 503—552 页。

其歌唱的行为表达和艺术结构,依靠歌手与听众,并且与不同的社会制度及文化价值或观念相联结,亦常常被社会支配性文化价值或观念塑造和选择,每每都具有复制与创新的成分在内。其历史记忆的价值不在于讲唱的人、事、物的真与假、对与错,而是只要民众在讲唱、在传承,其传递下来的历史记忆就会成为有意义的历史,也只有他们自己所做的有益于群体的事情才会被民众讲唱,才会被反复记忆成为历史。

四、清江流域土家族人生仪礼歌唱传统体现的"人观"

19世纪以来,历史学者试图"要像它实际上所发生的那样"①去建构过去、建构历史,这种理念影响了西方历史学对"世界文化历史"的理解和描述方式。然而,在当代社会,新的文化史书写不仅关注到各种文化自身的历史记忆和历史叙事方式,而且强调文化历史建构的复线性、多元性和地方性。无论哪一种历史观,都只是一种地方性知识,而不是普遍性知识。②

人生仪礼歌唱之于清江流域土家族来说是专属性的,这些在人生仪礼中演唱的歌谣是其独有的资源,并在仪式性的歌唱中强化了人生仪礼的唯一性、身份性和建构性。人生仪礼歌"涉及一段'占为己有'的记忆,……那些无组织的、无关联的因素进入功能记忆后,就成了整齐的、被建构的、有关联的因素。从这种建构行为中衍生出意义,即存储记忆所缺少的质量"③。清江流域土家族人生仪礼歌唱传达的生命观念和生活情怀成为它最明确的意义。

在清江流域土家族的人生仪礼中,许许多多歌手以各自的身份、不同的形象出现,并承担着相应的仪式角色。在日常生活里,他们以歌养性、以歌养心,尽管在各种场合他们的具体面貌有别,但在人生仪礼中的仪式性功能却始终如一,他们用歌唱传递着土家族对于生命的认知和人的意识,他们的歌舞在从生到死的仪式上各具风采。人生仪礼中的歌手,不仅有一般的民众,还有职业和半职业的歌师。这些歌师平时从事生产劳作,到了以家庭为单位、兼及村落共同体的仪式性集会时,他们便承担起重要责任,

① Leopold von Ranke, "Preface to the First Edition of Histories of the Latin and Germanic Nations," in Leopold von Ranke, *Theory and Practice of History* (Georg G. Iggers and Konrad von Moltke ed.), Indianapolis, 1973, p. 137. 转引自格奥尔格·伊格尔斯:《二十世纪的历史学:从科学的客观性到后现代的挑战》(何兆武译),山东大学出版社2006年版,第1页。
② 赵汀阳:《历史知识能否从地方的变成普遍的?》,杨念群、黄兴涛、毛丹主编:《新史学:多学科对话的图景》,中国人民大学出版社2003年版,第138页。
③ 阿达莱·阿斯曼、扬·阿斯曼:《昨日重现——媒介与社会记忆》(陈玲玲译),阿斯特莉特·埃尔、冯亚琳主编:《文化记忆理论读本》(余传玲等译),第27页。

或者由举办仪式的家庭赋予，或者自己在歌唱的活动中争当，总之他们通过出色的人生仪礼歌唱展现才华，获得认可，建立威信，他们也成为承继歌唱传统的领军人物，且依据仪式家庭的具体情况创编歌谣，彰显一种人性关怀和人的自主性。

清江流域土家族的人生仪礼歌是歌手和听众彼此激励、相互协商的结果，是土家族歌唱传统与生活智慧的展现和张扬。在人生仪礼歌中，包含了歌手内在情感的表达、对外在世界的记录和超越现在世界的观念，这些仪式性的功能之于仪式举办家庭来说，是由人生仪礼和人生仪礼歌共同担负的，体现了个人、家庭和社会各自的位置和责任。比如，哭嫁歌着力表现了出嫁姑娘与家人朋友的离情别绪以及对未来生活的担忧和恐惧，涵括了繁杂的生活内容，承载了明显的人伦色彩。姑娘脱离娘家，转入婆家，用哭嫁表达对祖先的恭敬、对父母的孝顺、对兄姐的感谢、对同伴的不舍……这些丰富的情感正是一个即将成年的土家族女性所应具备的，也是她以歌唱正确处理家庭关系和人际关系的介质，更是她今后能做好人媳、人妻、人母的情操培养和素质准备，同时还标志着她正处在身份的转换过程之中，帮助她慢慢适应新的角色，担起新的责任和义务，为新家庭、新生活而勤勉努力。

与婚姻仪礼的主角自主地表现思想和情感不同，在"打喜"仪式和丧葬仪式上，是举办仪式的家庭成员和仪式的参与人员向经历人生仪礼的主角表达相应的感情和愿望。在打花鼓子中，人们以婉转曼妙的小调歌谣唱出生命的来源与生活的美好，祝福新生个体健康成长、生命圆满，也祝愿新生儿家庭幸福吉祥、好事连连。这时候，个体不仅仅是新生儿自身，更重要的是家庭的成员、村落的成员、社会的成员，因他的出生而需要建立新的家庭关系和社会关系，只有得到家庭、村落和土家族社会的接纳和认可，他才能从一个具有生物属性的人真正成为具有社会属性的人；也由于他的降生和身份转换，他所属的家庭、村落和社会才是完整的。所有这些均借助人生仪礼及其歌唱来实现。

打丧鼓是亡人的亲友邻里闻讯前来为之送行的歌唱表达。一个人走完了他的人生历程，在生命的最后一刻，不论是与他关系要好的人，还是与他往来不多的人，都会自觉前来为之打丧鼓，这是生者在已有的关系基础上对亡人及其家庭的一种人情表示，也是在调整社会的结构秩序。丧鼓场上，掌鼓师铿锵有力地叫歌，歌舞者浑厚澎湃地应和，点燃了在场所有人的情绪，热闹沸腾的丧鼓歌舞践行着清江流域土家族热热闹闹送亡人的心理追求。走了顺头路的人才能享受打丧鼓的礼遇，"代代不死少年郎"的唱述

映现着清江土家人的生命观念和对人生的认知。深夜里大量"带郎带姐"的五句子情歌露骨地表达情爱，流露出清江土家人对生命延续的强烈企盼。

清江土家人生命的意义和价值的追求主要体现在个体、家庭和社会三个层面。首先，个人要身心健康；其次，要履行家庭责任；最后，要有益于社会。人生仪礼的歌唱无不从日常知识的传授、道德操守的规约，以及生命历程的引导等方面具体展开，既涉及物质的内容，也涵括精神的领域，既关乎身体的康健，也包括心灵的建设，潜移默化，润物无声。在个体、家庭和社会三个层面中，家庭对于清江土家人最为重要。身心上的健康和做个社会意义上的好人，都是为了让家庭更好地生存、更幸福地生活。那么，在家庭责任中，繁衍后代是首要的任务。所以，在清江流域土家族诞生礼、婚礼、丧礼的歌唱中，关于情爱与生命主题的歌谣是其主体部分，这一主题的歌唱贯穿人生仪礼的每一个链环，并且占有重要位置。一家人要和和睦睦、相亲相爱，兄弟姐妹团结互助，日子才能红红火火、绵延不断。清江土家人的核心价值就是以家庭为主导，人对个体和社会的价值都以对家庭的价值来定位和衡量，这也与他们的祖先崇拜有关，祖先是与家庭密切联系在一起的。

祖先崇拜是人观的一种基础，是灵魂信仰的表现形式，也与人的价值紧密相连。祖先崇拜，重在家庭纵向的延续与发展；人的价值，多体现于家庭的横向和谐。人需要在个体、家庭和社会的秩序体系中谋求与自我、与家庭、与社会、与自然之间的和谐稳定，要在完满的自我生命秩序追求中，使家庭生存、发展，使社会安定、有序。例如，清江土家人认为，不仅新生命的来临是神灵的赐予，而且母子的平安更得助于祖先的庇佑。于是，在庆祝香火延传的诞生仪式上，人们便以二人对演的形式向神祖传递人间美好性爱和蓬勃生命的信息，感谢并期盼得到他们永恒的眷顾和保护。这类歌谣多唱神仙功绩、祖先事迹等，肃穆而虔诚。然而，随着时间的推移，花鼓子歌中娱神的成分逐渐减少，或者基本融入对历史的唱述和对生活的歌咏之中，情歌成为打花鼓子最重要、最突出、最精彩的曲目构成部分。在正视死亡、重视新生的清江流域土家族人生仪礼歌唱中，歌手、舞者和观众是一体的，也是互动的，他们用歌唱描绘生活，倾诉情感，表达心愿，不断在分离中寻求整合，以实现对生命的记忆和人生的建构。

清江流域土家族人生仪礼歌不但成为建构地方性历史的重要线索，而且成为土家族思维模式的重要体现。人生仪礼的歌唱是产生、再现关于历史的独特记忆方式。打丧鼓清楚地唱出人类的起源、生命的孕育以及继承

传统的共同心声,歌手概念化的动作路线概括并指引着按照土家族文化宇宙时间观念设计的社会秩序。这些人生仪礼歌与文化史建构不断以强化仪式歌唱的方式作用于清江流域土家族历史观念的塑造,清江土家人总是以包容兼蓄的姿态在自我创造的同时,向他者学习、借鉴,并吸纳、涵化多种歌唱体裁和歌唱形式,将其占为己有,且烙上自己民族的印记,使之融入土家族的歌唱传统,在各种人生仪礼上集体公开演唱,相沿成习,代代传承。这些外来的歌谣样式在不同时期的同一或不同仪式上被颇有意味地选择、组合与拼贴,形成了清江流域土家族构筑历史的一种有效途径。历史上,土家族与其他族群相遇,和睦共处,习得他们的优长,包括吸收其歌唱精华融入自己的社会生活中,因此,人生仪礼的歌唱成为清江流域土家族社会再生产的重要组成部分,每一次仪式中的歌唱都是土家人对其民族文化史的重塑和集体认同的过程,也是他们成为土家族成员必备的经验过程。在土家族的不同社群中,历史的创造和解读通过反复的仪式化的歌唱才得以实现,而每一次歌唱都可能是对历史的重新肯定、解读、反思的综合。总体而言,清江流域土家族人生仪礼歌唱与社群文化史一脉相承,并且仪式性的歌唱和仪式中的歌唱对于土家族文化创造的能动性、对于土家族历史建构的能动性均具有价值。可以说,人生仪礼歌唱传统的形成和延展是通向及建构清江流域土家族文化史的重要方面,也是清江流域土家族"人观"的仪式表现和呈现方式。

参考文献

一、中文专著

艾训儒:《湖北清江流域土家族生态学研究》,中国农业科学技术出版社2006年版。
白晓萍:《撒叶儿嗬:清江土家跳丧》,湖北美术出版社2006年版。
蔡元亨:《大魂之音——巴人精神秘史》,中央民族大学出版社2001年版。
曹毅:《土家族民间文化散论》,中央民族大学出版社2002年版。
朝戈金:《口传史诗诗学:冉皮勒〈江格尔〉程式句法研究》,广西人民出版社2000年版。
陈嘉映:《语言哲学》,北京大学出版社2003年版。
陈金祥:《触摸巴土风——长阳土家族文化纵横》,香港天马图书有限公司、长阳土家族自治县民族宗教事务局编印2003年版。
陈国安:《土家族近百年史(1840—1949)》,贵州民族出版社1999年版。
邓红蕾:《道教与土家族文化》,民族出版社2000年版。
邓辉:《土家族区域的考古文化》,中央民族大学出版社1999年版。
董珞:《巴风土韵——土家文化源流解析》,武汉大学出版社1999年版。
董晓萍:《田野民俗志》,北京师范大学出版社2003年版。
段宝林、过伟编:《民间诗律》,北京大学出版社1987年版。
段超:《土家族文化史》,民族出版社2000年版。
高丙中:《民俗文化与民俗生活》,中国社会科学出版社1994年版。
龚发达编著:《土家风情》,湖北人民出版社2003年版。
郭于华主编:《仪式与社会变迁》,社会科学文献出版社2000年版。
海力波:《道出真我:黑衣壮的人观与认同表征》,社会科学文献出版社2008年版。
户晓辉:《返回爱与自由的生活世界》,江苏人民出版社2010年版。
黄淑娉、龚佩华:《文化人类学理论方法研究》,广东高等教育出版社1998年版。
彭荣德、金述富:《土家族仪式歌漫谈》,中国民间文艺出版社1989年版。
柯杨:《诗与歌的狂欢节——"花儿"与"花儿会"之民俗学研究》,甘肃人民出版社2002年版。
梁永佳:《地域的等级:一个大理村镇的仪式与文化》,社会科学文献出版社2005年版。
林继富:《民间叙事传统与村落文化共同体建构》,中国社会出版社2012年版。
林继富:《清江流域土家族始祖信仰现代表述研究》,人民出版社2012年版。

刘魁立:《刘魁立民俗学论集》,上海文艺出版社1998年版。
刘伦文:《母语存留区土家族社会与文化——坡脚社区调查与研究》,民族出版社2006年版。
刘启明、田发刚、沈阳编著:《清江流域撒叶儿嗬》,湖北人民出版社2006年版。
刘晓春:《仪式与象征的秩序——一个客家村落的历史、权力与记忆》,商务印书馆2003年版。
罗章:《放歌山之阿——重庆酉阳土家山歌教育功能研究》,广西师范大学出版社2007年版。
鲁云涛:《民族文化与民族文学》,云南民族出版社1991年版。
罗安源:《田野语音学》,中央民族大学出版社2000年版。
马华祥:《中国民间歌谣发展史》,中国文联出版社1999年版。
马莉:《非物质文化遗产与历史变迁中的地方社会——以歌谣为中心的解读》,人民出版社2011年版。
马学良:《马学良民族语言研究文集》,中央民族大学出版社1999年版。
毛巧晖:《20世纪下半叶中国民间文艺学思想史论》,上海文艺出版社2010年版。
潘光旦:《潘光旦民族研究文集》,民族出版社1995年版。
彭官章:《土家族文化》,吉林教育出版社1991年版。
彭继宽、姚纪彭主编:《土家族文学史》,湖南文艺出版社1989年版。
彭万廷、冯万林主编:《巴楚文化源流》,湖北教育出版社2003年版。
彭兆荣:《人类学仪式的理论与实践》,民族出版社2007年版。
齐柏平:《鄂西土家族丧葬仪式音乐的文化研究》,中央民族大学出版社2006年版。
冉春桃、蓝寿荣:《土家族习惯法研究》,民族出版社2003年版。
容世诚:《戏曲人类学初探:仪式、剧场与社群》,广西师范大学出版社2003年版。
宋仕平:《土家族传统制度与文化研究》,民族出版社2005年版。
谭达先:《中国婚嫁仪式歌谣研究》,台湾"商务印书馆"1990年版。
田发刚编著:《鄂西土家族传统情歌》,中央民族大学出版社1999年版。
田发刚、谭笑编著:《鄂西土家族传统文化概观》,长江文艺出版社1998年版。
田荆贵主编:《中国土家族习俗》,中国文史出版社1991年版。
田万振:《土家族生死观绝唱——撒尔嗬》,中央民族大学出版社1999年版。
万建中等:《中国民间散文叙事文学的主题学研究》,北京大学出版社2009年版。
王建民:《艺术人类学新论》,民族出版社2008年版。
王建新、刘昭瑞编:《地域社会与信仰习俗——立足田野的人类学研究》,中山大学出版社2007年版。
王俊峰主编:《清江文化与现代文明》,武汉出版社2001年版。
汪民安、陈永国编:《后身体:文化、权力和生命政治学》,吉林人民出版社2004年版。
王明珂:《华夏边缘:历史记忆与族群认同》,社会科学文献出版社2006年版。

王铭铭:《文化格局与人的表述——当代西方人类学思潮评介》,天津人民出版社 1997 年版。

王铭铭、潘忠党主编:《象征与社会——中国民间文化的探讨》,天津人民出版社 1997 年版。

汪宁生:《文化人类学调查——正确认识社会的方法》,文物出版社 1996 年版。

王善才主编:《清江考古》,科学出版社 2004 年版。

夏敏:《喜马拉雅山地歌谣与仪式——诗歌发生学的个案研究》,黑龙江人民出版社 2005 年版。

萧洪恩:《土家族仪典文化哲学研究》,中央民族大学出版社 2002 年版。

徐丹:《倾空的器皿——成年仪式与欧美文学中的成长主题》,上海三联书店 2008 年版。

徐霄鹰:《歌唱与敬神:村镇视野中的客家妇女生活》,广西师范大学出版社 2006 年版。

徐旸、齐柏平:《中国土家族民歌调查及其研究》,民族出版社 2009 年版。

薛艺兵:《神圣的娱乐——中国民间祭祀仪式及其音乐的人类学研究》,宗教文化出版社 2003 年版。

鄢光才、赵世华编著:《巴东民间婚俗与丧葬文化》,崇文书局 2009 年版。

杨昌鑫:《土家族风俗志》,中央民族学院出版社 1989 年版。

杨民康:《中国民歌与乡土社会》,吉林教育出版社 1992 年版。

杨民康:《贝叶礼赞——傣族南传佛教节庆仪式音乐研究》,宗教文化出版社 2003 年版。

杨筑慧:《中国西南民族生育文化研究》,中央民族大学出版社 2006 年版。

叶舒宪主编:《文化与文本》,中央编译出版社 1998 年版。

尹虎彬:《古代经典与口头传统》,中国社会科学出版社 2002 年版。

余咏宇:《土家族哭嫁歌之音乐特征与社会涵义》,中央民族大学出版社 2002 年版。

臧艺兵:《民歌与安魂:武当山民间歌师与社会、历史的互动》,商务印书馆 2009 年版。

郑土有:《吴语叙事山歌演唱传统研究》,上海辞书出版社 2005 年版。

郑振满、陈春声主编:《民间信仰与社会空间》,福建人民出版社 2003 年版。

中国人民大学科学研究处组编:《传统文化与现代化》,中国人民大学出版社 1987 年版。

钟敬文编:《歌谣论集》,上海文艺出版社 1989 年版。

周立荣、李华星、肖筱编:《土家民歌》,湖北人民出版社 2003 年版。

朱炳祥:《土家族文化的发生学阐释》,中央民族大学出版社 1999 年版。

朱狄:《艺术的起源》,中国社会科学出版社 1982 年版。

朱自清:《中国歌谣》,复旦大学出版社 2004 年版。

二、中文译著

阿尔伯特·贝茨·洛德:《故事的歌手》(尹虎彬译),中华书局 2004 年版。

阿兰·鲍尔德:《民谣》(高丙中译),昆仑出版社 1993 年版。

阿兰·邓迪斯:《民俗解析》(户晓辉译),广西师范大学出版社 2005 年版。

阿瑟·瑞爱德:《现代英吉利谣俗及谣俗学》(江绍原编译),中华书局 1932 年版。

阿斯特莉特·埃尔、冯亚琳主编:《文化记忆理论读本》(余传玲等译),北京大学出版社 2012 年版。

埃德蒙·利奇:《文化与交流》(郭凡、邹和译),上海人民出版社 2000 年版。

艾·威尔逊等:《论观众》(李醒等译),文化艺术出版社 1986 年版。

保罗·康纳顿:《社会如何记忆》(纳日碧力戈译),上海人民出版社 2000 年版。

C. 恩伯、M. 恩伯:《文化的变异——现代文化人类学通论》(杜彬彬译),辽宁人民出版社 1988 年版。

大卫·费特曼:《民族志:步步深入》(龚建华译),重庆大学出版社 2007 年版。

戴维·莫利、凯文·罗宾斯:《认同的空间》(司艳译),南京大学出版社 2001 年版。

E. 哈奇:《人与文化的理论》(黄应贵、郑美能编译),黑龙江教育出版社 1988 年版。

E. 霍布斯鲍姆、T. 兰格:《传统的发明》(顾杭、庞冠群译),译林出版社 2004 年版。

E. 希尔斯:《论传统》(傅铿、吕乐译),上海人民出版社 1991 年版。

恩斯特·卡西尔:《人论》(甘阳译),上海译文出版社 2004 年版。

费尔迪南·德·索绪尔:《普通语言学教程》(高名凯译),商务印书馆 2003 年版。

格雷戈里·贝特森:《纳文:围绕一个新几内亚部落的一项仪式所展开的民族志实验》(李霞译),商务印书馆 2008 年版。

格雷戈里·纳吉:《荷马诸问题》(巴莫曲布嫫译),广西师范大学出版社 2008 年版。

格罗塞:《艺术的起源》(蔡慕晖译),商务印书馆 1996 年版。

葛兰言:《古代中国的节庆与歌谣》(赵丙祥、张宏明译),广西师范大学出版社 2005 年版。

汉娜·阿伦特:《人的条件》(竺乾威等译),上海人民出版社 1999 年版。

凯·米尔顿:《环境决定论与文化理论:对环境话语中的人类学角色的探讨》(袁同凯、周建新译),民族出版社 2007 年版。

克莱德·M. 伍兹:《文化变迁》(何瑞福译),河北人民出版社 1989 年版。

克里斯·希林:《身体与社会理论》(李康译),北京大学出版社 2010 年版。

克利福德·格尔兹:《文化的解释》(纳日碧力戈等译),上海人民出版社 1999 年版。

克利福德·吉尔兹:《地方性知识》(王海龙、张家瑄译),中央编译出版社 2000 年版。

理查德·鲍曼:《作为表演的口头艺术》(杨利慧、安德明译),广西师范大学出版社 2008 年版。

柳田国男:《民间传承论与乡土生活研究法》(王晓葵、王京、何彬译),学苑出版社 2010 年版。

路易·迪蒙:《论个体主义:对现代意识形态的人类学观点》(谷方译),上海人民出版社 2003 年版。

罗伯特·莱顿:《艺术人类学》(李东晔、王红译),广西师范大学出版社 2009 年版。

罗伯特·F. 墨菲:《文化与社会人类学引论》(王卓君译),商务印书馆 2009 年版。

迈克·克朗:《文化地理学》(杨淑华、宋慧敏译),南京大学出版社 2003 年版。

莫里斯·哈布瓦赫:《论集体记忆》(毕然、郭金华译),上海人民出版社 2002 年版。

皮埃尔·布迪厄:《艺术的法则:文学场的生成和结构》(刘晖译),中央编译出版社 2001年版。

乔治·麦克林:《传统与超越》(干春松、杨凤岗译),华夏出版社 2000年版。

深尾叶子、井口淳子、栗原伸治:《黄土高原的村庄——声音·空间·社会》(林琦译),民族出版社 2007年版。

维克多·特纳:《象征之林——恩登布人仪式散论》(赵玉燕等译),商务印书馆 2006年版。

维克多·特纳:《仪式过程:结构与反结构》(黄剑波、柳传赟译),中国人民大学出版社 2006年版。

尤尔根·哈贝马斯:《交往行为理论》(曹卫东译),上海人民出版社 2004年版。

约翰·迈尔斯·弗里:《口头诗学:帕里-洛德理论》(朝戈金译),社会科学文献出版社 2000年版。

朱莉娅·伍德:《生活中的传播》(董璐译),北京大学出版社 2009年版。

三、期刊论文

巴莫曲布嫫:《口头传统·书写文化·电子传媒体——兼谈文化多样性讨论中的民俗学视界》,《广西民族研究》2004年第2期。

巴莫曲布嫫:《叙事语境与演述场域——以诺苏彝族的口头论辩和史诗传统为例》,《文学评论》2004年第1期。

理查德·鲍曼:《美国民俗学和人类学领域中的"表演"观》(杨利慧译),《民族文学研究》2005年第3期。

朝戈金、巴莫曲布嫫:《口头程式理论》,《民间文化论坛》2004年第6期。

陈虹:《试谈文化空间的概念与内涵》,《文物世界》2006年第1期。

陈宇京:《民俗活动"黄四姐"现象的文化意义综说》,《湖北民族学院学报(哲学社会科学版)》2003年第2期。

陈韵、陈宇京:《土家族歌师的文化人类学解读》,《三峡论坛》2012年第2期。

陈忠华、韩晓玲:《语言学语境中的言语研究——以西方现代语言学为线索》,《烟台大学学报(哲学社会科学版)》2012年第1期。

丁世忠:《比较文学视阈中的水族双歌与土家族民歌》,《文艺争鸣》2008年第7期。

高丙中:《中国民俗学的人类学倾向》,《民俗研究》1996年第2期。

黄洁:《土家族民歌的审美特征初探》,《民族文学研究》2001年第2期。

黄晓东:《竹枝遗韵土家歌——试论竹枝词与土家族民歌的关系》,《三峡文化研究丛刊》(第三辑)2003年。

兰晓薇、陈建宪:《原生态民歌保护实践模式研究——以湖北省长阳土家族自治县为例》,《民族艺术研究》2009年第4期。

雷翔:《游耕制度:土家族古代的生产方式》,《贵州民族研究》2005年第2期。

林继富:《通向历史记忆的中国民间文学》,《华南师范大学学报(社会科学版)》2017年

第 3 期。

罗树杰、刘铁梁:《民俗学与人类学》,《广西民族学院学报(哲学社会科学版)》2005 年第 3 期。

罗斯玛丽·列维·朱姆沃尔特:《口头传承研究方法术语纵谈》(尹虎彬译),《民族文学研究》2000 年增刊。

吕微:《民间文学-民俗学研究中的"性质世界"、"意义世界"与"生活世界"——重新解读〈歌谣〉周刊的"两个目的"》,《民间文化论坛》2006 年第 3 期。

吕微:《"内在的"和"外在的"民间文学》,《文学评论》2003 年第 3 期。

孟宪辉:《"改土归流"与土家族民歌》,《黄钟(武汉音乐学院学报)》2000 年增刊。

彭荣德:《试论土家族哭嫁歌的娱乐性及其功利目的》,《民间文学论坛》1987 年第 2 期。

石峥嵘:《竹枝歌的音乐人类学研究——土家族古代音乐史研究》,《中国音乐》2001 年第 4 期。

田茂军:《土家族情歌体例及社会功能》,《吉首大学学报(社会科学版)》1989 年第 3 期。

田世高:《土家族民歌歌论》,《湖北民族学院学报(哲学社会科学版)》2004 年第 2 期。

田万振:《鄂西土家跳丧特点试探》,《湖北民族学院学报(哲学社会科学版)》1990 年第 2 期。

田戌春:《民俗〈黄四姐〉的起源、传承与保护》,《湖北民族学院学报(哲学社会科学版)》2008 年第 5 期。

万建中:《民间文学本体特征的再认识》,《北京师范大学学报(社会科学版)》2004 年第 6 期。

王丹:《民间文学的功能性记忆》,《华南师范大学学报(社会科学版)》2017 年第 3 期。

王燕妮:《民歌〈黄四姐〉的民俗文化内涵》,《湖北民族学院学报(哲学社会科学版)》2008 年第 5 期。

谢亚平、戴宇立:《对接:土家族传统民歌与现代传播》,《艺术百家》2009 年第 8 期。

谢亚平、甘武、廖永红:《土家族传统民歌歌词中存在的古典文学元素——以湖北恩施市太阳河乡〈先生歌〉为例》,《湖北民族学院学报(哲学社会科学版)》2008 年第 4 期。

谢亚平、王桓清:《鄂西歌谣与土家民俗——以中国"民间艺术之乡"恩施三岔为例》,《湖北民族学院学报(哲学社会科学版)》2007 年第 3 期。

谢亚平、王一芳:《鄂中南荆楚民歌与鄂西南土家族民歌比较研究》,《中南民族大学学报(人文社会科学版)》2010 年第 4 期。

熊晓辉:《湘西土家族民歌与鄂西土家族民歌的比较研究》,《民族音乐》2008 年第 2 期。

杨昌鑫:《试析土家族"贺生"、"哭嫁"、"歌丧"哲理性》,《中央民族学院学报(哲学社会科学版)》1991 年第 1 期。

杨利慧:《语境、过程、表演者与朝向当下的民俗学——表演理论与中国民俗学的当代转型》,《民俗研究》2011 年第 1 期。

杨利慧、安德明：《理查德·鲍曼及其表演理论——美国民俗学者系列访谈之一》，《民俗研究》2003年第1期。

杨晓：《历史证据、历史建构与历时变迁——仪式音乐研究三视界》，《中国音乐学》2011年第3期。

尹虎彬：《口头程式理论》，《民族文学研究》2000年增刊。

余咏宇：《土家族哭嫁歌与其他土家族民歌风格之比较》，《中国音乐学》2000年第4期。

赵世瑜：《传说·历史·历史记忆——从20世纪的新史学到后现代史学》，《中国社会科学》2003年第2期。

赵心宪：《土家族民歌资源的生态保护问题》，《民族文学研究》2005年第4期。

邹婉华：《土家族民歌的功能分析》，《湖北民族学院学报（哲学社会科学版）》2009年第3期。

四、学位论文

巴莫曲布嫫：《史诗传统的田野研究：以诺苏彝族史诗"勒俄"为个案》，北京师范大学博士学位论文，2003年。

方明：《传播学视野下的"花儿"传承研究——以岷县二郎山花儿会为个案》，兰州大学硕士学位论文，2008年。

李美玲：《鄂西土家族哭嫁文化变迁的调查与研究》，杭州师范大学硕士学位论文，2012年。

刘秋芝：《口头表演与文化阐释——西北回族口头传统的"确认"和研究》，西北民族大学博士学位论文，2010年。

陆晓芹：《乡土中的歌唱传统——广西西部德靖一带壮族社会的"吟诗"与"暖"》，北京师范大学博士学位论文，2006年。

覃亚敏：《土家歌谣语言文化特征研究》，中南民族大学硕士学位论文，2010年。

粟茜：《湖北省五峰县土家族婚礼告祖仪式音乐研究》，中央民族大学硕士学位论文，2012年。

谭熙：《长江三峡地区土家族民歌研究》，重庆师范大学硕士学位论文，2010年。

王桂芬：《论湘西土家族民歌的演唱特征》，中央民族大学硕士学位论文，2010年。

向彦婷：《土家族竹枝词研究》，中央民族大学硕士学位论文，2011年。

余霞：《鄂西土家族哭嫁歌的角色转换功能》，华中师范大学硕士学位论文，2003年。

郑艺：《恩施土家族民歌研究》，华中师范大学硕士学位论文，2006年。

后　　记

　　这本著作是国家社会科学基金后期资助项目的研究成果,这项研究从2012年起至2018年,前前后后经历了七年时间。七年来,我从在中国社会科学院民族文学研究所从事博士后研究工作到就职于中央民族大学的点点滴滴都在书稿完成的瞬间一一清晰起来。在研究工作中,诸多师长、朋友和家人的爱护和帮助让我克服了生活上和学业上的重重困难,在艰苦而温馨的过程里收获了家庭的幸福和事业的果实。

　　首先感谢中国社会科学院民族文学研究所和中央民族大学中国少数民族研究中心、少数民族事业发展协同创新中心为我提供了良好的学术平台和科研条件,让我能够在充满学术智慧和学术创新的大家庭里不断汲取营养,获得进步。

　　我要深深地感谢我的博士后合作导师尹虎彬研究员,无论在科学研究上还是在日常生活上,他都花费时间和精力给我以悉心的指导和帮助。尹老师谦逊的为人和深厚的学养令我受益良多。

　　感谢朝戈金研究员的教导和提携。每次向身材魁梧、学识渊博的朝老师求教,他温和而有力的话语常令我茅塞顿开。感谢汤晓青研究员给予我的指点,我来到所里大小事务都离不开她的帮助。感谢巴莫曲布嫫研究员的提点和敦促,她对学问的认真和执着一直激励着我、鞭策着我。同时,一并感谢研究室、办公室、《民族文学研究》编辑部、资料室和财务室各位老师和同事的关心和帮助,有了你们,我的工作和生活才更加美满。

　　感谢中央民族大学中国少数民族研究中心、少数民族事业发展协同创新中心的杨圣敏教授、丁宏主任、刘湘晖常务副主任和丁娥副主任,以及中心工作的所有同人,为我的研究工作提供了极大的支持,给予了我充分的信任,并且不断督促我、鼓励我,让我在这个学术研究单位收获爱与成长。

　　感谢户晓辉研究员、王宪昭研究员、陈泳超教授等诸位老师为项目研究和书稿写作提出的中肯建议和精辟的指导。

　　感谢为我在土家族地区调查提供帮助的所有乡亲和朋友,他们是建始

的严奉江、袁希正、文世昌、颜家艳、杨会、荣先祥、叶定六、崔显桃、张申秀、吕守波、吴树光等，长阳的萧国松、胡世春、张颖辉、覃发池、戴曾群、覃德铭、覃孔豪、田少林、田克周、覃好宽、覃俊娥、张言科、覃远新、田祥彬、覃世贤、覃建华等。每一次田野工作，都让我感受到满满的感动与不舍。我想，我唯有以最真实和科学的方式记录和阐释他们的生活、他们的文化、他们的知识，才是对他们最好的回报。

感谢国家社会科学基金后期资助项目的资助以及评审专家的肯定和鼓励！感谢北京大学出版社及责任编辑武岳老师为本书出版所做的工作和付出的辛劳！

最后，我要感谢我的家人对我无微不至的关怀和默默守护。年迈的父母克服异地生活的不适，来京照顾我们的生活。我的先生在我求学和工作最艰难的时刻，给了我最强大的支持和最温暖的抚慰，每每我缺乏信心、才思枯竭时，他总是给予我力量和斗志。大儿子在外求学，学业繁重，还不忘时时给我鼓励和帮助。小儿子则以近乎成人的坚韧一直陪伴着我、激励着我。家人的健康、平安与快乐是我最大的愿望和幸福，也是我积极进取的动力源泉。

后记即将写完的时候，坐在办公室的电脑前，我又想起了我的父亲。2017年11月，父亲因突发疾病永远地离开了我，伤痛几乎将我击倒。一段时间内，我无法从失去亲人的痛苦中走出来。是我的家庭、我的事业释放了我的痛苦，我知道唯有我做出成绩，照顾好家庭，才是对父亲最好的告慰。我谨以这本著作献给我最敬爱的父亲！

<div style="text-align: right;">

王 丹

2018年9月7日

北京魏公村

</div>